设计的经济
ECONOMIES OF DESIGN

［英］盖伊·朱利耶（Guy Julier）著

郭嘉 王紫薇 译

未名设计译丛编委会

（按姓氏笔画排序）

王曙光	方海	冯健
朱良志	朱青生	向勇
刘家瑛	李迪华	李咏梅
李溪	余璐	连宙辉
陈刚	陈宝权	张鹏翼
杭侃	俞孔坚	祝帅
袁晓如	翁剑青	高峰
彭锋	董丽慧	童云海

丛书序

自从西方工业革命至今，现代设计已历经一个半多世纪的发展历程。中国进入新时代以来，设计也在服务国家战略、建设人民群众所向往的美好生活等方面扮演了日益重要的角色。《研究生教育学科专业目录（2022年）》中，设计与设计学已分别成为艺术学门类下的博士层次专业学位以及交叉学科门类下的一级学科。面对百年未有之大变局，全球设计正共同经历着前所未有的新挑战、新问题。在这样的时代潮流面前，国内设计领域的读者对阅读海外设计学研究经典和前沿著作的需求也日益增长。

我国学者对海外设计学的译介由来已久。早在1918年，商务印书馆即出版了甘永龙编译的《广告须知》。20世纪80年代以来，李泽厚主编的"美学译文丛书"、中国工业美术协会主编的"现代设计丛书"、黄国强主编的"现代设计艺术理论丛书"和周峰主编的"设计丛书"等陆续译出一批海外设计研究经典。1997年"设计艺术学"列入学科目录、2011年"设计学"升级为一级学科以来，国内各种设计理论的译著、译丛无论是选题策划还是翻译质量，都有了质的提升。但是长期以来，由于种种原因，仍然有很多重要的设计学基础研究成果没有进入中国读者的视野，海外设计学者最新的前沿探索也亟待及时介绍给国内的读者。

"它山之石，可以攻玉。"对中国学者来说，移译西方经典和前沿的目的在于通过对话、反思，推动中国设计学主体性的建构。在本土设计研究方面，北京大学开我国设计学界之先河。早在1918年，时任北大校长的蔡元培就提出"惟绘画发达以后，图案仍与为平行之发展"，这是中国教育家对设计教育最早的理性论述。1924年北大出版的《造形美术》

杂志即已涵盖美术、书法和设计（图案），同时期在北大任教的鲁迅不但有重要的书籍装帧设计思想和实践，还设计了沿用至今的校徽。院系调整后，在北大哲学系任教的宗白华关于园林、工艺和技术美学的思想为我国设计美学的研究奠定了基础，1988年叶朗主编的《现代美学体系》也把"审美设计学"作为其中的重要组成部分。在某种意义上，北大设计学是中国设计学学术史的缩影，自然对当今设计学科的建设也责无旁贷。有鉴于此，北大正在新文科、新工科建设的背景下，积极整合分散在艺术、工学等校内多个院系的已有设计学相关学科、专业资源，积极引领、推动中国设计学发展。

这套"未名设计译丛"就是在这样的背景下诞生的。本译丛的编选宗旨是：第一，建立全球视野，发扬主体意识。既关注入选著作对设计学科的普世贡献，也特别遴选那些对中国设计有特别启示意义的成果。第二，立足交叉学科，构建学科间性。既关注传统的主要设计门类，也关注设计产业、服务设计、信息设计、社会创新设计等跨学科的新领域。第三，关注基础研究，兼顾前沿进展。既遴选设计学基础理论方面的经典著作，也关注应用方面体现学科交叉的前沿研究进展。丛书设立以北大设计学人为主体的编委会，期待通过几年的努力，能够为中国设计学界奉献一批质量过硬的成果，从而为建设新时代中国特色设计学话语体系、推动设计学的中国式现代化发展提供有益的参照。

"未名设计译丛"编委会
2022年岁尾写于未名湖畔
（祝帅执笔）

中译本推荐序
后文化研究时代的设计经济

对热爱设计阅读的读者来说，盖伊·朱利耶绝对不是一个陌生的名字。作为芬兰阿尔托大学的设计领导力教授（Professor of Design Leadership）与前英国维多利亚和阿尔伯特博物馆当代设计研究员，朱利耶参与写作和编辑了很多在设计学术史上有范式性意义的设计著作。他是著名学术出版社泰晤士&赫德逊（Thames & Hudson）出版的"艺术世界"（World of Art）丛书中《泰晤士&赫德逊词典：1900年以来的设计》（*The Thames & Hudson Dictionary of Design since 1900*）一册的作者，其个人代表作《设计的文化》（*The Culture of Design*）一书还曾于2016年由译林出版社出版中译本。虽然是象牙塔里的教授，但朱利耶并不是一位古板的学者，他的写作风格也并不像很多西方学者写的实证研究论文那样干涩而八股，相反，就像他从事研究的对象——设计本身那样，既保持了学院派的正统，又非常适合大众的阅读口味。因此，他的系列设计著作无论在设计圈内还是圈外都吸引了大批的读者。

朱利耶在设计学术史上的价值不仅仅体现在其行文的风格，更重要的是，他是一位连接起设计和现代学术的重要沟通者。对学术界来说，朱利耶所研究的对象当然是和大众生活紧密相关、在以往的学院内部乏人问津的设计，但对设计界来说，朱利耶的学术范式和研究方法又体现出整个学术界的主流和前沿进展。20世纪后半叶以来，来自英国伯明翰的"文化研究"（Cultural Studies）一度占据学术界的主流，

大有盖过后现代理论的势头。文化研究的学者从一开始就对广告、设计等问题表现出了极大的兴趣，斯图亚特·霍尔（Stuart Hall）等代表人物甚至还出版过关于索尼产品设计研究的专著(中译本见《做文化研究——索尼随身听的故事》，商务印书馆2003年版)，然而令人不解的是，设计研究领域的学者对文化研究热潮的反应却出奇冷淡，似乎甘愿放弃这一难能可贵的学术资源以及与其他学科对话的机会。有鉴于此，朱利耶通过《设计的文化》一书，既整合了文化研究领域的学者关于广告、设计等问题的研究框架和研究兴趣，又通过文化研究的理论和方法对设计史上重要的设计作品和案例提供全新的解释，其引导设计学科范式转型的意义也就显明了出来。

时过境迁，文化研究作为一个学术热点的高潮已经退去，尤其是21世纪以来，在全球经济一体化的发展背景中，文化研究的批判力几乎已经丧失殆尽。体现在学术界，文化研究已经如明日黄花，就连发轫地伯明翰大学也默默地撤销了一度洛阳纸贵的"当代文化研究中心"，走向一个"后文化研究"时代。在这样的背景下，经济学在全球范围内再度成为显学，以至于形成了"经济学帝国主义"的局面。这些年来，包括设计在内的整个艺术学科受到经济学的强势冲击，艺术院校纷纷建立新兴的专业或者学术机构，通过设计管理、艺术管理、文化产业、创意产业、艺术营销、艺术经济等名目介入艺术、设计与经济的结合领域，从而力图回应业界的现

实需求，也力图让文化研究通过自身的经济学转向而获得新生。学术界主流学科与学术风气的迭代并不是令人惊奇的事情，重要的是，作为交叉综合学科的设计研究也应该及时更新自身，从而保持与学术界主流的同步与持续对话。正因此，朱利耶于2017年推出了自己的新作《设计的经济》，并由北京大学出版社引进中文版权在中文世界翻译出版。与《设计的文化》一书所采用的设计案例分析的研究方法不同，《设计的经济》一书把对于设计案例的呈现置于世界经济史变化的大潮中，力图让读者看到，设计风格的变迁本身也是其背后整个经济模式转换的一种呈现方式。朱利耶所谈不仅仅停留在设计管理、创意管理等操作层面，而是建立起经济学的宏大视野和学科范式。这种全新的阐释把已有的设计文化研究和文化产业研究融合在一起，包容并超越了这些具体的学科，提出了对讨论设计文化、设计管理等问题颇具启发的"设计文化经济"的研究视角。与其说这是经济学对设计学的改造，不如说把本来就是一个整体的经济学与设计史、设计文化等问题重新紧密联系在了一起。

《设计的经济》保持了朱利耶一以贯之的文风，让不懂经济学术语和模型的非专业读者也能轻松进入设计经济的世界。而专业的设计史论研究者，也可以从本书所使用的研究方法上获益。从学术范式来看，朱利耶可以在研究方法上被划入批判研究的阵营。这是一个带有典型的欧洲色彩的学派。不同于北美实证式的经验研究，批判研究的主要研究方法来

自西方马克思主义的学术传统。这种研究方法对数据、统计等技术性手段有所排斥，似乎与现阶段所流行的"云计算""大数据"等时髦话题格格不入，但在某种程度上，也正是这种思辨性的理论研究才能穿透种种纷繁复杂的现象，洞察现象背后的发展规律和趋势。尽管朱利耶不是经济学家，他的著作还无法提出新的经济学理论从而在经济学领域呼风唤雨，而相比较"批判的传播政治经济学"等研究，设计领域中的朱利耶也还显得孤掌难鸣，难以形成"学派"（School），但我们也不得不承认，正是这种突破了微观和个案层面的理论建构，才有可能把设计和历史、现实以及未来议题联系在一起，这让我们在对设计问题展开宏观的思考、形成清醒的判断和思想的同时，也看到了一种设计史和设计文化研究的新范式及其与整个人文社科的前沿领域开展平等交流与对话的可能性。

祝帅

北京大学艺术学院研究员、博士生导师

北京大学现代广告研究所所长

2022 年 11 月于北京大学

译者序

本书作者盖伊·朱利耶为芬兰阿尔托大学的设计领导力教授，曾任英国维多利亚和阿尔伯特博物馆当代设计首席研究员、英国格拉斯哥艺术学院(2005—2010)和丹麦大学(2013—2014)的客座教授，以及新西兰奥塔哥大学(2009)的访问学者。作为从业三十余年的设计学资深学者，朱利耶拥有广阔的学术视野，他并不是就设计谈设计，而是将设计视为一种社会实践，重点观察和研究全球设计、经济和社会的变化，引导读者发现设计主客体中更为深刻的文化意涵，某种程度上可以说他拓展了设计的文化研究领域。朱利耶的作品深入浅出，他总是能以通俗易懂的方式将他的学术观点从象牙塔带到充满活力生机的现实社会中来。2007年，其个人代表作《设计的文化》一书出版后广受好评，被译为多种语言并成为多所院校的设计学专业必读书目。2015年，《设计的文化》作为"设计经典译丛"中的一本由译林出版社引入中国。2017年，朱利耶再次将自己多年思考与沉淀的成果整理成册，将全球范围内不同国家的经典设计案例置于经济全球化语境下，出版《设计的经济》一书以详细阐述设计与经济的本质关联。

一、《设计的经济》之创作背景

人类历史上的每一次工业革命，都极大推动了经济全球化的发展。第一次工业革命开辟了世界市场，第二次工业革命形成了现代世界体系，第三次工业革命以信息技术为核心，推动形成了20世纪80年代后的新一轮经济全球化浪潮。这以后，经济学"席卷"了各行各业并形成了"经济学帝国主义"

的局面。

设计行业也在经济全球化的影响下发生了翻天覆地的变化。一是全球设计行业大都在这一时期快速发展并产生剧变，从设计的主客体范围到实践方式和成果均发生了历史性嬗变。二是设计与其他学科间的界限愈加模糊。新世纪以来，为满足业界的现实需求，设计学专业开设了包括设计管理、艺术管理、文化产业、创意产业在内的各类艺术、设计与经济的交叉学科，培养了众多拥有跨学科能力的专业人才。三是设计从业者更具自觉性。通过互联网、印刷出版、学术研讨、商品交易会等多种交流形式，今天的设计从业者比以往任何时期都要更加了解这一行业。

朱利耶正是在这一背景下探索设计与经济的关系。他提出，20世纪80年代以来，西方世界经济大体经历了去监管化浪潮（20世纪80年代）、新经济（20世纪90年代）、金融化（20世纪90年代末和21世纪初）、财政紧缩（2007年至2008年金融危机后）四个主要阶段。伴随经济形势的阶段性发展，设计文化、设计对象和设计实践也相应发生了改变，这些变化与地理学家思里夫特所主张的当代资本主义持续发展的三个关键领域相一致，它们分别是资本主义"文化回路"理论的话语权、商品与商品关系的新形式以及处于新的空间形式所建构的场域当中。朱利耶在书中将上述三种设计变化贯穿于经济发展的四个阶段当中加以阐释。

总体来看，《设计的经济》一书旨在开辟一种跨学科研究方法来理解设计文化的发展过程及其意义。朱利耶将大量

设计实例作为切入点,以不同的观点和视角带领读者深入设计师的经济工作、生产系统中去探究调解、分销、消费世界和社会实践的不同侧重点,揭示了设计的多调性与多重含义。

二、朱利耶在《设计的经济》一书中的贡献

朱利耶在《设计的经济》一书中并未沿用《设计的文化》中所采用的研究方法,而是将涉及英国、匈牙利、美国、土耳其、中国、印度、阿根廷等国家的大量设计实例置于经济全球化语境下,提出设计风格变迁与设计类型拓展的本质是整个经济模式转换的结果。朱利耶虽在书中列举了大量案例,但其所谈却没有停留在浅显的表层,而是在诸多案例中构筑起经济学的宏大视野和全新范式。

全书逻辑清晰,层次分明。第一章总论设计经济的研究背景、宗旨与意义。第二章、第三章以设计为论述主体,提出设计的新自由主义对象对人们社会生活的影响,设计工作的发展现状及其在数字全球化背景下的变革。第四章至第八章则就经济而谈设计,分别从全球贸易与流动性、金融化与资产、知识产权、非正规经济和替代经济、公共部门创新五个方面讨论设计与经济的关系。第九章回归设计经济研究本身,阐述了从设计文化和经济社会学视角进行思考的原因并回顾了书中提出的一些核心问题,包括设计如何同时以功利主义和象征主义的方式在经济中运作,如何产生某种经济行为以及如何实现融资。全书跨越了学科的界限,使经济学与设计史、设计文化等问题重新紧密联系起来。

《设计的经济》继续保持了朱利耶朴实无华的行文风格,

降低了理论书籍的阅读门槛，即使没有经济学和设计学等学科背景的读者也能轻松进入设计经济这一交叉领域。而对专业的设计史论研究者来说，他们既可以从本书所使用的研究方法上获益，也可以拓宽视野，培养一种多视角转换与融合的能力。从学术范式来看，朱利耶在研究方法上可以被划入批判研究的阵营，批判研究的主要研究方法来自西方马克思主义的学术传统。这种具有思辨性的理论研究方法有助于洞察表面现象背后的发展规律和趋势。尽管朱利耶不是经济学家，他的著作也并没有提出新的经济学理论，但正是这种突破了微观和个案层面的理论建构，才有可能把设计和历史、现实以及未来议题联系在一起，让读者能够对设计问题展开宏观的思考，也使我们看到了设计学与经济史相互交融的可能性。

 这本 20 余万字的专著涉及多学科、跨领域的知识，想要将原著中作者的意思准确地传达给读者，翻译工作面临极大挑战。在此，感谢我的学生韩易、江宇、匡书瑶、王睿雅，没有他们的认真核查和仔细校对，就没有现在的《设计的经济》一书，还要特别感谢北京大学出版社的编辑路倩女士，翻译过程中如果没有她的大力支持，此书也很难呈现出当前的样貌。由于译者学识所限，书中的翻译错误在所难免，敬请专家和读者批评斧正。

<div style="text-align:right">

郭嘉

2022 年 11 月 14 日

</div>

目录

016　致谢

021　第一章
　　　引言：
　　　当代资本主义与设计的兴起

　　026　·　设计的兴起：数量与质量
　　032　·　新自由主义化
　　035　·　去监管化、新经济、金融化、财政紧缩
　　042　·　当代资本主义的设计对象
　　045　·　设计的经济：结构与方法

051　第二章
　　　设计文化与新自由主义对象

　　055　·　后现代主义和后福特主义
　　058　·　伦敦 1986
　　065　·　对象环境、强化运动和情景测量
　　071　·　人机交互
　　073　·　新自由主义的感知
　　078　·　布达佩斯 1996
　　080　·　小结

083　第三章
　　　设计工作

　　086　·　设计、艺术教育与自主
　　089　·　创意产业与设计
　　095　·　实践中的设计知识
　　097　·　创造力、设计工作与表演性
　　100　·　设计工作室的设计师
　　103　·　设计工作与经济波动
　　106　·　设计中的不稳定劳动力
　　109　·　弹性积累与设计作品的符号意义
　　110　·　设计的网络社会性和经济地理学
　　113　·　优步设计的风险与平台资本主义
　　116　·　小结

119　第四章
　　　全球贸易与流动性

　　121　·　全球贸易
　　124　·　新经济、全球化和"第二次解绑"
　　127　·　快时尚和去本土化

	130	· 土耳其设计的一条龙服务与再地化
	133	· 全球再地化：慢城市、城镇转型和创客空间
	138	· 流动性
	140	· 移民与设计强度
	142	· 移民、麦当劳化和设计的延展性
	146	· 移动的对象环境
	148	· 小结
151 第五章 金融化与资产	155	· 样板间：产权和炒作
	158	· 改造
	163	· 克隆镇
	165	· "引人入胜的体验"：零售开发区和房地产公司
	169	· 零售空间的规划和设计
	173	· 租赁、投资和零售品牌
	178	· 空间修复
	181	· 小结
185 第六章 知识产权	188	· 关于知识产权登记的政治经济学
	191	· 垄断竞争
	197	· "一键购买"但多项专利：跨国公司
	202	· 娱乐产业中的元数据
	205	· 特许经营的设计
	209	· 设计师与知识产权
	211	· 时尚和家具
	214	· "禁止拍照！"：展销会与设计创新周期
	219	· 小结

223　第七章
　　非正规经济和替代经济

- 225 · 定义
- 228 · 山寨：商业实践与文化运动
- 230 · 山寨的规模与运作
- 233 · 从山寨到主流经济
- 235 · 中国的创造力与政策
- 239 · 印度的节俭创新
- 242 · 节俭创新的局限
- 245 · 水平主义：经济危机与自我组织
- 247 · 阿根廷的激进主义设计与经济危机
- 252 · 创意时间银行
- 255 · 小结

259　第八章
　　公共部门创新

- 262 · 公共部门创新设计的新对象
- 264 · 顾问和政府驱动的公共部门创新
- 267 · 新公共管理模式
- 269 · 公共部门的市场化与消费
- 272 · 对新公共管理的回应
- 274 · 财政紧缩
- 277 · 网络化治理
- 280 · 网络化治理中的设计
- 284 · 虚拟主义
- 286 · 行为改变
- 289 · 设计公民身份
- 294 · 小结

297　第九章
　　对设计经济的研究

- 299 · 超越设计管理
- 302 · 设计文化研究
- 304 · 经济社会学
- 307 · 设计与新自由主义

309 · 质量经济
312 · 物质化与金融
315 · 结语

318 参考文献
346 索引

致谢

多年来，本书的研究在紧跟时代变化中不断累积。回首1986年这关键的一年，经济和社会历史学家约翰·斯泰尔斯（John Styles）关于设计、生产和消费三角关系的思考对我产生了相当大的影响。我很感谢他自那时起便热情地向我介绍了这一研究方法。20世纪90年代，受撒切尔主义和里根经济学的影响，我曾考虑过撰写设计概论。在此期间，我对西班牙、匈牙利和其他地方的设计和市场化进行了研究，从中我意识到许多地区在全球新自由主义的进程中不断发展。一种变革中又孕育着新的变革。时光流逝，直到我修订《设计的文化》一书时，我才意识到经济、设计与变化的动力已在不知不觉中变得越来越重要。世哲出版公司(Sage)的编辑朱丽亚·霍尔（Julia Hall）以及后来参与进来的米拉·斯蒂尔（Mila Steele）作为此书的责任编辑给予了我大力支持，从而促成了此书的三次出版。

同许多商品一样，没有国家的支持，本书将无法成功面世。作为布莱顿大学（University of Brighton）与维多利亚和阿尔伯特博物馆(Victoria and Albert Museum)的首席研究员，我有幸得此机会投身于该研究工作。感谢来自两所机构的同事们，尤其是安妮·博丁顿（Anne Boddington）和比尔·谢尔曼（Bill Sherman），是他们的支持使我优先选择了这一课题。

本书的部分内容由一些明确的文章、具体的书籍及其章节发展而来。第二章中的前几部分源于我为维多利亚和

阿尔伯特博物馆的"1948年以来的英国设计"（British Design since 1948）展览的配套书籍所著的一篇文章。新自由主义对象（the neoliberal object）的理念在其他地方也以不同的方式形成，包括《驱动设计》（*Mobilising Design*，Spinney et al., 2017）中的一章。第八章的部分内容曾出现在我为期刊《知识技术与政策和城市》（*Knowledge Technology and Policy, City*）所写的一些文章，以及我与马琳·莱尔伯格（Malene Leerberg）合著发表在《芬兰城市研究》（*Finnish Journal of Urban Studies*）的一篇文章里，它们也曾收录于《人类智慧城市：重新思考设计与规划之间的相互作用》（*Human Smart Cities: Rethinking the Interplay between Design and Planning*，Concilio and Rizzo, 2016）一书中。一直以来，我在维多利亚和阿尔伯特博物馆召集的"设计文化沙龙"都是一方思想的沃土，其中的部分内容，我已零散发表于博客，此次一并整理出版。

三个由英国艺术与人文研究理事会（Arts and Humanities Research Council，简称AHRC）资助的项目对本书的写作产生了影响。"中国创意社区：创造价值与创造的价值"[China's Creative Communities: Making Value and The Value(s) of Making, AHRC Newton Fund, 2016]项目为第七章的部分内容提供了宝贵的第一手观点。感谢卡特·罗西（Cat Rossi）和贾斯汀·马歇尔（Justin Marshall）指引我去探究这一课题。随着本书的最终定稿，

关于山寨产品创新以及该问题与中国开放创新和政府政策的关系的课题也得到了迅速展开。因此，本书呈现的研究发现在很大程度上可说是一个及时的简报。另外两个项目——"测绘社会设计"（Mapping Social Design，2013—2014）与"发展对社会设计的参与：原型设计项目、方案与政策"（Developing Participation in Social Design: Prototyping Projects, Programmes and Policies, 2015—2016）为本书第八章提供了材料。

在后面的两个项目中，利亚·阿姆斯特朗（Leah Armstrong）、乔斯林·贝利（Jocelyn Bailey）和露西·金贝尔（Lucy Kimbell）一直是可靠的同事。利亚·阿姆斯特朗也为本书做了详尽可靠的背景调查。露西·金贝尔一直是我重要的朋友，在书稿写作过程中提供了非常有用的意见。此外，匿名审稿人对早期计划和草稿提供了重要的反馈，对这些意见，世哲出版公司的迈克尔·安斯利（Michael Ainsley）和德拉纳·斯宾塞（Delayna Spencer）进行了恰当的处理和协调。维维安娜·纳罗兹基（Viviana Narotzky）也慷慨地提供了具有建设性的清晰的建议。卡罗琳·伯克（Carolyn Burke）、伊恩·科克伦（Ian Cochrane）、马克·格林（Mark Green）、詹姆斯·梅尔（James Mair）、西蒙·梅（Simon May）、萨宾娜·米歇利斯（Sabina Michaëlis）和杰里米·梅尔森（Jeremy Myerson）分享了他们基于不同背景对设计行业所发展出的重要见解。此外，我还要致谢维多

利亚和阿尔伯特博物馆的蒂维亚·帕特尔（Divia Patel），她向我介绍了印度的"节俭创新"（Jugaad）文化。然而归根结底，对于本书中的任何缺陷，我负有根本责任。

第一章

引言：
当代资本主义与设计的兴起

　　自 20 世纪 80 年代以来，全球大多数地区的设计业都得到了非凡的发展和广泛关注。这与资本主义的基础性发展密不可分。这段时期也可以称为"新自由主义"（neoliberalism）。第一章解释了一些将设计的兴起与新自由主义联系起来的方式，并特别解说了新自由主义是如何通过不同的方式来发挥作用，以及相关的设计实践和结果是如何多变。在新自由主义时代，设计对象的范围和复杂性也得到了扩展，本章的部分内容涉及已问世的新型人工制品。本章也介绍了全书的整体研究方法及各章节内容。

2　　　经济学与设计从来都不是相处融洽的伙伴。经济学强调确定性与数据统计，至少试图去清楚地认知世界大事的宏观情势或企业和个人的微观形势。设计则提出感觉与美学，开辟了无数的做事方式、生活方式和在世界上运作的方式。一方试图证明可知事物，而另一方则不断靠向不可知的事物。将这些差异结合在一起便产生了看似不可能的联系。

　　本书重点落脚于当代资本主义中孕育了设计的各经济体以及设计是如何助益经济发展的。因此，我们需要找寻设计和经济这两个复杂且多变的领域的交汇点。所以，对一些相关术语和情境的辨析或将有助于介绍该课题的背景。

　　"经济"（the economy，单数）是一个构想，通常由某个掌权的政治家提出，用于匹配一个地区经济规划的主导方式。"经济正……蓬勃发展/需要刺激/需要较低的税收制度并削减国家财政支出"，这些都是表达政治利益和地域利益的宣言。"经济"意味着各种不同的事物，但在被简化为一个单一实体的过程中，它表露出了一种财政安排与商业行为同质化的观点。这种观点基本上符合政治家和与其持相同观点的人对财政和商业应该如何运作的看法。因此，这一观点似乎变得不容置辩、无法更改且永恒不变。

　　设计亦是以一个单一概念的形式呈现。尽管与"经济"相比，设计这一话题较少被谈及，但它常常被描述成一个连贯的整体 (e.g. Nelson and Stolterman 2003, Cross 2006, Heskett 2008, Verganti 2013)。在设计会议上，主要发言人通常会宣称"设计是……"，接着说一些绝不会出错的事实，将这种追求合理地、直接地置于某个特定的世界观之中，而实际上，这种世界观本身并没有被阐明，而是隐藏在表象之下。

本书由此开始，以下是我对设计的定义。

设计的实践方式过于丰富，应用过于广泛，且我们对它的理解和使用方式五花八门，以至于无法给出一个单一定义。相反，我们必须考虑到设计运作时所处的不同时间和地域，理解它多样且有时相互矛盾的意图。我们还必须认识到设计的多种出现形式以及各种形式之中或之间的对象结合。没有一个对象是一座孤岛，没有任何一个单一定义足以全面描述设计。

经济（economies，复数）存在于"经济"（the economy，单数）中，两者的概念部分重叠，且前者的运作范围超出后者。在"经济"（单数）内部，有一些活动常尽其所能地在设定的法律结构中蓬勃发展。它们创造财富、缴纳税款、计算亏损和利润，并在不违反规则或搞砸的情况下找出正式和非正式的运作的方法。但有时，它们也会搜寻灰色地带。这里就是开放空间进行某些事项的地方，也就是说，利用"经济"（单数）的结构优势，同时也做一些与其首要目标相反或替代为具有一定可能性的其他目标的事情。不计后果的有意的疏远随之而来。

因此，谈论"设计的经济"（economies of design），就是去探索设计发挥功能时的不同环境和过程，并研究其作用的不同方式。有时，这些可能会变成"设计经济"（design economies）。在此重心变更中，我们发现对于行动，设计的重要性越发清晰、明了——在这里，设计是环境构成方式的驱动力。设计是一个项目中的特殊存在，这使得它可以获得各种动机、利益或不同形式的投资。

本书涉及的历史范围是围绕两个相关因素构建的。一个是对 20 世纪 80 年代新自由主义经济实践的重点和影响的理

解,另一个则是同一时期,设计实践发展、积累和强化的诸多方式的增长。我认为,在设计史、设计研究或其他领域都几乎没有关注过将这两个因素结合在一起讨论的研究。对设计实践中发生的经济过程,围绕其展开的过程,以及它们间的相互作用的分析必不可少。

概括地说,设计与新自由主义之间存在着两种关联。首先,设计制造用于自身系统的事物。例如,为销售制造产品,为使用配置环境,为观看建构图像,以及设计、推出服务等。以上这些构成了市场化和差异化的新自由主义压力的一部分。其次,设计还扮演着一个更具象征意义的角色。作为一个想要处于文化生产前沿位置的行业,设计指向了可能性,彰显出自身的潜力(in potential),并将可能的事情实现。在使变革显得合理方面,设计扮演着一个符号性的角色。

为了简要地阐述设计这种次要的、符号化的角色,其发生转变的信号可以通过各种方式传递出来。这种符号体系中会产生倾向于特定经济过程和逻辑的主体性(Jessop 2004)。对新设计感到兴奋也就意味着对经济转型感到兴奋。例如,在公共领域,为了使街道井然有序,新的城市设计方案会作为社区重建计划的一部分。这也是在向房地产投资者或正在寻找新落脚点的公司表明这一区域正处于"上升"期,值得考虑。文化政治经济学领域的专业学术研究为这一思考提供了理论基础(Best and Paterson 2010, Sum and Jessop 2013)。我们可以把政治经济学纳入政治、经济和法律的关系中考虑,这可能会涉及社会资源分配、法律框架、贸易协定或税收制度等相关问题的研究。文化政治经济学更关注政策和商业中形成的意义(meanings),以及这些意义如何起作用、其作用对象是谁。设计是如何使我们适应某些经济过

程和野心的?这个问题至关重要。

这种对当代资本主义运作方式的适应过程抑或可以以更平静的方式进行。人工制品投入使用并成为日常生活的一部分。它们或许看起来非常普通,它们的显著意义甚至可能会稍微减弱。尽管如此,通过反复的接触和使用,事物的意义不断加深,它们被展现了出来,被重新建构并呈现。思里夫特(Thrift,2008:187)用微观生命政治学的理论对这一点做了进一步描述:小规模的行动在时间的碎片中进行,但它们仍能被感知到,并与更广泛的自我约束相联系(Foucault 2008)。因此,重要的是思考设计对象在各个层面产生的影响,无论是在较大的叙事层面,还是日常生活中的亲密行为层面。

下一节将讨论设计在新自由主义时代的发展方式,进一步关注其多样性及其相对于其他实践的多孔性。接着,再后面一节,我将描述新自由主义的一些主要特点,从而再次揭示它的不均衡性、混杂性和运作方式。在更大程度上,新自由主义被视为一个变革过程,而非一个终点,因此,称其为新自由主义化(neoliberalisation)更为准确。在后文中,我会将这一过程分为四个关键部分进行更详细的解释,分别为:去监管化(deregulation)、新经济(new economy)、金融化(financialisation)和财政紧缩(austerity),也会对设计与它们的密切关联做出简要说明。在本章结束之前,我将会进一步探讨本书中我最为感兴趣和关注的一些设计对象,同时概述后续章节。

设计的兴起：数量与质量

4 　　　设计行业正迅速崛起。大量的图表和表格（表 1.1）展示了过去 30 年中设计在世界各地的发展。事实是，专业设计人员的选拔和流通在设计行业中已成为一个次要产业。地方和国家政府、如欧盟这样的跨国组织，乃至联合国都参与其中，还包括致力于推广设计行业的机构和为商业和政策制定提供信息的咨询公司（Julier 2014:24-5）。

　　　随之而来的，是关于如何识别和量化设计的争论。设计师是谁，他们在哪里？联合国通过提出"设计密集型"（design intense）产品的概念，如时尚服饰、纪念品及玩具，回避了这一问题。接着，他们观察全球贸易统计数据，跟踪这些物品的出口增长情况，并由此得出结论——全球的设计业比以往任何时候都要繁荣（UNCTAD 2010）。然而，这仅能传递出相当片面的信息，因为这一分析仅涉及基于产品的设计。举个例子，平面设计或室内设计就没有被提及。

5 　　　当我们通过计算专业设计师的数量和产出来量化设计时，一些其他的问题就出现了。你是如何识别设计师的？专业协会为研究人员的调查提供设计师名单和联系方式，但通常只涵盖协会的正式成员。而且，这些资料常常会受到被调查协会业务所涉及的特定范围的限制。大量在公司内工作的设计师或自由设计师常常被忽略。总之，如雨后春笋般不断涌现的设计专业要么尚不知名，要么与其他专业活动重叠在一起很难被拆分开来。一名服务设计师同时也可以是一名战略家、商业顾问、数字技术开发人员或民族志学者。

表 1.1
发达经济体和发展中经济体中设计出口量最大的国家和地区
（联合国贸易和发展会议，简称 UNCTAD 2010）

出口地	价值（百万美元）	市场占有率（%）	增长率（%）
	2008	2008	2003—2008
中国（内地）	58848	24.32	15.45
中国（香港特别行政区）	23874	9.87	5.01
意大利	23618	9.76	10.35
德国	16129	6.67	16.71
美国	12150	5.02	14.25
法国	10871	4.49	13.11
印度	7759	3.21	18.57
英国	7448	3.08	10.93
瑞士	6938	2.87	16.09
泰国	4474	1.85	10.80
阿拉伯联合酋长国	4464	1.84	49.80
比利时	4339	1.79	8.72
波兰	3855	1.59	13.72
日本	3783	1.56	17.21
荷兰	3773	1.56	13.91
土耳其	3543	1.46	11.72
马来西亚	3186	1.32	12.87
越南	2687	1.11	23.44
墨西哥	2535	1.05	1.40
新加坡	2392	0.99	16.21

关键的问题是，过于强调设计兴起中的数量变化，而常常忽略了根本的设计质量的发展。在我们这个"复杂的世界"（e.g. Thackara 2006, Norman 2010）中，谈论设计日益增长的复杂性已成为一种被普遍接受的行为。但重要的是，我们不仅要接受这一给定的概念，还要试着拆解设计"复杂性"的组成部分。让我们来思考一下这些组成部分可能是什么。

第一，设计的发展绝不意味着会出现"更多的相同事物"。直到20世纪80年代，设计的主要支柱一直是工业设计、平面设计、服装设计和室内设计几个分支。在这之后，如表1.2所示，设计行业已经不断地分化成越来越多的专业类别。例如，不同于法学或建筑学，设计从未受制于标准的课程体系或任何形式的被外界认证的专业成就等级。从历史上看，设计这一特质的缺点是使其自身一直在为外界的认可而努力奋斗；而优点是，这种争取意味着设计教育和设计行业能够迅速发展，并在发展过程中创造出新的分支和方法。

第二，正如已提及的，设计和其他学科之间的界限已经变得越来越模糊。这种变化很大程度上是对市场和技术变化的回应。20世纪80年代，这种学科之间的相互渗透受到了商业因素的驱使，特别是在企业形象设计和零售设计方面，为呈现出一种视觉、材料、空间三者统一的设计语言，人们投入了越来越多的努力。在20世纪90年代，这一趋势得到了加强。特别是在品牌推广方面，除了协调对服务或产品的物质性上的需求外，数字化变得越发重要，客户体验也受到了更多关注；因此，员工培训、管理风格等问题开始纳入品牌考量。同样，受伦理因素（如环境的可持续性）的影响，各设计学科之间的交叉程度不断增加。20世纪70年代至90年代中期的早期可持续性设计主要关注材料的问题，比如它

是否可回收利用（e.g. Papanek 1995）。近来，关于通过社会安排和参与设计过程本身来提高碳中和程度的许多更复杂的问题也被纳入了进来（e.g. Manzini 2015）。

第三，通过强化，设计业对自身越来越了解，并通过不同的方式更具自反性和自觉性。除了设计网络杂志、博客和

表 1.2
设计专业领域的积累

1970—	1980—	1990—	2000—	2010—
室内设计	企业形象包装设计	品牌设计		
纺织品设计				
时尚设计				
室内设计	零售设计 展览设计	休闲设计 体验设计		
平面设计	多媒体设计 设计管理	网页设计 以用户为中心的设计 参与式设计	交互设计 服务设计 设计思维 设计行动主义	移动应用程序设计 社会设计 战略设计 政策设计
家居设计			艺术设计 设计批评	
工业设计	绿色设计	并行设计 可持续设计		
工程设计				
交通工具设计				
建筑设计		城市设计		

印刷出版活动的激增，我们还须注意到，可供设计师进行交谈和专题讨论的半正式的设计师聚会正在增多，比如商品交易会和设计节。同时，用于讨论设计相关问题的论坛也随之出现。另外，我们还须注意到，设计学校、设计研究，以及随之而来的巡回会议、论文集和专业期刊的发展。

第四，在一定的时间性条件下，设计运作的方式也更加多变。极端情况加快了设计的处理速度。技术变革的促进是一个重要的方面，计算机系统使得开发、协商和部署设计更快速。全球经济整体增长速度也起到了推动作用，尽管对全部的设计实践来说，这种情况并不常发生。另一种极端情况是，许多设计师已经与他们的客户或用户建立了长期的联系，这意味着他们可能会以更加迭代的方式工作，发展出一系列的设计和项目，从而使设计工作在他们的接触点之上发展得更加深入。通常在商业环境中，设计的对象更加广泛，既包括公众看到的"线上"（above the line）的产品，也包括与客户内部工作相关的"线下"（below the line）的方面，如培训手册或品牌指南。而在更加面向社会的设计实践中，已经转向与利益相关者建立起长期的合作流程。这样，设计师深入了解了组织或族群的构造，以及构成他们特定文化的因素。

第五，自20世纪80年代以来，设计所涉及的疆域发生了变化。苏联或所谓的新兴经济体（如东亚和拉丁美洲）的设计增长便是一个显而易见的例子。这些设计的特殊性不仅表现在材料和技术资源方面，还表现在与应用设计相关的政治方面或它们运行其中的经济结构方面。除此之外，我们还必须考虑到以下两方面，即发生的跨国、跨界现象，以及发生在经济和设计非常有意识地重新定位情况下的运动。

第六，结合第四、第五点，在许多情况中，设计不仅在提供商品和服务以满足当前需求方面发挥了作用，还在预示具有未来价值的资源方面起着越来越重的作用。设计被用于撬动其自身之外的价值——以其他有价值的东西为基础或指向它们。此外，许多设计形式已成为网络的一部分，不断被调整和修改。以智能手机技术为例，其运行的系统、应用程序、机身和信号供应商系统一直处于不断再设计中，以更好地互相匹配。此时，设计的对象通常是"未完成的"，而更广泛的"设计文化"（例如，一个地点、一个设计专业或一家公司）也可以说是处于不断发展的状态。这样，维持甚至保护这个长期以来设计运作其中、应对竞争的"领地"的倾向就增强了。也因此，知识产权（IP）在设计话语中的地位越来越突出。

在以上六点中，我主要关注的是设计供应的方面。然而，重要的是要明白，这同样与设计如何在工作、休闲、移动、生存、失望或渴望这些日常生活和经历中被体验、消费或了解相关。我们会在哪里、以何种方式与设计相遇；与一个设计明显介入的产品或服务融洽相处需要多久；发现愿望和实现愿望之间所花费的时间；人们对设计者的想法或认知。当相关的思考越来越多，涉及的范畴越来越广泛时，它们的影响会变得更加强烈、多样。

研究设计经济涉及对将设计配置于不同经济过程中的多种方式的研究。同时，它也关注设计意义与功能的拓展和深化。

下一节将讨论一个更为坚实的理论基础，通过它，我们可以理解设计的延展内容。具体来说，这将通过巩固对新自

由主义化进程的理解来进行。

新自由主义化

"新自由主义"（Neoliberalism）是一个相对较新的术语。它通常被认为是经济学家亚历山大·鲁斯托（Alexander Rüstow）为应对20世纪20年代和30年代的德国经济危机而提出的。新自由主义主张国家不应以任何形式直接介入市场，而应该在制定市场运作规则上保持强势姿态（Hartwich and Razeen 2009）。但直到20世纪70年代，资本主义世界才回过头重新考虑这一观点。与此同时，在第二次世界大战结束后，一种截然不同的全球经济格局出现了，它致力于在资本主义世界中建构一种国家、市场和民主制度三者的平衡，以确保和平与幸福。1944年的"布雷顿森林协议"（Bretton Woods agreement）及之后的一些举措旨在建立一个稳定的全球贸易体系，在该体系中，美元充当储备货币，以应对其他货币被冻结的情况。

1971年，尼克松总统单方面结束了美元兑换黄金的协议，美国从布雷顿森林协议中退出。越南战争和公共支出计划的花费造成了美国20世纪最大的赤字，为稳定国家经济，"尼克松冲击"（Nixon Shock）上演了一场财政重组。简而言之，这意味着国际货币汇率不再与储备金挂钩，也不再受国际管控协定的约束。现在，货币可以更加公开和灵活地在金融市场上进行交易，继而决定其价值。从长远来看，这将开启一

第一章 引言：当代资本主义与设计的兴起

个新时代，一个在商品、服务和金融贸易方面，自由化市场主导不断扩张的资本主义世界的时代。

马克思主义地理学家大卫·哈维（David Harvey）阐明了1978年至1980年间新自由主义政策加速发展的情况（Harvey 2005）。当时，中国领导人邓小平启动了中国大陆的经济自由化进程，以应对与崛起的日本、新加坡、韩国和中国台湾、中国香港等地区之间的竞争。在英国，玛格丽特·撒切尔（Margaret Thatcher）带着遏制工会权力、放开劳动力市场、结束十年来的通货膨胀和经济萧条的使命，于1979年当选英国首相。在美国，罗纳德·里根（Ronald Reagan）于1980年当选总统，他同样也寄希望于一系列在贸易、农业、工业、矿物开采和劳工保护方面放宽管制的措施。这些措施使哈维对新自由主义作出了以下简明的定义：

> 新自由主义首先是一种政治经济实践的理论，即认为通过在一个制度框架内——此制度框架的特点是稳固的个人财产权、自由市场、自由贸易——释放个体企业的自由和技能，能够最大程度地促进人的幸福。[1]（2005:2）

然而，"新自由主义"这个术语是在近十年里才开始被广泛使用的（Peck et al. 2009）。特别是2008年的全球金融危机后，学者们更加密切地审视新自由主义这一概念，以求了解其复杂性和矛盾性。根据哈维的定义，新自由主义具有以下特征：

[1] 译者注：译文转引自［美］大卫·哈维：《新自由主义简史》，王钦译，上海译文出版社，2010年，第2页。

· 放松市场管制和赋予市场力量的特权，不受国家干预；

· 国有企业的私有化；

· 财务利益凌驾于其他之上（例如：社群主义、公民、社会、环境等）；

· 强调竞争力和个人的创业实践。

大卫·哈维（2005）指出，将新自由主义视为"一种政治经济实践的理论"（a theory of political economic practices）比将其完全视为一种政治意识形态更为准确。新自由主义化多样且充满变革性的过程或能更准确地描述这一点。事实上，新自由主义已应用于一系列的政治框架中［例如，1973年后皮诺切特（Pinochet）独裁统治智利期间，新自由主义得到了积极的应用］。新自由主义是狡猾的。正如设计师们以"闪躲与绕道"（dodge and weave）来为他们的技能寻找新市场、创造新需求和新欲望，新自由主义同样也在不断向前寻找新疆域和新的联合体。和设计一样，新自由主义是一个变化的过程，而非一个终点。

新自由主义化通常与全球化有关。毫无疑问，这取决于各国间金融、商品和服务的易流动性，且不受法律限制的阻碍。新自由主义化利用对世界各地技术支持的整合、一些文化上共同的理解和抱负、知识的传播和强大的基础设施建设（如交通运输系统），来促进货物的流动。由此，描绘了一个均衡、同质化的世界。然而，新自由主义"必然地（necessarily）也有其另外的运作条件"（Peck et al. 2009:104，原文中如此强调）。新自由主义具有寄生性，因为它是作为一个转换过程而非终点来依附于各种局部环境。也因此，新自由主义总是处于混杂、凌乱、多样且未完成的状态。它以不同的方式进入各处，寻找阻力点、摩擦点、润

滑点和入口点。杰米·派克（Jamie Peck）用更具诗意的语言描述了这一要点：

> 长期不均衡的空间发展、制度的多态性，以及一个充斥着政策失败、对抗性抵制、不良制度下艰难运转状况的景观，共同指向了意料之中的新自由主义的曲折道路。(Peck 2013: 140)

新自由主义作为一项纲领出现于20世纪七八十年代，40多年里，它在七大洲中活跃并自由地传播。在这一点上，我们必须看到它在不同地理区域的历史轨迹是不平衡的。但是，就如设计学在这些年里于各种不同的联结关系中发展出了新的专业，一系列相互交织、累积的新自由主义政策和实践也出现了。在下一节中，将介绍这些政策和实践以及设计在其中扮演的角色。

去监管化、新经济、金融化、财政紧缩

确实，新自由主义化有不同的过程和效果。然而，有四个历史的、结构化的元素对它很重要。这四个元素在西方世界成为主导的时间顺序大致如下：去监管化是20世纪80年代的主导因素，新经济是20世纪90年代的主导因素，金融化是21世纪前十年的主导因素，自2010年起财政紧缩政策成为主导。在其他地区，这种十年为一个阶段的发展并不是

那么明确。尽管如此,不同的时间框架里也出现了类似的积累,并伴有不同的侧重点。

受所谓美国的里根经济学和英国的撒切尔主义的影响,20世纪80年代西方出现了连续的去监管化的浪潮(Ehrman 2006, Peck and Tickell 2007)。"去监管化"是一个用在政治经济学语境中的专业术语,指放松对金融、贸易和商业的法律限制,其中包括国有企业及服务的私有化。这项举措为设计提供了许多新的可能性。举例来说,全球贸易受到逐步去监管化的影响,区域的经济保护遭到破坏,而这却为设计提供了可以蓬勃发展的新场地,以应对全球的竞争。我们也可以将去监管化解读为积极参与劳动关系。弹性的工作和基于项目的就业的增长一直是整个创意产业供给端的重要方面,尤其是在设计工作中。与此相关的其他进程也在推进,比如消费和信贷的繁荣、购房情况的转变、职业女性的增加。这些都间接受到国家法律和国际法律变化的激活,随后对设计产生了深远的影响。同样,数字通信的加速发展也导致了传播设计思想、创造新的受众的新方式的产生。因此,我们既可以把去监管化看作是政治经济学的产物,也可将其视为社会实践的投入,而设计在两者之间工作。

这些快速的历史变迁为20世纪90年代所谓的"新经济"(New Economy)的出现奠定了基础。该词于1995年的《新闻周刊》(*Newsweek*)上首次面世。同年,亚马逊(Amazon.com)和易趣网(eBay.com)成立。在新经济时代,利用数字信息技术网络进行库存和供应至关重要。毕竟,万维网(World Wide Web)是在20世纪90年代建立的。据估计,在1993年至2000年期间,互联网在全球范围内通过双向通信传输的信息总量(相对于水陆路邮件等其

他方式来说）从 1% 跃升至 51%；到 2007 年，这一数字已升至 97%（Hilbert and López 2011）。互联网使得记录并分析消费者喜好、采购及与供应商沟通、控制库存与跟踪交付过程变得更容易。换句话说，它确保了更灵活和更严格的供应制度。因此可以说，新经济是围绕着"更快、更好、更省"（faster, better, cheaper）的理念进行实践的，这一口号源自里根时代的美国国防支出政策（McCurdy 2001）。将其引入到新经济中，"更快"意味着压缩供应链以实现"大规模专业化"（mass specialization）；"更好"意味着借由更分散、更灵活的供应链，企业可以通过设计、创新和品牌建设，专注于自己的核心能力；"更省"意味着开发东欧、印度次大陆和远东地区新的制造业和服务基地以降低劳动力和原材料成本。简而言之，与设计师工作相关的地域因素和时间因素将发生根本变化，这也意味着他们工作方式的重大改变。"更快、更好、更省"同样也改变了创造性劳动者的期待和实践。

金融化的根源可以追溯到 20 世纪 70 年代初，但由于 20 世纪 80 年代银行业和股市系统的去监管化，金融化进程加快了。在 20 世纪 90 年代末到 21 世纪初，金融化在西方成为最具优势且最强劲的经济模式。去监管化和新经济借助数字信息技术提供的可视性将劳动力的灵活性和基础设施与服务的提供统一在了一个全球语境中。同样，金融化也涉及更迅速、更复杂的金融跨国流动。简而言之，它的特点是更加强调维持股票、品牌、房地产或资本流动量价值的策略。这是以三种方式实现的：第一，通过公司治理中股东利益的提升；第二，通过经由金融而不是商品生产系统来增加利润（例如延迟发放养老金；转租一个物流运输车队；在其他地

方投资时，清算公司不动产，进行售后回租）；第三，通过金融贸易的崛起（Froud et al. 2000，Froud et al. 2006）。在所有这些中，有形资产和无形资产之间存在着不断的交换。对此，设计必须以三种相应的方式来理解。首先，它有助于塑造那些固定的、有形的资源来增加价值。其次，它在指出未来价值来源方面起着象征性作用，即指出哪些东西的价值可以被利用。第三，设计被应用于实际的系统和技术，促进了金融化的过程。此外，知识产权在金融化进程中成长为一种资产和固定流程也就不足为奇了。设计被策略性地用于通过法律区分和保护资产。因此，通过许可他人使用设计或通过被用于保护公司资产，也可以产生未来价值。设计也可以作用于更私人的领域，例如，提高家庭房产价值。因此，尽管金融化与银行业和投资中充斥大量术语的实践活动相关，但它也在日常生活的许多其他层面上找到了自己的意识形态（Martin 2002）。

财政紧缩源于金融化，金融化源于新经济，新经济源于去监管化。我们通常会把财政紧缩与2007年至2008年全球金融危机后世界各国政府采取的措施联系起来。而金融危机很大程度上是由过度杠杆化——包括政府部门在内的金融机构通过抵押资产筹集资金引发的。例如，如果资产的价值下降，借贷成本的上升和生产力的下降就会阻碍偿还债务的能力（正如2007年至2008年间发生的那样），这引发了金融危机和经济衰退。政府试图通过大幅削减自己的支出来减少赤字，刺激私营企业，这就是财政紧缩。在经济衰退时期，这样概括当时的情形或许可以较易理解：由于商业运作降低了他们的成本，设计师们承受着巨大的压力。21世纪前十年中政府的紧缩计划在"社会设计"（social design，即追

求集体利益的面向社会的设计，主要服务非商业客户）这一非常宽泛的主题下产生了两种回应：一是服务设计师专注于帮助地方、区域和国家的政府开发更便宜和更用户导向的服务；另一方面是在巩固政治的情况下，通过积极的设计实践，为财政紧缩政策提出经济和社会框架方面的替代方案。

人们不禁会将这四个要素视为慎重的"时刻"（moments），它们恰好分别填补了自 1980 年起之后的几十年时间。然而，经济实践是不确定和不平衡的。在 20 世纪 80 年代的英国和美国，这四个要素的表现是显而易见的。20 世纪 90 年代，它们在中欧和东欧遭遇瓶颈。在 20 世纪 90 年代和 21 世纪头十年，这些模式的不同版本在拉丁美洲的几个经济体中蹒跚而行。诸如此类情况还有很多。因此，尽管从在西方资本主义中被实践和谈论的广泛程度上看，它们显示出了一些排序，我们仍可将它们看成是累积的、迭代的，甚至是千变万化的，具体取决于你在看哪里。表 1.3 中的模式是一个指南，主要是以西方视角来看的，读者可以根据自己的不同背景对其进行重新排列或质疑。

下一节将通过识别交织在去监管化、新经济、金融化和财政紧缩四个组成部分中的三类设计活动继续讨论这一观点。资料来源于奈杰尔·思里夫特 (Nigel Thrift) 的《认识资本主义》(*Knowing Capitalism*, 2005) 一书的开场白。然后，我将在设计与之相联结的主要形式方面进行深入的拓展。在讨论设计经济的语境中，这四个要素各自证实了一个本节提出的独特的概念性挑战。

表 1.3
新自由主义特点、日常生活表现、相关设计原则与实例

经济特征	关键要素		日常生活表现	相关设计学科	设计实例
去监管化	国有工业和服务业的私有化（如交通运输业）	1980-	消费信贷的增长	零售设计	购物中心
	消除全球贸易和金融中的壁垒		作为休闲活动的城外购物的增长	企业形象设计	自有品牌服装店
	取消国家对金融、房地产、交通运输媒体内容等方面的监管控制		房屋拥有率上升		企业报告
	在商业和民用领域具有竞争力		消费品相对成本下降		
新经济	减少库存，转向即时生产和配送	1990-	消费品成本进一步下降	品牌推广	多种商品和服务的品牌战略
	制造和分销的全球化		网络购物	数字设计	快时尚
	在线库存及采购		国际旅行和短期度假的增长	并行设计	区域品牌化
	在公共部门采用"最优价值"（best-value）原则（新公共管理）		更加灵活的工作模式的兴起	体验设计	创意及文化社区
	增加商业和公共部门业务的外包和分包		创意产业作为职业选择的崛起		

（续表）

经济特征	关键要素		日常生活表现	相关设计学科	设计实例
金融化	将股东利益在企业治理中的主导地位作为核心力量	2000-	住房和教育被视为对未来的投资	城市设计	城市设计作为再生过程的一部分
	利润增长是通过金融而不是商品生产系统实现的		中产阶级的社区	战略设计	由股东利益驱动的产品设计细节
	金融业上升至主导地位		个人理财计划	设计艺术	设计艺术作为投资机会
	房地产与全球资本流动和投机活动紧紧绑定		避税港的增长和整合		利用知识产权（IPR）
			旨在为社会福利和教育建立公共和私营部门合作关系的私人融资计划（PFIs）		创造性劳动的众包
	战略性地利用知识产权创造价值				
财政紧缩	国家职能的进一步私有化和外包	2010-	民间团体（非政府组织、慈善机构、社区团体）填补政府政策的空白	社会设计	社会创新中的参与式设计方法
	福利国家的进一步收缩		共享经济的增长	政策设计	政府政策制定过程中的设计和创新实验室
	精英财富增加		替代性货币系统	设计行动主义	黑客行动主义（hacktivism），手工主义（craftivism 即 craft+activism）
	金融化进程的进一步巩固				

当代资本主义的设计对象

除了表 1.2 所示的 20 世纪 80 年代以来设计领域积累了更多的专业类别之外,设计文化、设计对象以及贯穿设计过程的实践也发生了更广泛的变化。这些变化与地理学家奈杰尔·思里夫特(2005:5-10)所提出的当代资本主义于其中持续发展的三个重要场域是一致的。下面,我将对这三个场域作出解释,并进一步阐明它们对设计的重要意义。

第一种场域是被思里夫特称为资本主义"文化回路"(cultural circuit)理论的话语权。他特别借鉴了商学院、管理咨询顾问和专家以及媒体中产生的对资本主义的批判性评价。这些评价剖析了阻碍商业发展的障碍、异常行为、低效及其他挑战。这些批判反馈到"实践资本主义"(doing capitalism)的方式中,起到了调整的作用,它们增加了"实践资本主义"的方式,也为其提供了进一步的正统观念。设计行业也充满了各种从事此类工作的专家、博客与机构。书籍、在线研讨会和"大师班"为设计经理、实践者和学生提供了无穷无尽的建议。

这种文化回路扩展到了联结单一分析与多样或连续的实现之间桥梁的真实事物上。在此,我指的是更多的元级活动(meta-level activities),这些活动生产品牌指南、企业愿景、最佳实践手册、采购说明、设计方法工具包、总体规划和地方设计声明。它们的作用是固化、组织和调解涉及不同规模和公众的分析和专门知识,它们的发展是为特定却多样化的应用环境提供组织原则。因此,它们在被设计为系统和认识的过程中扮演着"元"(meta)的角色,这将设计置于

更下游的位置。设计批评倾向于关注生产的"成品"（finished objects），包括椅子、海报、室内装饰、制服等。本书经常回到上游去思考设计在塑造某些商业准则时的作用并通过一些法律条例的编纂和实施来展望未来。由于巩固了某些总体上的公约和惯例，例如，一个公司要如何处理其自身内部文化与品牌管理规范指导下的外部形象之间的衔接关系，这些商业准则扮演着具有话语权的角色。它们流通、被阅读、被实施，甚至被法律强制执行，从而反馈到更广泛的设计运作和资本主义的运作中。

资本主义发展面对的第二种场域是商品与商品关系新的形式。思里夫特（2005:7）声称这些形式"与日常生活中日益增长的媒介化密切相关"。说这些可能是没必要的，因为显而易见，简单来说，我们花在屏幕上的时间比以前更多了。毫无疑问，诸如智能手机、平板电脑和等离子屏幕等媒介技术更为普遍了，它们之间的互联性也是如此。在这里思里夫特继续提到，确认品牌的无处不在，以及增加对商品和服务中情感寄托的关注，这些构成了"体验经济"（Pine and Gilmore 1999）。由此，我们可以进一步思考设计在商品关系中的作用。

正如思里夫特所言，许多商品之间的界限被重新定义了。因此，如手机应用程序或计算机软件等产品需要进行例行升级，从而限制了它们的使用时间。然而，这些有时也取决于其他对象（例如应用商店、操作系统、硬件内存容量、数据网络、无线热点、供电系统，Julier 2014:ch.11）。这些对象是未完成的，因为它们的性能取决于永远在变换的复杂的联动装置（Knorr Cetina 1997）。这意味着对象从来就没有一个固定的意义（Folkmann 2013:141）。相反，这些对象是动态的、

不断被入侵和修正的一系列开放式系统的组成部分。有时，这些多样性被统一在一个品牌的特色中（Lury 2004）。对象集群也会重新定位消费者。一个产品网站上播放一则短视频，设计者在视频中讲述他们的设计灵感；一条短信可以让你追踪到你在网上购买的东西的配送过程信息；服务设计师对顾客使用生活便利设施之前、期间和之后的整个过程的预想：所有这些都是为了打造人、事物和组织之间更紧密、独特和日常的关系。正是由于设计的这种处理各种关系的功能——既体现在如何塑造个体部分，也体现在将它们和谐地编排在一起——许多新的设计专业出现了，包括服务设计和品牌策略。

对思里夫特来说，当代资本主义的第三个重要发展处于新的空间形式建构的场域中（2005:8-10）。这可以直接通过分包货物生产和提供服务以形成新的供应系统来完成。外包可能会导致供应链跨越区域延伸的新的地缘关系产生。另一种空间性上的表现可能还包括休闲购物中心或以便利交通为前提的新住宅开发项目。时间-空间压缩的概念在此进入了讨论的框架（Julier 2014: ch. 8）。现代物流以及对物品、金融和人的移动的分析和安排也是其特点之一。

在设计方面，这种新的空间性衍生出诸如封闭社区、避税港、私有化的海滨开发、商业园区、技术开发区、创意特区等各种各样的"集群"（clusterings）。这些地方之所以具有变革意义，是因为它们之间的相互联结，而不是它们与其他城市功能的共存。换句话说，它们功能与价值的实现是由于它们的相似，或看上去相似（seem like），类似的空间也存在于世界其他地方。另外，对这些空间的设计是为了通过给它们提供砖块和砂浆、玻璃和拉丝钢、标识和长凳来塑

造它们，从符号学的角度来看，也是为了暗示某种价值。通过与其他地方类似的迭代结合，空间性设计具有竞争力地作用于使某地统一化上，以使此地看起来似乎是"上升了一格"（go up a league），或者使它置身于国际秩序中。

新自由主义的确立涉及对正在进行的变革的推动。当代资本主义是不确定且繁杂的，设计同样多姿多彩且富于变化。当前的任务是考虑如何构建本书其余的部分，至少提供一些相关的叙述。

设计的经济：结构与方法

我们如何理解这种变革的强烈程度与多样性？本书如何推动一次有助于我们理解经济和设计之间相互关系的讨论？

在《设计的文化》一书中，我的主要目的是开辟一种跨学科的方法来理解设计的文化过程及其意义。基于此，该书的大部分内容是围绕特定设计实例展开的。以它们为切入点，呈现出不同的观点；领悟设计师的经济工作、生产系统，以及调解、分销、消费世界和社会实践的不同侧重点。我从目标对象出发，揭示出了它的多调性、多重含义及语境。

而在本书中，我主要以另一种相反的方式来看待设计对象，所用的方法是建立对经济体中不同形式和过程的考量，并列举相关的设计实例。有时，我会使用我称为"反事实"（counter-factual）的例子：故意采用非传统的设计方法，使得处于主导地位的活动凸显出来。这样做在一定程度上是

为了瓦解那些接受某种单一模型绝对主导设计实践或经济框架的叙事。

本书第二章着重关注活跃于新自由主义和资本主义语境中的认知过程,充分解释了发生于20世纪80年代的独特"设计文化转向"(design culture turn)。其特征是对一系列应运而生的设计对象和空间的分析,尤其是1984年至1986年前后出现的设计对象和空间。我认为这些设计对象和空间阐明了关于审慎的环境经验、预期和评估的特定行为和期待,以及完全独立的个体消费者的崛起。在这里,我让自己与那些来自强调身份建构的文化研究的设计观点保持距离,这些文化研究存在于后现代和后结构主义的文本中。相反,我提出的是那些与当下主要经济趋势相一致的认知和社会实践问题。因此,这一章的首要目标是驱动宏观经济政策、微观经济实践以及它们的实施三者在日常生活中的相互关联。

第三章讨论的是设计工作的问题,基于前一章中关注的网络化的、认知上的特质,探索相对于学术方法和政策途径,设计工作对创意文化产业来说有何特殊性。本章特别讨论了设计劳动的两个方面:一是其强烈的表演性特征,这方面显示出了对"富有创意的"(be creative)或"设计师式的"(designerly)意味着什么的期待;二是设计上要求削减成本的下行压力,这使得他们作为一个不稳定的无产阶级不断再造自己。此外,资本主义中更为广泛的经济和地域上的差异也将在设计领域中被发现。

第四章集中讨论全球化(globalization)、贸易(trade)、流动性(mobilities)的议题,及它们引起的波动性(volatility)和不平衡性(unevenesses)。我并未将全球化视为一个同质化过程,而是展示了设计如何以两种不同但相关的方式发挥作

用。一种体现在关系强度的制造上，设计、生产，有时也包括消费，紧紧环绕不同的区位点聚集。另一种是设计在空间性方面起的作用：连续复制那些可以促进货物、人员和资本便捷流动的系统和节点。

第五章思索了在与资产的关联下，设计如何发挥作用。设计常常被卷入各种各样的"资本"（capital）中，如社会资本、文化资本和创意资本；用于指示一个地方在知识经济方面的健康程度。除此之外，我们还将了解设计是如何与金融化相交织的。但值得注意的是，高可读性的设计特征被整合在了一起，这维持了股东们在移动电话项目上的利益，以及私人住宅方面的未来收益。在这里，媒介的作用很重要。借此，我们将继续着眼于购物中心的设计是如何与机构投资者的需求相匹配的。这些为全球金融流动中散布的流动性过剩提供了最终归宿。

第六章探讨设计在知识产权（IPR）方面的不平衡关系。跨国公司的发展与垄断行业中的竞争是同时进行的。开发品牌和技术是为了确保差异化，因此知识产权是这里的指导原则。这种逻辑也适用于较小规模的经济体。设计既要塑造知识产权的内容，又要将其传播、普及。然而，差异化是不稳定且短暂的，这就是为什么设计师被嵌入了产品更新的时间周期中。这些周期是由外部力量建构的，比如交易会。与此同时，由于商业正统观念规定了做事的标准方式，表演性因素仍在上演。

第七章将带我们跳出那些更加"官方"（official）的实践形式，来讨论非正式和非主流经济形式中的设计，也就是那些部分或完全不受法律和政府的约束的实践活动。在此，我们会看到，在对知识产权的宽松态度中，抄袭和"修补"

（tinkering）是如何发生的。需要思考的是，当这种发展指向更加被官方认可的设计经济形式时，会发生什么。随着内容的深入，本章将反思非主流经济形式中更具政治意味的设计使用方法，以及面对"水平主义"（horizontalist）的自我管理方法和"时间银行"（timebanking）系统时，设计是如何表现的。

第八章继续探讨设计在削弱国家官僚机构中的作用。政府已经向某种将政策用于管理私人利益和公共利益之间的接口的治理方式做出让步。设计已经被牵涉进政策表现之中，渐渐地，它也成了一种可用于其自身形成过程中的工具。这为设计找到了在公共政策中进入"行为改变"（behavior change）路径的方法，在一定程度上借鉴了市场的"选择架构"（choice architecture）。然而，在运用设计思维和策略设计的政府政策设计实验室的发展中，出现了更明确的设计使用。虽然这些实验室大多强调将政策的使用者置于规定和提供公共服务的系统之前，但不应忽视它们在实现公共部门成本节约方面的战略作用。当然也可以采取更激进的治理形式，例如在参与预算或计划编制时，让公民在政策优先级和政策规划中发挥更直接的作用。这可能通向对"设计公民身份"（design citizenship）形式的思考。

第九章将本书的主要议题结合在一起，来建构一些关键性的论点，为进一步研究设计经济提出方向上的建议。本章首先对设计管理进行了批判性的讨论，认为有必要在设计文化和经济社会学领域中采用更加现实和情境化的分析方法。接着，对前几章遗留的三个问题做了反思。首先，对设计和新自由主义之间广泛的关系进行了概括。第二，探讨了在经济活动定性因素方面设计产生作用的一些方法。第三，我们

回顾了设计是如何为金融实体化而努力的。

　　本书接下来的部分内容采用了历史分析法，以便让我们了解本国的一些起源。然而，在主题思想上，本书并不打算提供任何接近于完整的新自由主义设计史的内容。在处理设计和经济变革的动态时，我倾向于采用思里夫特（2005:2）所倡导的"后视"（backward glance）法。这种方法需要设想自己处于未来，然后回顾现在，注意看到了什么，比如那些关键的当代轨迹，同时了解它们的历史形成。正如历史学家揭示出了过去存在着复杂性和矛盾性，我们也必须意识到当下存在着不稳定的动态多向性。

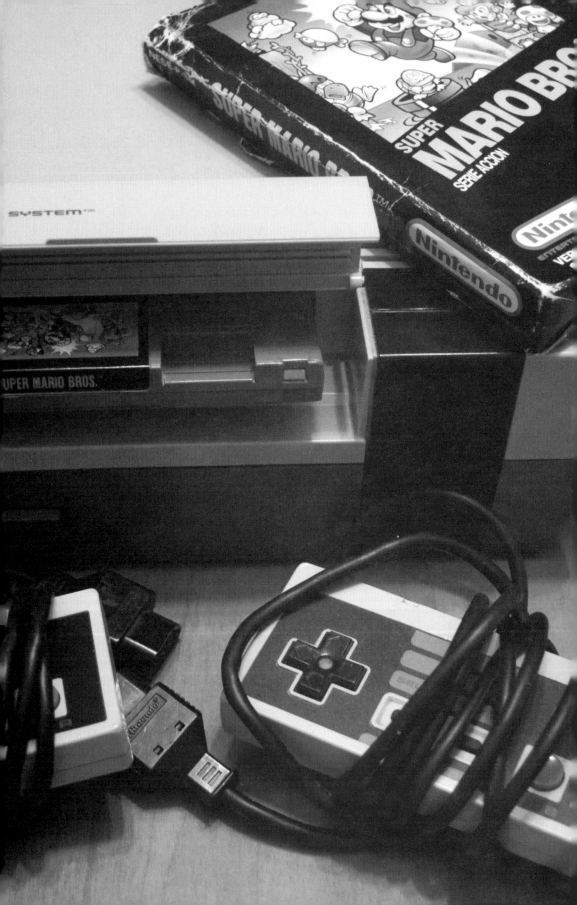

第二章

设计文化与新自由主义对象

是否存在"新自由主义对象"（neoliberal object）之类的事物？当我们作为经济人时，设计是如何改变我们的运行方式的？第二章首先探讨了新自由主义时代消费文化和设计实践的转变，认为一个特定的"设计文化转向"（design culture turn）已经发生。这不单涉及专业设计商品和服务的日益增加，更为普遍的是，设计、生产和消费领域之间的关系更为紧密了。同时，一些特殊的设计对象的引入改变了我们在经济生活中的行为方式和感受。

20　　　目前，我们倾向于认为许多当代资本主义的日常运作具有非物化性、非区域化性、无形性，甚至具有带目的的隐藏性。金融资本在世界各地通过无形的电缆在服务器间流动 (Mackenzie 2014)。2012 年，价值 17.5 万亿美元的商品 (Manyika et al. 2014) 被装在集装箱里暗中跨境移动 (Martin 2013)。超过 90% 的全球货币持有方式是数字化形态而不是现金，其中，近 1 万亿美元在 2014 年（Kar and Spanjers 2014）被非法转移出发展中国家，其他金额则被隐藏起来——7.6 万亿美元被隔离到世界各地的 82 个避税港（Zucman 2014）。更为实际的是，我们中的许多人在无名的建筑里工作——坐落于市中心，容纳着多间办公室的没有气味的玻璃盒子 (Grubbauer 2014)，或者工业园中低矮的仓库 (Pawley 1998)。

　　这一切似乎与需要我们通过直观感受来确立的物质概念相距甚远。然而，我们与资本主义的实体对象近在咫尺。本章重点阐述了某些设计过程和产品是如何使人养成特定习惯，从而以特定的方式与新自由主义的行为和性情相一致的。这不是洗脑的效果。这是一种简单的影响，它们可以调节对当代资本主义的发展节奏、关注和目的的感知。新自由主义的运作是否含有某种特定形式的设计文化？新自由主义的对象是什么？是否存在新自由主义的认知风格？

　　对新自由主义行为的感知范畴，有些事物表现得比其他事物更加显著。最直接的例子是，丰富的书籍和数字产品为儿童学习储蓄和投资的艺术提供了丰富的资源。博赫纳（Bochner）的《一本非常棒的儿童理财书》（*The Totally Awesome Money Book for Kids*，包含卡通、游戏、谜语和小测验，2007)和凯特兹基（Catzky）的《不是你父母的理财宝

第二章 设计文化与新自由主义对象

典》(*Not Your Parent's Money Book*, 有关于"自己挣钱、储蓄和消费"的建议, 2010) 只是两个典型例子。当然,新自由主义的感知范畴也在其他方面发挥着作用。

五种基本感官是:看、触、听、嗅、尝。我们可以将这些感官进一步推进至如统计、计算、计时等其他感官分支;或者,穿梭、环绕、进驻、离开它们;加速和减速它们的发生;又或者疏远它、接近它、变成它、成为它本身。尽管这些都是日常行动,有时却可以强化新自由主义在当代资本主义世界的形象。

这些都是对"自我技术"(technology of the self)普遍约束(Foucault 1988)的内容。其中,人们通常以默许的或无意识的方式学习可接受的行为方式,这些行为方式与他们想要在权力系统中被注意到的目标一致。在此,他们学习如何调控自己的行为。在这里,人们不仅能发现如何处理他们的钱,还能找到"如何使用这笔钱的方式",并由此找到经营其自身的方式(Martin 2002:16-17, Allon 2010)。

本章的部分内容讨论了活跃在金融化中的环境和设备的设计,如股票经纪人的办公室和设备,或高街银行(high street banks)的布局;部分内容说明了设计行业是如何在新自由主义系统需求下生产和从事其自身发展的;还有一些内容又回到了对生产"金融感知"(financialist sensorium)的事物的思考——对认知资产的微调,它让人们在更广阔的当代资本主义世界中更好地发挥作用。

通过从历史的角度进入这些议题,本章接着对设计发展的汇流、政治经济的变化和 20 世纪 80 年代中期的情感秩序进行了概述。实际上,这涵盖了构成设计文化的设计、生产和消费领域。我认为正是由它们构成的这个群组,其强度和

各部分间的动态关系构成了我们所理解的由新自由主义、资本主义体系构成的当代设计文化。围绕这一点，对其进行反思和了解，可以引出存在于此中有关变化和发展的特定学术观点。这些观点为历史发展提供了重要且有意义的智力标识。

本章的最终目的是反对任何有关经济学只是抽象的统计数据的概念。相反，它给出了更加关注设计的物质、视觉、空间和时间属性的充分理由，它们与经济行为和经济思考有着最密切、真实的关联。

下一节将追溯20世纪80年代广泛使用的一些学术话语，这些显示了文化分析、自我意识和经济变化的一致性，设计职业中也可以发现一些与此相关的共鸣。之后的一节集中讨论这一时期伦敦设计场景中的具体发展。它显示了设计过程是如何变得更快，变得更符合商业利润的需求。在某种程度上，这些措施对新出现的机会作出了反应，特别是那些购物和消费习惯方面发生的变化。接着，本章返回至20世纪80年代中期的一系列设计对象。我认为，它们对公民的新自由主义情感建构发挥了更加密切和直接的作用。当时的学术论文部分来源于对数字文化的分析，它们的讨论进一步解释该过程。然后，"快进"（fast-forward）到近期关于应用于金融和其他贸易形式的设备的学术研究。这些研究为设计制品如何作为新自由主义事物发挥作用提供了概念基础和洞察力，从而为后面各章中的诸多论点铺平道路。

后现代主义和后福特主义

20世纪80年代，特别流行讨论艺术和人文科学的"后现代主义"（postmodernism）或"后现代性"（postmodernity）(e.g. Foster 1985, Huyssen 1986, Umbral 1987)。20世纪中叶信仰共同命运并遵守秩序的严谨生活，似乎最终让位给了一个表面、破碎且多层的世界。接下来，人们将关注的重心放在了身份、品位的作用以及消费作为其自身建构工具 (Campbell 1987, Miller 1987, Hebdige 1988) 上。这些都为思考设计和日常生活的交界提供了重要的着手点，替代了那些主要集中于设计师工作的讨论。

尽管讨论问题的方法各异，但这些文本很少考虑消费本身的经济过程。劳动是如何结构化并获取报酬的、可支配收入的可用性、财务优先事项等因素基本都没有纳入考虑之中。

尽管如此，一种与此相关的叙事正在酝酿之中，它更加关注经济实践从大规模制造、福特主义（Fordist）体系到灵活、实时或后福特主义[3]过程的移动 (e.g. Sabel 1982)。然而，这一叙事并不局限于生产系统内部的变化，它还包括对自我的转变、社会惯例和关系，以及这一过程中体现个人和集体愿望的新方式的深思。

1988年10月，英国刊物《当代马克思主义》（*Marxism*

[3] 译者注：后福特主义是指以满足个性化需求为目的，以信息和通信技术为基础，生产过程和劳动关系都具有灵活性（弹性）的生产模式。

Today)特别版"新时代"（new times）问世了。该纪念特刊的目的是反思20世纪70年代以来被鼓吹的资本主义的发展轨迹。这不仅引发了对其经济进程的讨论，而且涉及文化和政治问题。其中，文化理论家斯图亚特·霍尔（Stuart Hall）认为，后福特主义涉及的不仅仅是一个不断变化的经济体系，更是经济体系本身，它将更加主观，更加不完整，更多元化，更分散和支离破碎(Hall 1988)。该刊物中产生较大影响的是拉克劳（Laclau）和墨菲（Mouffe, 1985）将后马克思主义分析与文化转变关联的研究（Bowman 2007）。由于劳动将涉及更多的多任务协作，生产将更灵活地制造专门批次，国家将从关注国内转向更广阔、多样的区域，人们将采取更多的主体立场(Hebdige 1985, Moulaert and Swyngedouw 1989)，因此，在这个问题上，通过去监管化来实现经济体释放（freeing-up）同样需要将其自身解放。

20世纪80年代在美国和西欧被鼓吹的经济、文化和社会发展也在被以其他方式描述。其中之一是将此过程看作"组织化的资本主义的终结"（end of organised capitalism）或"无序的资本主义"（disorganised capitalism）(Offe 1985, Lash and Urry 1987)。在这种情况下，从国家管制、统一经济过渡到独立、零散的商业实践的做法可以说是一次远离国家主导、大规模原材料开采和工业生产的更大转变的一部分。20世纪80年代拉美国家的民主化和自由化，20世纪90年代苏维埃社会主义国家解体，以及中国经济自由化——导致了更广泛的以市场为基础的商业实践，这些现象或可被解读为这次转变过程的扩展。

第二章 设计文化与新自由主义对象

在这里，设计将发挥更大的作用。它不会把购物中心塑造成只是买东西的地方，而是你想在此花时间的地方。它会把产品包装得更具吸引力，无论它们产自何地。它将使公司在对外形象和内部沟通方面看起来都更具竞争力。新的方式正在形成，设计将影响和设定人们的生活。人们自己也发现了设计的新用途和意义。换句话说，设计文化的转向正在发生。

当时，这些东西都没有被贴上"自由主义"的标签。近30年后这一用语才被更频繁地使用，但上述所有例子都是20世纪80年代世界上出现的强化运作方式的核心。随后几十年，新自由主义的地点、技术、实践和结构都将不断发展，并在这几个方面的发展中产生新的关键点。设计行业得到了发展，但变得更加复杂，其在维护旧角色的同时也要适应新角色。

这并不是说20世纪80年代中期去监管化的转变导致了一种商贸市场或主体身份认同不受限制地自我创造的"全部自由"（free-for-all）。设计的兴起并不意味着随心血来潮和口味的改变无约束和无休止地追逐流行。事实上，本章和下一章的大部分内容都表明，设计是嵌入有约束的结构中的，无论是在它自己的进程中还是在它的许多对象之中。

下一节将更详细地回顾20世纪80年代中期的基本变化。围绕这些变化，更多关于西方政府放宽对金融和贸易部门管制的宏观背景还需要与设计工业本身的变化联系起来加以理解。

伦敦 1986

23　　　新自由主义和设计文化都具有全球性特点。然而,通过回顾其在一个非常具体的地点和时间的集合——1986 年的伦敦,我们可以更深入地了解它们的特质和关系。一方面,英国首都的案例呈现了一个极为鲜明和动态的版本。玛格丽特·撒切尔首相任期下的政治经济变化对整个欧洲和后来世界的大部分地区都产生了巨大影响(Hall 1988)。与此同时,伦敦一直以来都是世界上设计师和创意产业专家的聚集地(Freeman 2011)。在 20 世纪 80 年代中期,伦敦设计的微观叙事融入了更大的经济结构变化,并使我们对设计文化形成概念化认识。

　　1986 年 9 月 26 日,世界上第一本设计周刊杂志出现在报摊。该杂志被命名为《设计周》(*Design Week*),用于提供新闻、分析、八卦和评论,且格外关注伦敦市蓬勃发展的设计场景。它也是唯一一本涉及所有设计领域的设计杂志。它的成本为 0.8 英镑,主要依靠分类广告盈利。在前互联网时代的环境中,咨询公司可以在这里迅速找到设计师从事跨学科的设计工作。这是设计工业的一个关键时刻。杂志广告通过增加多学科团队的项目导向来加快设计进程(Myerson 2011)。

　　另一个在全球范围内产生了更为重要影响的关键时刻是 1986 年 10 月 27 日,即对伦敦证券市场(London Stock Market)的去监管化。此后,交易佣金不再固定,海外投资者可以操作伦敦的股票市场,股票经纪人和市场庄家的角色合并,交易可以通过电话和电脑进行。简而言之,金钱可以

图 2.1 第一版《设计周》的封面和分类广告部分，1986 年 9 月 26 日（图片由作者提供）

流动得更快、更远、更容易，可以以新的方式流动。这一巨大改变使伦敦证券市场的营业额在一夜之间几乎翻了一番，而面对面交易额则跌至 1986 年的四分之一（Clemons and Weber 1990）。

上述事件都与新的工作方式联系在一起。新方式显示出更长、更灵活的工作时间，交易的加速和专业区隔的弱化。其实除了设计或融资的方法，其他新方式的出现都是重要的时刻，因为它们构成了西方一系列根本性变化的部分原因：改变不仅意味着商业、制造业和分发产品、配置服务的新方式的产生，同时也意味着世界是如何被看待和认识的。

第一版《设计周》出版到金融大爆炸（Big Bang）期间，商业设计中心（Business Design Centre）开业了。这个前农业大厅转变成了一栋高楼大厦，可容纳 124 间设计产品陈列室，其中 2300 平方米的空间用于举办设计展览、布置会议设施和经营三家餐馆，还有 300 多个停车位。商业设计中心的目标是成为一个"设计师和客户的一站式商店"（one-stop

shop for designers and their clients)。据估计，设计师 40%的时间不是花在了与客户联系或实际设计上，而是用于采购产品，而商业设计中心创造的环境将提高他们的工作效率(Blackwell 1986: 8)。更重要的是，这种做法反映出为设计行业提供的基础设施服务已经不断扩展并具有了明显的企业化规模。

商业设计中心的开幕恰逢设计业务协会(Design Business Association，DBA) 的成立。这个组织是特许设计师协会(Chartered Society of Designers，CSD) 的直属协会，但它的成立体现出了一种设计思考的新方向。特许设计师协会自 1930 年成立以来，主要致力于设计的专业化。这很大程度上是面向设计内部的战略，强调在设计行业内建立专业的"行为守则"（codes of conduct），以使其在自身之外获得承认和尊重 (Armstrong 2015)。相反，设计业务协会寻求与潜在的设计客户在促进其成员利益方面建立更具活力和商业导向的关系。因此，它编制并出版了一份设计顾问及其服务的名录，为客户提供调试设计的建议，也向会员提供培训和指导，帮助他们处理设计业务中严谨的商业问题。正如设计商业中心的创设是为了建立一个有形的基础设施，使设计师和客户的关系更为紧密，探寻更有效的工作模式，设计业务协会提供了一个更少关注设计师的规范身份，更多鼓励灵活操作方式和与客户有效沟通的专业环境。

随着英国设计行业在这一时期的迅速扩张，在一段时间内，如 1989 年，特许设计师协会的成员数急剧上升至 9800 人的峰值。据报道，这个日期之后的十年中，其会员人数迅速下降，在 21 世纪初回落到了 1963 年的 2500 人左右(Armstrong 2015:349)。相比之下，在 1994 年至 2001 年期

间，设计行业（包括时尚行业）的就业人数由 108400 人上升至 142700 人，增加了 31.6%(Creative Industries Task Force 2001)。造成这种情况的一个关键因素是新的设计实践模式的涌现，而特许设计师协会似乎成为过去式。在 1989 年，协会只提供六类设计（产品、时装与纺织、室内设计、平面设计、教育及设计管理），而零售、展览、包装和企业形象设计等专业领域却因各自的专业技能和知识基础而越来越突出。随着这些现象出现，关于设计领域中的各个行业如何被定义和解读的传统思想在之后不断被挑战（如 2005 年的交易会）。设计界对规范性程序和专业身份的规避，在很大程度上是因为它始终坚持"资金导向"（following the money），并以此创造出新的专门性研究来开发技术和商业机会。

20 世纪 80 年代中期还见证了设计咨询公司内部运作中的发展，表现为更加注重财务统计和工作流程。一些规模较大、知名度更高的设计咨询公司已经宣布，在证券交易所上市后，它们将更加注重营业额和利润。这些公司包括国际设计师联盟（Allied International Designers，1980 年上市）、惠誉（Fitch，1982）、迈克尔彼得斯小组（Michael Peters Group，1983）和艾迪生（Addison，1984）(Julier 2014: ch. 2)。对一些公司来说，这也导致了它们在体量和业务范围方面的扩大化（惠誉在 1987 年雇用了 300 名员工）。资本化的程序增加了消费者或未来研究等方面的竞争力。

设计工作室里的大众化趋势给这些企业的管理带来了进一步挑战。20 世纪 80 年代之前，由于会计系统方面的问题，大多数设计咨询公司都以一种非常自由的方式开展工作。面对规模较大的项目，特别是需要协调平面设计、室内设计和产品设计的零售设计项目，设计过程的管理需在工作室的不

同个人和团队之间进行。考勤制度被引入设计工作室的管理，迄今为止，它仍以一种令人讨厌的方式带来长时间的工作，但也为工作室的实际运作提供了一种较为轻松的公司文化。工作流程需要被认真设计和管理。工作室内的专业团队成为成本中心，新员工须被安排进设计咨询公司推进项目的特定环节中。利润动机也不再是账户处理程序的幕后问题，设计项目更高效和更快地周转变得势在必行。"商品化现实"（commercial reality）的新环境开始成为主导因素 (Southgate 1994, Cochrane 2010)。

20 世纪 80 年代，许多客户第一次体验和设计顾问一起工作，因此解释设计师们在做什么（为何收费）是最重要的。例如，零售设计顾问公司惠誉为理解客户和内部的员工培训创造了"感知、概念、行动"（Perception, Concept, Action）的项目结构 (Cochrane 2010)。很难说这种工作方法上的转变是否影响了产品和环境的最终面貌，但它确实确保了项目的快速周转和产出量，对建立客户的信任、简化项目流程亦有所助益。人们可能会说，英国的设计正日益为其客户所左右。

1986 年是英国设计行业的分水岭时刻，以伦敦为中心。较大型的设计咨询公司内发生的重大事件（上市、兼并和收购、精简和效率措施、增强客户关注度）也为处于"长尾"的小型设计工作室设定了标准。这相当重要，因为这些变动被《设计周》报道，或在商业设计中心中被讨论。

如果设计向上提升了一挡（如果这里有一个设计文化转向），这是在强化设计师、生产者、客户和消费者之间的联系。这与商业工作实践的更大变化产生共鸣，特别见于证券经纪业务重组和银行业务活动的变化中。专业的环

境和设计的抱负反映了金融行业大爆炸带来的灵活性和速度的提高。更直接地说，随着大爆炸后一个由法律、会计机构以及管理咨询市场组成的光环围绕股票市场和金融服务业扩张，一些设计师曾推测这会如何为他们带来客户增长 (Blackwell 1986)。

这一时期，从制造业向一种以服务业为主的经济的转变使设计师的工作重点发生了变化。20世纪70年代起，伴随英国制造业衰落的，是其服务业的发展。在英国，制造业的就业人数从1960年的38.4%下降至1990年的22.5%，英国在世界制造业出口中所占的比重从1964年的14.2%降至1986年的7.6%(Barberis and May 1993)。然而，在被称为"撒切尔十年"（Thatcher decade）的1979年至1989年间，服务业就业人数增长了200万，与制造业下降的人数大致相同。服务业的产出增长了28.8%，与之相比，制造业的增幅为近10%(Wells 1989)。同时，美国在1980年至2005年间，服务行业从业者的工作时长增长了30%，而制造业和手工生产行业的工时下降了38%(Autor and Dorn 2013)。

为了更密切地关注服务行业的增长，以及它如何影响设计思维，我们可以从银行的设计展开思考。迄今为止，高街银行占领了建筑领域里的著名建筑，凸显了它们的历史渊源和重要性。其中大部分内部空间被用作后勤部门的办公室和存储档案。20世纪80年代，银行发生了两个重要的变化。首先是将会计信息从各个银行转移到更集中的、数字化存储的设施中，从而腾出了分支机构的空间 (Wilkinson and Balmer 1996)。第二个变化是银行的去监管化。1986年的《建筑互助协会法》（Building Societies

Act 1986）允许建筑互助协会以银行的形式运作。这为客户带来了更大的竞争，也使得建筑互助协会和银行提供的服务都更加多样化。结果，银行被重新设计得更加注重面向外部。惠誉在 20 世纪 80 年代中期对米德兰银行分行（Midland bank branches）的重新设计使它们看起来更受欢迎——用于浏览新金融产品的地方和用于进行交易的地方一样多。重新设计的空间引入了软性家装、更明亮的配色、多方向的动线（替代标准的"银行排队"），并且使银行工作人员的工作透明度更高。

总的来说，我们在这一时期发现了设计环境中材料、视觉、空间和时间组织的新形式。在购物中心、市郊商业区和超级市场重新构造的方式中，这一点是最容易被察觉的（Fitch and Knobel 1990）。

设计文化转向涉及在真实和虚拟空间中更加强调移动的轻松性，在转向中操纵不同的时间节奏，消费者与服务提供者之间关系的"软化"（softening），以及对符号学领域更普遍的重视。

简而言之，认知在历史的这个时刻发生了转变。这与购物环境的变化有关，但正如我们在下一节中将看到的那样，许多其他设计对象和环境也表明了这一点。

对象环境、强化运动和情景测量

　　任天堂娱乐系统（Nintendo Entertainment System，NES）1983年在日本和1985年在美国尝试推出后，1986年被引进欧洲。自此以后，电视游戏机的销量暴跌，在1983年至1985年这段时间里，许多生产者遭到冲击，特别是雅达利（Atari）。任天堂娱乐系统包括一个更符合人体工程学、舒适和直观的先进控制设备。与早期笨重和难以操纵的控制台相比，家庭视频游戏的体验感更强。这点与它的图形语言相结合，意味着游戏开发者可以设计出更复杂、更具情节的游戏（Kim 2010）。任天堂发行的超级马里奥兄弟（Super Mario Bros.）对消费者而言是一款重要的入门级游戏。任天堂的进一步发展是开放游戏设计给第三方开发商，从而刺激创意企业和规定的数字模式下的多元化游戏。任天堂娱乐系统还提供了家庭计算机游戏，它将身体动作带入超级马里奥兄弟的目标环境中，从而增加了可玩性。它许诺了一个游戏空间，其中的进程是明确计算出来的，每一个情景片段都将是一个被测量过的经验。整个游戏被分解成被审计的各个部分，就像一些存在于设计咨询公司里的成本中心那样（如前所示）。

27

图2.2　任天堂娱乐系统和超级马里奥兄弟游戏，1985年（图片：Emilio J. Rodríguez-posada，Wikimedia Commons）

1985年，飞利浦引入了一款名为米罗华（Magnavox）的产品，即第一个可以与电视和录像机互动的通用遥控器。20世纪80年代中期后电视遥控器的普及对房间角落的"绿眼睛怪物"（green-eyed monster）的使用方式产生了深远的影响。尽管有各种各样的有线电视台和预录节目，但通用遥控器的"放牧行为"（grazing behaviour）和"换台"（zapping）反而重构了电视调度和投放广告的方式，促成了集成设备和娱乐公司，就如索尼和哥伦比亚公司1989年的合并。1985年，电视遥控器在美国27%的家庭中被使用，1993年达到90%（Bellamy and Walker 1996）。此外，产品的使用变得更直接、体验性更强，在决定叙事方式时纳入了更多对用户意见的考虑。如任天堂娱乐系统，其硬件、软件与界面上的关键技术点结合在一起，成就了电视遥控器和游戏控制台。

1985年，硅谷的奥多比系统公司（Adobe Systems，下文简称Adobe公司）推出了第一版的PostScript计算机程序语言。这意味着，在计算机绘图领域，文本和图像第一次可以在屏幕上结合于同一个页面。以前，这些只能分开生成，然后再费力地逐个剪切、粘贴到纸板上。另外，这一程序也简化了计算机和打印机间的通信，使它们不再需要单独的驱动程序和协议。最重要的是，PostScript促使在电脑屏幕上看到的和通过打印机输出的之间实现了"所见即所得"（what you see is what you get）。这为电脑桌面打印提供了手段，通过减少印刷工人的手工操作步骤，革新了整个印刷行业。平面设计的印刷将更快、更便宜，这也意味着设计师可以开始在屏幕上展示更多创造性的字体，并且省去了向第三方说明和解释的麻烦。1986年，Adobe公司发布了它的类型库（Type Library），从而成了一个数字铸造厂并打开了可用

字体的范围(Pfiffner 2002)。这种发展体现在了苹果（Apple）个人台式电脑产品上，如 Macintosh 128k(1984)、Macintosh Plus(1986)、Macintosh SE(1987) 和 Mac II(1987)。与电视遥控器一样，硬件和软件之间正形成新的、更紧密的联系，其中的技术和商业障碍随之被消除。身体动作和产出间更快、更直接的接触得以促进，创造性概念（例如页面布局）通过打印得以实现的过程被缩短并强化了，输入、输出的反馈回路也变短了。

图 2.3 Macintosh Plus 电脑，1986
（图片：SP, Wikimedia Commons）

20 世纪 80 年代中期，在西欧乃至日本，室内设计加速发展。这在那些由一小群颇具影响力的建筑师设计的酒吧、餐馆和俱乐部中表现得最为明显。粗略地说，这些标志着室内设计中视觉参考的强化。墙壁、地板、天花板和配件都戏剧性地充满了来白大众媒体的元素——无论真实的还是想象的。他们没有把客人的注意力集中在一个主要的特征上（酒吧、桌子或舞池），而是通过一个个场景来移动客人的关注点。例如爱德华多·萨姆索（Eduardo Samsò）1986 年设计的尼克哈瓦那（Nick Havanna）夜总会和阿尔弗雷多·阿里瓦斯

（Alfredo Arribas）1988年设计的网络咖啡厅，它们都位于巴塞罗那。这些都是在通过以各种各样的方式借鉴电影和电视，致力于对空间中的叙述进行分层（Julier 1991: ch. 4）。

此类设计最著名的例子是邦戈咖啡厅（Caffè Bongo），它于1986年在东京开业，由英国建筑工作室布兰森科茨（Branson Coates）设计。1986年，日本的货币政策发生了转变，低利率刺激了信贷和消费主义，导致了一直持续到1991年的"日本泡沫经济"（Kerr 2016）。邦戈咖啡厅是这一变化的一个重要象征。它坐落在东京最繁华的十字路口，呈现出一幅罗马古典建筑形式的拼贴画，由弯曲的大梁和摇摇欲坠的砖砌结构连接在一起。从外面看，好像一架飞机撞穿了大楼，机翼和发动机都戳向街道。这些奢华和夸张的形式使得这个咖啡厅的建筑就像一个混乱的前卫剧院空间（Coates 2012）。如此，这些地方变成了半沉浸式的空间，可以在夜间经济活动的场景中游览。奈杰尔·科茨在1988年的一篇文章中适时承认，有必要"重新激活原本空洞的社会舞台，电视作为一种现象（而非一种语言）似乎迫使我们放弃"（1988:98）。

我们如何才能最好地总结20世纪80年代的这些变化呢？科茨在他的理论中把自己的设计工作和整个社会看作"后电视时代"，而不是被动地接受这样的媒体。更确切地说，媒体环境是一种可以生存和发展的东西。或者，正如斯科特·拉什（Scott Lash）后来所描述的，"作为一种表现形式，文化现在是三维的，触觉和视觉或文本一样多，它们围绕在我们周围，人居住、生活于其中，而不是偶然遇到的一个单独的领域"（2002:149）。通用电视遥控器可以方便地在频道、设备、观众和观看装置之间流动。视频游戏控制台在玩家和游戏设

第二章 设计文化与新自由主义对象

置之间架起桥梁,它本身被配置为一组情景事件,其中技能是通过这些事件的速度、分数和进展来衡量的。电脑绘图软件增加了设计师的速度感和力量,同时也将印刷的生产搬到了办公室或家里,进一步打破了专业性和生产性的界限。

科茨进一步声称,"我们……已经从一个制造业社会的约束中解脱,变化为一个被过度操纵的社会"(1988:98)。有线电视、视频游戏、电脑或设计师酒吧的多渠道可能性,可能被解读为提供了导致过度的途径,但也减轻了传统行业的负担。它们还增强了个体代理的概念,尽管仅限于高度受限的场景。

本节中讨论的例子分享了三种侧重点不同的特质。这些特质与在他们的时代发生的一系列经济优先事项和实践相联系,详见表2.1。

表 2.1
新自由主义对象的认知效果摘要

特质	示例	认知效果
对象环境	购物中心	体现行为的新感官
	叙事性建筑	运动在那里被"虚拟化"
	电视通用遥控器	人机交互的新形式
	游戏控制台	有界空间中的多维度
	数字媒介下的证券交易	
强化运动	桌面出版	集中互动
	面向顾客的银行	进程加快
情景测量	计算机游戏	将任务分解到可测量的环节
	成本中心	情感和计算结合(计数变得令人兴奋) 多线性叙事结构

1986年这种由事物、行动和可能性会聚成的集合也被视为一种氛围。鲍德里亚[Baudrillard, 1995（1968）]将"氛围"（atmosphere）概念理解为某种通过图像、物体和空间（或颜色、材料、纹理等）中所携带的符号的集合而生成结构性整体的东西。而最近，另一些人把氛围视作一种影响（McCormack 2008, Anderson 2009, Ruddick 2010, Ash 2012）。人类学家凯瑟琳·斯图尔特（Kathleen Stewart）将此称为与气氛的相遇，并认为它影响了"一种人们在其中发现自己的能量场……不是其他力量造成的影响，而是把一种现实推进为一个组合、一种表现力以及对潜能和事件的意识的有生命力的影响或影响和被影响的能力"(2011:452)。因此，氛围不会沉睡，其一部分生成于生活和感知中。因此，1986年的剧烈变化可以视为在生成一种认知和体验上的转变。这里需要一个新的躯体记忆，将身体与信息空间和不同语汇的影响联系起来。

进一步说，某些物体使你以特定的方式思考和行动。为了用于特殊模式而设定的方式以及它们的脚本（Akrich 1995, Fallan 2008），其在身体和心理上都高度内化的"程序"（programme）说明，它们是对某些特定经济处置方式的同情。瓦莱霍（Väliaho, 2014）讨论了与"新自由主义大脑"有关的躯体记忆和数字信息概念。他展示了视觉-运动是如何呈现的，特别是那些在电子游戏中发现的视觉效果，以及这些呈现方式的影响如何造成特定倾向和排他性。然而，这也导致了某些线性的经济行为。它们辅助了试图在计算逻辑中使未来事件合理化并抢占未来的基于预测的实践（Ash 2010: 661, Stiegler 2010: 18, Ash 2012: 7-9）。在电子游戏的语境中，瓦莱霍描述了经常出现在屏幕角落

的实时地图。它不仅帮助你了解自己的位置,并且利于你计划下一步。因此,地图成为一个预测的空间。由此观察推断,他认为,"金融资本主义的核心在于一个新自由主义思维的模式,它以构建一幅关于未来可能性和先发制人措施的想象式地图为中心"(Väliaho 2014:58)。在构成人在金融决策和行动方面的精明和理性,或者说,在制造"经济人"(homo œconomicus)方面,事情表现得十分活跃(Foucault 2008)。

人机交互

20世纪60年代,麦克卢汉一直在研究对新的媒介形态的关注导致新的认知形式产生的方式。麦克卢汉在其1964年的著作《理解媒介:论人的延伸》(*Understanding Media: The Extensions of Man*)中提出了这样的论点:媒介形态对人的气质和世界观产生影响。他认为这些有着深刻的社会影响,会使人变得具有更大的情感深度和内在联结感。他假设,新媒体改变了思想和中枢神经系统,促进了认知和理解世界及生活其中的人的新方式。媒体成为"人的延伸",成为我们的感觉得以外化的方式,但这种影响并不是单向的。二十年后,这种观点变得更加贴切。

堂娜·哈拉维(Donna Haraway)于我们一直讨论的20世纪80年代写作了她第一个版本的"机器人宣言"[Cyborg Manifesto, 2006(1985)],这似乎并不是巧合。在此,她

注意到了动物与人、动物－人类和机器，以及物质和非物质之间的界限开始松动。她对正在发生的经济和技术变化，它们对社会生活的影响，以及性别的角色感到着迷。她反对关于物体本质属性的看法，希望更多地关注文化产品如何被吸收到了网络和系统中，进而促进了不同类型的物质、生活经验或身份之间的运动。

20世纪80年代中期，除了哈拉维，还有其他几位作者关注着文化产品与人类的关系，数字文化的进步如何改变了这一关系尤其令他们感兴趣。雪莉·特克（Sherry Turkle）已经出版了《第二个自我：电脑和人类精神》（*The Second Self: Computers and the Human Spirit*，1984），她对物质和社会之间的划分提出质疑。在这里，"互动"（interaction）一词不只出现于人与人之间的交流场景，它也会发生于人与机器之间。在这种情况下，人类得到"重新联结"（rewired），其认知过程被调整以包含数字技术的语言和程序。这些认知过程与机器融合为一体。

同样，露西·萨奇曼（Lucy Suchman，1987）提出，认知处在语境中。这意味着，认知并非固定的，而是根据发生在人类和他们的物质环境之间的动态相互作用，在不断变化的过程中形成的。同时，威诺格拉德和弗洛里斯（Winograd and Flores，1986）还关注交互的功能，他们认为这也是一种动态的关系，而不是一个单独的领域。用户处于其中，而不是独立于它的观察者。这样，分析就会从对外在现象的体验在很大程度上与思想而非整个物质身体有关的笛卡尔二元论中脱离出来。

除了哈拉维，这些作者主要关心的是技术和人类信息处理过程之间的关系。毕竟，当时萨奇曼是一个在加利福

尼亚州帕洛阿尔托（Palo Alto）的兰克施乐公司（Rank Xerox）工作的人类学家；威诺格拉德和弗洛里斯都在斯坦福大学工作，并密切参与推进帕洛阿尔托数字产业。尽管如此，他们的工作与前一节中描述的各种发展的一致性仍令人惊叹。

同样值得注意的是，这些作者也在推测，在此时被释放的向量将以多种方式向前推进。此外，他们还提供着关于社会技术变化的概括性意见和见解，但他们不太关心如何应用人机交互。例如，与视频游戏相比，使用数字数据时会发生什么样的交互现象？物质在不同的模式下是如何发挥作用的？在下一节中，我们将详尽阐述人机交互界面的问题，特别是其与金融过程相关的方面。

新自由主义的感知

若回到麦克卢汉的格言，即思想和中枢神经系统发生转变，感官得以外化在设备上；那么，我们必须更加详尽地理解在不同感官时代的内容下，这意味着什么。

我们来稍做讨论一下。21世纪的头十年，金融化的影响越来越大，社会科学家将注意力转向对股票经纪人、基金经理和银行家世界的详细了解（e.g Knorr Cetina and Preda 2004）。对于社会学家唐纳德·麦肯锡（Donald MacKenzie, 2008），这包括深入研究他们使用和居住的物质环境：电缆、屏幕、办公椅和其他个人用品。他所取得的

部分成就是对"市场设备"（market devices）如何引导股票经纪的决策过程的明确了解，如算法和各种用于跟踪市场趋势的监控屏幕。麦肯锡的工作对思考金融界工作者特有的物质文化是很重要的，它展示了如何积极地创造一种特定的习性（habitus）以及股票经纪中的配置组合。

卡林·克诺尔·塞蒂娜（Karin Knorr Cetina）的工作还对股票经纪人所处的环境和使用的设备进行了密切观察，但其分析可能会更多地考虑他们的情感因素。在第一个例子中，她展示了屏幕如何成为"认知的东西"（epistemic things）：屏幕显示信息，但也做一些"思考"（thinking）；它们携带知识，同时也做一些解释知识的工作(Knorr Cetina and Bruegger 2000)。它们携带的信息会被不断地更新，因而它们也总是部分的和未完成的。然而，在一个更复杂的意义上，它们也是部分的，因为它们从属于复杂的网络——其他的计算机、股票市场、经纪人等等，这些参与创造了一个不断变化的维度，其每个部分都在相互响应(Knorr Cetina 2001)。它们是"全球范围"（global in scope）的，但具有"微观结构化的特征"（microstructured in character）。换言之，它们的网络覆盖全世界，但高度细节化并聚焦于其组成要素。因此，它们是"游离"（apresent）的，它们不必立即与周边"契合"（fit），但却与世界各地同样游离的其他节点相连。它们活跃在一个高度精练的"时间世界"（timeworld）里，在那里，其他股票经纪活动节点之间的时间协调对其运作至关重要 (Knorr Cetina 2003)。

在一项规模更大的研究中，奈杰尔·思里夫特注意到了当代资本主义中设备、空间和感官之间的关系问题（Thrift 2008）。思里夫特将"定性计算"（qualculation）的概念

第二章 设计文化与新自由主义对象

确定为日常实践的核心,这一术语由卡隆(Callon)和劳(Law)提出(2005)。这涉及通过数据、数字或其他方式对现象进行定性评估(如"我的驾驶情况如何?"或"有多少人喜欢它?")。思里夫特表示,这种持续在各种层面遇到的评估是普遍存在于现代生活的。霍伊(Cochoy, 2008)以在超级市场周围推手推车为例,不断地对基于金钱的价格和质量进行计算。购物单、手推车和包装信息都是用来充溢此过程的设备。更普遍的是,在日常生活中,思里夫特列出了五个程序,其中包括一种对个人与空间和数据之间关系的评估的感觉上的变化。这五个程序是:修补物之于认知协助(如谷歌地图对智能手机),临时空间协调(如持续跟踪快递包裹),持续获取信息(如火车站和飞机场的新闻传播),度量标准的开放(如运动应用软件中的多项测量系统),那些更少回报的地方(如不断调整超市通道或更新智能手机应用程序)。

将思里夫特的主张看作技术决定性的观念,即认为这样的设备独立塑造了社会和文化行为是危险的。然而,他的核心论点是试图理解作为经济、文化和技术变革的一部分的认知过程是如何改变的。例如,他更通俗地说明了,随着技术设备、经济结构和经济过程对普通人的生活产生影响,我们的触觉已经改变。"推""击打""触碰""爱抚""抓取",这些动作的含义改变了(Thrift 2004:598)。由此,我们需要承认认知是具身性的,而不是纯粹的精神行为,这与笛卡尔头脑-身体分离的概念背道而驰。事实上,威诺格拉德和弗洛里斯(1986)已经注意到这一点了。例如,在电脑游戏和购物中心的计算架构和情节建构中就涉及身体反应。

经延伸,我们可以将这种不同的身体行动视为一种更广

泛的经济进程之表现的一部分。20世纪80年代放宽贸易和金融监管意味着更大程度的流动性和灵活性——朝哪一个方向行进，应该工作多长时间，盈余资金可以投到哪里。公司里的每个部门都成为一个成本中心，需要作为财务个案处理，内部的会计程序使用增长，这些意味着一种对价值计算和价值呈现的更明确的调和。

为了进一步探索那些可以证明并概括其观点的设计显现方式和日常实践，需要寻找克诺尔·塞蒂娜和思里夫特提出的各种论点的其他例子。一类典型案例，其设计对象涉及协调、暂时性和排序，如斐来仕（Filofax）。这种皮面的个人笔记本中包括纸质日历、地址簿、便签和其他支持捕获和排序数据的插页，它起源于20世纪初的美国，但注册为斐来仕品牌是在1921年的英国（Hall 2010）。直到20世纪80年代中期，其销售额才开始成倍增长。事实上，这与那十年间兴起的雅皮士（Yuppie）一代有着密切关联（Campbell and Wheeler 1988）。斐来仕可以看作那些于20世纪80年代末取代它的以数字为基础的个人笔记本的先行者。这其中就包括个人数字助理（也称掌上电脑，personal digital assistant，PDA）。首款掌上电脑由塞艺公司（Psion）于1984年发布，后续又有各种版本，直到21世纪初具有相同功能的智能手机应用程序（app）大量涌现。因此，是斐来仕笔记本使得与数字信息技术更为常规地互动成为习惯（McMurdo 1989）。

斐来仕笔记本和掌上电脑在一个向计算、分配和协调时间转变的总体趋势中发挥了作用。在20世纪的大部分时间里，可以说，人们更习惯于将日常生活中的时光看成是连续的。日常的工作不一定要分配到一天或一周的特定时刻，或

一段特定的时间。相反,活动倾向于从一个向另一个展开。20 世纪末发生的一个转变是,人们开始更多地考虑那些通常需要与其他人的时间单位相协调的时间单位(Southerton 2003)。虽然这显示出了一种在时间认知上的不足,但对大多数西方人来说事实并非如此,至少最近几年是这样(Sullivan and Gershuny 2004)。在一个人的日记中寻找一扇"窗户"(window),在一项任务上花费几个小时,同步一次和朋友进行休闲活动的聚会,这些都是"时间挤压"(time squeeze)的实例。20 世纪 80 年代中期,斐来仕的销售泡沫证实了一次与时间计算相关的对象环境的转变。最近,各种数字平台也处于这样一个过程中。

浏览个人日程(iCalendar)或通过网站预订一节健身课程进行身体活动,这些都涉及新自由主义的核心倾向。如股票经纪人暂时地调和全球市场或计算商品交货时间这样的活动经常再现于我们的闲暇生活中。

新自由主义涉及我们自身和我们设计生活的方式的转变。

当代资本主义需要具有生产力的、高效的、健康的和理智的人口。这部分是通过对人类身体持续的日常管理产生的,在这里,福柯的"生命权力"(biopower)概念是有用的 [Foucault 1998(1976)]。生命权力体现在人类日常生活的方方面面,如人际关系、沟通、创造力、问题的解决。它包括对自我的全面整合,不是以顺从或强制的方式,而是以一种既承诺自由又让个人对那些承诺自由的结构负责的方式。就当代资本主义而言,可以认为这里所要求的具体"类型"(type)是灵活的、适应性强的、自我组织主题的(Picard

2013）。新自由主义的感知及其设备在生产这种类型时起了一定作用。在下一节中，我们将看到新自由主义设备可以在不同的规模中工作。

布达佩斯 1996

1996年9月中旬，我碰巧在布达佩斯。我在那里继续进行一些研究，讨论后苏维埃时代（post-Soviet）向市场经济的过渡对匈牙利设计的影响。我访问匈牙利首都时，恰逢人们对将这座城市历史上最重要的多瑙河桥梁之一进行"礼品包装"（gift-wrap）的提议进行公开辩论。可口可乐公司的匈牙利子公司向市政议会提议由其提供免费的圣诞节链索桥装饰。可口可乐公司希望在中欧和东欧采取更加以"公共关系"（public relations）为主导的宣传推广方式，而不是投放更多的平面或电视广告，而这是一种新的尝试（Fejos 2000）。他们认为，"善意计划"（goodwill plan）将使这座城市更加美好，并且是一种慷慨的行为。

关于这个"善意计划"意味着什么的谣言正在流传。一种说法是，将以红色、白色和绿色（匈牙利国旗的颜色）来装饰，但这个红色将是可口可乐的色调，而不是匈牙利的红色调。无论计划如何，对许多布达佩斯公民来说，这很明显是对当地情感的一种冒犯。一家跨国公司将这座城市打包营业，无视本土、本国的遗产、身份特征和环境而渗透其公共空间（Harper 1999）。最终，在公众辩论激烈之时，布达

佩斯市政议会拒绝了该提案。

我和我的一位匈牙利朋友卡蒂（Kati）坐在咖啡馆里讨论这件事。她也将此视为企业资本主义全面入侵布达佩斯街头的一部分。

"但这不就和你在苏维埃时期将整个城市都布满列宁和马克思雕像一样吗？"我问道。

卡蒂惊恐地看着我。

"不是的！"她喊道。"当我们看到那些雕像时，我们可以不把它们放在心上，不去想共产党政权。它们与我们是相互独立的。这与我们看到可口可乐的广告是不同的。我们会在商店里看到它，在自己的冰箱里看到它，我们会喝可乐。它一直在我们身边，然后我们就变成（become）了它。"

在这段简短而激烈的争论中，我意识到卡蒂不只是在总结她对可口可乐的看法，而是在谈论资本主义美学。在一个经历从国有经济快速转向市场经济的国家，跨国公司的形象在街景上看起来更加鲜明，甚至会渗透于日常生活、住宅甚至我们的身体。它就如同一种令人微醺的神奇药水，一种棱镜的微妙折射，一种触摸的质感，以及认知深处有待了解的东西。

人们可能会认为这一现象直接说明了"我们生活在一个日益视觉化的世界，图像渗透在日常生活的运转中"，这种说法经常被文化研究或视觉文化领域的学者反复提及。对此，我想做进一步说明。我认为，意义和习惯不仅仅涉及视觉的层面，还涉及深入作用于肌肉记忆、味蕾和神经网络之中的更多的具身性行为。

和新自由主义的进程一样，设计文化的转向也不是同质的。不同的速度、关系和话语活跃于历史中独特的地点和时刻。以布达佩斯为例，政治经济和设计文化的不断变化引发了围绕民族的自我认同、公共领域和环境问题展开的相关讨论。

这个链索桥/可口可乐（Chain Bridge/Coca-Cola）的轶事将个人观点与公共辩论联系了起来，展示了设计如何在"正常化"（normalizing）经济变革中发挥作用。这就是真实发生的事情。它比我在本章前面讨论过的其他类型的新自由主义对象更简单具体。它表明设计文化可以在不同的深度起作用，其对象可以以精巧的方式构建对新自由主义友好的存在和行为方式。或者，它们只是帮助大众习惯新自由主义精神。

小结

35

新自由主义有着多方面的开端。20世纪60年代末，全球快速增长的"黄金时代"迎来了终点；20世纪70年代，布雷顿森林协议崩塌；20世纪80年代，苏联解体；20世纪90年代，拉丁美洲发生债务危机。这些事件共同构成了新自由主义的起点（Saad-Fiho and Johnston 2005）。

对于西方设计界，新自由主义确实始于20世纪80年代中期。那时，许多设计工作室开始以更具战略性和组织性的方式追求利润，劳动力市场变得更加灵活，更加受个体项目和客户合同的需求支配。新的技术和组织方式被发现并用于

加速设计过程,零售设计和企业形象开始随着西方不断增长的金融和服务业并行发展。世界其他地区也在不同的时间以不同的速度经历着这些变化。

在不同形式中,我们发现了设计文化的转向。将设计视作为一种更常见的"遍布在我们周围"(all around us)的概念,可以衍生一系列关于日常生活中的设计的全新理念。根据对零售设计和企业设计兴起的观察,我们可能会认为设计正在变得更加空间化和关联化。我们发现设计理念存在于一系列其他载体中,而不是被概念性地附加到制造对象的连续生产中。购物中心、企业报告、酒店、零售连锁店、酒吧、餐馆以及许多其他服务行业中亦散布着符号的连续再生产。我期望进一步探讨此设计文化的概念,这将超脱于设计本身的目的,考虑设计对象与直接和间接参与其形成、物化、流通和消费的人、机构、资源和商业组织之间的更大集约化和可见性关系。

在下一章中,我们将看到设计工作如何从这一刻开始发展,思考它是如何在当代资本主义中生发出特定形式的劳动的。同时,我们还应该留意,这种设计历史是无定形的,新自由主义亦是如此——不同的时刻、地点会产生不同的对象和可能性。

SAATCHIS MAKES ITS MOVE INTO THE DESIGN
WHAT SHOCKED THE FURNITURE GIANTS AT
COMMERCIAL CODE OF THE DESIGN

第三章

设计工作

创意产业的发展和推广已成为许多国家经济政策的重要特征。但在这一背景下设计工作有什么不同之处呢？设计师又如何看待自己的职业身份？第三章分析了设计师在学习、工作和抱负方面的现状。这一现状从以下两个层面来体现：一是他们的日常工作实践；二是在当代资本主义条件下，设计工作如何象征性地为传播更广泛的就业观念发挥作用。本章最终将思考设计和数字网络的全球化是如何创造了特定形式的设计工作。

38

上一章的大部分内容致力于讨论设计工作和新自由主义进程中伴随的广泛的文化与认知问题。在这里，设计方式的节奏一直在发生变化，设计行业内的空间关系的变化也被注意到了。这种转变包括加快设计节奏，即对客户和公众对更多样化的时尚物品、图像和环境的需求做出更快的反应，缩小概念、执行、分配和消费之间的差距。

相应地，设计也被重新安排。我并不是在说设计或整个创意产业的兴起是这个时代所独有的。实际上，我想指出的是设计在经济实践方面是如何转变的。设计工作室作为成本中心，灵活地雇佣和解雇员工，自由职业兴起，数字化和物理输出或系统之间流程的减少使材料的采购更容易：这些发展塑造了设计师在新自由主义世界的新工作方式。正如我们将看到的那样，这是一个不稳定的、流动的、令人窒息的世界。

因此，本章将更深入地探讨设计工作的质量。自20世纪90年代末以来，已有大量（或是过量的）学术研究从广义上分析了创意产业。这些研究很大程度上体现为对创意产业所涉及内容的不同定义——每一种定义都对我们如何解释其经济作用、理解其实践情况产生影响。与此同时，还有人认为这些研究并没有充分注意每一个组成部分的特殊性，且没有解释其各部分工作的特殊性是什么 (Nixon 2003, Hesmondhalgh 2007)。

而我们可以就这个论点进一步讨论。如第一章所示，如果设计行业本身是在不断分裂、持续扩大其专业范围的，那么这是如何通过其实践来定义的？换句话说，设计的不同工作规范是什么？这是如何导致职业自我认同或自治观念的主导形式或可变形式的？设计师如何应对全球经济、技术的变化以及商业空间的调整？

这些问题以分层的方式被处理。我用想象中的个人的职业发展——从学生到初级设计师甚至更高级的设计师，来比喻一次组织，通过思考设计工作及其意义的不同背景来推动论证。在这一过程中，我意识到在不同时刻和不同地点是什么在发挥作用，以产生对设计工作多样又往往相互矛盾的解释。

因此，我们首先要思考设计专业的学生以及艺术学校特定历史构建的制度规范下是如何产生创造性自治的讨论的。然后，我们将其与创意产业的学术和政策概念进行对比，以迫使人们思考设计师面对的一些差别更细微、更多样的背景，这与其说是受设计对象影响，不如说是受设计师身处其中的关系的影响。实际上，我认为这种关联性和社会性是职业认同的驱动力。尽管如此，在不同的设计领域中，仍存在着很强的表现性——这超出了人们对设计师的预期。设计师们的职业生涯随着时间的推移而展开，有些人半途而废，有些人继续奋斗，有些人取得了胜利。设计工作强烈的关联性特征（或更确切地说，是持续的"闪躲和迂回"）使设计师在经济波动方面处于特殊位置。设计师对不断变化的商业环境的反应导致了专业领域的快速改造——设计本身被不断重新设计。如果显著的变化是通过时间发生的，那么空间上也会产生变化。因此，我们考虑了社会性在设计中的作用，以及如何将设计师聚集在一起制造积极和消极的影响。最后，我们将范围扩大，来展示设计工作本身的全球化是如何危及其他工作的。

设计、艺术教育与自主

艺术与设计的区别可能是设计专业本科生中最常出现的课堂讨论内容之一。对他们的导师来说，这似乎是一场尚未展开的辩论。由于体验过设计的经济实践，他们可能对能将设计与艺术区分开来的日常生活的细微差别和需求更有经验。然而，稍微了解一下他们羽翼未丰的背景情况以及他们迄今为止的经验就会恢复一些耐心。"这是艺术还是设计？"面对这个棘手的问题，有两个因素会加剧学生在这个发展阶段的困惑。

首先，设计教育的早期阶段伴随着艺术与设计界限的逐渐瓦解。这从不同的角度来看都源于所谓的"包豪斯模型"（Bauhaus model，Findeli 2001, Lerner 2005）。广义上讲，基于艺术和设计中创造性个体的基础的工作不是通过学习一系列适用于艺术和设计各专业的一般规则和美学公式来建立的，而是学生最初对色彩、空间、形式，甚至艺术与技术关系等问题进行的广泛的实践探索。因此，举例来说，学习科学性的色彩理论开始与绘画、拼贴画、摄影等实践结合在一起发展。20世纪20年代，沃尔特·格罗皮乌斯（Walter Gropius）和约翰内斯·伊顿（Johannes Itten）在德国包豪斯学院研发出了这种方法，破除了艺术、工艺、设计和建筑间的最初划分与界定。这种早期学生的教育方法随后在欧洲、美国和拉丁美洲进行了普及。在这里，艺术和设计如何在经济和社会框架中以不同的方式表现的细节并没有被提及。由此可见，关于艺术和设计间差异的最初讨论实质上是围绕着对象及其意义而非它们发生的具体语境（商业、制度、意识

第三章 设计工作

形态等）来展开的。

第二，即使考虑到艺术和设计的制度和经济背景，对初入门的学生来说，它们也很容易看起来没有什么差别。的确，从表面上看，关于设计的杂志、书籍、电视节目、博物馆或艺术节与艺术并无太大不同。它们都将创造性工作视作文化媒介的工作（Bourdieu 1984a）。对他们来说，艺术家或设计师是制造先锋事物的人，是对这个世界提出新的思考或行动方式的人，是最先利用新技术或新系统的人。新闻或策展相关机构的工作有助于支持和表达这种观点。它们构成了"文化生产领域"（Bourdieu 1984b）的一部分，赋予创造性劳动是关于传递文化或其他创新这一概念以合法性。在这个框架中，他们对执行此操作的个人及其生产对象的强调有助于避免更多棘手问题，这些问题可能会将艺术和设计之间及其内部的具体实践分离开来。

学生们关于艺术和设计间差异的辩论反映了设计教学本身的一些传统。这些传统与设计实际上面对的是一个由用户、公共事业、公民、商业智慧或经济系统构成的混乱世界的复杂概念融合在了一起。这可能是有充分理由的，尤其是研究应该允许想象力在不受持续的市场管控的前提下成长。但也有学者不赞同这种观点，他们认为 21 世纪的设计教育应该更少关注个人的创造自主性并尽可能多地强调学习合作，但学生过于关注对象而没有去理解他们工作其中的系统，学生应该更加了解设计商业和设计管理的"真实世界"（c.g. Design Skills Advisory Panel 2007）。

其实，艺术和设计间差异的窘境并不难解决。艺术很少有实用价值——它并不以服务于实用目的而存在，而是用以开启想象力。设计也可以打开想象力，但除此之外，它还

具有一系列非常明确的功能，比如帮助执行某项任务，或通过产品、服务质量提升公司竞争力。它适用于多种经济交易业务。艺术家很少担心他们的职业地位。在整个20世纪，由于马塞尔·杜尚（Marcel Duchamp）等艺术家的作品，任何事物都可以被贴上艺术的标签，任何人都可以成为艺术家，这一点变得显而易见。显然，艺术的确拥有一套机构运作方式来控制和规范其推广和展示（Thornton 2009，Perry 2014）。在这背后，谁来创作作品是完全开放的。同时，有大量的历史证据表明，设计师们更关心自己的职业地位（Armstrong 2015）。这主要与他们的客户而非广大公众有关，本章的后续部分将会提到这一点。

不过，本章的主要内容并不致力于详细讨论设计与艺术之间的关系，而是通过明确二者的关系，进而找出它的起源具有什么影响。总之，他们认为艺术和设计之间的矛盾起到了一定话语权的作用。第一，它将所有关于设计（实际上是艺术）的讨论都拉到了一个更关注对象的意义，而不是设计的多种经济功能的单一情况中。人工制品是"艺术"还是"设计"，或者两者兼而有之？是讨论的话题。设计文化如何产生与艺术世界截然不同的特定理解、对象和活动，这其实并不容易解答。第二，艺术是优先的参照点，设计与市场营销、广告、商业管理或客户体验等专业知识之间的关系问题会在稍后提出。因此，设计专业的学生最初接触的似乎是自由浮动的艺术创作世界，从而保持了一定的个人创造力和自主性的状态。对那些试图将设计视为服务的学生来说，这有时会令人感到烦恼。第三，这种将设计与艺术联系在一起的关注重点延迟了对设计与其他创意产业关系的讨论。这表明了自主性的优先性质。但在挑战这一假设的过程中，我们可能会

第三章 设计工作

发现对设计和经济的理解将变得更加微妙和复杂。

创意产业与设计

设计专业学生在不断学习中会注意到，他们所学的东西被认为是"创意产业"的一部分。也许他们所在的系属于创意产业学院，也许他们被推荐阅读一些关于这一方向的学术参考书目（e.g. Caves 2000, Howkins 2001, Hartley 2005, Hesmondhalgh 2007）或众多政府、机构报告中的一份［e.g. European Commission 2010, UNCTAD 2010, Department for Culture, Media and Sport(DCMS)2014, FIRJAN 2014］。他们可能曾在电台或电视上听到过商人、政治家或其他倡导者提出支持创意产业的理由，强调它们在更广泛的经济领域中具有重大意义。

关于创意产业及其经济重要性的问题，有大量的统计数据。这里有三个例子：

·据估计，在 27 个欧盟成员国中，2010 年文化和创意产业方面贡献了约总 GDP 的 2.6%，为大约 500 万人提供了高质量的工作岗位（European Commission 2010）。

·2013 年，巴西共有 892500 人从事创意行业，自 2004 年以来增长了 90%，其产出占全国总 GDP 的 2.3%（FIRJAN 2014）。

·2012 年,英国提供了168 万个创意产业相关就业岗位,占总量的 5.6%；当年创意产业的总增加值为 714 亿英镑,

41

占英国经济的 5.2%(DCMS 2014)。

由此可以看出，创意产业已经成为世界、泛国民（pan-national）、国家、区域和地方不同范围下，政治经济思想和政策的一个重要方面。它们成了精密的统计分析对象，关于创意产业应该包括哪些内容和如何测量它们（Bakshi et al. 2013），以及它们对城市规划和发展（Gibson and Stevenson 2004，Cooke and Lazzeretti 2008，Flew 2011）、经济政策（Oakley 2004）和社会凝聚力与福祉（Blessi et al. 2016）的广泛影响，都存在大量的争论。

创意产业概念的起源通常归功于英国工党政府 1997 年执政时提出的政策。其关于创意产业的政策部分来源于 20 世纪 80 年代大伦敦议会（Greater London Council）的思想发展，该思想确定了支持广泛的文化活动产生的经济和社会效益（Garnham 1990）。此时，更常用"文化产业"（cultural industries）一词。其后，工党政府于 1997 年正式成立创意产业工作小组（Creative Industries Task Force，CITF），以对创意产业进行分析及评估。它定义了 13 个已经重复使用或曾被修改过的创意专业活动领域，包括广告、建筑、艺术和古董市场、手工艺、设计、设计师时装、电影、互动休闲软件（电子游戏）、音乐、表演艺术、出版、软件和电脑服务，以及电视和广播。其定义的核心是，创意产业包括"那些基于个人创造力、技能和才能的有潜力通过发展知识产权来创造财富和就业机会的产业"（CITF 2001: 4）。

这一界定是广泛且多元的。正如弗卢（Flew，2011:12-13）所观察到的，它同时包含了高度资本密集型（如电影和电视）和高度劳动密集型（如手工艺和表演艺术）的活动。其中涉及的一些行业对商业结构和商业周期（如广告和建筑）

高度敏感，而其他行业则拥有或追求更大的独立性（如艺术和手工艺）。因此，创意产业这个术语可能并不是一个非常好用的工具，它包含了某些在道德动机、工作时间、地理范围、职业认同的定义或就业形式等方面处于坚决而明显的相互对立关系的活动。

尽管如此，创意产业中的这些行业还是有一些共同点。首先，它们都从事的是"需求生产"。换句话说，它们都不是日常生活中的必需品。信不信由你，我们可以在没有电脑游戏和古董花瓶的情况下过得很好。其次，创意产业都是在生产所谓的"信用物品"（Darby and Karni 1973）。这些都是带有成本的产品，在人们真正意识到对它们有何需求或接受它们的样子前，它们就已被投入开发和生产中去了。第三，创意产业中的不同行业相互重叠、相互依赖，它们相互借鉴技能和资源，经常在单个项目上进行合作。电影使用音乐、出版业雇佣设计师、广播制作以表演艺术为特色等等。第四，创意产业的入门和实践不受专业规范的约束（通常建筑除外）。它们没有标准的考试、培训要求，也不要求专业协会会员资格。

如何决定创意或文化部门的工作以及如何衡量和评估这些工作已成为激烈争论的焦点（Galloway and Dunlop 2007）。这使得"创意经济"（creative economy）、"创造力"（creative intensity）等细分定义相继出现。表3.1总结了它们的不同立场以及它们对设计工作的重要意义。

了解与创意活动相关的各种学术和政策讨论的来龙去脉也为分析设计的特殊性提供了基础。这里存在三个问题。首先，仔细观察后会发现，尽管设计实践和教育的增长与商业领域各种定量和定性的发展不谋而合，但其同时也与政府政

表 3.1
文化产业、创意产业、创意经济、创造力与设计

术语 政府政策的起源日期 主要作者	定义	注释	设计状况
文化产业 1980— 路易斯（Lewis），1990； 杜·盖伊（du Gay）、普莱葛（Pryke），2002； 鲍尔（Power）、艾伦（Allen），2004； 赫斯蒙德夫（Hesmondalgh），2007	其核心是象征性或表达性元素的文化生产和消费。	起源于（法兰克福学派，20世纪30—40年代）对资本主义生产文化的共同文化选择的批判，从而失去其"诚信"。 它在政策中的出现使人们对经济和社会效益产生了更积极的看法。 它包括创新和创造力不是核心的活动，如传统遗产或手工艺。	设计适用于所有文化产业。它积极地塑造其内容的各个方面。然而，设计更明确的客户导向和商业精神可能与一些文化产业的做法背道而驰。 创造力（起源于艺术领域和文化产业领域的创造性技能和创造性人才）的使用对设计的表现至关重要。
创意产业 1990— 凯夫斯（Caves），2000； 哈特利（Hartley），2005	基于源自创意的知识产权（IP）的产业。	此术语的概念范围宽泛，包括有时是矛盾的动机以及非常不同的工作方式和规模。 它还包括那些不一定在行业内承担创造性任务的人。 它还具有限制性，因为它意味着"创造力"仅限于这些行业。	设计适用于所有创意产业。 更多时候，它出售其知识产权而不是保留它（例如出版）。 其活动不一定针对携带知识产权的人工制品，设计师可能会对组织文化或品牌管理等"非物质"元素做出贡献。
创意经济 2000— 霍金斯（Howkins），2001； 联合国贸易和发展会议（UNCTAD），2010	在经济活动中从事创意工作的人构成的整体。	这认可了有人在创造性地生产商品和服务，但不一定是创意产业组织的一部分（例如，商业机构内部的设计师）。	设计任务不一定由自称为设计师的员工承担（如工程师）。

(续表)

术语 政府政策的起源日期 主要作者	定义	注释	设计状况
创造力 2010— 英国工作基金会（Work Foundation），2007； 巴克希（Bakshi）、弗里曼（Freeman）、希格斯（Higgs），2013	创意产业中那些专门从事具有创造性的事情的人。	创意经济包括许多处于管理或支持角色的人，他们本身并不一定或完全没有创造力。 创意经济之外还有许多人从事创造力活动（特别是在软件方面）。 在不同的行业中，创造力的差别很大（例如，设计中占55%，视觉艺术中占90%）。	认识到许多设计实践相关的、面向外部的特性，例如，设计工作室不一定只做设计，也从事其他管理和官僚活动。

策和学术界关于创造性和文化工作拥有的更广泛作用的探索不谋而合。其次，这种分析本身就与一种大众媒体中对创造性和文化工作的主流理解相冲突，这种理解只关注"一线"从业人员（例如只在剧院、工作室和咨询公司工作的演员、艺术家和设计师等）。而我们获得了一种更加多样化和更为复杂的观点，即创造性的工作是创造性的人和非创造性的人之间相互作用、合作和支持的结果，它是一种团队努力。此外，各个地方都存在创造性的工作，甚至那些明显没有创造力的地方同样也有创造性的行为。最后，随着不同的术语和定义的出现，我们可以开始理解存在于各个行业和机构中的不同种类的劳动力的共性、细微差别和特殊性。

无处不在的设计使其在创意和文化产业中占有不同寻常的地位。它与其中的每个行业都重叠并一起工作，它以各种形式为具有创造性表达的行业提供核心服务内容。例如，剧院不仅需要舞台布景设计，还需要为提供信息的节目单和

网站做平面设计。因此,设计增加了文化产业的内容。此外,值得注意的是,设计连同建筑和广告在文化产业内部和外部都起作用。它与其他文化实践合作,但它的客户群主要在非文化领域。设计与这些框架之中的建筑和广告有一个可论证的差异,即后两者没有提供关于塑造其真实实践、产品和服务方面的内容。建筑设计服务于其他文化和创意产业及非文化客户,提供他们工作所需要的建筑。(尽管有时也认为建筑也塑造了组织的象征性内容。)广告有助于吸引人们对它们的兴趣。但实际上,设计塑造、格式化了其他创意文化产业和非文化活动的核心价值(KEA European Affairs 2006)。

本章的结尾部分将会进一步讨论创意文化产业框架中关于设计的细节。重要的是,设计无处不在,因而,它倾向于与广泛的参与者结合,无论是在创造性工作方面的专家还是非专家,设计专业人员都与其保持相关性。与此相反,桑顿(Thornton,2009)提到,视觉艺术在其主导模式下,牢牢地锁定在自己的逻辑中,并通过自己的文化生产领域,有意识地进行构建。拍卖行、艺术学校、艺术博览会、奖项、杂志、工作室和双年展都经过精心安排和协调,以重现其逻辑。从各方面来看,设计行业更加面向外部,以适应不同的客户、公众和经济逻辑,这对它经营、构建自己的知识基础的方式产生了深远的连锁影响。

实践中的设计知识

几年前，我参加了一场由一个设计经纪人组织的讨论，设计经纪人就是将设计师的技能和简历与咨询公机构或提供就业机会的公司相匹配的人。那天晚上讨论的主题是："设计毕业生准备好进入行业了吗？"该活动发生在每年一度的夏季毕业生展（summer graduate show）期间，届时将有一批新学生从设计学校的"魔爪"下被释放出来，进入"拼命找工作"的可怕世界。这场讨论的前提是，设计教育应该以服务设计行业的模式运行。我们无意中发现了雇主们正在寻找的各种可能性，而在场的设计教育学家们则在努力合理化他们训练学生的方式。在这场辩论中，我个人的观点是问"行业"是否真的已经为毕业生做好准备了？在我看来，要清楚地说明一个如此广泛且未被定义的行业的需求是什么或许是一项不可能完成的任务，而我们应该给予学生为行业带来新活力的能力。

王（Wang）和伊尔汉（Ilhan）提出了一个相关的论点（2009）。他们的出发点是追问事实上是否应该认为设计专业同其他任何专业一样，必须拥有可以定义它的独特的知识体系。他们接着回顾了在设计专业和设计研究中使用的语言，得出的结论是，它实际上是非常模糊和笼统的。因此，设计定义的如"技术文化的自由艺术"（Buchanan 1992）这样的短语被采用，但这仍不是专门针对设计专业的。同样，设计知识被认为是科学上可观察和可解释的（Friedman 2003），并被默认嵌入其各种过程中（Cross 2001）。此外，他们发现 2006 年美国的 48000 名工商业设计师中，只有

3300人是美国工业设计师协会（Industial Designer Society of America，IDSA）的会员。美国工业设计师协会没有任何法律上强制工业设计师执行的规范，但它在一定程度上代表了专业上的尊重和认可的判断标准。相对于该行业的从业人员总数而言，它的会员比例较低，这表明，即使是最具象征意义的专业代表也没受到重视。

在缺乏专业规范或一种解释设计专业的与众不同之处的精确描述时，王和伊尔汉（2009）认为后者可以更好地阐述设计专业如何与其他知识领域相关联。这不是认识论问题，而是一个社会学的问题，主要讨论的是设计师如何组成一个社会群体，以及他们如何根据其他领域调整自己，而不是通过一些内部专业定义而固化自己。

从历史上看，这种不同的侧重点可见于1986年英国设计商业集团（Design Business Group）并入工艺美术家和设计师协会[Society of Industrial Artists and Designers，同年更名为特许设计师协会（Chartered Society of Designers）]。后者自1930年成立以来基本上是一个内向型组织，强调在设计行业内部建立专业的"行为准则"，以获得外部的认可和尊重，同时也提供少量的商业事务专业培训（Armstrong 2015）。其附属的设计事业部[Design Business Group，1987年更名为设计商业协会（Design Business Association）]扭转了这一侧重点，它提供了一系列服务，旨在为会员设计师和设计顾问公司与客户的交往提供支持。这一目标为设计思考的方法提供了一个新的方向。它寻求与潜在设计客户建立更有活力、更商业化的关系，以促进其会员利益。因此，它编制出版了一份包含设计咨询公司及其服务指南，并向委托客户提供委托设计方面的建议，

为会员提供培训和指导，帮助他们应对运营设计业务的严格要求（Myerson 1986）。因此，在这里，我们看到设计师的关注点在最开始主要面向外部客户，而不是关注内部同质化的专业身份。

设计行业对规范程序和专业身份的规避，在很大程度上是通过发明新的专业领域以开发技术和商业机会，不断追逐金钱的结果。

创造力、设计工作与表演性

《设计师们都是蠢货》（*Designers are Wankers*）是产品设计师李·麦考马克（Lee McCormack）于 2005 年出版的一本书。这本书的写作前提是设计专业的学生没有具备"向真实世界中的设计过渡所需的技能"（p.10）。这种过渡包括"重新考虑、适应和辞职"（p.21）。当"积极地学习创造力使你开始远离它"时，为了成功地完成设计工作，毕业生们应该拥抱这个职业的世界 (p.23)。然后，麦考马克的文章向读者介绍了一系列有用的技巧，例如如何与客户建立联系，如何展示自己，如何保护自己的想法并获得报酬。

除了对五位著名设计师的一系列采访，麦考马克书中的其余部分完全取材于其个人经历。他通过展现一名设计师的实践与读者达成一种默契，用自己不断试错的经历来向读者

讲述在设计过程中所学到的东西。

麦考马克的书生动地描述了创意与商业并存中令人不安的地方，他的建议有助于弥合这一鸿沟。这看似有些矛盾，但事实上，他所谈论的是互补技能。因此，善于倾听、谦逊或放弃"态度"与发展个人风格、引起注意或向风险投资家兜售想法相吻合。这种纪律和自由的结合在平面设计师阿德里安·肖内西（Adrian Shaughnessy）的观察中得到了呼应，他认为"设计工作室是奴隶营地和魔法游乐场的混合物"（Shaughnessy 2005: 33）。

商业需求和自由创意间的关系在更广泛的管理学的学术研究中也会被探讨。有大量的文献可以参考（e.g. Scase and Davis 2000, Jeffcutt and Pratt 2002, Townley and Beech 2010），这反映出人们对处理管理与创造力之间关系的兴趣。与此同时，从 2000 年开始，在更广泛的经济领域中，创意产业的知名度不断提高。以上所看到的关于设计工作的轶事描述中，感觉上相对立的二者常常成为某种修辞手法：这是概括其戏剧性的出发点。

然而，是什么将这两个立场联系在一起呢？对设计的进一步分析表明，这两方面都是其经济工作中必要且合理的活动的"表演"（performed）。

表演性这一概念有两个来源。第一，它与朱迪斯·巴特勒（Judith Butler, 1997）提出的关于性别的研究联系最为紧密。巴特勒认为，男性和女性都自觉地"表演出"（act out）规定的社会规范，即男人男性化和女人女性化。电影、杂志或电视等受欢迎的表现形式加强了这种表演。这一概念也可以应用到其他领域，比如成为一名"鼓舞人心的好的"老师（Dalton 2004, Burnard and White 2008）或"创新

的"管理者 (Thrift 2000)。第二，让-弗朗索瓦·利奥塔（Jean-François Lyotard, 1987）将表演性与一个事实不是既定的而是必须先被合法化或经过论证的世界中的教育和知识联系了起来。例如，当"好的设计"不再依赖于给定的风格或目标时，当客户、终端用户或其他需求并不总是清楚的时候，就必须不断地说明这一点。传递价值的东西必须以多种方式发挥作用。对利奥塔（1987:39）来说，这涉及"语言游戏"的因素，即术语不是固定的，而是用语言来表达诉求。例如，专业词汇或解释事物的方法被创造出来是为了给商业实践赋予特别的权重，使它们看起来细致入微或像是经过深思熟虑的分析结果。

利奥塔特别关注知识的商品化(1987:5)。在先进的资本主义条件下，知识的构成是多样的、相关联的，在阐释的需求下，它也成了一项可以买卖的具有经济价值项目。因此，设计师通常会出售知识产权，但这种将知识产权作为一种商品对做法并不一定适用于所有情况。确切地说，它有时是交易给如制造商、零售连锁店或公共服务提供商等特定的用户。更通俗地讲，每个设计师或设计顾问机构都可以为他们特定的意向专业市场提供特定的服务。这些条件对设计师的工作方式和其自我展示的方式产生了很多影响。

设计的知识经济既在设计工作者之间的设计空间内进行，又在其外部与客户和潜在客户之间进行。

设计工作室的设计师

设计专业的毕业生可能已经习惯了乱糟糟的工作室，那里的模型、图纸、打印稿或素描本堆积如山，但这一现象在他们的第一份专业设计工作中似乎并不明显。他们可能习惯于长时间工作，但却无法解释在他们身上发生了什么。他们可能习惯于向别人展示自己的工作，但并不是为了宣扬他们的工作方式比其他方式更有价值。

专业的设计工作室通常秩序井然，环境整洁。一排排由椅子、办公桌和电脑组成的工位，几乎让它们看起来与任何其他办公空间一样。在这里，他们按照"职业惯例"处理项目 (Negus 2002)：以前的作品被回收利用，设计杂志和书籍被用来寻找灵感，图片来自 Shutterstock 等图片库。例如，在平面设计中，成品的"外观和感觉"可能已经通过工作室客户经理和客户之间的会议确定，其他细节如生产要求、预算和客户能提供的图片等"原始素材"也将被讨论 (Dorland 2009)。设计工作可以比学习设计"无聊"（routine）得多，学生可以通过不同的项目来发展他们的个人技巧和创作风格。而在职业背景下，由于他们从事的通常是官僚式的、重复的和风险最低的工作，因此有时可能会被质疑在多大程度上被贴上"文化媒介"的标签 (Moor 2012)。

这对客户来说可能也是出乎意料的。毕竟，设计工作室最终是以某种形式向他们的客户销售创意。然而，在传统意义上，似乎没有什么实质性的证据表明他们会去参观设计工作室。传闻告诉我们，设计工作室以将自己打造得"活泼有趣"（jazz up）而闻名，例如在墙上画更多的画或堆砌模型，

第三章 设计工作

以期待客户来访。即使已经和客户保持长期关系，也要为客户的利益和安心而表现出创造力。设计师通常不是在设计工作室，而是在客户的办公室将项目呈现给客户，这项工作更多是由工作室负责人或（和）具有表达演示天赋的人来完成。这个人可能不是完成了项目大部分工作的人，但必须是能够与客户建立联系并使其产生兴趣的人（Julier 2010）。

此外，在项目中采用工作流程和跟踪程序也是必须的。在小工作室里，这可能归结为简单的"待办事项"列表。但在更大的工作室或更复杂的项目中，由 Oracle Workflow、co.efficient 或 HighOrbit 等程序支持的基于计算机的时间表和工作流程系统有助于分配、量化、控制成本和监控设计公司内任务的分配。这样做也可以帮助回溯错误发生的地点和原因。对设计工作室来说，跟踪通常是一个"线下"的问题，不会公开与客户分享，尽管其简化版本对他们很有指导意义，因为他们可以看到并了解他们在时间和组织投入方面所付出的代价。正如一家设计公司的负责人所说："我们想要对我们如何系统性地工作、为我们的客户实现解决方案提供一个好的洞察。如果我们以一种易于理解的方式来解释我们是如何工作的，那么客户就很容易从我们这里购买设计（Törmikoski 2009: 248）。"在这里，内部程序体现了设计师与其客户在微观经济互动中的相互支持。

对刚加入这个行业的设计师来说，发现工作室使用跟踪程序或许是一种安慰。它们给人的印象是稳定的，即明确界定的任务被分配，补充的任务被安置在时间框架中。现实情况是，虽然设计工作可能被构建成可计费的时间单元，但设计师常常发现自己在这些工作时间单元之外依然在进行着工作（例如工作到很晚，超出工作流程框架之外）。

此外，将设计任务划分给不同的、已确定的工作人员以使过程系统化，能使作品受众的数量倍增且愈加分散。多兰德（Dorland, 2009）用"产品形象"（product image）的概念来解释创造性工作通常不仅仅是考虑满足客户或终端用户，还包括满足内部需求。因此，初级设计师也会考虑他们的作品如何获得工作室管理者的批准。一个设计项目被分解成一系列物质化的实现，如简报文件、草图、模型、原型、实体模型、提案，客户演示或证明，每个部分都对应着不同的受众和期望。因此，设计工作为了通过工作室的层层把关，变成了一组不确定的协商谈判。设计师在这种环境下的表现是与之相对应的，这些因素累积在一起，成为他们的职业生涯是否能向前发展的依据。

因此，设计师被锁定在一套控制并影响他们的成功的程序中。从表面上看，这可能并不明显。实际上，设计工作室比所有这些关于测量和跟踪的讨论所暗示的要轻松得多。回想创造性劳动发生的空间，基多夫斯基（Dzidowski, 2014:44）首先提到韦伯关于20世纪初官僚系统的"铁笼子"（iron cage）概念。其中，办公室员工被安排在一排排整齐、有序的座位上，并承担明确定义的具体任务，这将他们划入了一个更大的、高度合理化的系统中（Weber 1978）。随后，在20世纪后期出现了"玻璃笼子"（glass cage），那里的工作场所有着如此诱人的配置，以至于员工被他们所处环境的荣耀所迷惑（Gabriel 2003）。在以谷歌为代表的创意世界里，有着健身房和好玩的角落（在较小的组织中是沙发或桌式足球），这是一个以"自我放纵幻觉"（illusion of self-indulgence）为标志的"镀金笼子"（gilded cage）。至少从象征意义上来说，这是一种许可，可以把工作场所看作偶然相

第三章 设计工作

遇的地方、幻想的空间，或者是一个让想象力放松、自由驰骋的空间，但这一切都以转化生产力为导向。在这种情况下，怀着对一项杰出的技术创新或一项获得广泛关注的设计等类似的"大突破"(big break)的期待生活和工作，这将设计师们固定在了自己的位置上。

设计工作与经济波动

生产力只有在有生产力需求的情况下才有必要。在一个更大的背景下来看，设计行业的商业成功与宏观经济趋势间的关系并不平衡。这并不一定意味着设计行业会在成长期蓬勃发展，反之亦然。设计行业是以不对称的方式扩张和收缩，并改变其重点和实践的。这可能会让很多设计师，尤其是初入行的设计师经常处于不利地位，因为他们不得不应付意料之外的淡季、裁员或工作需求增加的情况。

设计史上最常被提及的故事之一是20世纪30年代的经济大萧条时期，美国设计师雷蒙德·罗维（Raymond Loewy）、沃尔特·多温·提格（Walter Dorwin Teague）和亨利·德雷夫斯（Henry Dreyfuss）等人是如何蓬勃发展的(Votolato 1998, Miekle 2005)。有一种说法是，这些设计师帮助通用电气（General Electric）等美国公司重新设计产品风格，以一种更综合的企业识别方法将产品重新定位到消费市场。从这些故事中可以看出，在经济困难时期，设计能够成为业务拓展的推动者，并发挥重要作用。

数据的存在并不是为了研究这是否是 20 世纪 30 年代整个美国设计行业的真实状况，而是基于设计中的一次质变，关注的只是一小部分设计师。最近，英国和其他地方 (Grodach and Seman 2013, Rozentale and Lavanga 2014) 的统计数据让我们能够更加全面地探索设计与大范围的经济表现之间的关系。

2008 年经济危机后，英国经济在 GDP 增长方面陷入了 20 世纪 30 年代以来最严重的衰退。总体而言，在 2013 年之前，对其经济最好的描述为"持平"(Hardie and Perry 2013)。而在同一时期，创意产业（尤其是设计）出现了显著增长。2009 年至 2012 年，在总值增加方面，设计增长了 8%。2011 年至 2012 年，在整个创意经济中，设计领域的就业人数增长了 10.8%，创意产业内业增长了 16.2% (DCMS 2014)。在此期间，英国经济整体衰退了三次。

我们还可以将这些数据与 2001 年至 2007 年的相反情况进行对比。2001 年至 2007 年是一个整体经济相对稳定增长的时期，但设计行业的营业额从 2001 年的 67 亿英镑跌至 2004 年的 31 亿英镑 (British Design Innovation, BDI, 2004, 2005)。粗略地说，在这一时期内，设计方面的就业人数虽然在变化，但总体上保持着原来的样子。这意味着设计师的收入在整体经济增长的背景下呈下降趋势。

许多因素解释了这种与国民经济发展减缓相对的设计服务的增长。这些因素包括：英国设计行业非常注重出口 (Design Council 1998, 2003, 2015)，所以它可以抵御国内经济衰退；与其他行业，尤其是制造业和金融服务业相比，英国创意经济的增长更为普遍，创意产业整体增长率是国民经济增长率的三倍 (Montgomery 2015)；与设计服务紧密结

第三章 设计工作

合的电影、电视、信息技术服务和软件等其他高价值创意产业也出现了增长（DCMS 2014）。

在相同的经济背景下，设计产业和创意文化产业总体上都是既有优势也有劣势。一个劣势在于，它们在很大程度上高度依赖于高水平的消费者支出，但同时，作为一个高度以客户为导向的行业，它们也受到其他地区企业低迷的负面影响。斯考特（Scott, 2007: 1466）指出了文化经济是如何"密切依赖于最终市场的扩张"的。其他观察人士（Rantisi 2004，Neff et al. 2005，Hesmondhalgh 2007）认为，由于劳动力支离破碎、不稳定且资本不足，文化经济极易受到经济波动的影响。然而，根据普拉特（Pratt, 2009）的说法，正是这些条件促进了它们的灵活性，进而使其得以生存。由于启动成本较低，它们更容易遭遇风险，也因此能够相对轻松地转向新产品或新想法。

同样，在经济蓬勃发展的高成本地区，设计并不总是能够蓬勃发展。例如，罗达赫和西曼（Grodach and Seman, 2013: 22）指出了在美国波士顿、明尼阿波利斯（Minneapolis）、西雅图和圣地亚哥等具有强大文化经济的特定中心工作的设计师经历了强劲的增长率。这些城市不一定是文化经济的"前沿"城市（如旧金山、迈阿密和波特兰），但都是相对富裕的地方，它们的商业和生活成本往往较低。

> 总体国民经济表现与设计行业的命运之间没有明确的相关性。

总而言之，一种简单观点认为，增长时期对设计服务的

需求较少，因为不需要以降低成本的方式对产品进行重新定位或重新设计服务。但是我们也必须考虑设计供过于求的问题，不同的商业和生活成本的问题是否会影响设计师持续经营的能力，技术对成本削减的影响，或设计师忍受长时间工作来弥补每份工作平均收入下降等问题。下一节将进一步探讨设计工作中的不稳定性问题。

设计中的不稳定劳动力

长期以来，人们观察到设计通常是一个耗时长、低营业额的职业 (e. g. Business Ratio Plus 1998)。最近的调查进一步证实了这种观点。2013 年，在对英国 576 名从事设计工作的人员进行的一项调查中，85.6% 的受访者表示"客户希望花更少的钱获得更多成果"，约三分之二 (68.1%) 的受访者认为"中介机构正使用更多的自由职业者"，约五分之二 (42.5%) 的受访者认为"中介机构正在使用更多的无薪实习生"(Design Industry Voices 2013)。

这些数据令人担忧，尤其对那些正着手打造自己职业生涯的年轻设计师来说。它们强调了一种普遍的观点，即设计工作几乎不提供就业保障，它包括灵活的就业模式和客户不断向下施加的项目预算方面的压力。初级设计师在多大程度上属于不稳定的人是值得商榷的。

"无业游民"是一个广泛使用的词语，用来描述处于不安全劳动状态的工人，他们对自己所处的情况有所预期，

且往往对其所从事的工作来说大材小用。因此，他们可能已具备职业能力，但不一定期待找到稳定的长期职位，他们可能从事自己能力范围之下的工作。在这种情况下，由于他们不断在组织间游走，以适应它们特定的结构和程序，不稳定的工作便需要不断地学习新的技术、商业、社会和交流技能。在设计领域，这是许多签订短期固定期限合同的毕业生的工作生活特征，这要求他们反复熟悉不断变化的工作程序，给了他们一种总是不得不从头开始的印象。"无业游民"(precariat)一词是由"不稳定的"(precarious)和"无产阶级"(proletariat)两个词缩写而来。该词的创始者盖伊·斯坦德（Guy Standing）承认，这词本身就构成了一个可识别的阶级(Standing 2011, 2014)。

另一种观点是，不稳定的设计工作为初级设计师提供了在许多不同组织中积累经验和拓宽技能的机会，这大多发生在他们成为自由设计师或建立自己的工作室之前。设计领域实习生人数的上升显然是适用于这一理念，为毕业生提供可以积累经验的短期工作机会，实际上就是免费劳动。

这种含糊不清的状态被杂志《实习生》(Intern)捕捉到并呈现了出来，它创刊于2013年，每年出版两期，旨在提供和展示创意行业实习生的工作，同时作为一个平台，就这种工作形式带来的负面问题展开辩论。在它传达的观点中，通过实习可以丰富个人经历并与知名度较高的"名字"共事，从而提高个人简历质量的好处是显而易见。一个在成为知名平面设计师斯特凡·萨迈斯特(Stefan Sagmeister)合伙人前也曾实习过的拥有"名字"的设计师说："我们的（实习生）没有报酬，仅解决午餐。我想这取决于他们能否适应并承受这种状况的一个情境基础。但我认为，总的来说，实习是一

个让人们可以学习并与其真正钦佩和尊敬的人接触的极好机会(Walsh，quoted in Quito 2014)。"因此，要"适应这种情况"就必须有足够的资金来支付实习期间的日常生活成本。

实习生的经济成本很高。2013年，埃尔恩巴默（Elzenbaumer）以平面设计师布鲁斯·毛（Bruce Mau）提供的实习工作为例指出：这些实习工作作为他"大变革项目"（Massive Change）的一部分，旨在解决设计的未来问题，特别是在2002年至2005年全球环境和社会面对挑战的背景下(Mau 2004)。该项目受温哥华美术馆（Vancouver Art Gallery）委托，参与者预计每周需要付出超过40小时的无薪工作时间[他们将无法额外从事兼职工作以支付生活费用，预计将以每年约1600元（加拿大币）的租金租赁一部苹果笔记本电脑，并支付乔治布朗学院（George Brown College）官方认可的相关学习计划的费用]。

"不稳定的"设计员工或实习生的案例或许可以解读为几十年来压缩设计成本的压力所致。另一种解释是，它们填补了本章开始时麦考马克（2005）论证的设计专业学生的学校教育和其在行业中的实践培训之间的差距。然而，我们也可以从自20世纪80年代以来的劳动关系变化以及设计的象征作用这一更广泛的背景来审视这些问题。这正是下一节的主题。

弹性积累与设计作品的符号意义

"弹性积累"（flexible accumulation）是大卫·哈维用来描述劳动和金融发展的术语(Harvey 1989a)。在劳动中，这指的是放松生产场所和规模，以及之前维护这些的监管框架。因此，生产不再根植于传统的地点，而是寻找最便宜的地方。与此相关的是，对金融系统的去监管化能够使其迅速、简单地实现跨国流动，从而促进了贸易和制造业的全球化。追逐价值来源的资金流动网络更大，也更多样化了。在这两种情况下，劳动力、资本和经济实力都是通过复杂、多样的渠道实现的。

这种关于弹性积累的观点遭到了一些人的批评。他们表示这个系统的很大一部分是在监管框架外的非正式经济中发展的，缺乏必需的健康和安全条件，可能也没有如工会成员资格和资助等可以保护工人利益的条件 (Murray 1987, Hadjimichalis 2006)。同样，一个与此相反的认为弹性化是解放性的观点认为，这也是对劳动力的灵活性和随意性的赞美 (Pollert 1988)。在"血汗工厂"的环境中也可以看到弹性积累。

创意产业的工作一直都是带有偶然性的，它几乎不会提供建立一种"一生的工作"的职业机会。创意产业强调灵活的工作条件、基于项目的就业结构、多技能、创业精神和个人主义，设计行业尤其如此，这与 20 世纪 80 年代以来新自由主义的劳动制度相吻合。因此，创意工作者在更广泛的新自由主义经济中扮演着象征性的角色 (McRobbie 2004)。正如罗斯（Ross）所言，"政策制定者所支持的那种发展，似乎仅仅是为了那些想要通过加入临时劳动力大军来一次冒

险的年轻人，保证把这种传统上不稳定的工作形象提升为一种鼓舞人心的模式。简言之，如果创意产业成为人们追随的对象，那么各种各样的工作可能会越来越像音乐家的演奏会：如果你能做到就是干得好（2009:17）。"

通过观察某些创意领域自由职业者的世界，可能会对这种发展有更积极的看法。特别是，设计行业中从事自由职业的专业人员比例正在不断上升（BDI 2005，Design Council 2015）。在某种程度上，这可能被解读为不稳定劳动力崛起的一个重要组成部分：自由职业者可能不仅仅是一个人工作，他们可能经常会根据一个个项目被雇佣到设计公司。另一方面，可能还有其他因素在起作用。对从事创意数字活动的专业人员的研究表明，许多自由职业者更倾向于可单独工作的灵活性。因为这使得他们可以在客户或他们所服务的其他数字公司之间流动，随着项目的进展扩展他们的知识和经验；还可以通过工作得到更广泛的社会关系；如果一切顺利，他们还会获得相对自主的工作时间（Sapsed et al. 2015）。

设计的网络社会性和经济地理学

监管框架和行业结构为从业人员提供了明确的进入点和期望点。如果这些措施不能通过法律强制执行，它们至少可以成为薪资和工作条件的议价点。它们在稳定和连贯的条件下存在，并得到或多或少是固定资产的社会住房和社会福利等所谓"老的"社会基础设施的支持。相比之下，新经济具

第三章 设计工作

有"新的"社会特征（如社交媒体、社交网络），它们更加快捷，流动性也更强(Bauman 2000, Marres 2014)。

在后者中，社交生活是通过网络来创建和支持的，归属感则通过信息的交换来维持。这是可以量化的，例如，通过领英网（LinkedIn）的推荐次数、脸书（Facebook）上"赞"的次数、推特网（Twitter）上的转发次数，或者活动上收集到的名片数量。正如维特（Wittel, 2001）所称的那样，网络社交涉及潜在的社会资本积累。作为网络的一部分，你需要建立与他人的关系，并希望这些关系能在其他阶段给你带来好处。它是未来价值的源泉。

这种观念在设计行业尤为活跃。麦克罗比（McRobbie, 2002）认为，在其他一些设计师中间可以被看见并可用是获得工作的关键。下班后在酒吧里闲逛以维持这种状态（没有家庭的年轻人的特权）是要求的一部分，它会自动模糊工作和休闲之间的区别。

当规划政策被制定以提供鼓励创意产业间的网络社交的空间时，这就又向前迈进了一步。城市中所谓创意园区的识别和开发是有意为设计师、数字媒体专业人士、艺术家和其他这类工作者提供一个软环境，让他们在其中发展自己的业务。虽然没有明确地使用"网络社会性"（network sociality）这个词，但假设是这些集群将提供一个位置，在这里拥有创造力的实践者之间可以发展水平的联系。此外，通过其中的画廊、餐厅和酒吧，他们还将养成24小时的生活方式，在这里，艺术就是生活，生活就是艺术(Frith and Horne 1987, Wood 1999)。

但这些在城市推广和表明经济福祉方面也具有象征意义(Koskinen 2005)。像曼彻斯特的北部地区（Manchester's

Northern Quarter）就得到了促进和推广，因为它们提供了一个展示创业城市概念的窗口（Julier 2005，2014：ch.10）。正如创意工作者标志着广泛的劳动力变革，创意园区也表明了一个城市包括了创业和创新就业。

创意园区的概念反映了经济发展政策的一种更广泛的方式，在这种方式中，同质资源集中在一个地区。霍顿（Haughton）等人（2014）称这种现象为"集聚效应"（agglomeration boosterism）。在这里，已经充满活力的地方产业实现增长，而不是去援助那些陷入困境的地区，以重新平衡国家和地区经济。因此，前者是一种更快的解决方法，因为它涉及在现有的基础上建立一个向上的轨道；后者围绕经济复苏，通常涉及对新的人力和物质基础设施进行更多投资。前者造成的结果就是产生了不平衡的区域经济。这些聚集点之间和外部的空间注定会成为经济上的荒地。集聚本身取得了胜利，但也存在过热的风险：房地产价格上涨，超过了居民或企业的承受能力；太多行业工作人员涌入这些经济中心意味着会发生供大于求的情况并造成工资下降。

这种影响可以在小规模的创意园区中看到。专业人士最初会被这些园区较低的商业成本所吸引，但随着它们蓬勃发展，成本也随之上升，迫使他们退出（Zukin 1989，Mommaas 2004）。这个情况也发生在更广泛的层面上：城市对创意从业者有着强大吸引力，却最终成为他们成功的牺牲品。伦敦的情况就是如此：2010 年创意产业共有 435300 名员工（Freeman 2011），其中包含 46000 名设计师（Design Council 2010a），伦敦在这些领域已经成为公认的世界中心。但从国家层面来看，这会使其他地区的人才流失。伦敦和英格兰东南部拥有英国设计行业从业人数的近一半（BDI

2005)。

进入贯穿本章的社会性和表演性主题,还需要注意的是,尽管大量研究关注了创意产业空间集群的优势,但这并不总是出于通常被引用的原因。这些优势总是被呈现为是为了造成它们的部门内部网络而存在。创意企业可以利用彼此之间的紧密联系,在各个单位间建立合作,鼓励整体创新。这反过来促进了引发它们的城市规划政策的广泛应用(Bagwell 2008, Chang 2009, Foord 2009)。另一种解读是,设计企业希望接近潜在客户,因此通常靠近位于地区中心、国家首都或交通枢纽的企业总部。设计师的知识和商业网络比简单从事其他创意类型的专业人士更加多元化和细致入微(Reimer et al. 2008, Sunley et al. 2008)。身处创意园区的"蜂鸣"(the buzz)可能对设计师有吸引力(Drake 2003),而对那些想在这种氛围中寻求刺激感的客户来说,如果有更多的象征意义,它同样具有吸引力。

优步设计的风险与平台资本主义

到目前为止,本章认为设计工作在地理上相对集中。这体现在工作室文化、设计师之间的社交网络,以及竞争优势、象征资本或仅仅是"蜂鸣"而造成的明显的设计师的"聚集"(clustering)上。我们可能会将其解读为经济层面的原因或全球范围内流传的正统政策的影响。这里,不同的领地规模在起作用。然而,如果设计工作被去地域化

会发生什么呢？如果一个设计任务可以在任何地方进行，而且几乎可以由任何人来完成呢？会出现什么样的劳动？这又是怎么发生的？

2011 年起，共享汽车公司优步（Uber）在全球的崛起标志着平台资本主义中出现了灵活性和获利之间的微妙界限。数字系统连接客户和服务，如优步连接乘客与司机，爱彼迎（Airbnb）连接客人与主人。施密特（Schmidt, 2015:25）认为在平台资本主义中总是有三组利益相关者：拥有软件、控制规则和沟通并收取费用的提供者，从一项服务的廉价供应中获利的客户，提供这项服务的卖家或"群体"（crowds）。

2008 年，三家标识设计众包平台上线，它们分别是 99 设计网（99designs，截至 2014 年，注册设计师超过 85 万名）、设计人群网（DesignCrowd，截至 2014 年，有超过 44 万名设计师注册）和众源网（crowdSPRING，截至 2014 年，有超过 16 万名设计师和作者参与平面设计和命名）。(Schmidt 2015:168) 随后出现了类似的平台，如 12 设计人（12designer）、麦可诺网（MycroBurst）和即刻设计网（designenlassen，英文版本为 designonclick）。这些平台的总体思路是，潜在客户可以在这些平台上放置设计任务简报，并允许设计师为具体工作、供应成本和设计方案提出想法。这就像自由匹配的方法，传统上，客户会邀请一些设计顾问或自由职业者参加无报酬的竞争，以获得一份工作。与之明显不同的是，这种互联网系统允许客户将网络扩展到全球，并在他们进入低工资经济和一个更广阔的劳动力市场时压低工作报酬。这对平台所有者来说，回报可能很高：基于 40% 的佣金，2014 年底和 2015 年初，99 设计网可以从每月 330 万美元的总营业额中抽取约 130 万美元（Schmidt

2015:179)。

对这些平台另一端的极少数设计师来说，无论在经济上还是在宣传他们的个人简历上，都能得到丰厚回报。大多数平台都会有一个排名系统，用来展示设计师的相对绩效。据报道，在厄瓜多尔（Ecuador），泽维尔·伊图拉尔德（Xavier Iturralde）通过联合创新（jovoto）平台在 4 年内赚了 34577 欧元，平均每个设计创意能赚 110 欧元。但对大多数人来说，只会获得很低的报酬——格蕾丝·奥里斯（Grace Oris）在菲律宾的报道中说，她的标识设计工作在 99 设计网每天只能赚 4 美元（Schmidt 2015:208 and 197）。

这其中还包括希望和失望的不断循环，因为设计师们都在期待可能获得的"大突破"和好的客户。因此，对这些设计师来说，关键点不是一份全职工作，而是他们在工作之余所从事的活动。这个例子可能并不仅限于这种基于模糊劳动和休闲之间区别的平台资本主义模式。这是一个参与者怀着它终将有所结果的期待，为了小的回报而努力的事情。库恩和科里根（Kuehn and Corrigan，2013）称其为"希望劳动"（hope labour）。

毋庸置疑，这些平台只能服务于设计行业的特定领域，比如标识设计，尤其适用于小微企业。更大、更复杂的品牌计划需要对企业内部结构和文化、受众和战略有细致的了解，需要设计师和客户之间的长期密切关系，而这种关系是无法在网上复制的。尽管如此，有些平台还是试图模仿其他地方的一些设计社交世界，鼓励参与者多聚会，并在网站上建立用以交流信息的空间，让人感觉他们是其中的一分子。

许多满怀希望的设计师签约使用这些平台，但其中只有少数人一直活跃于平台中。对大多数人来说，参与平台是日

常工作的额外内容，几乎可以说是一种临时的爱好，而不是一个重要的收入来源。这突显了数字劳动 (Scholz 2012) 或"非物质劳动"(immaterial labour, Lazzarato 1996) 中经常出现的工作和娱乐的模糊。它们对主流设计的社会性、表演性或直接的商业实践构成威胁的程度还有待商榷。

小结

在本章中，我给出了两个轴。纵轴为时间轴，重点是从设计教育到早期职业生涯的曲折。我已经避开了更高级的、已经确立的设计生涯的终点，主要是因为它已经通过设计媒体得到了很多的体现。这些往往聚焦于大的成功案例。我们很少听到那些为了相对较低的经济回报而继续长时间工作的设计师，或者那些在大约十年之后完全离开设计去做其他事情的设计师的事情。

因此，我关注的重点是如何在内部设计和外部客户中获得认可。这取决于一个社会性的过程，处于其中的设计师们不断地建立网络，以维护自己的形象，同时也了解周围的趋势和运动。总的来说，我试图描绘出设计工作的不稳定特质，这些特质是如何产生的，以及设计师们是如何回应的。与此同时，工作与娱乐、官僚体制与自治之间模糊的界限也开始显现。这些特质尽管在设计环境中微妙和多变，但其作为弹性积累体系的一部分，与当代资本主义劳动力的广泛发展相吻合。

第三章 设计工作

本章的横轴为空间轴。我们已经回顾了政策和学术界尝试创建与创造性工作相关的分类法的各种方式，以及设计如何与之相适应。最重要的结论是，没有一个模型能够成功地解释设计问题。尽管如此，这种分析还是形成了某些政策上的正统观念，它们在不同的地点被连续复制，既涉及对设计工作的理解，也涉及如何将其引入空间规划的问题。本章还介绍了设计工作室的细节。在这里，个人自治和创造力的问题与对劳动力和设计项目的官僚管理的关注相互重叠。同样，一种表演性的方法在这里发挥作用，设计师表演出"具有创造力"（being creative），作为他们吸引客户的一个必要卖点。设计工作似乎强调设计师和客户之间紧密的社会互动，这影响了定位设计业务的决策。

与此同时，和许多其他领域中的服务提供一样，平台资本主义也找到了进入某些设计工作的方法。这进一步加剧了设计工作质量的不稳定性，但也凸显了其在全球化背景下的不均匀性和波动性。下一章将围绕全球贸易和流动性来探讨这些主题。

第四章

全球贸易与流动性

　　全球化这一概念往往意味着世界日益同质化。随着金融和商品流动的壁垒逐步被打破，交通运输愈发便利，全球贸易也在呈指数级增长。第四章展示了设计的地理位置如何变得更加多样化。以时装行业为例，设计和生产既可以分离也可以集中，这取决于当地条件与全球因素之间的关系。除了贸易，我们还考虑到国家之间的人员流动以及设计如何促进流动性。

60

有时，全球化涉及文化数据的扁平化。文字处理程序、牛仔裤、银行设施或快餐店的同质化设计表明，世界越来越千篇一律。全球基础设施加速了商品、金融、服务和人员的流动，也增加了更多创造价值的机会。在这里，我们可以谈论连续复制的商品、服务和系统的"延展性"（extensities）。

但延展性也取决于强度。在简单的设计术语中，强度可能是原型或品牌准则等能够导致可延展性的东西。也就是说，它们的大批量复制，既可以是直接的精确复制，也可以通过不同计划安排或注册簿中的各种工作申请进行。同时，与空间相关的强度也能生产更多的设计成果。这可能体现在有些城市以其时尚产业或全球企业设计总部而闻名。我们甚至可以把城市化过程看作对融入全球贸易过程的消费者和生产者的集中生产。例如，时装生产越来越依赖作为劳动力来源和市场的城市移民。矛盾的是，趋同的部署似乎也依赖差异的集中程度。全球化带来了再地化（relocalisation），反之亦然。

本章重点介绍全球化的形成过程，阐述地方与全球经济活动的关系，以及设计在这一过程中起到的积极作用。我们可以从宏观经济转变的角度来看待这一点，特别是20世纪80年代以来去监管化浪潮带来的转变。我们还可以从更详细的商业决策角度来分析它，这些决策涉及创造性和生产性劳动力、运输成本或材料的可用性。我们还可以考虑地方政策，这些政策使特定的设计经济在特定地点得到了优惠。因此，这是一个多层次、不平衡的设计世界。

第一节讨论和回顾了20世纪80年代发展起来，并在20世纪90年代的新经济中加速发展的全球贸易规模。这是在更大的立法改革背景下进行的，立法改革促进了市场的去监管化和全球设计经济的形成。然而，本章的核心部分涉及

构建一种全球化概念的可替代的解释,这涉及大规模标准化、无阻碍流通和距离的消亡。而我认为,设计和生产的地理环境在安排和分布上更加多样化且受到许多因素的影响。虽然这主要集中在商品的设计、制造和分销上,但本章后半部分以两种方式讨论了人口的流动。一是流动性如何能创造出特定的、密集的设计集合体。二是为了吸引这种流动性,如何广泛部署特定设计系统。在本章中间部分,作为一个不恰当的插入,我给出了一个关于应对环境和人力成本全球化的更"激进"(activist)的回应。

全球贸易

自 20 世纪 80 年代以来,全球贸易的总趋势在两个互补的方面起作用。一个是促进商品生产、运输和接收的全方位基础设施的大众化和标准化,这包括技术和法律结构的协调,也包括通信和运输协议等方面的标准化。另一个是转向更为复杂和详细的贸易关系。这些使得竞争环境日渐紧张,设计在其中扮演着越来越重要的中心角色。

全球贸易呈指数增长的证据是不容置疑的,这在统计学上很容易证明。世界商品出口总值从 1980 年的 2.03 万亿美元增加到 2011 年的 18.26 万亿美元,年增长率为 7.3%。从体量上看,世界商品贸易在同一时期翻了两番(World Trade Organisation,WTO,2013: 55)。自 1985 年以来,世界贸易增长的速度几乎是 GDP 增长速度的两倍,其中经济增长

更多是依赖出口和进口，而非国内贸易。

在日常生活语境下，可以毫不夸张地说，我们穿的每一件衣服、使用的每一件家用电器产品，或者我们看到的每一个品牌标识，实际上都是全球生产和贸易网络的产物。但它们是如何被推向市场的，却很少有媒体详细报道。2001年，两名记者追踪了一条在英国购买的立酷派（Lee Cooper）LC10牛仔裤的每一种材料、工艺和部件的来源。他们观察到："在裤子内置的标签上……没有说它们是从哪里来的，这也许也无妨，如果你真的知道，你会怎么写？'突尼斯、意大利、德国、法国、北爱尔兰、巴基斯坦、土耳其、日本、韩国、纳米比亚、贝宁、澳大利亚、匈牙利制造'？"（Abrams and Astill 2001）

可能有三个主要原因导致全球贸易增长和供应链不断趋于复杂。第一，冷战结束（1989—1991）开放了与中欧和东欧国家的贸易，同时减少军费开支以促进在其他领域的投资。第二，互联网和数字经济促进了与全球市场、生产基地和金融交易系统的联系，并提供了更快、更准确的跟踪库存和分销的方式。第三，中国、印度和印度尼西亚等大型发展中国家进行了经济改革，以追赶并进入全球贸易（WTO 2013: 57）。

自20世纪80年代以来，这些技术和地缘政治的趋势通过运输系统和贸易壁垒的逐步放松管制但日益标准化而得到了增强。例如，在美国，《1984年航运法》（Ocean Shipping Act of 1984）推动了解决海运公司垄断问题、促进全球自由市场竞争的全球进程（Buderi 1986）。另一方面，这会促使运输成本的降低和新航线的开辟。与此同时，人们必须考虑到航运技术在这个过程中需要逐步标准化，例

第四章 全球贸易与流动性

如集装箱化。

20 世纪 50 年代初，集装箱在加拿大和美国首次投入使用。它们的大小最初受到火车和卡车尺寸的限制。到 20 世纪 50 年代末，标准尺寸为 2.4 米 × 2.6 米 × 6.1 米 /12.2 米。由于它们主要在美国使用，所以在 20 世纪 60 年代末，这种尺寸通过国际标准化组织 (International Organisation for Standardisation, ISO) 被采纳为全球标准。最终，这些钢制集装箱提供了一种统一的货物运输体积，使计算成本变得容易，它们还保证了航运、铁路和卡车之间快速、低成本的换乘。在当今的全球贸易中，90% 的货物是通过集装箱运输的。通过这种方式，全球贸易得以渗透到国家和地方基础设施建设之中，后者调整自己以适应并促进前者 (Heins 2015)。因此，举例来说，铁路桥必须抬高以便"双重堆叠"的集装箱顺利通行，集装箱堆积或处于运输基础设施之间的交汇处的内陆港口亟待发展 (Cidell 2012)。集装箱本身就是一个标准化的设计，它方便了大规模生产的设计对象的移动，并且在地点和基础设施的再设计中发挥了作用。

如果集装箱化给人的印象是世界是一个以大众化、同一性为目标的世界，那么这种观点就忽略了全球贸易的复杂性和强度特质。首先必须指出的是，商品在全球贸易中所占的比例越来越大。从 1900 年到 2000 年，制造业占世界贸易的比重从 40% 上升到 75%，其中最大增幅发生在 1980 年之后（WTO 2013:54）。这一增长也标志着贸易商品和贸易地区将更加多样化。1990 年至 2011 年间，南半球国家对其他国家的商品出口占世界总量的比例由 8% 增加至 24%(WTO 2013:65)。

2000 年以来，中国在制造、贸易和设计方面对世界的

影响是不容置疑的。1980 年到 2011 年间，中国在出口价值中所占的份额由 1% 提高到 11%，成为世界最大出口国（WTO 2013:5）。作为知识基础增长的标志，2000 年至 2010 年间，中国高等教育机构数量由 1022 所增长至 2262 所（Shepherd 2010）。至 2011 年，中国的设计课程每年培养超过 30 万名设计专业毕业生。政府的政策已经催生了全国超过 200 个"创意产业集群"（creative clusters）或"创意产业园区"（creative industries parks）（Murphy and Hall 2011）。中国从制造和出口商品向全球知识和创意经济的转变是不可阻挡的。然而，并不只有中国发生了这些转变。世界其他地区的出口份额仍然占到了 89%。其他国家正在发生的事情显然受到了中国崛起的影响，但每个国家也有自己的设计故事可以讲述。

新经济、全球化和"第二次解绑"

20 世纪 90 年代出现的围绕新经济（New Economy）的思考赋予了生产和分销网络灵活的方法，它通过必要的手段和地理条件，使基于精密信息的传递变得"更好、更快、更便宜"（better, faster, cheaper）。世界被视为一种资源，它需要被统筹规划，以实现这个过程。

这里存在一种危险，即人们谈论全球化时会陷入某种强调同一性的语境（e.g. Friedman 2006）。当然，在世界各地的机场和购物中心旅行，或者在主题公园和连锁酒店消磨时间，都暗示着品牌、品牌体验和品牌产品的无穷无尽的复

制。无论你走到哪里，似乎都有许多相同之处。有人认为，"流动的现代性"(liquid modernity) 中的事物越来越分散、去地域化 (Bauman 2000)。为了支持这一正统观念，商学院中出现了大量半学术性质的文本并被广泛阅读。科伊尔（Coyle）的《无重量世界》（*The Weightless World*，1999）、凯利（Kelly）的《新经济的新规则》（*New Rules for the New Economy*，1999）、凯恩克劳斯（Cairncross）的《距离的死亡》（*The Death of Distance*，2001）和赖希（Reich）的《成功的未来》（*The Future of Success*，2002）都提出了一种全球化经济的愿景，其中，欲望的快速满足比地理位置更重要。卡萨达（Kasarda）和林赛（Lindsay）在题为《航空大都市：我们未来生活的方式》（"Aerotropolis: The Way We'll Live Next"，2011）的文章中提到，在这个世界里，大型机场周围规划着工业综合体，这可以使商品更快地进入市场。

然而，仔细观察往往会发现一些更微妙、更复杂的东西。国际贸易和商业的增长对流动性、去领土化、均等化和标准化提出了更高的要求，持续的再地域化（reterritorialisations）也在上演。正如汉纳姆（Hannam）等人 (2006:3) 所言，"存在着相互依存的'固定'(immobile) 物质世界系统，特别是一些非常固定的平台、发射器、道路、车库、车站、天线、机场、码头、工厂，通过这些系统可以对当地进行动员，并重新安排地点和规模。"在这份清单上，你可能还会看到设计工作室、设计学校、设计协会、工作室、五金商店、仓库以及其他许多构成本土化的设计文化的场所。

当一些商品、商人、资金、设计师和建筑师在世界各地驰骋时，有一些物品和实践会与这些流动产生摩擦冲突。此外，与其从"要么全球"(either global) "要么本地"(or

local) 的角度考虑问题，不如从这些问题的各种混杂性的角度来考虑，这会更有成效。这导致了实践和导向的分层。生活经验包括当地和全球的商品、媒体、社会关系、各种不同的技术活动等层面，这些都涉及日常生活中常见的分离和差异 (Appadurai 1990)。全球化中的文化体验是混合的 (Nederveen Pieterse 1995)。同样，设计和生产也受到它们关系中多种多样的地理方位和层次因素的影响。因此，我们应该考虑全球网络和当地能力间盘根错节的复杂情况，而不是泛泛而谈。

推进这种思考的一种方式是所谓的"第二次解绑"（the second unbundling, Baldwin 2011a，2011b）。"第一次解绑"是在19世纪，当时运输成本下降，西方正在经历工业化，初级原材料和农产品在全球贸易中占据主导地位。这些解决了生产与消费之间的距离问题，但也假定了产品生产的各种任务仍在同一个地方完成。在第二次解绑中，竞争则指生产任务在不同的地方进行，这成为贸易的重要基础。更确切地说，鲍德温 (2011a:5) 称服务－贸易－投资之间的关系是"一种纠缠不清的关系，涉及：1. 货物贸易，2. 生产设施、培训、技术方面的国际投资和长期的业务关系，3. 利用基础设施服务协调分散的生产，特别是电信、互联网、快运包裹递送、航空货运、贸易金融、清关服务等"。

这种思考全球商业的方式之所以有用，是因为它有两方面作用。一方面，它承认对设计、生产商品和服务及各种不同活动的安排和分配是基于各种各样的计算和决策的。其次，它提醒人们注意静态的议题（如现有的技术、资源或设施）与通信网络或跨境业务关系等基础设施现状之间缠绕交织的状态。下一节将以快时尚设计和制造业为对象来探讨这些问题。

快时尚和去本土化

快时尚经常与"血汗工厂"的环境(Siegle and Burke 2014)、不可持续的生产和分销方式(Fletcher et al. 2012)、一系列侵犯知识产权行为(Scafidi 2006)、永不满足的消费主义驱动力中的一个关键因素(Schor 2004)和一次性文化(Morgan and Birtwistle 2009)联系在一起。它之所以快,是因为它是以尽可能迅速地完成设计、生产、分发、消费和报废过程为目的而设置的。它的低成本也使它成为一种在设计方面可以快速做出改变的商品,这些设计呼应了通过流行文化和购买习惯的细节信息来调节的高端时装潮流趋势。成衣设计的销售数量有限。这些服装设计成衣的小批量生产更青睐委托东亚等低收入地区以车间为基础的小型制造业进行生产。快时尚的代表包括Zara、H&M、Mango、New Look和Top Shop等品牌。

显然,快时尚开启了关于设计、当代文化和经济实践的几场相关辩论。但我想把这一节的重点放在快时尚的网络布局问题上,特别是在"第二次解绑"引发的一些议题的背景下。这主要是为了展示快时尚的经济地理学是如何制造一张比任何假设的"西方负责设计、消费,东方负责生产"的模式更加多样化的地图的。一个更复杂的分析揭示了快时尚全球化如何反过来建立设计活动的新中心。

长期以来,时尚产业一直与特定的城市联系在一起。伦敦、纽约、巴黎、米兰和洛杉矶等"时尚之都"之所以上榜,是因为它们在全球T台时装表演领域的实力(e.g. Global Language Monitor 2015),这也增加了令人眼花缭

乱的兴奋感。除了被媒体渲染的时尚之都，斯考特 (2002: 1304) 利用他对洛杉矶和巴黎的研究提供了一份清单，列出了他所认为的会导致世界时尚中心产生的因素。这些因素是：灵活的生产基地，可以短期生产高质量工作的高技能承包商集群，时装设计院校和研究机构的基础建设，宣传推广基础设施（例如传媒、时装秀），一种不断演变的、地域明确的时尚传统，时尚与其他创意部门之间的联系。

这份清单之所以重要，是因为它比时尚杂志上的趣闻轶事更全面、更具体地列出了支撑时尚产业所需要的东西。然而，吉尔伯特（Gilbert, 2013: 24-5）观察到时尚之都正在被快时尚体系所侵蚀。中国、印度、摩洛哥和土耳其的一些地方生产高质量时尚产品的能力已经取代了这些时尚之都。其结果是，传统时装之都的能力被"挖空"（hollowed out）：在这些地方，时尚新闻、著名设计师和时装秀占主导地位，它们更多存在于象征性的生产中，而不是服装的实际生产中 (Reinach 2005)。

全球对服装和纺织品贸易的限制已广泛去监管化和自由化。例如，自 20 世纪 70 年代以来主导全球纤维生产版图的"多种纤维协议"（Multi-Fibre Arrangement, MFA）于 2005 年被取消 (Glasmeier et al. 1993)。在"多种纤维协议"之前，发展中国家向发达国家出口纺织品和服装的数量就一直有配额限制。"多种纤维协议"的结束使人们开始担忧中国可能将压倒性占领全球市场 (Pickles and Smith 2011)。事实上，它的结束形成了一幅更加多样化的全球图景：新的地区建立起了专业中心。

在 20 世纪 90 年代，贝纳通集团（Benetton）经常被引用为精益生产的主要案例：该公司专注于设计和战略

方面的核心资产，而将制造任务外包出去 (e.g. Harrison 1994)。21 世纪初，Zara 接管了这个角色 (Sull and Turconi 2008)。在贝纳通位于意大利北部特雷维索 (Treviso) 的设计中心，从一个设计构思到在商店中亮相预计需要两到三个月的时间。而对位于西班牙西北部的拉科鲁尼亚（La Coruña）的 Zara 总部来说，只需要两周。这在一定程度上与公司总部的官僚机构以及它需要一种怎样的特定商业模式有关。Zara 在拉科鲁尼亚的办公室里大约有 200 名设计师与市场专家、采购和生产计划人员一起工作，这样设计的可行性就可以通过其生产网络中的生产成本和可用性进行快速核查 (Ferdows et al. 2005)。不断提升的设计能力是昂贵的，因为这需要大量的设计人员、潮流观察者和高效的原型设计能力。这些成本必须通过各种方式来抵消，但主要应避免销售中降低价格：所有服装都必须高价销售，这意味着它们要在较短周期内完成生产和销售这两个步骤 (Cachon and Swinney 2011)。

　　Zara 设计和供应链的快速高效也与制造的邻近性有关。对 Zara 来说，中国和其他东亚制造商离西方市场过远，从那里发货对 Zara 的快速反应和更新换代模式来说太慢了。因此，该公司的大部分服装都是在成本更高的欧洲和北非工厂生产的 (Cachon and Swinney 2011)。决定生产地点的其他因素还包括对尺寸、颜色和面料变化的反应能力，质量和操作可靠性 (Pickles and Smith 2011)，以及货币兑换优势和政府激励措施。因此，这不是一个服装生产自动迁移到最低收入地区的案例，向低收入地区迁移的情况更有可能发生在东亚。鲍德温 (2011a) 提出的"第二次解绑"中的贸易－投资－服务关系导致了一个更加多样化的设计和

生产关系地理区位格局。

土耳其设计的一条龙服务与再地化

为了保证高质量的生产和较短的周转时间，品牌越来越多地转向"全包"（full-package）供应。在这里，产品设计、包装、标签和物流将由供应商处理，而不是由核心品牌自己生成或协调，这在土耳其尤其普遍。

土耳其在服装产业全包供应服务方面的优势一定程度上源自长期的国际关系，尤其是与德国的关系。20 世纪 90 年代，德国百货公司卡尔施泰特（Karstadt）与土耳其供应商建立了联系，赫尔特百货（Hertie）、考夫霍夫百货（Kaufhof）和巴黎春天百货（Printemps）等零售商紧随其后成为买家（而非承包商），H&M 和 Mexx 等品牌也是如此。这种持久的关系意味着，土耳其供应商有时间发展自己提供全包供应的能力，而不是只作为服装制造商。这些加上欧洲其他国家的优惠贸易协定和土耳其强有力的政府支持意味着与中国或越南等劳动力成本较低的国家相比，即使生产者不能提供可以降低成本的廉价劳动力，但总体价格、技术能力、响应速度和质量都给予了它们竞争优势（Neidik and Gereffi 2006）。

这种趋势始于买家逐渐将越来越多的设计责任移交给供应商。买家可能会召开"趋势会议"（trend meetings），来自不同国家的零售品牌采购办公室负责人一起讨论不同

地点的趋势。然后这些信息会提供给供应商，这样他们自己就可以对此做出解释，以此来传递大概的设计要求。但供应商也开始通过杂志、互联网和展会照片等传达出的氛围(moods)和主题(themes)获取国际市场的信息。随着对这些问题的深入理解，他们对设计越来越有信心，对设计的投入也随之增长。知道了全球市场信息可以带来的生产能力之后，土耳其服装设计师逐渐能够向他们的买家提出建议。他们可以开发面料，将时尚理念融入设计之中，把产品做出来并向来自欧美的快时尚品牌的买家展示。这些产品随后可以进行修改，然后转入市场(Tokatli and Kizilgün 2009)。

从这里开始，土耳其企业迈出了设计自己的产品和品牌的一小步，作为混合经济中其他品牌的供应商，它们有时也会推销自己的产品(Tokatli et al. 2008)。例如，玛莎百货(Marks and Spencer)的快时尚品牌 Per Una 就在土耳其西部的德尼兹利(Denizli)设计和制造。艾拉克公司(Erak)在推出自己的"Mavi"牛仔裤品牌之前，一直是许多欧美品牌的全包供应商(Tokatli and Kizilgün 2004)。事实上，在20世纪90年代培育土耳其国内市场的过程中，Mavi 品牌在一系列广告宣传活动中亮相，表明它能够以同样高品质的商品与全球品牌竞争。广告中，一名演员扮演一位美国 CEO，这位 CEO 在比较自己公司的产品和 Mavi 的产品时陷入了不安，因为他的助手说他们的美国牛仔裤也是在土耳其生产的。广告以天空中挂着星星和新月的土耳其标志结束。还有一位 CEO 在其中一则电视广告中说："乔治，别告诉我这是同一种产品！"这句话在土耳其成了一句口头禅(Kaygan 2016)。到2015年，Mavi 的零售网点遍布加拿

图 4.1 Mavi 牛仔裤商店，土耳其里泽（Rize）（图片：Harun Kaygan）

大、德国、俄罗斯和土耳其，成为一个国际品牌。

从 2005 年开始，中国进入全球快时尚产业供应链的力度加大也促使土耳其制造商在设计和生产更有特色、更贴近市场的服装方面展开进一步竞争。同年，土耳其成为世界第二大服装出口国，净出口额为 127 亿美元，而中国为 700 亿美元 (Tokatli and Kizilgün 2009: 146)。国际市场的去监管化并不一定会把像土耳其或摩洛哥这样的经济体的制造业吸走。相反，它的作用是促使它们更积极地参与设计，同时保护它们的生产力。

土耳其的案例令人信服地说明了围绕全球贸易过程的复杂性以及设计在其中扮演的角色。与其把快时尚行业完全看成品牌保留核心能力并将业务外包给最廉价的劳动力市场，还有另外一些更值得考虑的因素。快时尚需要持续的供应，确保合适的衣服在合适的时间上线。在计算供应来源时，质量和严格遵守时间节奏可能比生产成本更重要。另一方面，供应商也不是一成不变和中立的。若获得支持、拥有能力，它们可以发展自己的设计优势和分销网络。实际上，我们的外包分配生产和分销是一个持续的去本土化

（delocalisation）过程。而供应商建立自己的网络、提升自身能力来设计和生产自己的产品也将逐渐导致再地化（relocalisation）。然而，这反过来可能又会导致另一轮的去本土化，因为它们自己建立了全球贸易网络和销售渠道。

这个例子展示了贸易全球化和经济能力（包括设计）聚集的不稳定性和动态性。无论是通过政府审慎的经济规划，还是通过市场主导，抑或是这些因素的综合作用，一个地方的设计和生产能力可能会不断升温，而其他地方（包括内陆地区）则会降温 (Haughton et al. 2014)。借用哈维 (2010:148) 的一句话来结束本节："不平衡的地理区域发展带来的结果充满变化，因为它是不稳定的。"

全球再地化：慢城市、城镇转型和创客空间

一些活跃分子和设计师对这种不稳定性做出了回应，他们试图远离全球化的金融和资源体系，重新聚焦于设计文化。在世界各地，村庄、小镇和城市中的团体、个人都发起了让经济进步和日常生活重新在地化（relocalise）的运动。这样做的动机各不相同，包括：对全球化带来的乏味的标准化消费的文化抵制，见于慢城市运动（Slow CIty movement）；为后碳世界可能带来的挑战做准备，以城镇转型运动（Transition Towns movement）为代表；或者是通过制造方面的技术进步提供分散化机会，如3D打印和建立所谓的创客空间（makerspaces）。

慢城市运动于 1999 年起源于意大利基安蒂的格雷韦（Greve-in-Chianti）。这个小镇的镇长组织了一次与另外三个地区的会议，围绕如何构建慢城市这一论题制定了 54 条规则。这个概念建立在"慢食运动"（Slow Food movement）的基础上。"慢食运动"始于 1986 年，最初是为了反对意大利中部一家麦当劳餐厅的开业。它一直致力于维持当地餐馆和食品生产的生存能力。"慢城市"的名称只适用于人口少于 5 万的地区，这一称号由代表会员组织的委员会颁发 (Knox and Meyer 2013)。到 2015 年，已经有 30 个国家的 201 个城市拥有了慢城市的称号 (CittaSlow 2015)。

慢城市运动强调城市发展的地方特色，总体原则包括设计高质量的环境、消除污染，这相对于在塑造环境的过程中保留当地的美学和培育当地的工艺品、农产品和食品网络的整体欢快的氛围来说稍显平静。因此，它涉及加强本土化的设计文化，确保了在创造性实践、资源以及生产和日常消费实践网络之间有一个可以促进其发展的更紧密的本土化配合。

因此，"慢城市"展现了一种可以替代"以企业为中心的城市"的城市体制。城市新自由主义这一主流观念在很大程度上是由经济增长议程驱动并围绕其组织起来的。这主要是基于产业和企业的利益，例如那些在办公大楼内得到一致的庆祝和表达的象征性的东西 (Grubbauer 2014)。这是一种可复制的模式，它更适合诸如此类的城市，但不适合那种拥有当地文化特色的城市。相反，慢城市从生产网络、物质资源和视觉风格的本地资产中汲取养分，强调基层决策和更独特的经济活动 (Mayer and Knox 2006:325)。在城市设计方

面,慢城市将重点放在了把人们聚集在一起的节点(如公共广场或街市)上(Parkins and Craig 2006:81)。

城镇转型网络与慢城市运动有许多共同的愿景,体现在加强地方食品网络和社群主义、基层决策等方面。然而,它的主要动机来自一种显而易见的需求,即面对"石油峰值"(Peak Oil)建立快速恢复的能力。"石油峰值"指的是我们超过全球原油采收率最大值的时刻。这种情况已经发生或将在全球范围内发生的确切年份是有争议的,它取决于对石油资源的新发现。从全球来看,预计 21 世纪的前几十年会出现这种情况,但有几个石油生产国早已分别度过了这一阶段(Hirsch et al. 2005, Bardi 2009)。这直接导致了从 20 世纪 80 年代开始,每桶石油的成本大幅上升。尽管油价在 2007 年达到每桶 147 美元的峰值,但随后不久就跌至每桶 50 美元(North 2010)。自 20 世纪 70 年代以来这种价格波动一直在加剧,这也是许多国家经济衰退的根源之一。

城镇转型运动的重点在于:首先,建立抵御石油全面枯竭的快速恢复能力;其次,对抗其带来的价格波动。建立快速恢复能力涉及降低地方对外部因素的依赖,这些外部因素可能从石油开始,但也会延伸到其他依赖石油的大宗商品。这主要是通过生产、服务和其他支撑日常生活的方面的再地化实现的。

作为一种方法,城镇转型比慢城市运动更不具有规范性,它仅提供指导而不制定资格规则。它的 12 个步骤旨在导出一个能源下降行动计划(Energy Descent Action Plan),同时在此过程中引发广泛的基层参与(Hopkins 2008)。截至 2015 年,全球共有 472 个官方城镇转型倡议(它们符合旨在维护该运动身份的标准),另有 702 个"待定"(muller)

城市（那些正在考虑是否采用该倡议的城市）(Transition Network 2015)。这些转型城镇的物质产出包括：创造地方的货币流通，以鼓励从当地雇用服务和购买商品；采用低能耗投入、朴门永续的食物种植设计原则；重新设立修理车间和相关技能培训。

考虑到他们对再地化的热情，人们可能会期待慢城市或城镇转型运动利用3D打印提供的新的制造机会。3D打印技术自1977年以来逐渐发展，但2000年前后才开始在全球范围内获得越来越多的关注(Birtchnell et al. 2013)。3D打印也被称为"增材制造"（additive manufacturing），它提供了许多新的可能性：首先，它使制造分散开来，这样产品就可以更靠近消费群体而不是被运送出去；其次，它提供了大规模定制化服务，使得消费者可以指定基本形式的变体；第三，它让快速成型更加容易，从而使设计想法比使用传统制造方法时更容易被测试。因此，3D打印有可能重新在地化生产过程，同时在时间和空间层面使设计师的作品更接近工业产出的成品(Birtchnell and Urry 2012)。

3D打印的兴起可以与世界范围内的其他发展一起被解读，比如2005年前后开始的创客运动（Maker Movement）。创客运动总是将传统工艺实践（如金属加工或书法）与数字工具（如3D打印）相结合，以创造新的产品和应用。虽然不同国家的风格和意识形态动机不同，但它的典型特征是对产品和技术进行修补和侵入，以及开放地分享创新和技术知识。因此，它将共享的工作室设施 [创客空间或创新实验室（Fab Labs）] 与通过互联网进行的全球信息共享相结合。到2015年，英国共有97个创客空间(Sleigh et al. 2015:4)。这些空间在英国的一个重要功能是为志同道

合的创意人士提供社交聚点。与此同时，李克强 2015 年访问深圳柴火创客空间之后，创客空间成为中国国家经济规划中鼓励创新和设计的一个重要元素 (Saunders 2016)。

创客运动和 3D 打印被解读为从大规模生产转向更能满足个人和社群不同需求的本土化系统的全面转变的一部分 (Anderson 2006)。因此，它在支持者中很容易被夸大，他们认为这会导致一场"新工业革命"（Marsh 2012; Tien 2012)。科利·多克托罗（Cory Doctorow）的《创客》(*Makers*, 2009) 等小说探讨了由此可见的设计的、社会的和经济的可能性。然而，基于观察的推测和那些出于虚构目的而编造的推测之间似乎没有什么差别 (Birtchnell and Urry 2013)。

在中国的山寨现象中，一些创客运动和黑客文化思潮确实形成了更持久和有影响力的产业经济实践 (Li 2014)，这将在第 7 章中详细讨论。然而，尽管山寨利用了在地化设计、生产网络和持续修补，但它的市场还远未在地化，而是主要面向国内贸易和针对南半球的出口。另一种考虑创客空间的方式是将它视为"微生产力"（microproductivity）的场所，这些场所使设计师和制造商紧密聚集在一起，从而进行非常集中的设计创新 (Hartley et al. 2015:103-06)。

然而，与此同时，除了对经济和设计实践进行重新在地化的共同热情，注意到慢城市运动、城镇转型和创客空间都是如何扎根的也很重要。它们各自有着由各种不同规范构成的标准要求，但都打算在全球范围内推广，尤其是基于互联网的共享。因此，它们将再地化与全球政治和环境问题联系了起来。通过紧密合作的运作和强调一个地区社会和经济之间密切联系的公共实践，它们具有了强度。通过提供可复制和可报道的框架，它们得以被复制，因此它们也具有延展性。

自 2005 年前后以来，创客空间、慢城市运动和城镇转型运动等观念经历了令人印象深刻的增长。然而，尽管它们为占主导地位的贸易和流动范式提供了有趣的、偶尔具有影响力的参照，但就数量而言，它们仍相对脆弱。本章后半部分将探讨全球流动，包括这些流动如何导致特定的设计强度产生，以及设计如何促进人们的进一步流动。

全球化不仅涉及商品的流动，还涉及人员和信息的流动。它也涉及思想、技术、政策和愿景的传播，以及它们的集中、再生产和争论。设计在促进这些进程的基础建设中表现活跃，为资本积累和流通创造了可能性。它还会参与制造那些减缓事态发展或重构经济和社会实践的版图的摩擦。

流动性

与事物和思想的运动一样，关于流动性的社会学研究正如人们所预料的也包括人的运动。这一学术领域的研究起源于 21 世纪初，旨在宣称一种"新的流动性范式"（new mobilities paradigm, Sheller and Urry 2006, Urry 2007）。尽管提高流动性的速度和强度是当代的一个现象，但人们并没有将流动性视为一个新概念。它也不是一个全球无边界化的声明。它颠覆了这样一种观念，即生活中的"正常"是与"稳定、意义和地点"相关的，而"距离、变化和无家可归"

则被看作"异常"（Hannam et al. 2006:208）。

毫无疑问，近年来流动性已变得更为强烈和广泛。我们已经看到了全球贸易增长的迹象，这也与国际人口流动的增长相匹配。各国的合法国际入境人数从1950年的2500万人增加到了1995年的5.34亿人，2005年增加到8.03亿人，在2005年至2007年间，这个数字又增加了1亿(Dubois et al. 2011:1031)。人们的旅行距离越来越远，也越来越频繁。再举一个例子，1950年至2007年期间，英国公民的总旅行距离增加了四倍(Office for National Statistics 2010:170)。

流动性研究揭示了有效且值得考虑的地点和网络，使人们关注地点之间的移动是如何发生的，它意味着什么，以及地点和日常实践是如何被这些改变的。这是一项关于联系的研究，而它本身连接了学术传统。克雷斯韦尔（Cresswell, 2010:2-3)注意到了：它如何将社会科学和人文科学结合在一起，进而使关于空间效应的地理调查与如何感受运动和暂停的情感领域相结合；它如何将不同程度的移动联系起来，关注如飞行这种快速、长距离的旅行和如步行这种短距离、慢速的活动；它如何回顾设备和人类移动的互联性（如移动数字技术）；它如何考虑流动性具有差异化的政治特征（如出差乘坐"商务舱"或"经济舱"）；这项研究也是关于固定或静止的；它要求研究人员也流动起来。

设计如何促进，甚至规定各种类型的流动形式？它如何使流动性发生或塑造流动性的经验？设计是如何与不同的流动经济建立密切关系的？

在接下来的部分，我提出了流动性发生的两个相反的方向，以引出设计在不同经济体中发挥功能的具体方式。第一个方向回顾了一个地区的流动性影响其设计文化的两种方

式。第二个方向探讨了某些设计计划如何被连续复制，以及它们如何在积极地鼓励或协助流动的同时规范流动性发生于其中的经济基础。

移民与设计强度

20世纪80年代以来移民人数不断增加，这是不容置疑的事实。全球跨境移民数量从1990年的1.555亿人次增至2010年的2.139亿人次，增幅为38%。这个人数仍只占世界人口总数的3.1% (WTO 2013:123-4)。尽管如此，移民对迁徙国和迁入国的人口构成和技能基础都产生了深刻的影响，这也体现在设计上。

然而，除了统计数字，重要的是注意到有不同类型的移民劳工。本节我们将重点讨论移民中的高技能劳动力和低技能劳动力。微妙之处在于，总体而言，移民的技术水平往往高于本国人 (Docquier et al. 2009)。短期来看，这些技术移民的工资将会下降，但他们最终将对迁入国经济产生积极影响 (WTO 2013:128)。研究普遍表明，迁入国经济受益于外来移民，无论是低技能还是高技能的移民 (e.g. Peri 2012, Constant 2014)。

洛杉矶是一个能说明多样性人口促进设计经济发展的案例。墨西哥向加利福尼亚迁移的相对低技能的劳动力是当地服装、纺织品和食品工业快速发展的一个重要因素 (Hanson and Slaughter 2002)。同样，洛杉矶的服装产业也从韩国移

民那里获益，他们在服装产业中拥有很高的技能。20 世纪 80 年代末和 90 年代，受货币危机、通货膨胀和不稳定的政治、社会环境的驱动，他们从巴西和阿根廷迁移至此。他们逐渐与 Forever 21 和 Urban Outfitters 等服装品牌，以及他们自己的国际生产网络建立起了联系。这其中包括巴西、越南和中国的布料和装饰材料来源、样品制造商和裁缝师。这些韩国移民的第二代，即他们的子女后来上了大学，学习品牌推广、形象标识和销售技巧，然后再将这些引入家族企业。因此，在洛杉矶服装区，这些韩国家族企业在利用墨西哥和亚洲工人的低工资投入的同时，也越来越多地以设计为主导，发展并巩固了该市的服装产业 (Moon 2014)。

虽然我们可能会把外包概念与快时尚的增长联系起来，但我们也可以把内包看作一种刺激。技术移民向设计密集型地区的流动提供了新的技能组合和国际知识网络。除了洛杉矶的韩国移民案例，在刺激快时尚方面，中国移民对意大利的普拉托（Prato）地区也产生了类似的影响。

在一种更自觉的战略方式中，企业全球设计中心的创建正是为了吸引有才能和国际化的创新实践者。台北制造商明基（BenQ）曾是摩托罗拉（Motorola）的供应商。20 世纪 90 年代末，明基开始进军自有品牌电子产品领域。2002 年，该公司在台北建立了自己的生活方式设计中心，招募了 50 多名国际设计师，以扩大其全球影响力 (Bryson and Rusten 2010)。自 2000 年以来，福特 (Ford)、河岛 (River Island)、索尼 (Sony) 和诺基亚 (Nokia) 都将其全球设计中心设置在伦敦证明了这样一种假设：设计工作室可能在物理上远离其生产性基础设施和消费者群体。此外，设计与原型制作中心在一些可以在"全球城市"的背景下塑造和测

试新产品的地点得到了发展。它们之所以选择伦敦，部分原因在于它作为一个国际化大都市，既提供了消费者的试验场，也提供了设计师的灵感刺激源。到 2006 年，伦敦有 30.5%(223 万) 的人口是在其他国家出生的 (Gordon et al. 2007:13)。人们认为，作为一个全球化城市，伦敦可以被视为全球市场的典范。

洛杉矶服装行业的例子以及韩国移民对该行业的影响展示了一个逐渐将设计知识融入商业实践的积累过程。在这一过程中，被引入城市的家庭和商业网络建立在现有的以设计为主导的企业之上并嵌入其中。与此同时，建立企业设计中心是一种更为自觉的战略尝试，其目的是利用工作于此的设计师的国际化资本，即利用迁入国的国际化资本。无论怎样，流动性都可能强化设计节点，进而推动广泛的全球贸易。

移民、麦当劳化和设计的延展性

最后一部分主要是关于高技能的、流动的主题。然而，许多移民并不是高收入者，他们从事着低技能的枯燥工作。例如，在英国，200 万移民占据了低技能就业者中的 16%(Migration Advisory Committee 2014:2)。他们的就业方向通常包括农业、建筑、工厂、清洁或招待等服务行业，这些工作都不需要年满 16 岁的就业门槛。本节在高度规划的连续再生产和设计系统中，回顾了某些体系被配置和设计的可能性，其目的是为该行业提供一个框架或者开发该领域。

第四章 全球贸易与流动性

从历史上看,有人认为制造业中流水装配系统的发展(也被称为"福特主义")在一定程度上与对移民劳工的考量有关(Batchelor 1994)。福特主义生产线通过将组装任务分解为无需培训的简单操作为移民工人提供了一个低门槛的切入点,特别是那些在迁入国语言技能较差的工人。

我们可以将大批量生产与大众娱乐和消费也置于这个背景中。查理·卓别林(Charlie Chaplin)在1936年的电影《摩登时代》(*Modern Times*)中饰演的在工厂生产线上工作的异化工人很容易成为他在1917年的作品《移民》(*The Immigrant*)中饰演的角色之后的样子。在小说《身着狮皮》[*In the Skin of the Lion*,2012(1987):43]中,迈克尔·翁达杰(Michael Ondaatje)反思了无声电影如何为使用不同语言的美国移民观众提供无障碍娱乐。他特意提到了《摩登时代》中的一个场景。有趣的是,卓别林选择将这部电影作为无声电影拍摄是在一个如此晚的时间(20世纪30年代"有声电影"已经很成熟)。卓别林似乎了解他的受众。与此类似,沃尔什(Walsh,2012)将第二次世界大战后移民大量涌入加拿大和澳大利亚与对大众商品市场理念的推广放在一起。一种标准化的、基本上同质化的消费文化为移民提供了一个稳定、共同的基础,使他们更容易融入迁入国。

有此类情况发生的一个更现代的例子存在于社会学家乔治·里茨尔(George Ritzer,2000)提出的所谓"麦当劳化"(McDonaldization)理论中。在许多方面,麦当劳化是福特主义的延伸。福特主义主要通过任务分解使工作易于控制和理解,在执行这些任务时需要专业设备,它利用了对时间的科学管理——任务和产出是可以计算出来的,以最大限度地提高效率。麦当劳化则更倾向于提供服务而不是制造。麦

当劳的工作系统不仅可以在快餐店里找到，还可以在电话呼叫中心的配置、面向公众的银行业务、游乐园和连锁酒店中找到。与操作人员只承担一项重复任务的福特主义的制造业体系不同，在麦当劳化的过程中，工作人员可能会执行多个更有算法逻辑的脚本任务。他们遵循一份命令清单，以满足客户偏好。

里茨尔 (2000:12-13) 提出，麦当劳化对于员工和消费者都具有效率、可计算性和可预见性。该系统经过预先设计以"指导"他们完成一系列决策和行动，这个过程中的每一个"片段"（episode）都经过精心策划，都权衡了投入与时间的关系，整个品牌的产品和服务范围是一致的。

从某些移民行业的角度来看，麦当劳化可以被理解为一个非常适合流动人口及其工作需求的概念。移民总是从事低于他们惯常技能水平的工作 (Migration Advisory Committee 2014)。正如大型福特主义工厂及其相关的大众文化模式在 20 世纪早期和中期为移民提供了一个"家"，20 世纪晚期和 21 世纪麦当劳化系统代替它们继续对移民产生影响。

为了重新关注快餐，埃里克·施洛瑟（Eric Schlosser, 2002) 指出，英语是至少六分之一的北美餐厅员工的第二语言，而他们中约三分之一的人根本不讲英语。部分出于该行业中高比例的移民劳动力的原因，汉堡王 (Burger King)、麦当劳 (McDonald's) 和百胜餐饮 [Tricon Global Restaurants，旗下还拥有塔可钟 (Taco Bell)、必胜客 (Pizza Hut) 和肯德基 (KFC)] 都主张简化厨房设备的设计。这将确保最低限度的培训，并使得工人可以迅速进入工作岗位。同时，为了更容易地与移民劳工交流，图表呈现更多地运用图片，尽量减少文字的使用 (Schlosser 2002:70-72)。

美国快餐行业350万名员工每年的流动率约为300%至400%，因此，一个"零培训"的体系一直是快餐业的理想(Schlosser 2002:73)。从就业的角度来看，麦当劳化系统的发展可能与除移民增加之外的许多其他因素相关。设计这些系统的目的是让工人们"掌握诀窍"（learn the ropes），并以最少的培训时间迅速将他们引入工作场所，同时，这样做也支持了临时工合同、弹性工作时间和非正规就业更广泛地普及。

最终，我们可以看到麦当劳化系统具有延展性。首先，麦当劳化系统通常出现在那些拥有相对标准化的产品体系和管理体系的全球知名的品牌中。其次，这种标准化使客户和工人都能轻松进入行业，特别是那些语言能力有限、愿意从事相对容易学习的低技能、枯燥工作的移民。

可以说，这种扩展模式对消费者也有吸引力。霍利茨（Horolets, 2015）在分析英国的波兰移民时指出，麦当劳化的模式为流动的个人提供了一种安全措施。从欧杰(Augé)的"非场所"（non-places）概念 (Augé 1995) 延伸出来对初次使用者来说可以相对容易找到正确的方法和理解，机场、汽车旅馆或主题公园等地方对漂泊的人来说具有特殊的吸引力。有人认为，它们为移民提供了容易适应的环境 (Horolets 2015:7)。

也可能是消费主义主体地位的互换和麦当劳化模式在工作环境中的复制构成了新自由主义对象环境的某种规律。这些强化了作为当代资本主义核心的具有灵活性和可计算性的模式。

移动的对象环境

移动性也可以包括整个对象环境的简单移动。对此，一个例子是易捷酒店（easyHotel）。它始于 2005 年的伦敦，这种特许经营专为 50 至 75 间客房的小旅馆开设。特许经营的好处是加盟商可以获得品牌和品牌名称、网站和预订系统、培训、设计和规范手册（关于特许经营设计的进一步讨论在第六章进行）。网上预订和自助登记有助于降低成本。作为易捷航空(easyJet)、易捷货币(easyMoney)、易捷健身房(easyGym) 等更广泛的"易捷"（easy）品牌的一部分，它的可识别性以及与其他服务的联系都得到了增强。结果就是，它在伦敦的单日房价可能是标准经济型酒店客房价格的一半。

易捷酒店的设计提供了"几乎不需要维护费用的持久耐用的材料"，并且允许增加在售客房的数量（easyHotel 2014）。这得益于一个预制模块化酒店房间的设计，该设计可以翻新房屋或安装到新建筑中。2001 年，乔·桑德斯建筑师事务所（Joel Saunders Architect）在纽约开展了相关的概念性工作，"涂成公司标志性橙色的防水玻璃纤维用于潮湿和客流量高的区域，而柔软的表面（床垫和靠垫）包裹在耐用的乙烯基塑料中"，这意味着"整个房间只需用一块湿布就能擦干净"(Saunders 2016)。所谓"豆荚旅馆"(pod hotels)，即预制的房间内提供同质化的服务，维护成本非常低，其灵感来自头等舱和日本的"胶囊旅馆"(Victorino et al. 2009)。

图 4.2 易捷酒店，伦敦（图片由作者提供）

一般来说，酒店业是相当保守的行业。它也是资本密集型的，因为投资需要 25 年的回报期（Allegro and de Graaf 2008）。然而，系统和实体细节都精心设计以保持低成本的经济型酒店的发展形成了酒店业和其他行业日益分化的一面。自 20 世纪 90 年代中期以来，新经济为人们提供了接触产品、时尚、休闲和旅游领域中的廉价品牌的途径。另一方面，高端奢侈品牌也在增长。与此同时，中档品牌（至少在酒店方面）的数量下降了（PriceWaterhouseCoopers 2005）。

我们可以将其解读为新自由主义时代财富两极化加剧的反映。或者，我们可以把它看作日益复杂的消费模式的一部分，在这种消费模式下，一个领域节省的东西（例如，在易捷酒店房间上的花费）可以被分配给奢侈品牌（例如，在阿玛尼商店购物）。但我们也可以将其理解为全球经济流动性

的组成部分，其中，设计高度促进了它的发展。移动对象环境可能是易捷酒店、宜必思酒店（Ibis）或一个新概念旅馆（Yotel）的预制房间。但在更广泛的社会实践背景下，它们也"依附"于其他移动对象环境，比如奢侈品牌商店和它们的系列复制品。

最后，考虑到所有这些行业中的工人也很重要。酒店业得到了移民劳工的大力支持。例如，爱尔兰与旅游相关的行业中，25%的就业是由移民构成的(Baum 2007:1394)。酒店工作涉及情感的或审美的劳动 [Hochschild 2003（1983），Witz et al. 2003]——微笑服务，为客户呈现最佳状态，利用酒店布置的设计让客户感到宾至如归。麦克道尔(McDowell)等人认为(2007)，移民酒店员工很容易适应这些角色并且确实受雇于这些角色

小结

本章概述了那些在全球贸易和流动性背景下制造了一系列高度多样化的设计经济的广泛议题。一方面，全球化提供了促进了人员、思想和事物快速流动的基础设施、系统、设备、法律规范和连通性。集装箱化导致了全球货物运输网络的一体化。时尚杂志或网站在全球范围内引领时尚潮流。高度系统化的休闲活动和酒店连锁店让他们的员工和客户能够相对顺利地在不同地点间流动，安顿下来后轻松自在得像待在家里一样。这些就是延展性。

另一方面，强度也增加了。这就是本土化专业知识得到巩固或发展的地方，其动机各不相同。它们可能会直截了当地反对试图建立更紧密、更强大的本地生产和消费网络的全球化对环境和文化的影响。这将加强面对全球大宗商品价格波动和减少碳排放量时的快速恢复能力，或者，这样做是为了强化本地特色，提高生活质量。虽然这些依赖地区的重要性，但它们也是全球网络的一部分。

同样，一些地方的创业活动导致设计师和生产者之间的网络工作更加紧密。快时尚行业就是一个很好的例子。时装潮流的全球流通以及产品快速、连续地推向市场的需要并没有导致设计和生产之间的距离增加，而是意味着它们共同（重新）在地化的竞争优势得到了发挥。设计经济既全球化又本土化。

最终，全球贸易和流动性的兴起得到了不断变化的技术、法律和财政的可能性的支持。互联网、贸易协定和更便利的跨境货币流通都是新经济和全球化的基础。然而，这也与人以及他们参与这一领域的意愿有关。移民创造了新的地区和全球联系，设计经济可以在其中蓬勃发展。支持日常生活和生存的以流动为目的的基础设施也被设计了出来。虽然贸易和流动性涉及物质和个体的运动，但这也要求人们有能力和意愿来参与这一过程并受其影响。

第五章

金融化与资产

　　金融化涉及使用金钱来赚钱。然而，投资总有它的归宿。本章针对私人住宅和购物中心两种场景展开研究，展示如何利用设计创造资产。家居装饰与升级可以增加产权价值，使其对潜在买家更具吸引力。零售空间的设计则是为了增加购物次数、提高租金收入。这为房地产开发商及其投资者提供了可靠的回报。本章中，我们将看到如何运用设计创造金融服务中的空间。

80　　　金融化的概念通常是指构成全球证券交易系统或货币市场的电子网络中无形的资金流动，但是金融化也涉及对物的投资。设计往往使这些流动实体化。金融所依附的实体并非一成不变，就好像现金的流入只是为了让它们像一个与金钱绑定的生命支持系统一样保持生机。它们并不是没有被投资改变。事实上，它们总是为了投资、投资者和产出回报而配置。本章的重点是探讨一些东西是如何被设计出来以实现投资和着眼于未来价值的。

　　写字楼、购物中心、停车场、公寓楼和酒店都是金融投资的对象。房地产开发商处理投资者、建筑师和设计师、城市规划部门和公众之间的关系，以实现投资回报的最大化。这主要通过两种方式实现：开发或翻新房产后将它们出售给其他业主，或者收取年度租金。我们的城镇和城市的大片区域都是由此生产的，且很少有公共生活要素不受此影响。但金融化也进入了我们的私人生活。家是我们吃饭、睡觉、与朋友和家人共度时光的地方。对房屋主人来说，它们通常是他们一生中所做的最大投资，因此，它们代表着一种财务安全保障，甚至可能是一种获得收益的手段。它们是资产，设计被运用其中以使这些资产呈现出最大价值。

　　在第一章中，我将金融化定义为当代资本主义中占据支配地位的重要内容。此处再次重申，金融化的典型特征是利用策略来维护或提升股票、品牌、房地产或资本流动的价值。本章主要关注房地产以及有形资产与预期投资回报之间的交换。简单地说，这其中有实体的真实经济表现，例如，它是否在特定时期内取得了良好的销售业绩，从而使投资者更为积极地为支持它做准备。此外，一个实体所描绘的形象，无论它看上去是否健康都将影响股东的热情，或影响实体筹集

第五章 金融化与资产

贷款等其他形式的金融支持的能力。

20 世纪 80 年代的美国和英国，上市公司大量增加，企业报告中的平面设计部门也随之增长，这并非巧合。为消费者创造一个干净、冷静的形象或彰显企业的独特性成为必须要做的事情。这样做也是为了股东，在公司年度股东大会前设计制作的年度报告是塑造企业形象的重要手段。值得注意的是，即使在 1987 年，英国的平面设计咨询公司为金融服务业客户所做的工作也比为消费品制造业客户所做的工作要多（McAlhone 1987:22）。

设计还可以在其他方面影响投资者关系。例如，手机制造商的投资者看重的是外观、吸引力或可用性等更易被理解的特征上的品质或创新，而不是像带宽这种更为复杂的技术能力。另一方面，阿斯帕拉（Aspara, 2010, 2012）的研究表明，通过产品开发过程可以强调这些更易获取或更容易被理解的细节，以确保投资者做出有利的评估。新设计的推出，其时间安排以及活动本身的设计方式都经过精心策划，以激发消费者和记者的想象力，但最重要的是让投资者满意，同时吸引新的投资者。

设计在当代资本主义中的兴起伴随着金融化在经济、政府政策、企业实践乃至日常个人选择和行为方面主导地位的上升。无论是在通过城市部分地区的更新来吸引外来投资，还是企业印刷品的精致加工，或是房主在出售房屋之前进行的改造中，设计与资产的形成和传播都有着密切联系。而资产提供了进一步撬动资本的机会。正如萨森（Sassen, 2003）所言，金融服务可以使房地产的价值变现，从而释放更多的资本进入全球流动。从本书观点来看，除了砖和砂浆、混凝土、钢铁和玻璃，还有什么用于建筑之中呢？如果从 20 世纪 80

年代开始,美国汽车工业通过不断向消费者提供贷款(以他们购买的汽车为抵押)来获得更多的资金,那么这又会对汽车产生什么影响?事实上,这个例子说明了美国企业利润的总体趋势。20世纪90年代中期开始,金融衍生的利润远远超过了制造业(Harvey 2010:22)。1980年至2007年间,全球金融流动的增长速度远超任何其他类型的流动(Manyika et al. 2014:4)。

法国经济学家托马斯·皮凯蒂(Thomas Piketty, 2014)对资本的强度及其影响进行了长期的观察。概括来说,其观点是,从历史上看,资本回报率一直高于整体经济增长率。发达资本主义国家的资本和收入的比率为4:1到7:1之间。资本的价值通常远远大于这些国家全年经济收入总额的价值。这种差距唯一一次缩小是在20世纪中期,但20世纪80年代以来,差距再次扩大。其结果是,资本主义国家的收入不平等日益加剧:资本为拥有资本的人创造了更多资本,对那些没有财富的人来说,是他们的劳动为他人创造了财富。皮凯蒂对资本采取了一种概括性的研究方法,他将住宅和企业所有的地产与商品、证券、股票和其他资产结合了起来。但仔细观察我们所讨论的资本类型,甚至从皮凯蒂得出的统计数据来看,很明显在大多数国家房地产在国民收入中所占的比重越来越大。

本章的第一部分探讨了特定的住宅美学如何为了吸引未来的买家而产生,家庭装修如何为这些资产服务。第二部分考察购物中心如何被设计成"金融深井"(deep wells of finance)。这既是为了吸引投资者,也是为了确保可预测的长期回报。通过这些案例,我想展示资产的设计如何实现金融化,及其逆向过程。

样板间：产权和炒作

关于消费和家庭生活的研究总是把家宅作为展现个人品味的地方，消费者在这个场所占据主导地位。在这里，人们通过对物品的购买和展示来构建自己的身份，在一个公共世界没有也无法侵入的与外界隔绝的商品积累而成的私人世界，"真实"的自我得以表达 (Goffman 1959)。记忆、叙事、身份或审美自觉意识是这类研究的共同参照点 (e.g. Woodward 2001, Hurdley 2006, Money 2007)。

不过，这种将住宅作为消费者主权个性化表达的概念可能会受到挑战。把住宅看作金钱和时间的投资场所会导致个人的品味受到市场的影响。家庭装饰和家具可能会为这一原因而做出调整，甚至是迎合。样板间或展示厅通常由地产开发商为潜在购买者提供家装，以此作为房地产开发项目中其他房屋的模板。这一节中，我希望通过"样板间"（show home）概念来解释住宅是如何越来越多地与新自由主义的金融化实践联系在一起的，以及另一方面，这如何导致了一种关于"它是什么"和"如何对待它"的偶然性的产生。通过将住宅置于拥有更大压力的房地产市场背景下，我们可以开始了解设计在这里可能会发挥的不同作用。

20 世纪 80 年代以来，购买住房已成为激励西方发达国家经济发展的一个核心特征。在英国，家庭拥有自有房产的比例从 1981 年的 57% 升至 2005 年的 71%(Communities and Local Government 2009)。这些数字与同期的美国大致相似 (Garriga et al. 2006)。在英国，20 世纪 50 年代和 80 年代出现了产权的激增现象，这两个时期都是财政稳定的时

期，两次增长表明了在动荡时期过后政府鼓励人们拥有房屋所有权。美国1995年至2005年期间产权数量显著增加，背景原因是其推出了一系列新的抵押贷款产品(Chambers et al. 2009)。

除了租赁行业受到更为严格管控的德国，欧洲、北美和大洋洲国家在过去40年里的政策趋势一直鼓励个人拥有住房。1987年，英国首相撒切尔夫人提倡"拥有住房的民主"（home-owning democracy）；2004年，乔治·W.布什(George W. Bush)宣布他的使命是在美国创建一个"产权社会"（ownership society）；2006年，尼古拉·萨科齐(Nicolas Sarkozy)断言法国应该成为"一个拥有房屋的国家"（a nation of homeowners）(Rossi 2013:1070)。尽管2008年发生了金融危机，但这些国家的政策仍在朝着这个方向推进，而其他模式，如共同住宅（co-housing），仍然难以取得进展(Chatterton 2014)。同样，在拉丁美洲，20世纪90年代至21世纪初期国家在公共住房上的开支削减意味着这一时期的住房数量赤字从3800万套增加到了5200万套(Rolnik 2013:1061)。因此，为低收入家庭提供的住房成了贫民窟（favelas）或城市外围的大规模私人住宅计划的形式。

此外，20世纪80年代以来，由于经济适用房供不应求，特别是可获得的保障性住房数量的减少，住房花费在家庭预算中所占的比例急剧上升(Lawson and Milligan 2007)。澳大利亚、法国、爱尔兰、荷兰、新西兰、西班牙、英国和美国的房价与收入之比在2005年达到了历史最高水平（The Economist 2005）。英国住房慈善机构Shelter对这一状况进行分析，计算了若从1971年开始普通食品的价格与住房价格的变化保持同步，那么普通食品价格会是怎样。到

2011 年，英国平均房价上涨了 43 倍以上 (Shelter 2013)。如果这个速度适用于其他商品，八个香蕉的价格将是 8.47 英镑，半打鸡蛋会在 5.01 英镑，一只鸡会花掉你 51.18 英镑！当然，不同房产的价值相差很大。2014 年，5 万美元可以在摩纳哥购买 0.9 平方米，在伦敦购买 1.5 平方米，在东京购买 4.4 平方米，在布达佩斯购买 20.2 平方米，在开罗购买 60.2 平方米 (Space Caviar，2014:154)。

正如我们所看到的那样，随着 2008 年以来的债务止赎、房屋收回和房地产市场的急剧下跌，私人拥有住房的趋势远未稳定下来。在 20 世纪 90 年代，英国和美国的房屋拥有率相对于租房比例稳步上升，但自 2000 年以来，随着收入和房价之间的差距不断扩大，房屋拥有率大幅下降，尤其是对 40 岁以下的人来说 (PriceWaterhouseCoopers 2015)。

因此，产权不是提供"生活之家"（home for life），而是使公民卷入新自由主义市场的变迁之中。这些波动包括在向以服务业为主导的经济转型的过程中发生的灵活工作和组合式职业的增多，离婚率的上升，传统家庭单位随之解体，以及预期寿命的延长要求将住房的价值作为一项养老金计划加以充分利用。从购买公寓或首套房到家庭住宅，再到带有花园的房子，人们可以通过房屋这种阶梯来积累资本，但是这种积累又永无尽头。

这种情况下，一个人在"职业生涯"的任何阶段都作为房屋的拥有者获得最大价值是很重要的。拥有住房意味着为自己和他人提供一个栖身之所和自我表达的场所，但它也与全球金融流动密切相关。金融系统能够将房地产的价值变现，从而通过释放股权将资本资产转化为现金。因此，房屋成为未来价值的来源。如果从根本上说，股市考虑的是寻找价值

有望上升的投资场所，那么购房也是出于同样的优先考虑。事实上，在英国这两种情况与20世纪80年代末创建的养老抵押贷款一起出现。在这里，人寿保险公司会从房屋抵押贷款者那里获得贷款并将其投资于股票市场，而抵押权人将向人寿保险公司支付贷款利息。鉴于当时证券交易的蓬勃发展，它的预期回报远高于贷款。在这种情况下，房屋及其所有者普遍与金融化体系密切相关。

当然，家是人们通过家具、装饰、设施、布局或改造来表达自我的地方，但它也包含许多其他内容。它在塑造自我的过程中扮演着关键角色，不仅是在审美认同或记忆方面，还包括在新自由主义社会中作为一个"理性"参与者意味着什么的方面。这里存在着一种生物政治学在起作用 (Rossi 2013)。社会关系与特定规范的积累和再生产的概念密切相关，它解答了社会成员的概念及如何有效、愉快地成为社会成员。而关于家应该是什么样和可能成为什么样的概念则取决于它之外的其他形式和实践。下一节将介绍设计在此过程中是如何发挥作用的。

改造

设计可以让房主和卖家在这个积累过程中获得优势。正如20世纪50年代住房拥有率的急剧增长导致了DIY（自己动手制作）的兴起，同样的事情在80年代也发生了。20世纪80年代以来，英国DIY超市如宏倍斯 (Homebase)、

第五章 金融化与资产

百安居（B&Q）和威克斯（Wickes）的发展，以及包豪斯连锁店在欧洲的扩张，都充分证明了这一点。随着住房拥有率的提高，人们对个人护理和改善居住环境的热情也随之高涨。

罗森伯格（Rosenberg，2011）提出了一个引人注目的论点，他将新自由主义背景下的家居装修、家庭品味和房地产市场联系了起来。家居装修的趋势方向可以从自我提高的新自由主义观念来理解。如何摆放家具、烹饪和布置花园可以提供一个人内在的乐趣，它们同时也关系到一个人如何构建身份和自我呈现。生活方式的动机是多层次的（Featherstone 1991，Chaney 1996，Bell and Hollows 2005）。它也是一种远程管理。国家或其他单一来源并没有告诉新自由主义公民如何生活。相反，"专家"分布在高校、学校、卫生和媒体等机构中，他们就如何实现某种生活方式提出"建议"（Ouellette and Hay 2009）。在这方面，20世纪90年代开始大量出现的家居装修和房地产网站以及电视节目值得关注。

1996年，《交换空间》（*Changing Rooms*）在英国电视上播出。该节目8年里播出了15季，并被授权在美国、新西兰和澳大利亚播出。在30分钟的节目中，房主们相互交换房屋并在"专家"室内设计师的指导下各自为对方改造一个房间。因此，它同时强调品味和家居装修，一方面揭示了人们的个人风格之间的差异和巧合，另一方面也揭示了家居装修趋势变化的速度之快。

这种关于速度（快速改造）的创意随后被一档花园再设计的节目《土壤的力量》（*Ground Force*，1997-2005）采纳。在该节目中，园艺师在家人和朋友的协助下，在两天时间里

改造花园。同样,节目重点在于通过大量使用户外地板和其他硬质景观技巧,以及安装成熟植物和现成草皮来快速解决问题。该节目在美国、新西兰和澳大利亚也有不同版本。英国的《DIY SOS》(1999 年开播)和《60 分钟改造》(*60 Minute Makeover*,2004 年开播)等电视节目更有力地体现了这种家居装修的快经济。

图 5.1 《家庭医生》(*House Doctor*)、《房产阶梯:萨拉·比尼的设计是为了利润》(*Property Ladder: Sarah Beeny's Design for Profit*)、《给你的房子增值》(*Adding Value to Your Home*)的封面(图片由作者提供)

这些节目没有明确提及任何随之而来的住宅增值。然而,一组类似的节目与房产买卖有关,它们经常强调必要的家居装修以增加价值。这些节目包括英国的《房产阶梯》(*Property Ladder*,2004—2009)、《房地产蛇和阶梯》(*Property Snakes and Ladders*,2009 年开播)和《求助!我的房子正在倒塌》(*Help! My House is Falling Down*,2010 年开播),它们都是由房地产开发商萨拉·贝尼(Sarah Beeny)出品,另外还有节目《新家要装修》(*Homes Under the Hammer*)。《房产阶梯》(也

第五章　金融化与资产

有一个美国版本）要求个人在有限时间内买卖房屋，通过（通常是表面上的）改变最大限度地累积资产。每次节目最后，房地产估价师都会对房产进行评估，以确定是否达到了目标。2008年的银行危机之后，贝尼还出品了《村庄 SOS》（*Village SOS*），它关注于房主如何采取集体行动来改善他们的社区并适时引入社群主义讨论 (Marshall 2011)。

如果说这些关于速度和家居装修的实践最明确的效果是导致了资产价值的提升，那么澳大利亚的一档电视节目《拍卖小队》（*Auction Squad*）也是如此。在该节目中，一个由设计师、建筑工人、景观设计师和园艺师组成的团队会在拍卖的前一天对房产进行一次翻修。翻修中会完成轻质结构的改造工作，如拆除残壁或处理干腐，并对植物或室内配色方案作出详细的决策。根据被采用的家居装饰，罗森伯格 (Rosenberg, 2011) 借鉴格里姆肖 (Grimshaw, 2004) 的观点，确定了他称之为"软现代主义"(soft-modernism) 的普遍用法。其典型特征是使用米白色或焦糖色等柔和色调，这些颜色被认为是"时髦和现代的"，而不带有现代主义单色的粗糙感。

这种软现代主义在其他家庭生活方式类媒体中也很流行，包括设计杂志《墙纸》(*Wallpaper**)。它也进入了房地产市场，作为一种推销"既现代又舒适"理念的方式。同样，人们也可以在同样的框架下解读宜家的"民主设计"(democratic design, Rosenberg 2005)。宜家的模式使快速置办家居成为可能，有助于小规模的自我认同表达。宜家的家具是相对中性的，而储物柜、相框和壁挂则为添加更多个人风格提供了平台。这些都是怀着对未来卖家的关注而平衡个人品味的策略。罗森伯格 (2005:16) 更明确地指出，"去

人格化过程破坏了居住者的身份与房屋和物品之间的关系。这是所有改造的共同目标——创造可以在新自由主义经济中交换的新事物。"

图5.2 《墙纸》杂志封面和"空间"部分内页（图片由作者提供）

住宅本身是一种设计文化，它的空间是由居住者安排、思考和填充的。房主同时扮演着设计师、生产者和消费者的角色。在装修改造和房产类电视节目所描述的场景中，这一点更加明显。专业设计师展示的思维过程都是高度简化的——这毕竟是电视！其他专业人士，如房地产经纪人、房地产开发商、建筑师、木工和园艺师也加入了他们的行列。在这些转变中，房主作为生产者和消费者参与合作。在他们的交流中，出现了一种关于品味和价值之间关系的话语——无论是在环境、社会还是经济方面。因此，在这里，设计文化向上和向外旋转，以接纳新自由主义伦理、市场和金融。这样，家就不再是一个有边界的地点，而是与外部场域和未来可能性建立了关系。

第五章　金融化与资产

> 设计常常与经济可能性联系在一起。它生产未来价值的源头，也能指出潜在的价值，使人们对市场中那些尚未被意识到的竞争优势加以关注。

鉴于住宅中蕴含了大量文化传统，其与金融的联系以及将其视为一种资产的设想并不那么明确。我们必须深入研究一下，想想一些房主的想法可能会受到电视节目和杂志等怎样的影响。小型商业区或写字楼这类更大规模、更复杂的房地产形式则对什么驱动其投资模式以及该投资模式如何影响其外观和用途表现得更为明显。下一节将对此展开讨论。

克隆镇

2005年，埃克塞特（Exeter）被称为拥有英国最普通商业街的小镇。新经济基金会（New Economics Foundation, 2005）在其"克隆城镇调查"（clone town survey）中评估了英国150个村庄、城镇或城市地区的零售情况。他们对"克隆镇"（clone town）的定义是，"商业街店铺的个性特征被一种由全球和国内连锁店组成的单一性取代。"更感性地说，他们形容这是地方特色"在为满足固化商业模式的需求而建的玻璃、钢铁和混凝土连锁店的枯燥乏味的稳步前进中"被碾碎了（2005:1-2）。

我的青年时代是在埃克塞特附近一个寂静的乡村小镇度过的。在 20 世纪 70 年代，Gap、Zara 和 River Island 这样的全球门店还不存在。尽管如此，埃克塞特的商业街仍能提供像 WH Smith 和 Woolworths 这样的全国性连锁店，这足以让人兴奋到坐一个小时的公交车到城里购物。吸引我和朋友来的不是这座城市雄伟的中世纪大教堂，也不是它的丁级联赛足球队，而是在商店里逛了一天，偶尔买一件东西。从那时起，事实上是从 2005 年起，在埃克塞特，事情变得越来越复杂。2007 年，一个新的"购物区"（shopping quarter）在商业街开张。公主购物中心（Princesshay）斥资 7800 万英镑修建，拥有超过 60 家门店，分布在 39000 平方米的零售空间中，它似乎为市中心增加了一个新的维度（Gardner 2007）。2014 年，商业街的扩建方案被提出，似乎对更多相同、只是更新一点儿的商店有着无法满足的胃口。

回到他们的报告中，新经济基金会（2005:3-4）作为英国经济创新智库提出了一系列建议以避免克隆城镇的不断增加，包括保证小型的、本地的和独立的零售商公平进入市场，确保本地的商品和服务购买需求，加强对规划和租赁过程的控制。2011 年，英国零售顾问玛丽·波塔斯（Mary Portas，Portas 2011）发布的一份类似但更为引人注目的商业街报告中很大程度上重复了上述建议。但他们的提议都没有真正涉及重现城镇中心原本模样的背景经济问题，所以我想重新提出这一问题并做进一步补充：是什么让商业街如此千篇一律？又是什么赋予了它们多样性？

在接下来的两节中，我将更详细地讲述一些关于公主购物中心和另一个购物中心——利兹三一购物中心（Trinity Leeds）的故事，以研究资本投资、设计和生产过程中涉

的利益层之间的联系。在此,我提请大家注意风险管理和发明创造之间的相互作用。这一过程因各国经济情况而异,例如,不同的国家有不同的城市规划法,对市中心的独立企业也各自提供不同的保护。它们也可能有各不相同的资本投资体系。然而,尽管我下面的举例仅限于英国,但许多主要利益相关者都是参与全球资本流动的跨国公司。它们在资产方面的逻辑和它们的处事方式在世界许多地方得到了复制。在叙述过程中,为了使大家了解其复杂性,我将大量地提及不同的参与者。

"引人入胜的体验":零售开发区和房地产公司

公主购物中心所在的土地归埃克塞特市议会所有。换句话说,它的持有者是地方政府。对公主购物中心而言,租约的50%属于英国最大的商业地产公司土地证券集团(Land Securities)。2007年,土地证券集团转变为一个房地产投资信托基金(Real Estate Investment Trust,REIT)。房地产投资信托基金起源于美国,但20世纪中期以来已在许多其他国家相继建立起来。它是指拥有或投资房地产的企业每年须向其股东支付股息。一般来说,大多数国家的公司法都有助于投资者获得定期的收入以及长期的增值。土地证券集团在英国拥有和管理超过250万平方米的商业地产(Land Securities 2015)。公主购物中心另外50%的租约由皇冠地产(the Crown Estate)持有。这是一家半独立的公司,管理

图 5.3 埃克塞特公主购物中心（图片由作者提供）

着英国在位君主的房地产投资。

土地证券集团聘请了三家独立的建筑设计公司来负责公主购物中心各个部分的设计。擅长零售建筑的查普曼·泰勒建筑事务所 (Chapman Taylor) 设计了购物中心的核心部分和玻璃拱廊，在理解历史背景方面经验丰富的潘特·赫兹皮斯建筑事务所 (Panter Hudspith) 处理了城市大教堂附近的区域，威尔金森·艾尔建筑事务所 (Wilkinson Eyre) 集中对购物中心北端包括停车场、122 个住宅单元和一个地下服务区的区域进行设计 (Gardner 2007)。利文斯顿艾尔联合公司 (Livingston Eyre Associates) 承接了景观设计和城市设计。组合使用建筑事务所的逻辑主要是：使这一开发项目与其多样的历史环境更加和谐地融合在一起，以避免成为一个"购物中心集团"（shopping mall bloc）。市议会（City Council）、建筑师、土地证券集团（Land Securities）和英国遗产（English Heritage）制定了一份总体规划，就整体色调和材料达成了一致 (Exeter City Council 2008)。

2014 年，土地证券集团将公主购物中心开发项目 50% 的股权以 1.279 亿英镑的价格出售给另一个房地产公司 TIAA 恒基房地产（TIAA Henderson Real Estate）。同时，

第五章 金融化与资产

图 5.4 利兹三一购物中心（图片由作者提供）

它以 1.375 亿英镑的价格收购了 TIAA 恒基房地产在格拉斯哥的另一个购物中心布坎南广场（Buchanan Galleries）50% 的股份。这使得土地证券集团拥有了布坎南广场租约的全部所有权。此前，土地证券集团持有的布坎南广场股份为其带来了高达 750 万英镑的年租金收入（Land Securities 2014）。

与此同时，查普曼·泰勒建筑事务所在土地证券集团的另一个项目中起到了重要作用。利兹三一购物中心占地 93000 平方米，拥有 120 家商店，它于 2013 年 3 月开业，以 SKM 安东尼·亨特（SKM Anthony Hunts）设计的作为中心装饰的玻璃穹顶为特色。尽管这种建筑特征非常流行，但对其投资者来说，对该方案的信任源于对若干设计和事关成败的关键问题的微调。

2013 年 4 月 11 日（星期四），土地证券集团在利兹三一购物中心开业后不久举办了投资者推介会。公司的投资者关系总监、零售开发总监、投资组合总监和租赁总监进行了长达一小时的宣讲，随后带领投资者参观了项目开发团队并享用了午餐。这些让我们得以一窥投资与设计之间的关系。出席会议的资产管理公司有摩根史坦利（Morgan Stanley）、安保资本（AMP Capital）、天达集团（Investec）、

德意志另类资产管理公司 (Deutsche Alternative Asset Management)、摩根大通嘉诚 (JP Morgan Cazenove) 和肯普公司 (Kempen & Co) (Land Securities 2013a)。这些企业主要处理来自全球的保险公司、养老基金、投资银行等机构以及私人投资者的投资。

从这次宣讲会的文字记录 (Land Securities 2013b) 可以总结出,对利兹三一购物中心的投资者来说,在开业最初几周的关键问题是：

· 人口增长与城市化：到 2021 年,利兹的人口预计将增长 12%,达到 84 万人。

· 人群分析："首选"利兹三一购物中心的购物者,按照根据地理区域分组（ACORN）的市场研究分类法,他们是"受过教育的都市人"（Educated Urbanites）、"富有的成功者"（Wealthy Achievers）和"有保障的家庭"（Secure Families）。

· 消费与驻足：每个进入商店的客人平均消费 60 英镑,平均停留 96 分钟左右。

这些数据的呈现既说明了更广泛图景下的人口变化情况,也展现了更详尽的有关消费者习惯的资料。房地产开发商经常对消费者进行密切跟踪,以监控购物中心各个部分的客流量。在公主购物中心的开发中,因为消费者手机的实时位置数据被用于这一用途,引发了有关个人隐私方面的争议 (Express and Echo 2012)。另外,第一太平戴维斯 (Savills)、物业经理协会 (PMA) 和爱迪生投资研究公司 (Edison Investment Research) 等一些研究公司对这些数据进行收集与分析,并将其提供给房地产公司。

对投资者来说,他们的兴趣在于未来价值。这可以通过

两种方式实现：由开发单位的租户支付租金，以及通过全面发展提升价值——使其股票增值。很明显，每一种方式都取决于租户的营业额和客流量。从土地证券集团对利兹三一购物中心的态度来看，该公司的零售发展主管向投资者表示：

在这个世界上，购物被一些人视为一种不必要的活动，作为开发者，我们必须创造引人入胜的体验，让我们的客人，让消费者感到高兴，这将鼓励他们产生二次购买，我们将利用这一点推动租金的增长。(Land Securities 2013a)

什么创造了"引人入胜的体验"（compelling experiences）？除了开发的一般架构，这关键是在两个设计层面上实现的：一是空间的总体规划，二是复杂，甚至有时是混乱的零售设计实践。

零售空间的规划和设计

在零售、酒店和休闲服务的整体规划中，开发依赖于那些"大受欢迎"（big draw）的特定知名品牌。这些品牌是消费者的主要购物对象，被称为"主力店"（anchor stores），在英国包括约翰·刘易斯(John Lewis)、玛莎百货(Marks and Spencer)或德本汉姆(Debenhams)等知名品牌。这些品牌可能已经在城镇中打开了市场，所以开发项目要做的是将这些知名品牌聚集在一起以充分利用这些资产

（像利兹三一购物中心的情况一样）。其理念是将消费者吸引到这些知名的品牌商店中，然后将他们的购物兴趣拓展到购物中心的其他门店中去。它们的可靠性、规模性和重要性也有助于确保购物中心的财务稳定。

使零售开发项目成为"引人入胜的体验"还需要在第二个层面上对各个品牌店进行详细的设计工作，确保它们提供额外的活力。这在一定程度上与确保门店（包括食品店）的正确组合有关，但也取决于它们的设计竞争力——它们将如何从处于同一空间的众多品牌中脱颖而出。这是我们需要进一步研究创意实践的地方。

这种活力部分可以通过允许独立品牌商店作为开发的一部分来实现。这样做可以增加购物中心的多样性，反驳了关于房地产公司千篇一律的指责。为此，土地证券集团在公主购物中心为独立商店分配了 14 个单元 (Land Securities 2007)。这些可能为零售开发项目增添文化多样性和惊喜。但最终，仍是连锁店因能支付更多的租金、在获得和维持营业额方面表现得更稳定、设计语言和风格更容易被房地产公司理解而在购物中心占据主导地位。

Topshop-Topman 品牌的旗舰店位于公主购物中心和利兹三一购物中心的显著位置，它们是男女装混合型商店，通常会分为不同的店面单元。截至 2015 年，Topman 在英国有 250 家店铺，在其他 31 个国家还有 154 家门店 (Topman 2015)；截至 2013 年，Topshop 在英国拥有 319 家门店，在 37 个国家拥有 137 家特许经营店 (Hsu 2013)。Topman 和 Topshop 是阿卡迪亚集团（Arcadia Group）的一部分，该集团的其他服装业务包括伯顿 (Burton)、多萝西·帕金斯 (Dorothy Perkins)、埃文斯 (Evans)、塞尔弗里奇小姐 (Miss

Selfridge)、奥特菲 (Outfit) 和沃利斯 (Wallis)。阿卡迪亚集团设有多个内部设计职位，包括：不同部门的创意总监、服装设计（包括女装、男装和童装的专门研究）、趋势研究、品牌发展、零售设计和视觉营销。负责上述工作的设计主管和另外 15 个部门一起，每周都需要与集团首席执行官举行例会 (Ryan 2012)。

除了内部的设计职能，还有大量的设计顾问和自由设计师向阿卡迪亚这样的集团组织提供了专业技能。无论是集团内部还是外部的零售设计师，都要负责中期的门店设计，门店设计可能每隔几年就要改变。与此同时，专业的视觉营销工作室负责产品展示（如橱窗装饰），展陈设计将随着新一季服装的推出而改变。例如，在伦敦，设计公司 Blacks VM 和 StudioXAG 都为 Topman 做过视觉陈列的设计、制作和安装。这些工作涉及具有高产值的强大创意投入，强调引人入胜的、戏剧性的展示。

零售设计与客户、公众有着尖锐、直接而复杂的关系。肯特和斯通 (Kent and Stone, 2006) 在表 5.1 中通过将零售设计与产品设计进行对比，总结出了它的特征。

旗舰店通常由自由职业者或外部顾问提供特别的创意投入。这些店铺占据着重要的位置（比如伦敦的牛津街），经营着品类最多的商品，销售独家产品，并举办新产品发布会。除了在提升产品知名度和消费者忠诚度方面发挥作用，它们还致力于向投资者和广大受众推广品牌。因此，直销变成了次要的销售方式。

连锁店在零售开发区项目中的成功不仅对品牌商有利，对它们的房东也有利。零售设计师的工作面向多个客户。他们必须从其所属品牌或集团中获得签约。零售开发项目可以

表 5.1
产品设计与零售设计的特征比较 (Kent and Stone 2006)

产品设计	零售设计
长期的概念发展	短期的概念发展
预测问题并提前解决它们	在问题出现时处理（捕捉）
离散的阶段和有限的概念生命	进化的各个时期和持续的"调整"
可控的原型制作和封闭的评估	在顾客（和竞争对手！）的注视下对"试点"商店的设计进行评估
基于共同风险、信任和互利的供应商关系	基于合同义务和对抗性冲突的供应商关系

由独立的专业公司管理，也可以直接由拥有该场地并需要令人信服的房地产公司（或多家公司）管理。有时，土地所有者会对设计问题提出限制或指导方针。最终，新开发区的主力店可能也会产生一些影响。设计师的大部分时间可能会花费在不同"把关人"（gatekeeper）的指导方案上 (May 2015)。

房地产开发，它在哪里发生以及为当地带来了什么，都是由全球投资资本驱动的，我们将在下一节中详细介绍这一观点。然而，并不是单一利益（如养老基金）决定了这一点。相反，这里存在交错繁杂的利益网 (Bryson 1997)。相关投资者、房地产开发商和租户都希望实现稳定的营业额，这也会起到促进作用。为了总结到目前为止的情况并帮助思考下一节内容，图表 5.1 概述了零售开发区的生态系统及其所有参与者、机构和利益关系。

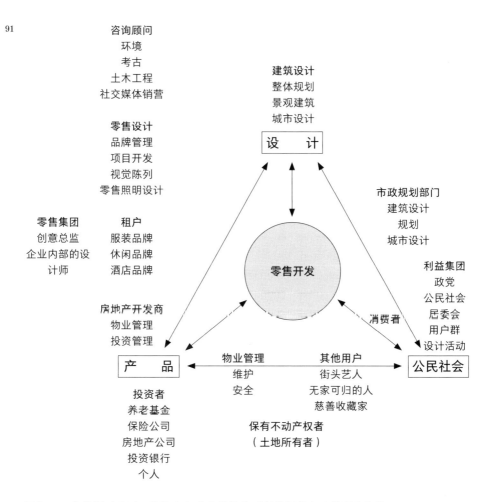

图表5.1 商业街开发区、购物中心或商城的主要利益相关者及其部分职能

租赁、投资和零售品牌

投资回报的构成直接关系到购物中心及其个体单元的整体设计。购物中心的租金有两种支付方式。第一种是向每个

店面单元收取基本租金。就利兹三一购物中心而言，2013年每平方米每月平均收取将近115英镑（Land Securities 2013b）。另一种是向租户收取按营业额订定的租金。在这种情况下，租客只需支付基本租金的70%至80%，然后在年底按照事先约定好的数额将一定比例的营业额支付给房东。该比例和金额将依据具体情况进行协商，这就要求租户在展示营业额方面具有透明度。对房东来说，这意味着他们从租户的成功中获得的利益比调整租金所获得的更多，同时，他们也可以从中得到租户对一个开发项目的营业反馈。对于租户来说，这种制度能够分散风险，而且，由于符合房东的利益，可以避免将破坏性竞争引入发展。

这种安排对零售业，特别是服装零售业的经营方式产生了深远影响。我们在第四章看到了时装生产和分销网络的发展如何加速了这些商品在世界各地的流通，以及它如何降低了成本。在零售业，这些因素与财务压力结合在了一起。20世纪90年代，独立品牌合并为零售品牌，零售品牌又合并为集团（如阿卡迪亚集团），从而实现了分销网络的国际化。这带来了更大的规模经济，但为了获得最低投资回报，投资者也给零售品牌施加了更多压力。与此同时，随着房地产公司寻求更大的垄断控制，零售店面单元租金的固定成本大幅上升（Cietta 2008）。

这意味着，零售品牌自身不得不提高销量，才能跟上这些不断增长的需求。另一方面，这导致了特色的消失。虽然服装店展示的单个设计的数量并没有大幅增加，但许多品牌都建立在更"整体造型"的基础上，迎合了年龄范围相对较广的人群（比如Gap品牌店为从儿童到中年父母提供服装），提供了多样的服装类型（比如时装和休闲）。他们的目标

是通过开发更广泛的需求来使更多产品更新换代 (Cietta, 2008)。这是他们支付账单并让自己的投资者满意的方式。在零售设计方面，创意的关键在于通过营造合适的氛围来确保消费者与品牌的情感维系。为了使同一个品牌可以满足私人衣橱各种各样的功能需求，让消费者多次光顾是非常重要的。这可通过照明、表面肌理、流通、产品介绍等方式或品牌网站、广告和促销活动等品牌相关特色来实现。

鉴于房地产公司及其投资者旨在实现收益最大化，那么股权、基本租金和营业额租金都意味着维持客流量和消费者支出成为至关重要的因素。因此，为了帮助这些空间保持其引人入胜和不断变化，整体开发项目的设计和编排与各个单元设计的重要性相互联系，同时，整体概念也将从一个城市中心被复制和重新部署到另一个城市中心。

浏览房地产开发商的年度报告或其主要高管的采访，你会发现其中一次又一次地提及对优秀建筑和设计的需求。它们还会就本地和全球市场中不断扩大的机会发表令人放心的声明 (e.g. Colliers International 2014, Land Securities 2015)。在这些报告和采访中，它们面向它们的投资者讲话，包括保险公司、养老基金及个人。对它们来说，投资零售开发项目极具吸引力。

此外，保险公司、养老基金、互惠基金、投资银行、商业信托、捐赠基金和对冲基金也被称为"机构投资者"。这意味着，它们用他人的钱而不是自己的钱进行集中投资。除了更积极应对风险的对冲基金，其他投资者基本上都希望随着时间的推移，它们的投资能够有一个确定的、稳定的增长。它们都有混合的组合投资，如投资于债券、风险资本基金、大宗商品、基础设施和房地产。其中，房地产通常提供

相对"非流动性"的长期回报（也就是说，投资变现的过程不像股票和证券那样直接迅速）。保险公司和养老基金需要一定的流动资金来支付客户的索赔 (Insurance Europe and Oliver Wyman 2013)。另外，它们还在寻求那些只要工作做得足够好就会得到的零售资产能够提供的低风险投资和可预测回报。

养老金涉及雇员和雇主 40 年甚至更长时间的投资。另一方面，养老基金投资这些款项是以获得长期稳定收益为目标。例如，英国的养老基金资产在 2012 年创下 1.7 万亿英镑的历史新高，它们在那一年增长了 5%，而自 2002 年以来增长了一倍以上。这一趋势在大多数发达经济体中都类似 (Towers Watson 2013)。这些养老基金可以由雇主自己持有和管理，也可以由商业公司集中管理。在欧洲，超过 90% 的养老基金管理者投资房地产，在美国有 75% 会投资房地产 (Andonov et al. 2013)。这可以直接通过实际购买和管理建筑物实现，也可以通过作为房地产投资信托的土地证券集团等房地产公司来实现，后一种方式更为普遍。对这些投资者来说，零售开发区以及写字楼和工业地产很有吸引力。

从 2000 年开始，许多国家的投资法通过提高限额或取消限制，逐渐放开了机构投资者投资海外房地产项目的额度。资本可以从国家养老基金流向全球其他地区的零售开发项目。例如，2012 年，管理加拿大公共养老金的加拿大养老金计划投资委员会 (Canada Pension Plan Investment Board) 宣布，计划与北欧地产公司 Citycon 合作，以 7 亿美元收购斯德哥尔摩最大的购物中心之一西斯塔广场（Kista Galleria）(Flood 2013)。20 世纪 80 年代以来，随着欧洲和美国老龄化人口不断增长，保险公司和养老基金的资产增

加了1倍甚至2倍(City of London Corporation 2011)。这导致更多机构竞相寻找或创造投资回报来源。房地产对机构投资者来说成了一种越来越有吸引力的投资(Insurance Europe and Oliver Wyman 2013)。

购物中心、购物广场和商业街是金融密集度很高的地方，它们为更好地控制、预测和计算进行了合理而谨慎的聚集。消费者跟踪、客流量测量和营业额监控提供了数据，物业管理者或各个公司通过这些数据可以在空间的整体设计和编排上对消费者的需求做出回应。通过这些数据还可以识别租户的优缺点，激励或强迫他们提升竞争力。另一方面，这也可能导致它们增加零售设计的投入来吸引顾客。Gap、玛莎百货等品牌没有将财务资源用来参与房地产开发，而是集中在核心零售业务上。因此，风险是分散在投资者、房东（作为房地产开发商和管理者）和租户这些主要参与者之间的。

最终，拥有基础设施和资金的知名品牌成为零售开发区的所有者和投资者的一个安全赌注。例如，引入独立商店会破坏这种可预测性，从而破坏它们所寻求的长期的相对低风险的投资。这在一定程度上表现为，在经济低迷时期，它们有时宁愿单元空置，也不允许新来者使用。房地产开发商和投资者只会投资黄金地段。

尽管如此，在更广泛的经济周期下，消费需求增加、新增建筑数量上升、入住率升高、更多的建筑建造、市场过热、供应过剩、开发停止、租金稳定、盈余消失、需求回升这样的循环仍然存在。零售空间需求上升和单元商铺供应之间存在时间延迟。因此，单元供应不足或供应过剩的时期存在不稳定性(Bryson et al. 2004:184)。但总的来说，保持现状、用相同的国内或全球品牌以及相同的城市中心活动（购物、

餐饮）来填充这些单元，而不是让独立商店占据这些单元，会更有利可图。在经济衰退时期，这种情况可能会有所放松，但通常情况，只有通过更高租金和更知名的品牌来确保入住率，这里才可能实现相对稳定。

上述这些就是如此多的现代城镇中心和零售开发区如此趋同的部分原因。

将设计视为一种资产，可能不仅仅是当代资本主义优先考虑的产品、服务和环境的最终用户。有时，是资本代理人本身对它们的形成产生了更大的影响。

空间修复

现在，我们从零售业开发区的细枝末节中退出来，描绘一幅关于全球投资资本是如何发挥作用创造出此类空间的更广阔的图景。金融业的商业术语强调它的复杂性，这有时让人觉得是故意让人难以理解。似乎离我们越远，金融部门就越能制定自己的规则（Lanchester 2015: xiv）。然而最终，资本必须以投资的形式进入某个领域来获取利润。它依赖于真实的地点，但它也会改变这些地方。

因此，在这里，我想进一步强调资本及其流通和分配在制造特定形式的设计中所起的作用。哈维关于"空间修复"（spatial fix，Harvey 2001）的概念在这里很有用，这

第五章 金融化与资产

个术语在新自由主义背景下经常被讨论 (e.g. Herod 1997, Schoenberger 2004, Arrighi 2006, Jessop 2006)。

投资银行、养老基金、保险公司、互惠信托基金和其他投资者积累了过剩资本。由于钱是通过诸如保险费或养老金缴款等方式支付给这些机构的,因此这些机构必须找到让这些钱可以积累利润的地方。当经济体有太多的资本要应对时,即有太多的资金无法有效投资时,就会出现"过度积累"(over-accumulation)。哈维(2010:148)认为这种资本配置过程只会以两种方式实现:一种是开发新产品和新技术,另一种是地理扩张。这可以通过将生产转移到海外或开发新市场来实现。

后者在处于西方资本主义边缘或正在向市场经济过渡的经济体中非常明显。20世纪80年代的西班牙、葡萄牙和希腊,20世纪90年代的东欧以及21世纪头十年的东南亚等地都通过利用剩余资本在国外投资(如新建购物中心和酒店)实现了投资飞跃。另外,投资也可能发生在离家更近的地方,正如我们看到的在埃克塞特和利兹的案例,人口增长、特权市场细分得以巩固、交通基础设施得以完善或发展发生在这些空间,市政当局也会提供各种激励(如规划限制放松或提供其他基础设施)(Bryson 1997)。

因此,空间修复有两种工作方式。它作为一种"修复"方式,提供了问题的解决方案。"空间"作为资本投资的地方而产生,它也是资本"被修复"的地方,是资本被分配到固定资产中的地方。流动资本现在固定了下来。

这一过程总是涉及"剥夺性积累"(accumulation by dispossession, Harvey 2003:149)。杰索普(2006:151)认为这种对未充分开发资源的充分利用是更广泛的公地征用过程

的一部分。为了提供盈利机制,空间必须是"固定的"。它们必须商品化。人们钓鱼、晒日光浴或散步的河边,除非通过钓鱼许可证或奇特的冰淇淋摊位,否则不会产生太大利润。一个拥有连锁餐厅和高档公寓的海滨开发项目,对投资者来说效率要高得多。因此,在这里发生的剥夺是将先前的公共资源转化为资本利益。这总是不可避免地涉及这些空间的字面私有化(Minton 2012)。因此,剥夺在两个层面上起作用:一是一般意义上的公共空间受到私人控制,二是只有那些负担得起的人才能享有这些特权。

城市化可以看作人口增长和移民的结果。但我们也可以把它理解为一个合理化的过程,即一种安排和修补过剩资本的方式。有这样一种趋势,即通过货币交易、股票、大宗商品经纪和资产交易来展现投机行为,仿佛它在某种程度上已脱离了日常世界的物质摩擦。事实上,情况恰恰相反。哈维在《城市经验》(*The Urban Experience*)中总结了二者之间的关系,这段话经常被引用:

> 假定资本流动在日益分化和碎片化的过程中与时间和空间存在紧密的协作,如果没有某种城市化"理性景观"(rational landscape)的产生,就无法想象这样一个物质过程。在这种"理性景观"中,资本积累可以继续。资本积累和城市化生产是相辅相成的。(Harvey 1989b: 22)

而设计与这种空间生产密切相关。

小结

本章主要讨论了资本如何转化为设计，以便进一步产生更多的资本。换句话说，思考了设计与金融化的持续关系。有相当多的学术研究从建筑环境和公共领域的角度来研究这一过程，特别是与中产阶级化过程和房地产开发相关的方面(e.g. Moreno 2008, Lees et al. 2013, MacLaren 2014)。然而，在考虑设计时，我们必须更仔细地观察空间的布局和特征。

金融化与房地产之间的关系并非仅限于私人住宅或购物中心，我们也可以谈论办公大楼、酒店，有时也可以谈论大学生公寓。这些也是机构投资体系的一部分，该体系着眼于在政治经济总体环境保持不变的前提下提供相对可预测回报的长期资产。在住宅方面，一种特殊的新自由主义所有权结构是通过围绕改造剧本的流行电视节目来调解的。它的主要目标是在有限的时间和预算下迅速革新，以实现价值最大化。另一方面，一种特定的"软现代主义"审美也被迫产生了。

购物中心的开发和管理工作在不同的时间框架下进行，因此需要被高度计算的过程，包括与市场现状相关的一系列数据。这将指导它们的规模、统筹、开业时间以及与租户的财务关系。虽然必须制作一个吸引人的整体方案，但与此同时，个别商店的设计也会快速更新。这是由许多参与者（包括租赁者、不动产持有者、开发项目的管理机构以及相应的品牌店铺）的需求来控制的，主要由零售设计师通过设计协调这些关系。

最后，购物中心的具体案例代表了更广泛的城市化进程。在这里，创造新市场和市场机会的资本需求有助于创建特色

地带、建立形式和形成消费者习惯。它们在全球范围得到复制，其本身也再现了全球资本流动。从广义上讲，设计在这种情况下有两种发挥功能的方式。一种是直截了当地为投资者、品牌和消费者打造有吸引力的空间，从而产出租金。另一种是预示未来价值。在这两种情况下（实际上私人住宅的情况也是如此）设计都被用来提高整体项目的价值。这不仅体现在建筑的价值上，也体现在潜在投资者或买家将资金投入其中的热情上。金融在这些空间的物化中发挥着作用，如同建筑师和设计师在塑造它们，建筑工人和店铺施工队在建造它们。这些空间的物化对进一步融资至关重要。

第六章

知识产权

设计的经济价值在于塑造新的形式、机制、符号、服务和系统。它们的独创性在于其知识产权，设计师通常会将这些知识产权出售给客户。这种知识产权可以通过专利、商标和设计注册得到法律保护，以防遭到剽窃。第六章探讨了知识产权在设计中的作用。一方面，它可以被公司用来从战略上保护市场份额，抵御竞争对手。与此同时，只有少数设计师真正注册了自己的作品。我们看到交易会引领了创新的步伐，而将知识产权问题抛在了身后，特别是在服装和家具设计领域。

100　　　　　知识产权 (IP) 可能是一个非常枯燥的话题，其中涉及许多法律术语（如专利、注册设计、商标、版权、商业秘密）、机构 [如世界知识产权组织 (World Intellectual Property Organisation,WIPO) 或海牙工业设计国际注册制度 (Hague System for the International Registration of Industrial Designs)] 和协议 [如专利合作条约 (Patent Cooperation Treaty) 或国际商标制度专利合作条约 (International Trademark System Patent Cooperation Treaty)]。在全球化背景下，我们必须学习和理解设计中处理知识产权的多种方式。这是一项艰苦的工作。

但同时，这也是个很有吸引力的话题。当你观察知识产权的个别案例时，它就会变得非常引人注目。这些都告诉我们，在不同的文化和知识实践地点，法律制度也各不相同。创意产业在很大程度上是建立在毫无顾忌地借用、引用、剪切和粘贴、即兴创作、延伸等行为的基础之上的。开放的共享文化与知识产权私有化的冲动似乎显得格格不入。如何处理这种关系为理解不同设计经济的文化规范提供了有趣的切入点。

我们已经在第五章中了解了城市化如何在资产生产过程中发挥作用，以及设计是如何在该过程中产生价值的。在本章中，我们将了解设计功能如何通过知识产权来制造资产。创意产业的一个关键定义是：人们通过个人创造力和才能来产出知识产权的能力 (Creative Industries Task Force，CITF, 2001)，它代表着我们也必须把这一点作为设计的核心。知识产权是一种通过授权、版税或销售直接获利的资产。它的间接作用是维持对特定产品和服务的垄断，并且可以用于抵御来自其他公司的竞争。它可以和房地产一样作为一种

资产产生租金，但也可以战略性地用于企业定位，以对抗竞争对手。

知识产权在设计方面重要性的上升是过去 30 年政治经济转型的重要组成部分。从专利和设计注册的数量、许多国家政府支持推广知识产权的力度加大，以及全球范围内的规范化和标准化方法倾向都可以看出，知识产权在体量上得到了大幅增长。这对知识产权 (IPR) 的保护也起到了作用，特别是在那些更依赖知识产权来发展经济的国家，如美国和欧洲国家。同时，知识产权还被用来刺激全球贸易和投资。

因此，知识产权是在监管和去监管化相结合中发展起来的：监管作为保护措施和一种商业机制在富足中制造匮乏，而去监管化是因为它在很大程度上依赖于贸易体系的开放和打破，例如在进出口关税的控制方面。实际上，知识产权参与了贸易中权力从国家转移到企业的大部分过程。

综上所述，许多设计师与知识产权之间都存在矛盾关系，我们将在本章的下一节和倒数第二节中讨论这种矛盾关系。在中间的章节，我们将了解设计中的知识产权如何被最有力地运用于创建企业垄断和捍卫盈利能力。就像特许经营那样，这可能是一种紧密的、集约化的商业模式，也可能用于维持其对更广泛的工作网络的控制。在这里，设计高度嵌入企业核心价值的生产中。然而，在其他一些情况下，知识产权不太容易被监管。我们在家具和服装设计方面对此进行了探讨，特别是通过贸易博览会的场景以及这些对设计节奏产生影响的方式。

关于知识产权登记的政治经济学

1995 年以来，全球专利申请呈指数式增长，从每年的 3.9% 增长至 2013 年的 9%，那时已有 256.79 万件专利申请。其中 81% 的专利申请仅在 5 个专利局提交：中国、美国、日本、韩国和欧洲专利局。在这期间，商标注册从每年略低于 200 万件上升至略低于 500 万件，主要集中在中国、美国、欧盟、法国和俄罗斯联邦的办事处。工业设计的注册量也从 1995 年的不到 20 万件上升至 2013 年的近 100 万件，其中中国注册数量占 53%，欧盟、韩国、德国和土耳其紧随其后（World Intellectual Property Organisation，WIPO，2014）。

每个国家都有其特殊性，这些特殊性受到政府促进知识产权的政策、进出口贸易平衡、产业优势和劣势等因素的影响。然而，有两大全球性总体趋势是显而易见的：一是自 20 世纪 90 年代以来，知识产权申请的增长是毋庸置疑的；二是知识产权申请地高度集中，美国在专利方面保持优势，中国在所有知识产权申请领域都处于主导地位。到目前为止，美国是从外部获得知识产权特许使用金最高的国家（换句话说，通过向其他国家出售知识产权），其次是日本、德国和英国（Johnson 2015: 7）。然而，在此之后，土耳其、乌克兰、伊朗、摩洛哥和墨西哥等国的知识产权活动显著增加，这一点值得注意。经济力量雄厚的大国在知识产权领域占据主导地位并持续增长，中等规模、中等收入的国家也日益活跃。表 6.1 列出了不同的知识产权保护形式并总结了其中一些的应用方法。

从广义上讲，我们可以将知识产权活动的增长简单地归

第六章 知识产权

因于生活水平的提高和消费的增长——可支配收入越多，消费者在差异化商品和服务上的支出就会越多。这一需求将通过更广泛的供应来满足，商品和服务的差异化会导致为了保护市场份额而增加知识产权的使用。与此相关的是，全球贸易的增长（尤其是在信息技术和航运业发展的支持下）意味着生产商将在更多的国家保护它们的创新。因此，知识产权的申请出现了增长。

然而，我们不能把知识产权看作最近才出现的发明。事实上，保护发明的法律可以追溯到古希腊，15世纪的威尼斯、17世纪的英国和18世纪的美国都有巩固相关法律的重要措施。之后，虽然条件各有不同，但各国都采取了不同程度的保护措施。然而，自20世纪80年代以来我们看到的是，知识产权活动的加强及其通过跨国协议在程序和执行方面更具全球协调性。所有这些都指向了经济上的一些质变，同时也是意识形态和实践上的，设计与这些质变有着深刻而多样的关联。总结起来，如表6.2所示。

在表6.2中，我们可以更详细地讨论第三种与第四种经济实践。这需要考虑知识汇编的广度与强度之间的联系。转向知识经济和知识私有化的问题部分已在前几章讨论过。另一种看待这些知识法典化和集约化问题的方法是探索它们作为垄断竞争的组成部分是如何运作的，这推动了新自由主义经济实践的某些构成和分配。

表 6.1
不同形式的知识产权保护摘要

种类	指示性定义	注册制度	一般持续期
专利	保护广泛的发明,包括但不限于:工艺流程、机器、工业产品和物质的成分;在美国,包括新的、原创的和装饰性的工业制品设计(类似于下面的"注册设计")以及生物技术发明。	国家 欧盟 有 94 个缔约方的世界知识产权组织专利合作条约。	20 年,需要每年更新。
注册(工业)设计	保护"产品的整体或部分外观,特别是产品的线条、轮廓、颜色、形状、纹理、材料方面的特征或其装饰"(UK IPO 1949 Act)。	国家 欧盟 有 62 个国家参与的世界知识产权组织海牙工业设计国际注册制度。	25 年,需要每 5 年更新 1 次。
商标	用于货物交易的特殊词语、名称、符号或颜色,作用是指示货物的来源并将其与其他货物区分开来。	国家 欧盟 有 145 个缔约国的国际商标制度专利合作条约。	一旦被使用即具有永久性,但需要更新以证明在使用
版权	版权是一种保护形式,提供给"原创作品"的作者,包括已出版和未出版的文学、戏剧、音乐、艺术和某些其他已出版和未出版的脑力劳动知识产权作品,这也包括计算机程序。	虽然有些国家/地区提供可选的注册系统,但它可以在非注册的条件下被制定。	作者逝世 50 年或 70 年内。
行业机密	不为公众所知,但具有商业价值的信息,可以提供竞争优势。必须采取合理措施保护信息的安全。	在对等的基础上进行,例如通过在员工或承包商之间签发保密协议。	只要具有商业价值即无期限。

表 6.2
经济实践及其对设计和知识产权的影响

经济实践	设计中的指标性特征
促进知识和信息经济,尤其是在冶金业、农业或制造业	· 政府推动设计教育并减少贸易或职业培训 · 基于制造基地的设计和创新能力的地理划分 · 城市空间的聚集规划方法生成创意或知识中心
将作为全球公共产品的知识转变为私有化的商品状态,从而将其由丰富转为稀缺	· 对设计教育收取学费并扩大到私立学校 · 政府和机构提高设计人员的知识产权意识 · 设计咨询公司进行解释,然后通过版权或商标区分出其特定方法的差异性方面以保护其"独特性" · 设计师和客户之间"保密协议"的盛行
将知识资产表达为可量化的形式,来创造和使用知识资产的增值和整编系统	· 创新产业活动和品牌价值评估机制的兴起 · 对设计任务进行整编,以更好地管理和评估知识工作的价值
进一步强调了创造强度或其他产生扩张性的要素	· 更加注重生成"连带"(parent)设计成果,例如品牌指南、总体规划、设计指南、软件结构、特许经营指南 · 建立企业"设计中心"作为知识"温室"

垄断竞争

垄断意味着在某种资源的拥有上有着不可反驳的优势,导致独占的情况,从而切断了竞争。然而,这源于其关于

商品和服务的单一卖家的更多的限制性意义。另外,我在这里用它来表示"公司拥有足够的市场力量来影响一个行业的价格、产量和投资(因而可以行使'垄断权力'),并限制新竞争者进入该行业"(Foster and McChesney 2012: 66)。

从历史上看,20世初到70年代中期的经济常常被称为"垄断资本主义"(e.g. Foster and Szlajfer 1984, Harvey 2010)时期,特别是在马克思主义思想中。其典型表现是国家或企业对物资供应、价格、产出、投资和就业的大规模控制。在1989年以前的共产主义国家,这涉及国家对整个经济结构和运作的官僚主义监管,包括日常生活中可供国内消费的产品。在西方资本主义国家中,控制则通过一种综合的方式来实现,包括:生产和装配的材料或部件供应的大规模垂直整合,国家经济政策与制造业需求的协调,利用规模经济来集中研究、发展、创新并降低供应成本,以及关于工资和价格的产业内部协议。简而言之,这是一个大企业、大政府和大工会的时代。处在这些高度受控和工业稳定的环境中,生产成本相对较低,溢价利润较高,而挑战在于将导致过剩的商品和资本。这导致了一个重要的结果,即利用广告和设计来刺激消费者需求,接受这种过剩。

20世纪80年代,以美国里根主义和英国撒切尔主义为首的去监管化开启了一个竞争的新时代。一方面,这被认为打破了历史上的垄断,尤其是在公共事业和交通方面。另一方面,这导致建立和捍卫垄断或准垄断的更复杂方式的产生。毕竟,企业希望消除竞争是合理的。没有竞争,风险就会降低,因为市场份额是可以合理预测的,而且随

着企业实现更大的规模经济，利润也会提高。当达到一个稳定和广泛的消费者基础时，产品或服务的研发、营销和分销成本就能更快地抵消。

　　这里的关键是创建并维持阻止潜在的竞争对手进入市场的障碍，无论他们的生意处于哪个细分市场。谢波德（Shepherd，1997: 210）列出了22种实现这一目标的方法，见表6.3，其中包括设计的指示性作用。

表 6.3
创建和维持进入市场的阻碍（shepherd 1997）及设计的作用

阻碍	举例	设计被应用的案例
（1）资本需求	大公司因其更大的规模和安全性而可能获得更便宜的贷款。	
（2）规模经济	新兴公司无法提供足够的供应量来使它们的报价便宜到足以吸引消费者。	
（3）绝对成本优势	成熟的公司可能在材料成本方面有优惠条件，或者在劳动力和技能方面更胜一筹。	
（4）产品差异化	已经建立了很强的产品和品牌认知度，要求竞争对手为了获得曝光需要在市场营销和广告活动上有更高的花费。	大量使用广告、品牌传播、产品设计和服务设计。
（5）沉没成本	如果公司想要离开市场，某些成本（例如机器或广告）是不可收回的，这就把投资回报的风险推高了。	

(续表)

阻碍	举例	设计被应用的案例
（6）研发力度	为了进入市场，研发投入可能很高。	在全球市场的关键城市中建立企业设计中心。
（7）资产专用性	资产（如特定技能或有权使用的特定材料）可能不灵活，仅适用于特定产品或服务。这限制了市场新参与主体在最初失败时以其他方式使用这些资产的灵活性。	持续聘用外部设计师——这意味着他们在特定产品或服务方面的专业知识是该公司独有的。
（8）垂直一体化	两级或多级别（例如部件制造和组装）的所有权是昂贵的。	
（9）集团多元化经营	多元化的公司可以在特定的点部署资产以规避特殊竞争。	
（10）复杂系统的转换成本	新产品或服务的消费者必须"学习"或被培养消费习惯——学习竞争对手的替代产品可能会产生额外成本。	针对产品或服务的设计支持平台，它使消费者转换到竞争对手那里的过程变得更加困难且成本高昂。
（11）特殊风险和不确定性	新的市场参与主体可能不了解市场，这使它们成为贷款方的风险。	
（12）信息不对称	在市场中获取工作信息和技能的代价高昂。	
（13）政府或行业团体的常规阻碍因素	政府制定法律屏障或全行业团体制定有利于现有公司的规则。	当地设计师可以更轻松地使用产品的健康和安全标准。
（14）现任者采取先发制人的行动	知名企业可能会通过降低价格或引入更多的产品类别提升其市场份额，以"吸收"市场容量，使其他主体更难进入该市场。	设计同一产品的多种变化。

（续表）

阻碍	举例	设计被应用的案例
（15）产能过剩	如果需求上升，马上就表示可以增产，这向竞争对手表明，在市场出现缺口时，它们在对手到来之前就会被轻松高效地解决。	
（16）销售费用，包括广告费	通过广告或市场营销扩大需求将有助于确保竞争对手无法找到潜在的切入点。	
（17）市场细分	通过产品变化或包装向特定细分市场（例如年龄或性别画像）提供更多特定产品，竞争对手的潜在切入点就会被关闭。	品牌内产品设计的变化更多。
（18）专利	专利可以控制发明者，但它们也可以用作"睡眠专利"——那些企业实际上并未使用，而竞争对手可能希望使用却不能获得许可的专利。	
（19）对战略资源的独家控制	公司可以完全获取某种重要材料或持有特定技能的人员。	使用对特定技术有独特理解的设计师——例如一个软件应用程序。
（20）采取能提高竞争对手成本的措施	公司可能会利用自己的基础设施激励新的消费者，例如延长保修期。	
（21）产品差异化程度高	一家公司或少数几家合作的公司可以提供一种产品类别的多个品牌，但可能会使市场饱和。	再次强调，更多的产品设计变化。
（22）竞争条件的保密	一家公司可能控制对市场及其他条件信息的获取途径。	签约设计顾问时使用独家商业秘密协议。

106　　显然，一个公司能够控制的条件越多，它就越能保护自己不被竞争对手挤出市场。因此，这有利于巩固规模较大的企业或创建大型企业集团。这些企业集团在人力和财力方面具有更大影响力，因而它们首先有能力在战略上朝着这些目标努力；其次，有能力掌控压制其他势力以获得这种优势的力量，例如通过对跨地区政策制定产生影响或在排他性合同中捆绑供应商。因此，竞争和垄断是交织在一起的。这导致了经济实力的连续集中，因为大型企业削弱了竞争对手，主导了市场和生产体系。

众所周知，我们生活在一个消费者选择似乎无限的时代，资本主义市场中的品牌、商品和服务层出不穷。然而，这背后的现实是，其中的大多数并不完全是由于它们在设计方面的优良品质（它们的吸引力、性价比、功能效率或耐用性）而存在，而更多是由于一系列其他因素，这些因素在利用差异化的同时，通过多种方式否定了竞争对手进入特定市场领域的可能性。因此，我们必须把知识产权和设计知识以各种方式结合起来。

一旦受到法律保护，知识产权就会因为拥有单一所有权而变得稀缺。换句话说，这允许了一项发明或设计的垄断。

在接下来的几节中，我们将分析设计知识和知识产权发挥作用的三种不同形式。这些并不能提供一个完整的全球图景，它们的差异只说明了执行设计的一些关键因素。

第六章 知识产权

"一键购买"但多项专利：跨国公司

从1997年至2014年，美国跨国电子商务公司亚马逊（1994年成立）的活跃用户从150万增加到约2.7亿（Statista 2015）。我们可能会将这种指数型增长归因于许多因素，尤其是亚马逊贪婪的商业模式，其目标是以非常低的商品利润挤掉竞争对手，实现高市场覆盖率。但如果我们要在其网页上找出一个可以在消除购物活动中的摩擦、加快从考虑到消费购买的过程方面发挥作用的设计特色，那么这就是它的"一键购买"程序。该系统也是那些颇具争议的亚马逊独家占有的知识产权中的一个。

亚马逊的"一键购买"系统使在线购物者无需提供信用卡或发货信息就能购买商品。通过利用客户电脑上存储的网站浏览信息数据，亚马逊可以为他们填写这些信息，从而省去了他们每次购物都必须自己填写这些信息的烦琐过程。不用说，通过加快速度和创造一个更加无缝对接的购物流程，亚马逊的"一键购买"系统使其向着线下购物的即时性又迈进了一步。虽然这些数据无法准确计算，但据一位博客作者估计，这为亚马逊额外带来了24亿美元的年营收（Arsenault 2012）。

亚马逊的"一键购买"系统于1997年在美国申请专利（US 1997/0928951），并于1999年获得批准。2000年，亚马逊将这项专利授权给了苹果的在线商店。从1999年至2002年，它还对其竞争对手巴诺在线书店（Barnes & Noble.com）发起了一场备受瞩目的诉讼，指控该网站侵犯了其"一键购买"系统的专利权。然而，亚马逊在欧

洲并不那么成功。他们向欧洲专利局（European Patent Office，EPO）提交的专利申请在1998年至2013年间经历了漫长的在接受和拒绝间反复的过程。在2011年，欧洲专利局的反对意见是，"一键购买"系统"不涉及创造性的步骤"，认为它"仅仅是行政信息的呈现"，而不存在"任何技术问题"。更详细的反馈包括这样一种观点："一键购买"是一个错误的名称，因为购买有时需要多次点击，并不完全清楚一键点击购买实际发生在哪里（Boards of Appeal of the European Patent Office 2011）。

欧洲对专利保护的否认凸显了影响知识产权态度的不同文化规范。总的来说，美国的知识产权法似乎更有利于专利申请人。例如，图6.1中显示，美国的专利法也包括装饰和生物技术。这样的判断显示了在不同的司法管辖区，判决和类别是如何基于不同的解释的。相比之下，例如，字体在美国不受版权法的保护，但受专利法的保护（Lipton 2009）。换句话说，在美国，保护数字字体的可能是它背后的编码，而不是它的艺术元素。

图6.1 亚马逊一键购买系统在美国的专利申请"US 2007/0106570 A1"的部分内容（图片由作者提供）

第六章 知识产权

从申请文件上看,"一键购买"系统被描述为一系列简单的算法。专利申请必须能为外行读者所理解,但与此同时,算法图简化了其所采用的技术。这就有可能使它成为一种普遍的想法,而不是具体的发明。然而在美国,这也可以作为一种"商业方法"受到保护。这一概念于1998年作为一种可申请专利的形式被确立,它使整体的计算机系统被认可为一种有用的结果而不是特定的编码,为蓬勃发展的电子商务市场打开了大门(FindLaw,2008)。

截至2014年,"一键购买"只是亚马逊在美国拥有的1263项专利中的一个(Leonard 2014)。每一项专利都是在优化对造成公司商业模式差异化特色的因素的保护,它们是构建公司资产的一种更整体性的方法的一部分。亚马逊的销售利润率非常低,它更多地依赖于采购和配送的总量和效率。它的许多资产非常简单,而且可以复制,因此需要专利保护。(相比之下,一般来说很明显,一项复杂的发明或设计,由于难以理解或复制,反而没那么需要保护。)亚马逊的8261983号美国专利是一个为非标准尺寸商品创建的可定制包装系统。该系统使得单个物品的运输价格稍微便宜了一些。总的来说,在集体采用的大批量运输中,这种效率的提高对亚马逊来说是非常有价值的。知识产权是在一般的工程设计方法内被处理的。

这意味着新想法是渐进和迭代发展的。工程设计人员将会一次又一次地回到一项发明上来进行调整和改进。因此,总体业务模式被视为一系列组件,每个组件都有其需要解决的问题。一位评论人士指出,亚马逊的知识产权申请"反映了一种磨出来(grind-it-out)的文化,这种文化建立在这样一种信念之上,即一系列系统性的小收获可以

108

累积成大收获"（Anders 2013）。

然而，与其他一些类似规模的公司相比，亚马逊的专利数量并不一定高。美国专利商标局（United States Patent and Trademark Office, USPTO）的数据显示，跨国技术与咨询公司 IBM 在 2014 年的专利注册数量达到了惊人的 7534 项，位居榜首。苹果公司在那一年注册了 2003 项专利（IFIClaims® 2015）。不出所料，在 2014 年美国专利数量排名前 50 名的公司，实际上都是以技术为主导的公司。

这里有两点值得注意。首先要重申的是，每一项专利本身都代表着一项设计和／或技术突破，但这些都在企业保护的整体商业战略中发挥作用，捍卫其"领土"。这可能包括那些注册公司也许无法直接使用，但能阻止竞争对手使用该发明的专利。第二点是，尽管在专利注册方面非常活跃的企业中科技公司占多数，但它们运用的知识产权并不局限于技术发明。例如，2014 年苹果公司获得了欧盟法院的一项裁决，可以为苹果旗舰店的布局注册商标。它裁定："一种表现形式……以直线、曲线和形状的整体集合来描述零售店的布局可以构成一个商标，该商标必须能将一个企业的货物或服务与其他企业的货物或服务区分开来（Court of Justice of the European Union 2014，强调原创）。"这本身就提供了一个有趣的案例，说明了如何保护室内设计理念。同时它也凸显出苹果等公司在保护其设计资产方面采取的积极、全方位的态度。

因此，知识产权及其服务中的设计是维持企业对各自商业领域垄断的关键武器，可以加强它们的军备、保卫它们的侧翼、削弱它们对手的灵活性。我在这里使用一组军事词汇反映了现代资本主义中更普遍使用的许多语言

(Grattan 2002)。"激进的收购""销售力量""游击营销""目标客户"或"在战壕中消磨时间"都是一些常见的商业用语，暗示着一种流行的男性主义思维模式（Brands 2014）。

一般来说，专利和知识产权是公司知识资产的一部分。公司的知识资产还包括其人力资源、利益相关者关系、实体基础设施、文化和工作流程（Schiuma 2012）。与这些资源不同的是，一个公司的知识产权是可以量化的，是可以明确解释的（凭借必要的注册），并且具有法律效力。这意味着它是一种资产，可以通过授权其他方来获得直接的财务回报。

知识产权的公共性也意味着它可以为一个组织的声誉做出贡献。该排名由专门从事知识产权管理和咨询的公司提供，如上文提到的 IFIClaims®，它们还可以提供关于公司在其研究和开发方面活跃程度的比较信息。因此，知识产权可以被积极地用作表明公司整体健康状况的一种方式，进而有助于维持其股价。有人甚至认为，企业可以制造"知识产权品牌"。有关知识产权的信息可以被剥离出来，以支持它们在市场中的地位（Berman 2006）。

在本节中，我们了解了知识产权如何承担两个相关的任务。首先，很简单，在创新、设计或商业模式上创造并保持垄断。公司通过知识产权阻止竞争对手采用某些产品和/或服务形式，从而维护自己的权利。这在商业中是一种具有很强的地域性的设计使用方式。第二个任务更具有象征意义。在这里，知识产权被用来衡量一家公司的实力，尤其是对投资者而言。品牌形象可以通过量化一年中申请专利或注册设计的数量来支持。在这些方面，知识产权是提升企业感知价值和实际价值的关键资产。

娱乐产业中的元数据

知识产权也可能是超越公司核心的组织结构的关键。在重点关注设计和特许经营的本节和下一节中,我们将看到知识产权资产如何在配置数据和设计细节的密集设计流程之间移动,以进行更广泛的部署。具体来说,我想展示设计是如何应用于好莱坞娱乐产业的。这是在分布式生产体系中维护对设计的控制的地方。

自 1945 年以来,好莱坞娱乐产业中出现了一个从大制片厂生产电影各方面的内容转向采用一种基于广泛分包的更分散的方式的趋势(如果你愿意的话,也可以说是从福特主义者转向后福特主义体系)。特别是从 20 世纪 80 年代末开始,电影公司体系已被时代华纳等跨国公司所取代,这些公司在多个不同的地点精心策划分拆合同和授权制作(Silver 2007)。推动这一变化的一个主要因素是工作的逐步重新分配,尤其是硅谷的数字产业的关注点从国防工作转向娱乐。20 世纪 60 年代,好莱坞电影公司体系的崩溃开创了一种商人(分销商、金融家和代理商)占据主导地位的模式。换句话说,它从一个"生产者驱动"的商品链转变为一个"消费者驱动"的商品链。正如霍兹克(Hozic, 1999: 293)所指出的,这"导致了类似特许经营的媒体机构的产生,它们的大部分利润来自版税和授权费,因此非常重视购买、开发和维护品牌名称和角色的权利"。知识产权和设计在格式化产品、品牌名称和角色方面的作用在这里变得非常重要。

在电影行业中使用"特许经营"(franchise)一词是有些不恰当的。就电影本身的语境而言,它的意思是"续集"

第六章 知识产权

（sequel）。然而同时，这里说的许多特许经营实际上就是"特许经营"，因为它涉及将知识产权授权给第三方，用于设计、生产、营销和分销与电影相关的商品。可以说，在某些方面，那些伴随着大量对制作电影本身的创造性方面的外包制作而存在的多部续集，与通过许可协议销售其知识产权的过程密切重叠。

在 20 世纪 70 年代之前，续集或系列电影在好莱坞的高成本大片中几乎没有。然而，自 1975 年以来，它们已占到好莱坞生产的大片的 25%（Silver 2007: 147）。从《星球大战》(*Star Wars*) 到《星际迷航》(*Star Trek*)，从《蝙蝠侠》(*Batman*) 到《钢铁侠》(*Iron Man*)，从《人猿星球》(*Planet of the Apes*) 到《国民讽刺》(*National Lampoon*)，好莱坞的体系一直坚定地以全球营销、在视觉效果上投入巨资并在多个平台上推出产品的大规模创作为导向。影院发行、视频发行、视频游戏、付费电视、商品授权、音乐原声、小说和主题公园都是围绕好莱坞电影赚钱的机会（Silver 2007: 261）。

在电影工业中，这种核心制作被称为"顶级"大片或电影。它们代表高水平的投资和可预期的低风险。这类电影的预算超过 1 亿美元，其二级产品（例如 DVD、电视、相关视频游戏和书籍、搭配售卖的产品）的预期回报率远高于电影本身的院线发行。它们通常被认为是一种为吸引顾客而亏本销售的产品，以使人们对那些二级产品的产生兴趣（Sparviero 2013）。为了打击盗版相应对口碑不佳的情况，电影会在全球同步上映。考虑到全球的观众（美国以外地区占票房收入的 80%），影片更依赖视觉冲击和简单的剧情，而不是复杂的、涉及对话的情节。它们还应该吸引各个年龄范围和性别的观众，以实现收入最大化。因此，设计的细节处理和过程既是

原始产品（我在这里称之为"一级设计"）的核心，也是它们如何在影片分包变现和对商品等的授权中发挥作用（我在这里称之为"二级设计"）的关键。

每一部这样的电影都有自己的特色，例如自己独特的色系、服装、关键道具、场景语言、标志、声音或修辞。这些都建立在续集的基础上。大量的指导方针被制定以保证续集之间以及电影和其他商品之间的连续性。从数字技术方面来看，这是通过编写"元数据"（metadata）实现的(Sutton 2009)。在这里，软件包被编写和分发，其中包含了设计元素被组合和重新组合所必需的"组件"，自由设计师或小的设计办公室可以用这些软件包来处理电影的细节，知识产权特许商也可以用它们来生产商品。

时代华纳和索尼（拥有米高梅电影公司）等公司不仅拥有知识产权，而且它们还精心策划了这些知识的传播网络(Currah 2003)。存在于设计或生产和分发的原始位置和多个节点之间的基础设施被称为 IP 管道。萨顿（Sutton, 2009: 181）指出："金融力量并不是主要来自知识产权要素的市场化，而是更多地来自通过基础设施、信息通信技术和电影观众重组被投资的知识产权要素的能力。"这样，设计就同时向多个方向发展。设计理念可能源于公司内部，被外包给自由设计师或小型办公室进行渲染、细节设计和改进，然后再由在自己的电影中使用这些设计同时也向特许经营加盟商分销这些设计的不同版本的公司（或主导公司）收回。元数据，或称为第一层设计，是核心货币，但主导公司也会控制第二层设计发生的速度和交换系统。

这并不是说这种设计经济可以无缝地、均匀地工作。视觉材料的转换发生在分包商使用它们自己的计算机程序来处

理材料、压缩文件或简单地偏离要求的过程之中。主导公司通常要在确保尊重和合理使用知识产权与允许积极创新的可能性之间取得平衡，这些创新可能会为母公司提供新开发的材料。控制端可以通过在发出的软件上设置规则来实现，这使得修改和攻击变得困难。但这也可以通过创建社会网络来进行，比如行业委员会，它们可以帮助监督这类"不好的"行为（Currah 2007）。

特许经营的设计

让我们更广泛地考虑设计和特许经营。在电影行业之外，特许经营是指一方有权使用另一方的商标或企业名称，以及商品或服务的业务流程和系统。作为交换，加盟商需要支付一笔初始许可费，通常还要支付一定比例的销售额。加盟商由此获得的主要优势是可以立即得到一个品牌名称和一个业务系统的使用权，而不必自己设计和开发这些。对消费者来说，企业是否为特许经营是（或者至少应该是）无法区分的。例如，全球 80% 的麦当劳餐厅都是特许经营（Kasperkevic 2015），但它们的一致性掩盖了每家餐厅所有者身份的不同。

关于好莱坞电影工业中的设计的讨论强调了由特许经营产生的设计强度和广度之间的关系。在第五章中，我们考虑了设计的强度和广度与设计的空间聚集和分散的关系。在这里，我想从时间的角度来区分它们。斯科特·拉什（Scott Lash，2010）认为，新自由主义时代已经转向更加强调密

集型知识（这里以一级设计为代表），从而产生了广度（二级设计）。因此，举例来说，各大电影公司根据电影的视觉基调、主要演员和故事情节来建立电影的概念，而另一方面，这些也构建了电影的知识产权。这被称为密集的、高知识价值的元素，之后会转化为二级产品的广度。它们是可以成倍实现的奇点。同样，拉什认为，品牌的运作也是类似的。它们一开始是虚拟存在的想法、位置、文字、色调和策略，但后来变成了日常生活中实际使用的产品。因此，品牌（实际上是电影概念和一级设计）存在于潜能中。拉什认为（2010:5）："广度是'本质'，而强度则'正在形成'。"

在从强度到广度的转变过程中，如果认为二级设计工作要么是对概念的照搬式翻译或组装、几乎没有创造性的工作，要么是在特许权人无法触及的情况下进行的恶意颠覆，那就大错特错了。在一个品牌的实现过程中，设计顾问可能要进行大量复杂的解释。例如，如果一个快餐品牌被更新了，当然必须通过它的餐厅来实现。这个更新本身必须通过试点商店进行原型设计。英国 CADA 设计公司为达美乐披萨 (Domino's pizza) 的外卖和餐厅特许经营所做的设计就是一个这样的案例。2012 年，达美乐改变了自己的品牌标识，显而易见，它去掉了"比萨"这个词。然而，它与消费者群体相关联的许多其他方式也发生了变化，例如，在使用社交媒体方面。这些问题也必须通过餐厅的设计来解决。因此，CADA 设计公司在埃塞克斯（Essex）的巴斯尔登（Basildon）开发了一家店，让披萨的制作更加透明化（CADA Design 2013）。通过创立一个新概念的方式，他们开发了新的室内设计布局和包装，随后可以推广到其他的达美乐特许经营店中。

图 6.2 CADA 设计公司为达美乐披萨特许经营点所做的设计，2012
（图片：CADA 设计）

这种下游工作关注与客户接触的物理环境。它涉及表面、颜色、照明、空间分布等等。而特许经营中的设计还会处理设备等中游要素。以特许经营的餐厅为例，这可能包括专业烹饪设备。这些使特许经营商需要进一步投资。例如，据报道，在美国麦当劳的加盟商必须为一台奶昔机支付 2 万美元，一台烧烤架支付 1.5 万美元。它们还需要支付利润 3% 至 5% 的特许权使用费、5% 的广告费、12.5% 至 15% 的租金以及所有改造成本时，因此利润率很小。工资不是麦当劳设定的，而是由每个加盟商在支付完这些成本后剩余的金额决定（Kasperkevic，2015）。同样，据报道，达美乐在法国的加盟商必须将超过 40% 的利润支付给母公司（Boulard，2013）。

因此，特许经营关系容易发生冲突（Antia et al. 2013）。作为与特许经营授权公司签订长期协议的交换，加盟商受益于采用预先测试的商业模式和一整套设计，而特许经营授权公司在各个方面都掌握着决定权。双方都存在盈利动机：加

盟商工作越努力，赚的钱就越多；特许经营授权方让特许经营商越容易高效、快乐地工作并吸引客户，它们可以期望的回报就越多。在确保特许经营权的正确使用方面存在直接的操作控制问题（Fladmoe-Lindquist and Jacque 1995），包括确保品牌的忠实展示、制服的穿着和提供符合标准的客户服务水平，并将这些通过大量手册和设计指南反映出来。

113 然而此外，特许经营授权公司也经常给它们的加盟商提供很多社会福利。这些福利可能包括灵活的工作时间、在家工作的可能性，以及与其他加盟商之间有组织的社会联系。这样，特许经营关系的上游管理和设计就显得尤为重要。例如，英国的网站设计咨询公司 Katatomic 为赛百味（Subway®）的三明治特许经营商开发了一个基于网络的管理沟通工具、一个以特许经营为导向的管理和分析应用程序，以及一个投票和反馈系统（Katatomic 2015）。在此，像在 Katatomic 公司中工作的设计师这样的设计师群体正在进入并构建工作的社会世界，在这个社会世界中，工人也被构建为更广泛组织的消费者（du Gay 1996）。

特许经营受制于独立创业者的模仿。有时这种模仿做得明目张胆又幽默。在英国利兹的一家三明治企业将自己的品牌命名为 MeccaWay（类似 Subway），一家汉堡连锁店将自己的品牌命名为 MahMouhd's（稍有不同，但非常明显参考了 McDonald's）。尽管特许经营企业会为了保护自己的商标而提起诉讼，但归根结底，这些都是最肤浅、最容易复制的方面。特许经营企业创造了涵盖所有业务方面的复杂流程和资源。冒牌者很难复制这些。

第六章 知识产权

图 6.3 利兹的 MeccaWay 三明治销售点，2010（图片由作者提供）

设计师与知识产权

这并不是说复制对设计师来说不是问题。抄袭在设计行业非常猖獗，这种行为甚至存在于他们现有的或潜在的客户之中。一个典型的场景可能是，设计师向客户提供设计，客户随后获取了设计的详细信息，并在之前的协议之外以不同的方式重新使用这些设计（Design Week 2002）。或者，潜在客户邀请一家咨询公司进行投标，这家咨询公司为与其他企业竞争而展示出一些设计想法，然后客户接受这些想法并自己开发它们。这种情况不一定只针对设计，它们也可以在其他创意产业中找到，例如，典型地，在电影产业的创意"回收"中这种情况经常出现（Weisselberg，2009）。要避免设

计师的工作得不到报酬和认可的情况发生，我们需要采取具体的保护措施，比如事先就保密和使用达成协议，或者创建一份证明设计起源的"书面记录"。但在有时间压力的情况下，这些工作会很难进行。

维护和倡导设计师经济工作的组织已经尝试着促进他们更积极地参与到知识产权工作当中（e.g. IP Australia 2008, BEDA 2014）。这是由几种因素共同驱动的：第一，当知识产权移交给客户时，设计师们工作的潜在价值没有得到充分利用。人们首先就认为，不紧紧抓住自己知识产权的设计师必须纯粹依靠收费生存。第二，同意无条件完全转让知识产权意味着设计者不能为了自己的利益而进一步利用发明和设计，这完全取决于客户的要求和利益（BEDA 2014）。

然而，尽管代表设计师利益的组织在他们中间推广知识产权，但接受率往往很低。例如，2009 年英国设计委员会调查了 2200 家设计企业后发现，其中的大多数是收取固定费用或按日收费，66% 的企业没有采取任何保护自己知识产权的行动，只有 1% 的收入来自知识产权使用费（Design Council 2010b）。

不过，这取决于行业。工程和产品设计师更倾向于主张知识产权，而一般来说，时尚、家具和平面设计师并不积极追求知识产权。在平面设计方面，他们的客户可以通过商标注册等方式获得知识产权。但时尚领域和设计主导的家具公司与知识产权的关系就不那么密切了。劳斯迪亚和斯布里格曼（Raustiala and Sprigman, 2006: 1691）观察道："时尚公司采取了重大而昂贵的措施来保护其商标品牌的价值，但它们在很大程度上似乎把盗用设计当作一种无法改变的事实。设计抄袭偶尔会遭到抱怨，但它常常被推崇为'致敬'，

第六章 知识产权

就像它经常被攻击为'盗版'一样。"同样，在以设计为主导的家具行业，佳姆瑟和维因伯格（Gemser and Wijnberg, 2001: 576）发现，一些公司会将自己的设计被较低市场导向的公司抄袭视为一种荣誉，事实上，这表明它们是市场引领者。

那么，那些不参与知识产权的人会怎么做呢？他们是如何工作于在知识产权框架内外穿梭的时间周期之中并创造这种周期的？这又生产了何种对象？

时尚和家具

尽管许多大公司和特许经营商试图通过广泛注册知识产权和严格执行指导方针来关闭任何复制或修改的可能性，但在这方面，时尚和设计主导的家具行业却漏洞重重。这有两个原因。其中一个原因是它们的产品相对容易复制，作为单一的设计作品，技术复杂性较低：它们不像特许经营那样由复杂的过程、对象、技能和知识组合而成，它们不涉及一系列由技术驱动的公司拥有的专利发明。另一个原因则更多是关于它们特定设计领域的文化以及它们的一些社会性和创造性的规范，正如我们在后面将看到的。

这并不是说时尚和家具领域的设计师和公司不担心他们的作品被抄袭。在2013年的米兰国际家具展上（Milan Furniture Fair），荷兰公司Moooi的首席执行官卡斯珀·维瑟斯（Casper Vissers）在演讲中表示，4月份出现在米兰

的新产品可能会在 8 月之前出现盗版，9 月之前在商店上架。英国设计师汤姆·迪克森 (Tom Dixon) 抱怨说："一种让人们对抄袭越来越充满信心的景观正在形成……有些是公开地进行抄袭，（它们）带着苹果平板电脑或摄制组来到这里。"迪克森还说，模仿者做的甚至更多，从网站上获得照片，对它们进行再利用，或者从经销商那里得到家具尺寸来复制它们 (Dezeen 2013)。

无论家具是在哪里生产的，总会存在许多漏洞使得未经许可的设计复制品得以被零售。其中一个漏洞是通过不同国家的不同知识产权法态度被发现的。例如，2012 年伦敦的丹麦贸易理事会（Danish Trade Council）的一份报告指出，丹麦一家名为 Invertu 的公司能够从英国进口丹麦设计的复制品 (Ministry of Foreign Affairs of Denmark 2012)。在丹麦，这些作品的知识产权保护期是作者去世后 70 年，而在英国，保护期仅为作品被创作出后的 25 年。另一个漏洞是让设计者的归属变得模糊。因此，我们会看到一些"艾琳·格雷风格"（Eileen Gray style）或"佛罗伦斯·诺尔风格"（Florence Knoll style）的仿制品家具公司的网站 (e.g. Swivel 2015)。在这些案例中，被广泛视为"经典"的设计正在被复制。这些经典设计作品经常出现在设计历史书籍和装饰艺术博物馆中，并带来了大量的认可。与此同时，这些公司能够以原始生产商（如 Knoll, Fritz Hansen, Flos 和 Vitra) 要价的 8% 至 15% 左右出售复制品 (Intellectual Property Office 2012: 9)。

2012 年，英国政府通过立法将已创作作品的版权保护期与其他欧洲国家同步，延长至设计师去世 70 年后。值得注意的是，这也与艺术、文学和音乐作品出版的版权保护

期取得了一致。很明显,这就把设计归入了"难原创、易复制"的范畴。然而,尽管增加了这些法律保护,但对当代设计师来说复制新产品的行为为他们创造了一种不同的节奏和环境,事实上他们并不在意这些。这也是由设计师和生产企业之间的自我形象和实践的特定规范所驱动的,我们将在下一节中讨论这些规范。

荷兰 Pastoe 公司和德国 Vitsoe 公司等家具企业为普遍的规则提供了例外。Pastoe 公司的设计追求延长产品的使用寿命,这使其捍卫知识产权很有必要(Scheltens 2015)。另一个著名的例子是 Vitsoe 公司的 606 通用搁架系统(606 Universal Shelving System)和 620 多功能可拆卸组合沙发座椅(620 Chair Programme),这两个项目都是由迪特尔·拉姆斯(Dieter Rams)设计的,自 20 世纪 60 年代初开始生产。这些生产线以其高质量的制造而著称,其组件可以轻松组合和扩展。它们的模块化系统完全不发生变化。但为了维持自己在市场上的地位,Vitsoe 公司不得不对其他公司提起了几次剽窃诉讼。620 多功能可拆卸的组合沙发座椅的一项诉讼从 1968 年持续到 1973 年,成功地巩固了其在德国的版权保护。与此同时,606 通用搁架系统却并没有实现这样的保护,使得这一概念成为家具设计领域中被抄袭最多的概念之一。尽管如此,Vitsoe 公司的设计变革速度并不像其他地方那么持续强烈。下一节将研究国际贸易展销会如何控制这种节奏,以及其中发生了什么。

"禁止拍照！"：展销会与设计创新周期

国际贸易博览会为家具设计行业的文化及其与设计知识和知识产权的关系提供了有用的快照。这些国际活动的历史可以追溯到著名的1851年伦敦"万国工业博览会"（Great Exhibition of the Works of Industry of all Nations）。20世纪80年代以来，所有行业的交易会都有了显著增长。在家具方面，规模最大的交易会是米兰国际家具展，2014年该展会有超过30万名参观者和1300多家参展商（Salone del Mobile 2014）。紧随米兰之后的是科隆（2006年有11.6万人次参观）、赫尔辛基（同年有9万人次）和瓦伦西亚（8万人次）。全球前20强还包括伦敦的100%设计（100% Design）、中国的上海家具展和莫斯科的欧洲家具博览会（Europe Expo Furniture）（Power and Jansson 2008: 439）。

对设计生产者来说，在贸易博览会上展示作品通常是一项有利可图的投资，这为他们提供了与买家面对面接触、出售设计作品相关权利和授权许可的机会。对设计师来说，这也是他们展示最新作品、获得媒体曝光、建立联系，或许还有获得制作公司招募或委托的场所。这些贸易博览会提供了困难的商业实践和宽松的环境。白天，这里为公司、设计师、专业协会、国家或地区的设计推广机构和媒体组织提供了洽谈交易的工作场所。参展商还会参观彼此的展位，以获取信息并与竞争对手或供应商维持联系。以行业专家为特色的研讨会和讲座会不时出现。晚上，晚宴、场外展览开幕和派对比比皆是，社交活动仍在继续（Power and Jansson 2008,

Rinallo et al. 2010)。因此,展销会提供了一个令人兴奋和紧张的环境,在这里,设计知识在参展商之间合理而轻松地流动,而嵌入设计对象中的知识产权得到了尽可能多的保护。毕竟,正是这一点让这些公司得以继续运营。

116、117

图 6.4 2016 年伦敦 100% 设计交易展(图片由作者提供)

要求参观者不拍照的标志出现在交易会的入口和大厅里。尽管有"禁止拍照!"的标志,但这似乎还是在发生。图片被拍摄下来,促销目录被抄袭。只需相对较少的调整,就可以制作在这些活动中展示的新设计的仿制品。由于人们已经接受了抄袭在任何情况下都会发生的事实,许多从事家具和照明设计创新前沿工作的人更关心利用博览会来证明自己是领先的原创者(Power and Jansson 2008, Rinallo et al. 2010)。因此,获得设计媒体的关注更加重要(Michaëlis 2013)。通过它们可以获得更广泛的认可,并突显自己的领导地位。

同样地,公司也会采取战略行为,通过以一种强烈的方式呈现来吸引人们对新产品概念的注意。原创公司希望,至少当这些产品被复制时,人们能够认出仿制品是利用了它们的知识产权。反过来,当一个公司复制另一个公司的概念时,它们会试图赋予这个概念一个它们自己的独特身份。因此,新的设计概念成了竞争对手自我进化的跳板。由于行业内部的声誉监管,参展商之间更明目张胆的抄袭行为很少见。信息(如价格表或感知到的消费趋势)作为友好的、相互支持的元素在它们之间自由地交换。然而,公司之间的非正式关系,尤其是那些来自相同地理区域的公司之间的非正式关系,其职能是制定公共规范,在这样的关系中,如果剽窃行为发生,只要"有人在耳边轻声说句话"(a quite word in the ear)就可以避免昂贵的诉讼费用。声誉的自我监督也在发生:如果一家以设计为主导的公司确实大量而明显地抄袭,那么它作为创新者的地位将会受损(Gemser and Wijnberg 2001)。

有了这些内部适当的相互制衡,再加上"外部"企业不

第六章 知识产权

可避免地要复制新作品，不断展示新设计的压力是巨大的。由于交易会被认为是开展这些活动的最重要场所，因此它们的年度周期构成了营业年度。如果一个参展商在两个展会上展出，相隔6个月，它们实际上是在承诺每年两次推出新的设计产品。这样，家具交易会（至少以设计为主导的一端是这样）就和服装展会的两个季节阶段没有什么不同（Skov 2006）。过往的目录材料总是会吸引新客户，但创新也需要有所体现，常常是通过原型设计来展示。习惯上，为实际生产而准备设备通常会因为对订单的预期而延缓。这种节奏似乎是持续、严格的。

至少从表面上看，每年举办一次的家具交易会有一个清晰的逻辑。科隆、巴黎和斯德哥尔摩的交易会在1月和2月举行。这标志着"新的一年，新的面貌"，同时，在1月份的销售之后，零售商将知道它们有多少空间和资金来购买新产品。然而在欧洲，年度周期实际上是由4月份的米兰主导的。随后，纽约和哥本哈根的展销会将展出米兰的最新作品。以前，这种时间安排允许展示新的原型设计来评估市场反馈。在夏季停产后，订单和产品样品会在9月份一起生产出来（Mair 2015）。这预示着消费者在新家具上的支出将在秋季增加，因为届时家庭成员将有更多时间待在家里。

再深入挖掘，我们会发现一个复杂而多变的情况：交易会在日历上的位置是相互竞争的。互联网销售和设计投产速度加快等因素使年度周期进一步复杂化。2008年以来，米兰的参展商越来越多地展示产品样品，而不是原型设计，这让它们获得了更快的投资回报。另一种情况是，互联网使得企业可以在展会前以预告片的形式在网上推出新产品。接下来，博览会进一步强化这些实体产品。而订单在网上下达

的时间要晚得多，所以很难衡量展示的实际影响(Michaëlis 2015)。因此，随着交货周期的缩短，展示原型设计和生产样品之间的界限愈加模糊。最重要的是新奇感，其次才是媒体的关注。

由于互联网和更短的交货周期开始使年度周期复杂化，所以交易会对其他形式的设计知识和实践也有作用。交易会为围绕公司、设计师、趋势和特定产品培养和建立"口碑"（buzz）提供了重要的场景(Bathelt and Schuldt 2010, 2011; Jansson and Power 2010)。时尚界与设计主导的家具行业一样，交易会不仅为全年的设计和创新活动设定了节奏，也成了它们的宣传推广窗口。这些交易会的社交网络和建立社会资本的环境（由卫星活动和交易会本身支持）起到了增强对新事物的期望的作用。

某些设计领域的社会和文化规范似乎与强有力的知识产权执法背道而驰。

此外，展会还可以帮助设计师和生产商测试消费者的反应，而不仅仅是促进销售。20世纪80年代起，荷兰家具公司Pastoe的管理者哈姆·舍尔滕斯(Harm Scheltens)为了了解受众，把他的公司重新引入了商品交易会。他会花几个小时观察那些参观他们摊位的人。"人们先去了哪里？是什么让他们停下来？他们忽略了什么？他们觉得一件家具有趣的地方是什么？……你可以从观察和倾听中学到很多(Staal and der Zwaag, 2013: 129）。"

关于设计师的文化世界的一个更广泛的观点可能会在这里被提出，它部分地回答了他们明显漠不关心通过注册设计

第六章 知识产权

或申请专利来保护他们的知识产权的问题。我们似乎可以公平地推测，许多设计师更感兴趣的是进入下一个项目，而不是把自己束缚在昂贵而缓慢的注册或诉讼程序中。对许多家具和时尚设计师来说，交易会创造了一种临时的工作制度。它们还加强了差异化、原创性和项目重点的专业规范，这对设计师来说比知识产权的法律主张更为有趣。

小结

跨国公司正忙于获取知识产权。在此，设计、创新和法律部门不断寻求为其组织和品牌的每一个细节提供法律保护的方法。这是为了维护它们对自己生产的特定服务或产品的垄断，并通过攻击的方式阻止竞争对手利用设计和发明。有时这些看起来很明显，而且对外行人来说，几乎不值得这么麻烦地去处理。但如果它们有助于维持市场主导地位，那就是值得的。任何一点都有助于垄断企业的竞争。知识产权也可以通过授权和特许经营成为公司的一项资产。在这里，设计作为元数据的一种形式发挥作用。它受制于自身的高度精练和相关概念上的交流。技术和品牌指南在这里很重要。

记住知识产权可以帮助弱者，这一点也很有用。它并不一定会把所有的权力都交到大型跨国公司手中。它可以让中型企业对一项处于其业务运营中心的发明或设计提出索赔。它可以为这些企业争取时间，减缓创新周期，而创新周期主要是由保持领先于模仿者的需求驱动的。关于知识产权的其

他微妙争论也可能与全球化有关：知识产权区域的进一步协调可以为世界各地的设计师提供更公平的竞争环境；知识产权可以推动抵制文化盗用，解决权力失衡；与此同时，知识产权法更大的灵活性允许了认识原创性需要的细微差别和不同概念方面存在文化差异；尽管对一些人来说，知识产权的主张并不重要，但它仍然是许多创意从业者的生计来源。与此同时，尤其是在家具和时尚行业，总的来说，它们仍基本上不关心这些可能性。

知识产权是一种资产。它从一个公司的内在优势方面，即它所知道的、它必须与之合作和销售的东西，来支撑这个公司的价值。它还可以被授权给其他生产商或从其他供应商那里获得授权。它的兴起与新自由主义时代设计和金融的崛起同步。然而，探索私有化与公有化、知识产权与开放创新、稀缺与富裕的二元对立之间的空间也很有趣。下一章将探讨这其中的一些空间问题。

第七章

非正规经济和替代经济

　　设计显然支持传统的新自由主义实践并运作其中，但它也活跃在其边缘甚至外部。第七章讨论了非正规经济和替代经济中的四个设计实例。第一个重点是中国的山寨创新，这些创新来自对主流产品的复制和改编。然后，我们讨论印度的节俭创新 (jugaad)，以及这一运动是否有能力影响更广泛的经济。在阿根廷，我们看到了设计如何在极端经济危机的情况下运作，以及由此导致的水平主义 (horizontalidad) 的政治进程。最后，我们访问了英国的时间银行系统，该系统是专为创造性从业者设立的，以此作为对新自由主义的政治回应。

在非正规经济和替代经济中，我们发现了大量的设计和创新，它们既对主流资本主义有利，也对其构成了挑战。这可以从设计对象引发的结果中看出。但这些设计和创新来自于组织设计工作的完全不同的方法，使知识产权具有价值，或者假定的设计应服务的政治和社会角色。本章分析了与此相关的四个实例。

前两个案例来自中国（山寨）和印度（节俭创新，jugaad），我们可以从中看到一种更为灵活的知识产权处理方式，它使设计成为一个大的开放创新体系的一部分。在这两个案例中，大多数活动都是在非正式的、未经登记的经济部门进行的。将设计师定义为出售知识产权的人（如第三章所下定义）的概念在这里是有问题的。的确，我们可以谈论设计类活动，但设计师作为一个在这种情况下销售他们的技能、知识和时间的独特的专业角色，往往很难定义。努力将这些方法纳入政府经济政策，进一步阻碍了传统（西方）设计观念的推行和创意产业。在第三和第四个案例中，我们看到设计如何在对经济危机更广泛的政治回应中被动员起来。在阿根廷，我们回顾了它与所谓的水平主义的联系：试图建立替代性的、基层的、无等级的和以社区为中心的经济实践。在英国，我们启动了一项不同寻常的计划，为创意专业人士提供了一个与现金经济平行的框架，让他们在其中进行合作。在这两个例子中，设计工作中的时间管理被重新安排，同时，设计的概念也可能发生变化。

本章展开了三个相互关联的问题。首先，开放创新发生在比传统商业思维所设想的更为广泛的环境中。在商业研究中，开放创新被认为是一种特殊的企业战略，尤其是在数字技术领域（Chesbrough，2003）。这里，我想探讨它如何在

非正规经济和替代经济更为物质和本能的环境中运作。其次，设计总是在非正规经济和正规经济之间架起一座桥梁。它是知识产权问题和创造力价值问题集中发生的地方，在此可以看到实践穿梭在不同的经济模式之间。第三，我想强调的是，在非正规经济和替代经济中发生的实践和安排如何表达它们自己独特的审美感受。当我们仔细观察时，这些将会变得清晰。同时，建立一些工作定义也很重要。

定义

这里的术语比较难。非正规经济、替代经济和主流经济之间既有重叠，也有区别。这可能会引起一些混乱。在我们开始介绍四个案例之前，本节将讨论如何使用这些术语。

非正规经济是指存在于国家政府法律体系的官方结构之外的商业行为。因此，它们的典型特征是涉及不纳税的非注册企业。换句话说，它们在未注册的情况下运行。它们通过现金交易运作生意和支付员工薪酬，也通过互惠性的安排而存在。在这种互惠安排中，时间、专业知识和商品的交换无需任何财务调解。作为政府法律体系之外的机构，它们也在知识产权体系之外运作，设计的权利从而得以执行。非正规经济几乎扩展到商品、服务的生产和分配的所有领域，也许金融部门除外。在世界上大多数国家，特别是在南半球，街头小贩和商人、小规模生产商、修理工、回收工、演艺人员以及许多其他技术娴熟的工作者在正规经济之外从事他们的

手艺劳动。

非正规经济的规模和意义是巨大的。施耐德（Schneider, 2014:236）认为，拉丁美洲、加勒比海、撒哈拉以南的非洲、欧洲和中亚的非正规经济价值约占其GDP的三分之一。总的来说，非正规部门中包括许多低价值的活动，因此这里的就业率要高得多。不包括农业部门（那里的数据其至更高），非正规部门中的就业人数占撒哈拉以南非洲就业人口的四分之三，在南亚和东南亚超过三分之二，占拉丁美洲、中东和北非的一半（Schneider 2014: 240）。经济合作与发展组织（OECD, 2009）将非正规部门列为"常态"，而不是例外，而莱维斯（Neuwirth, 2011）进一步声称，它代表了世界大多数国家的经济。

许多非正规经济活动也发生在正规经济的内部。例如，建筑工程或汽车维修是通过现金交易进行的，而不是向税务机关申报。在这种情况下，它也被称为黑色经济或影子经济。其中有些活动涉及非法货物的贸易，有些可能是为了逃避最低工资或卫生、安全要求而进行的。另一个需要考虑的术语是"灰色经济"。它涉及的活动具有经济价值，但往往不被承认，也不存在现金交换。照顾儿童和老人或承担低级别的维修任务都包含于此。（第八章将进一步探讨灰色经济的作用）因此，非正规经济所从事的活动及其与主流经济的关系是复杂和多样的。其中，有一些活动内容是可以注册的，但没有被注册；有一些活动可能是非法的；还有一些具有的经济价值可能是不可注册的（Schneider and Enste 2013: 8）。

非正规经济通常在知识产权结构之外运作，是开放创新经常发生的地方。在这里，特别是在山寨现象中，我们将看到发明、设计或思想自由开放地交流。然而，就其本身而言，

第七章 非正规经济和替代经济

"开放创新"一词与 20 世纪 90 年代美国硅谷数字技术发展相关的主流经济发展是一致的。尤其是像思科（Cisco）和朗讯（Lucent）这样的公司，通过对独立的初创企业投资和共享其所产生的知识产权，扩大了它们的创新基础。这就利用了来自外部环境的大量知识（Chesbrough 2003）。然而，与非正规经济不同的是，开放创新依赖于经过战略提炼的商业思维，法律协议仍在这种思维中形成。在非正规经济的背景下，开放创新发生了，但更多的是商人精心策划的战略。不如说，它是一种由于社会和经济的紧密互惠关系而产生的状况，甚至是一种超越个人利益的对共同利益的关注。

我们可以从两个方面看待替代经济的定义。一是把它们看作自觉的、往往是政治驱动的、区别于主流经济的事物。例如，强调平等或正义的合作性组织或公平贸易公司可以在其中运行。另一种观点将经济视为一个"已经存在且本质上是异质性的空间"（Healy 2009: 338）。在这里，通过新自由主义（往往是通过它的失败）产生的差距和缺口被替代性实践所占据。我们将在水平主义和创意时间银行的案例中看到这一点。事实上，这些替代经济可能仅被视为新自由主义总体状况中存在的差异的部分内容。

最后，将非正规经济和替代经济（以及其中的设计实践）与其他经济关联看待是非常重要的。非正规经济和替代经济穿插在主流正规经济之中。这有时使得三者彼此难以摆脱。因此，本章将所阐述的案例置于"非正规经济"或"替代经济"的标题下，仅是作为一个讨论的起点。

山寨：商业实践与文化运动

一辆法拉利跑车的完美复制品；一个 iPhone 的复制品，但是有两个 SIM 卡插槽，甚至是一支法拉利形状的手机。这些只是山寨文化中涌现出的众多产品中的三种。2000 年后，一个重要的、大规模的行业崛起了，它主要发源于中国广东省，确切来说是深圳市。这个行业不仅专业地生产知名产品的复制品，而且在这些产品上进行延伸，创造出能够满足本地和全球需求的新的结合体。

作为一种商业行为，山寨并没有附带特定的"规则"。相反，它是在特定的经济和文化背景下产生的一套共识。汤森（Townsend，2011:19）等人对山寨文化进行了如下总结：

· 不需要从零开始，在别人已经做过的最好的事情上建造。

· 在小范围内不断创新流程，提高效率，节约成本。

· 尽可能多地与他人分享，让他们更容易看到你的价值，并为你的再加工过程增加价值。

· 先卖后做。

· 在供应链内采取负责任的行动，以维护你的声誉。

因此，它强调迭代原型。没有什么是从零开始设计的。技术发展在生产过程中和在产品中同样受到考验。设计是在非常接近市场的地方进行的。

深圳位于中国广东省，毗邻中国香港，人口约 1200 万。直到 20 世纪 80 年代，它还是一个相对较小的渔村。1980 年，深圳成为中国第一个经济特区，这使它在地区政府政策上拥有更大的灵活性，在市场经济上有更大的自由度。就全球制

第七章 非正规经济和替代经济

造业而言，它以"富士康城"而闻名，许多苹果、戴尔、惠普、任天堂和索尼的产品都在这里生产。因此，山寨背后蕴藏着正规经济中的大量零部件、知识和材料资源，这些资源又涌向非正规经济。

中文"山寨"的字面意思是：山匪的藏身之处。如果这听起来像是带有一种叛逆、不合规的特质，那么其意图正是如此（Beebe 2014，Chubb 2015）。中国民间传说中的山匪一贯被视作流氓和颠覆分子，在主流体系之外活动，但也为了更大的利益而抢占主流市场。它们通过14世纪的《水浒传》[在西方，《水浒传》通过 J. H. 杰克逊（J. H. Jackson）节译本而为人所熟知（Nainan 2010）] 等小说在人们心中留下了文学想象的印记。他们生活在互惠和荣誉的道德准则下，从事着独特、叛逆的行为。因此，他们的"强盗英雄"（robbers as heroes）精神被认为是服务于他人的需要和愿望的。

对中国的当代观众来说，在2000年，至少有两部电视剧和两部电脑游戏对山寨精神起到了传播作用（Hennessey 2012）。因此，它虽然关系到设计和生产，但也代表了一种文化态度。最为人所熟悉的山寨产品是手机，尽管这个概念在许多文化形态中有了更广泛的应用，比如山寨咖啡馆和餐馆，山寨电视节目和山寨小说。

作为一种文化运动，山寨在其当代运用中既模仿又威胁着原创产品。它借鉴和承认西方的形式和技术，以此向它们致敬。同时，参考霍米·巴巴（Homi Bhabha）对殖民话语的讨论（1984），丘博（Chubb, 2015:263）指出了它是如何"颠覆统治体系"的。仿冒者问道："我们复制这些东西如何？"而通过仿制的产品来扩展性能的做法表明，"无论

如何，我们都可以做得更好"。它体现了西方的企业家精神和创新的理念，同时也为其提供了本土化、草根化的挑战。因此，山寨概念跨越了意识形态的边界。稍后我们将看到，它已经成为中国设计经济的一股主要力量，对我们如何构思设计创作、知识产权甚至现代感提出了重大挑战。

山寨的规模与运作

山寨在很大程度上涉及设计和创业等不为人知的形式，因此它在国家经济统计数据中并不占很大比重。它的实际规模很难确定。然而，一些估算的统计数据可以对此做出一些解释。据估计，2009年有3000至4000家山寨企业在深圳设厂办公（Wallis and Qui 2012: 114）。同一年，在深圳的山寨工厂工作的工人约有10万人，而山寨手机的市场份额在中国大概占20%至30%（Chubb 2015: 267）。人类学家林怡洁表示，2009年，深圳在正规经济中生产了4亿部手机，占全球产量的30%。与此同时，她估计大约有3000家不正规的设计公司在做山寨手机，但也转向了集成电路设计以及界面、内容软件和应用程序的开发（Lin 2011: 21）。位于深圳中心的华强北电子市场是其中的一个重要节点。在这里，你会发现专门销售智能手机包装、特殊部件或外壳的维修车间、小摊，它们有时按重量而不是数量销售。还有地方提供定制的硬件解决方案以满足需求，有时仿制品和它们的原始设计都会在你面前组装。

第七章 非正规经济和替代经济

126、127

图 7.1 深圳华强北电子市场（图片由作者提供）

山寨手机以 Hi-Phone、Nokla 和 Motoloah 等作为品牌名称，并参考了模仿对象的风格，借鉴了跨国企业的视觉和语言特征（Keane 2013）。然而，它们也可能装上电视、灯，甚至是剃刀。因此，这种借鉴是人们知道的，甚至讽刺地被消费者接受。某种程度上，山寨文化形式可以被看作对过度的西方消费主义的评论。

它们还对实际的需求做出反馈。将两个 SIM 卡槽整合到山寨手机中，满足了在不同的网络覆盖范围间流动的中国移民群体的需求，尤其是在中国香港、中国台湾和深圳之间流动的企业家们，同时，也能划分日常生活中的工作和休闲领域。它们往往相对便宜，售价在人民币 200 元至 600 元（约合 30 美元至 90 美元，Wallis and Qui 2012：112）。成本因将营销和广告支出压缩至最低而不断下降，同时，盗版行为避免了 17% 的增值税、网络许可费和销售税，以及最重要的，他们必须支付的购买知识产权的费用。

中国台湾的联发科公司通常被认为是山寨之父，至少在

126

手机领域是这样。自2006年贸易自由化以来，中国被大量供应集成驱动芯片，这意味着山寨厂商可以把精力集中在其他手机功能上。这些公司在平行的经济体中运作。它们为苹果和索尼等主要品牌公司供货，但也在夜间生产山寨手机。技术信息在参与者之间自由和广泛地共享，从而更容易实现创新。52RD.com和PDA.cn等网站为信息进一步交流提供了平台。截至2009年3月，52RD.com拥有13万名会员，近80万条帖子（Wallis and Qui 2012: 117）。

分销是通过多种途径进行的。例如，山寨企业家与来自南亚、中东和非洲的贸易商合作，这些贸易商居住在深圳，他们总是大量订购山寨产品（Neuwirth 2011）。从2009年到2010年，由于这些地区的出口订单，深圳山寨手机的总销量增加了2700万部（Chubb 2015: 269）。2009年，印度市场上30%的手机是山寨手机（Lin 2011: 21）。渔船和货船环绕东亚和东南亚海域，以寻找出售大量山寨商品的地点（Lin 2011: 35）。在中国国内，商品通过互联网、街头摊位、市场以及朋友关系和家庭网络销售。因此，山寨是在非正式程序和关系的基础上，实现了一个灵活、开放的设计、组件供应、生产和分销的生态系统。

从山寨到主流经济

这种从制造分包商（原始设备制造，OEM）到山寨复制开发（原始设计制造，ODM），再到生产自有品牌商品（原始品牌制造，OBM）的转变，涉及一个公司许多方面的重新定位，与此同时，此类企业利用相同或类似的当地基础设施进行零部件生产和组装，并在国内和国际范围内进行分销。基恩（Keane，2013: 119）就这一转变的重要意义提供了一份有用的总结，见表7.1。

表 7.1
"山寨"和"后山寨"模式 (Keane 2013: 119)

	分包（OEM）	山寨（ODM）	自有品牌（后山寨）（OBM）
产品	软件和电子元件，家居用品	手机，平板电脑，低成本技术，节省劳力的装置，时尚	高市场性（正式）
战略	低成本的标准化生产：国际承包商	逆向工程，高效原型开发，识别利基市场	国内和国际合作，研发、销售和分销合作伙伴
知识产权	承包商持有知识产权，服务费	IP是流动的，常常被回避，非正规的	IP是共享的，正规的，公共列表/合资企业
研发	多数无	社区知识共享模式，无售后服务	品牌资产，售后服务

对设计创业者来说，这里有一个概念上的发展。总部位于深圳的开源硬件设计与制造公司矽递科技（Seeed Studio）的创始人潘昊将山寨描述为类似于学习一门新语言。首先，你要模仿老师的单词和句子，"苹果和三星这样的企业可以作为模仿的对象"。这些提供了基本的技能和基础设

施。然后你学习"写一个单词,一个句子,并记住它。你可以由单词开始创造句子和语法,进而写一篇完整的文章"(Pan, quoted in Lindtner 2014: 159)。

在这个模型中,创造力被认为与复制交织在一起。创意是在这种关系中产生的,但这并不是山寨的首要目标。在这个模型中,山寨有一种 DIY 的理念,即用手边的材料和技术创造性地工作并适应其可用性和技术的快速变化。因此,山寨逐渐渗透到开源、开放创新、创客空间和黑客活动中(矽递科技于 2011 年在深圳建立了第一个创客空间)。同样,开放创新和开源可以与主流商业以混合方式工作。例如世平兴业(World Peace Industrial,WPI),它是一家位于深圳的中国台湾电子采购公司,每年为智能手机、平板电脑、智能手表、智能家居和工业控制设备开发 130 多块电路板。它们的设计是开源的,目标是刺激市场。这也会反过来对本公司产生影响,因为它们也在交易自己使用的这些零部件(Lindtner and Greenspan 2014)。

图 7.2 深圳矽递科技公司办公室内部(图片由作者提供)

这些山寨行为是被统筹一致的,不一定是西方惯例的复制。相反,它们有自己的特点,这些特点源自本土产业和文化理解(Lindtner and Li 2012, Lindtner 2014)。从山寨复制到主流经济中的开放创新的转变,有时被认为"涉及

创客空间和孵化器",其中大部分获得了政府或企业的支持（Saunders and Kingsley 2016）。其主要支持者之一李大维（David Li）称之为"新山寨",他创建了深圳开放创新实验室（Li, 2014）。新山寨被认为是通过更广泛地使用其工具和资源来实现"创新民主化"的理念（Von Hippel, 2005）。

为了鼓励中小型企业的创新,深圳市政府在2009年为大约2000名企业家提供了土地、租赁税和住房方面的补贴（Lin 2011: 21）。2015年,深圳市政府拨款2亿元人民币支持建立新的创客空间,鼓励企业在这一生态环境中开展工作。申请该项目的企业超过2000家,其中30家企业获得了成功（Liao and Li 2016）。尽管它们在国际知识产权方面的法律地位模糊不清,但这些企业似乎并不气馁。事实上,创客空间这一概念的发展是为了能够进一步融入主流经济。这为中国和其他地区的设计和创意产业带来了一系列有趣而富有挑战性的环境。

通过非正规经济和开放创新,设计可以参与并促进新经济形式的形成。

中国的创造力与政策

这里有一个关于创造力本质的深刻而迷人的挑战。"独

创性"这个词来自希腊语中的"poesis"一词，意思是"无中生有"。与此类似，许多西方民间传说和宗教（尤其是基督教）中的创世神话也把世界的起源置于同样的虚空之中，认为事物是从虚无中产生的，或者至少出自混沌。基恩（2013: 56）的研究表明，在西方哲学传统中，"创造力不可避免地与原创性结合在一起，尤其是打破传统的艺术家的想象力"。相比之下，在中国，乃至整个远东地区，在这种原创性和个人创作的意义上，创造性并没有体现在哲学传统中。"创造"一词在中国古代文献中被称为"作"，字面上的意思是制造或培养。这证实了儒家的观点，即人们应该模仿自然，并从自然中复制各种模式（Keane 2009: 434）。因此，相比于原创性，创造与手工制作和复制更加相关。换一种更直白的说法，中国传统的创意观念实际上强化了复制的做法。

在中国，一个表示"创造力"的新单词为"创意"，其在西方含义中表示创新和独创性。这个词出现于20世纪90年代的广告业，字面意思是"创造新想法"。对"创意"在中文学术论文中的使用情况进行统计跟踪显示，它从2005年左右开始呈指数式增长。在日常生活中，创意美化着购物中心、文化机构、艺术区、新的住宅开发和媒体制作中心（Keane 2013:67 and 56）。在其他时候，英语中的"创意产业"（creative industries）一词也经常被使用（O'Connor and Xin 2006: 272）。

这种语言上的转变表明，2000年以来中国政府更广泛地接受了西方的创新模式和政策。这在一定程度上是源于工业雄心，其目标是超越仅仅作为西方企业的制造分包商。"从中国制造到中国创造"这句话是曾任中国文化部文化市场发展中心副主任的柳士发在2004年提出的。转向增值、知识

第七章 非正规经济和替代经济

经济的政策信息迅速被纳入经济规划,这句话很快成为中国的一个重要品牌口号(Keane 2007: 84-6)。

同时,这里也有来自外部的压力。自 2001 年加入世贸组织以来,中国政府一直受到来自美国和欧盟的企业和政府的压力,要求中国政府采取更严格的措施来执行和保护知识产权(Montgomery 2010)。中国的专利法和商标法最早出现于 20 世纪 80 年代,并在 21 世纪前十年进行了修订,以更好地配合 WTO 的要求(Pang 2012: 99)。虽然中国各地在知识产权培训方面的投资很高,但盗版活动仍在继续。

由此看来,西方引进的关于创意、创意产业和知识产权的规范标准与中国的文化理解存在着直接的冲突。这些西方规范的基础是现代性和作者身份的概念。这种将现代性与文化创作联系在一起的观念出现于 20 世纪的欧洲和美国。它被铭刻在对艺术实践的原创性和作者的期望中,并延伸至其他文化和技术产品。与此同时,知识产权制度坚持个人主义的主导模式。专利法要求注册"发明人"的姓名,这一事实强化了这样一种观点,即创新来自可识别的行动者的思想,而不是来自更广泛的、匿名的集体。

与此同时,中国强调通过复制创意、商品和一致性来协同生产,而不是颂扬个人的和破坏性的行动。直到 21 世纪前十年,其经济体制一直强调对已批准内容的分配(Montgomery and Fitzgerald 2006)。之后,通过进入全球市场,中国(至少在纸面上)已成为《与贸易有关的知识产权协定》(Agreement on Trade Related Aspects of Intellectual Property,TRIPs)的缔约国。这可能标志着创造性实践和个人表达新概念的历史性转变。

在此期间,一种不同的创造力正在山寨这种非正规经济

中发挥作用。"在……制造"和"在……创造"在山寨语境中非常接近，无法分割。山寨模式和其他类似的非正规经济实践导致了一种独特的态度倾向和一系列的经济实践。因此，对"创造力"应该有不同的理解。

在评论中国现代时尚体系的建立时，蒙哥马利（Montgomery）认为该领域内中国企业家的设计素养难以驾驭"复杂的品味"（2010:87）。至少在21世纪前十年，理解并认识到哪些产品可能在国内外畅销，哪些产品可能吸引全球新闻工作者的眼球，是中国的竞争者无法做到的。

然而，这种观点忽略了两个重要的方面。首先，一种完全不同形式的审美感受可能正在中国发挥作用，这种审美感受既有内在的吸引力，也有外在的吸引力，它独立于西方定义的时尚或具有吸引力的概念之外。其次，我们可能会采取完全回避的态度，重新考虑创造力，因为它不一定存在于个人天才和独创性的西方范式中。相反，山寨模式中的创造力依赖于许多其他特性：现有技术和形式别出心裁的组合，从事生产和分销的企业家之间的巧妙工作网络，开放地分享从制造、修补、尝试和意想不到的可能性中获得的发现和进步。

将山寨视为一种直接而"自然地"导向主流的资本主义实践的典型的背叛者和企业家的活动，这也许是一个过于简单的结论。毫无疑问，自2000年以来，中国更明显地转向了西方的消费文化模式（Gerth 2010）。但或许中国设计走的是一条不同的道路。通过对经济、政策、文化和社会的研究，人们发现，个人财产和个人主义、自由贸易、市场化等概念在中国的语境中需要进行批判性反思（Nonini 2008, Keithet et al. 2014）。通过礼物和恩惠维持的社会关系系统（中文称"关系"），产权运作的模糊性、多重性和层次性，"分

布式成功"的概念作为商业和创新的驱动力（Li 2016），地方政府和企业家之间的密切关系：所有这些都为经济实践提供了一个复杂而微妙的背景。随着中国的发展，其设计也在发展。

印度的节俭创新

2010 年至 2012 年间，世界各地出现了大量关于印度节俭创新的书籍、报告、文章和展览。"节俭创新"（jugaad）一词源于印地语，指一种创新的解决方案，扩展为用来描述"老爷车"。老爷车是指许多摩托车、小汽车或卡车被主人改装后用来搭载额外乘客和货物的一种交通工具。这些混合动力汽车通常以增强悬挂系统来应对车辙纵横的道路，堪称"修补与制造"印度的缩影。这种"节俭创新"的想法是在运用各种不适宜的产品时发现的，要么让这些产品有二次用途，要么就是简单地让它们在非原本计划的条件下工作。因此，"节俭创新"的概念起源于印度农村和城市贫民日常进行的小规模创新。但它也代表了一种对"快速修复"（quick-fix）企业问题的积极态度，与"节约型创新"（frugal innovation）同义，甚至是一种"专属印度的创新"（Indovation）。

一般来说，"节俭创新"具有一次性解决问题的适应能力，这种适应性可以被复制，但不一定能够升级到商业产品中。"节俭创新"成功商业化的最著名的例子是马苏克巴亥

(Mansukh Prajapati)的陶土冰箱设计。马苏克巴亥是一位乡村陶艺家，2001年古吉拉特邦大地震后，他从一种利用蒸发来保持其中储存的水凉爽的传统陶罐（matkas）中获得灵感。通过对不同黏土、土壤和冰箱设计的实验，他在2005年推出了一款名为Mitticool的产品。到2011年，他每月可以卖出50至70台（NDTV 2011），三年后升至每月230台（Sinha 2014）。它的零售价约为50美元，不需要电力供应，被认为是"穷人的冰箱"。

图7.3 Mitticool冰箱，它的创始人马苏克巴亥正在工作中（图片：Mitticool Clay Creations）

Mitticool的故事出现在商学院课本《节俭创新》（*Jugaad Innovation*）的开头；作者热情地讲述了这个想法是如何"从逆境中诞生"，通过"永不言败的态度"将"稀缺转变为机遇"（Radjou et al. 2012:3）。他们继续表明，这种修修补补的创业精神不仅存在于印度，而且存在于巴西[被称为"事半功倍"（gambiarra）]、中国（自主创新）、肯尼亚[家庭手工（jua kali）]和非洲法语国家[D体系（système D）]等所

有"新兴经济体"(p. 5)。有人可能会补充说,这也出现在物资短缺的历史性时刻。一个值得注意的例子是,20世纪80年代早期波兰实行军事管制期间,"组合"(kombinacya,通过非正规网络建立商业联系)作为解决商品短缺问题的一种方式十分活跃(Crowley 1992)。然而,这种节俭创新标志着一种与生俱来的草根创新热情,它随后扩展到更主流的经济实践中,尤其是信息和通信技术(ICT)部门。人们有时会声称,"节俭创新"是印度从2000年开始以惊人的速度发展的原因。(Birtchnell 2011,Rai 2015)。

对于西方人来说,节俭创新或许提供了一场引人注目的视觉盛宴,为日常问题提供了笨拙而巧妙的解决方案。一些展览,如2011年纽约建筑中心(New York's Architecture Centre)举办的"节俭创新型都市:足智多谋的印度城市战略",强调了这一点。但节俭创新也开始在印度对自身的规划中发挥作用,成为对世界其他地区来说的一股重要经济力量。人们认为,节俭创新至少为印度8.1亿底层公民(其中2.5亿人生活在贫困线以下)提供了一条创业之路(Singh et al. 2012)。它还作为一种能够进入大规模制造领域的方法而被推崇,如塔塔纳诺(Tata Nano)低成本家庭用车(Bobel 2012)。

全球对节俭创新兴趣高涨的时代意义重大。2010年是2008年金融危机对全球投资冲击最大的一年。"节约型创新"的理念,即巧妙地利用稀缺资源获得高回报,可能是那个时代的一个真实写照。与此同时,那一年印度的GDP增长达到了10.3%的惊人峰值(World Bank 2016)。将印度的节俭创新与其他国家在经济思维和政策方面的新可能性联系起来,在当时来说是合适的。"专业知识"从西方流向东方

的传统似乎正在发生逆转，印度正被用来为欧洲和美国的经济危机提供答案（例如，参见 Bound and Thornton 2012）。节俭创新可以被视为经济崩溃的"快速修复"（meta quick fix），就像对日常物品的快速修复一样。

因此，节俭创新被象征性地、操作性地分布在一系列的上下文中。大众话语将其定位于贫困人群中，而政策话语则将其升华为更系统化的创新途径。围绕草根发明及其应用的口头和视觉轶事推动了这种话语的转变，它们创造了引人注目的故事和图片。这些随后因设计而被带入公共领域，如展览或商业文本，进而成为经济讨论的基础。

节俭创新的局限

更夸张些来说，节俭创新与更为系统的创新，甚至设计的商业用途之间是否能实现持久联系？在全球范围内，将非正规经济中自下而上的发展与以设计为主导的持久和专业化的创业方法联系起来有何局限性？如果期望印度成为世界经济的主要参与者，那么节俭创新是一条合适的路线吗？

节俭创新的基本宗旨是解决当前需求。这通常是利用手头的工具（无论是什么）通过走捷径实现的：用摩托车驱动水泵供电，熨斗变成了烹饪工具，废弃的易拉罐经过改造并捆绑在一起成了一个遮阳棚。印度工业设计师沙朗·塞斯（Sharang Seth）认为这是一种"形式追随功能"的倒置。物品以特定的方式被重新使用，但是这种再利用也受到它们自

身功能的限制。在实践中，它提供了一次性的、短暂的和本土化的问题解决方案，而不是围绕某个特定产品或概念展开，在更普遍的意义上，涉及生产者和消费者之间的延伸关系。某种程度上，Mitticool 的例子是一个例外，它经历了一个迭代的开发和测试过程，从一个基本的想法升级到一个可销售的产品。塞斯继续将节俭创新的想法与实习生联系在一起，认为这涉及雇主以较低的成本雇佣员工完成一组非常具体的任务。用他的话说，这是"职业一夜情"（Seth 2014）。

在节俭创新和设计之间建立这种联系的第二个问题是，前者存在于正常的风险感知力和质量控制之外。比尔特奈尔（Birtchnell, 2011）认为，节俭创新中的冒险行为源于贫困（实际上在那里"没有什么可失去的"）。随后，这将在克服风险的商业词汇表中得到体现，而不是在规划和设计过程中。2009 年推出的塔塔纳诺是世界上最便宜的家庭轿车（在印度的零售价格约为 2000 美元），它的大部分设计都是通过组装和改造预制组件来完成的，以此降低成本。因此可以说，它产生于节俭创新或"甘地式创新"（Ghandian innovation）的思维模式 (Prahalad and Mashelkar 2010)。同时，值得注意的是，这辆车在德国的汽车安全测试中表现非常糟糕（Oltermann and McClanahan 2014）。当最终结果与设计师通常需要遵循的关于风险和用户福利的其他标准进行比较时，节俭创新所做的努力可能会受到争议。

长远来看，节俭创新要么只是作为更系统性创新的一部分，要么是为了抑制这一进程。其"修修补补"的道德准则可以维持日常运转，甚至可以给穷人更多新的就业机会。但另一方面，它也可能使人们接受更低的性能和安全标准。它的"快速修复"方法可能为日常挑战提供短期的解决办法，

然而它实际上首先是在使作为贫困部分原因的一些常规做法常态化。

印度是一个创造力水平惊人且振奋人心的国家，也是一个不平等程度令人震惊的国家。印度非正规部门占用了其劳动力的 90%，但这些部门的工资和生产率都非常低。女性文盲率约为 27% (Drèze and Sen 2013: 23 and 5)。印度的儿童保健水平比撒哈拉以南的非洲和孟加拉国更差 (p. 144)。而在 1991 年至 2001 年间，印度经济规模增长了两倍。对印度来说，中国是一个适合的比较对象。在过去 20 年里，中国也经历了快速的经济增长，人口远超 10 亿。然而，中国在提高平均寿命、扩大通识教育和全民医疗保障方面走得更远。

创造性地解决问题可以在非正规经济环境中蓬勃发展，不受主流部门的卫生和安全要求等的约束。通过考虑诸如节俭创新这样的概念如何在主流企业的规范环境中发挥作用，我们看到了它的局限性，甚至看到了设计的边界。或许我们可以得出一个更大的关于设计本身的经济性以及它们如何依赖于主流结构和支持的结论。这引起了另一个问题，即一个国家准备通过其解决不平等问题的政策来创造稳定和福祉，需要在多大程度上依赖于设计和创新？换句话说，如果一个群体穷困潦倒、目不识丁、体弱多病，那么就不太可能提供设计可以繁荣发展的环境。系统性创新可能需要系统性变革才能实现。

水平主义：经济危机与自我组织

迄今为止所提出的非正规经济和设计的案例，既牢固地存在于企业活动，也存在于准企业活动。山寨与当代资本主义主流规范的不同之处在于，它建立在技术信息的开放共享基础上，并高度依赖社交网络发挥其功能。节俭创新涉及通过对物品或组件的粗略编辑和调整来重新确定用途，大体上是对当前需求的一种回应。山寨可以说是来源丰富（关于技术资源、创意、制造和装配基地和市场机会）的一种设计方法，而节俭创新是对稀缺（关于资本、材料、生产机会、交通等）的回应。在这两种情况下，设计的地位都不同于西方的主流经验。作为一种独特的、专业化的追求，它不太容易被认出来。相反，它嵌入了非正规和半正式的创业活动网络。然而，这些活动（以及其中的设计）是特定的经济、社会和政治现实的产物。虽然它们正在积极地改变这些，但这不是它们的首要任务。它们本质上是反应性的。

什么样的设计经济在政治和社会变革过程中能够表现得更加自觉？本节以阿根廷的"水平主义"为背景来探讨这个问题。这样一来，它就脱离了非正规经济的安排，转而考虑将设计作为替代经济的一部分。这个趋势在倒数第二节也得到了体现，在那里我们讨论了时间银行。

面对当前的全球资本主义，阿根廷扮演着多种多样、有时甚至是对抗性的角色。其政治和经济历史的特点是周期性的专制、右翼独裁（例如1976年至1983年的军政府）、经济危机（1983年至1989年和1999年至2002年）和轻率拥抱新自由主义政策（1989年至1995年和2015年后）。在这

段历史中,阿根廷一再遭受恶性通货膨胀和国家债务问题。

该国最严重的经济萧条自始自 1995 年,经济萎缩了 20% 左右,它彻底笼罩了 1998 年至 2002 年这一时期 (Weisbrot and Sandoval 2007: 2)。为了避免国家的银行储蓄金大量流失,政府在 2001 年 12 月以及 2002 年的大部分时间强制推行一种被称为"corralito"的金融政策。这涉及对银行提款的严格控制,剥夺了中产阶级的储蓄,同时抑制了许多穷人所依赖的以现金为基础的非正规经济。到 2002 年中期,超过一半的人口生活在贫困中,而 1994 年这一比例为 22%(Levitsky and Murillo 2003: 155)。2001 年 12 月发生了针对政府的大规模抗议和骚乱,导致两位总统在数周内辞职。

135

在这场动乱中,阿根廷各地的基层社区集会开始成形。随着主流经济的瘫痪,人们聚集在街头,寻找相互支持的方式,开始形成物物交换网络和人民的厨房,人们开始接管建筑,包括废弃的银行,并把它们变成社区中心 (Sitrin 2006: 10)。由此,替代经济得以巩固。全国各地都形成了物物交换网络,其网络"节点"通常设在教堂大厅、废弃的工厂或停车场,在那里,食品、服装甚至理发等服务都可以通过当地建立的信用票据进行交换。此类节点中,最大的设在门多萨市(Mendoza),涉及 36000 名参与者 (North 2005:228)。

通过社区集会和物物交换系统发展起来的自我组织形式开始融合为一种政治进程的描述,在西班牙语中被称作"水平主义"。首先,这个概念表达了废除垂直排列、等级分明的治理结构的愿望,这样平等就成为每个人的责任。此外,"水平主义"被设想为一个网络结构,这样不同的意见和行

动可以通过多个中心来容纳，而不是在一个地理区域内寻求统一。最后，小组内部的不同意见不会被投票表决，而是通过合作重写提案而聚集在一起，同时留下各种可能的行动路线 (Maeckelbergh 2013)。

"水平主义"的不同版本可以在其他地方找到。例如，20世纪90年代起，它曾在墨西哥恰帕斯（Chiapas）的萨帕塔主义者（Zapatistas）中发展，它也是2008年金融危机后，面对财政紧缩措施，西班牙发生了15-M运动的根本原因。重要的是，"水平主义"被认为是一个工具，而不仅仅是目的本身，它是一个自我组织和开放民主的过程，从根本上改变了权力的运作。正如下一节所解释的，它还可以提供重新审视设计实践的经济过程的机会。

阿根廷的激进主义设计与经济危机

1998年至2002年是阿根廷的经济萧条时期，其间，阿根廷城市生活的一个显著特征是拾荒者（cartoneros）不断增多。这些人包括男性、女性和儿童，他们通常来自贫穷的巴里奥斯区（barrios），寻找被丢弃的纸板和其他可回收物，然后把它们卖给回收中心。1998年，布宜诺斯艾利斯估计有1万人以这种方式生活；到2002年，这一数字已升至4万 (Whitson 2011: 1404)。2002年的另一项统计显示，布宜诺斯艾利斯大都市区的这一数字为10万 (Chronopoulos, 2006: 168)。

经济萧条促使许多建筑师和设计师从阿根廷移居国外。其他一些人，如米基·弗里登巴赫(Miki Friedenbach)和劳拉·利维(Laura Leavy)，则继续致力于正在出现的各种可能性。他们的设计工作主要集中在主流的商业产品设计和品牌推广。然而，大约也是在这个时候，他们与设计师亚历杭德罗·萨米恩托(Alejandro Sarmiento)一起，将注意力转向了更为积极的干预行动。具体来说，他们开发了一种切割工具，可以用来切割废弃的饮料瓶，从而制造出不同宽度的"塑料线"（threads）。然后，他们建立了培训工作室，这样拾荒者和其他一些人就可以学习如何使用这些材料来设计和制造产品，并且为自己而销售它们。这些工作室旨在简化流程，帮助各国人民更好地在当时正在融合的替代经济中蓬勃发展(Friedenbach 2013)。

图7.4 弗里登巴赫和利维的切割工具和由回收塑料瓶材料制成的手提包（图片由作者提供）

如果因为它们全心全意地拥护"水平主义"和"自我管理"的原则，就说这样的设计活动是"纯粹政治上的"（politically pure），那就有些夸大其词了。相反，它们最

好被描述为参与一种情感氛围（Anderson 2009, Stewart, 2011），这种气氛在当时普遍存在，并且之前一直是阿根廷日常生活的背景。这些设计活动产出的作品也可以被看作对一种集体经历的情形的情感甚至审美上的回应。这也被称为情感政治（politica afectiva），涉及将情感和人际关系置于外部道德义务的"合理性"之前。在此，社会上的错误被认为是人们在知道之前就已经感觉到的东西（Dinerstein 2014: 137-9）。

积极的设计可以被认为是一种用以促进社会考虑先于商业考虑的普遍倾向，但它与主流实践的区别可能很快变得模糊。例如，弗里登巴赫和利维的项目不久之后就成立了名为"废料实验室"（ScrapLab）的基金会，该基金会由可口可乐公司赞助。弗里登巴赫和利维的项目致力于开发废料制成的高质量产品，它们可以在家庭中手工生产，随后可以孵化微型企业（Friedenbach 2013）。除了一家全球性公司的赞助，这些良好的关注也可以被解读为表达了"回应了自我负责和自我勤勉的新自由主义原则的有尊严的工人和自给自足的公民"的理想（Sternberg 2013: 192）。

这种情况可能会加剧从激进主义到主流实践的转变。经济萧条之后，布宜诺斯艾利斯市政府发起了一项规范拾荒人的计划，包括他们的登记、制服的设计和供应以及把他们纳入官方的回收中心。这在一定程度上是出于市民对拾荒者健康和安全的担忧，但同样也被解释为一种对劳动力的约束（并没有减轻巨大的工作量），从而形成了有组织的新自由主义城市（Whitson 2011, Sternberg 2013）。

137

新自由主义制度的失败可以为其他形式的设计实践提供机会。从字面上和象征意义上来说，它们都在利用经济危机留下的空间。

在阿根廷的经济萧条时期，一些工厂被老板关闭后被工人占领并重新开业，重新投入生产。根据对"水平主义"的各种本地化解释，这些工厂以合作社的形式运作。这里有两个著名的例子，设计师都参与其中，它们是陶瓷厂萨农 (Zanon) 和纺织生产商布鲁克曼 (Brukman) (Ledesma 2015)。这一批"恢复业务"（empresas recuperadas）的企业案例中，有一家布宜诺斯艾利斯的阿根廷冶金和塑料工业公司 (Industrias Metalúrgicas y Plásticas Argentina, IMPA)。该公司过去生产从油漆管到轻型飞机在内的一系列铝产品。自1998年被工人占领后，它无法再恢复到最初的生产状态，但这座巨大的建筑承担了其他功能。因此，为了生存，它逐渐容纳了一个文化中心，有教育、表演和排练的空间。在这被回收的工厂的一个角落里，设计合作社（Cooperativa de Diseño）的工作室成立了。

设计合作社是一个多学科交叉的设计工作室，业务涵盖产品和平面设计以及视听制作。该工作室成立于2011年，由7名女性组成，本着"水平主义"和"自我组织"的原则开展工作。她们的理念是"以人为本，为人而造"（constucting design from and for people），这句笨拙的译文的原文是西班牙语，它表达了这样一种想法，即这种设计是不确定的，它作为一个过程不断发展并与公众展开对话。在"客户"方面，设计合作社与其他回收工厂的合作社共同进行产品开发项

目，或者为妇女运动团体制作视频（Cooperativa de Diseño 2013）。

就其经济过程而言，设计合作社在内部成本计算和工作流程方面非常有趣。在传统的主流设计中，要对客户需求计算成本，然后根据委托书将工作分配给工作室成员。在设计合作社，这一关系是相反的。合作社对每位成员的基本财务需求都有规定（根据受抚养人、长期服务费用和每位成员的住房费用等）。这样一来，合作社就可用其总收入为每位员工提供有保证的基本工资（或"最低工资"）。他们可能从事的外部工作，如教学，也算在内。第二个收入类别是"生活"，即包括诸如食物和衣服的日常生活开支。这样做的目的是使每个成员最终获得高于最低工资或基本工资的相同收入，从而使工资不分等级。通过使用 Excel 和 iCalc 数字工具，必要的工作时间被分配给不同类型的任务（无论是否直接产生收入），然后再把它们平均分配给合作社成员。

图 7.5 布宜诺斯艾利斯的设计合作社：成员、组织的电子表格程序、产品（图片由作者和设计合作社提供）

通过这种方式，设计合作社就调整了主流商业工作的程序和工具，调整后的集体工作方式符合他们的政治观点。这表明，无论是作为个人还是作为一个集体，在坚持激进主义目标的同时，仍有必要采取一种审慎的方法来衡量他们如何生存与繁荣。

创意时间银行

设计合作社的例子说明了设计实践如何在与设计师以输出的服务模式工作的传统做法不同的轨道中运行。虽然权力关系可能并非完全在框架中缺位，但工作室寻求的是一种特殊的对话和关系。在内部，他们制定了一种计算工作时间成本的方法，以确保成员之间的平等。这个例子展示了替代经济在涉及交换的同时，如何产生自己的规范和动机，从而为替代性的设计实践开辟空间。在本节中，我们将回顾一项试图同时生产出创意经济和其所包含的政治观点的倡议。

时间银行是一种以时间为交换单位的经济系统。这个单位通常是一个小时，并由签署该协议的成员通过中央时间银行进行交易。它是一个服务系统，因为它涉及成员时间的交换，这些时间是专门用于一项任务的，而不是用来交换货物。其中的关键原则是，不管在主流经济中时间的价值可能有什么不同，在这里，每个人的时间价值都是平等的。这个想法最早由约书亚·沃伦（Josiah Warren）在 1827 年提出，依据的是"劳工笔记"（labor notes）。然而，"时间银行"

一词是 1986 年由埃德加·卡恩 (Edgar Cahn) 引入美国的，他于 1995 年在美国建立了一个时间银行网络。2015 年，英国有 288 家时间银行（Timebanking UK 2015），美国有 120 多家时间银行 (Shih et al. 2015:1075)。

凭借"一小时换一小时"（hour for an hour）的理念，时间银行制造了一个扁平的、平等的经济。它还赋予了老年人或儿童护理等技能以价值，这些技能虽然大量存在，但在主流经济中并不总是受到高度重视。然而，在大多数情况下，这些非市场活动支撑着市场经济。举例来说，未来学家阿尔文·托夫勒 (Alvin Toffler) 倾向于询问公司的首席执行官们，如果他们的员工没有受过上厕所的训练，他们的工作效率会受到什么影响 (Ryan-Collins et al. 2008: 9)。

由于时间银行应是一个服务系统，涉及紧密的对等交换，因而它在运营中始终高度本土化。它可以帮助建立社会关系，在社区内创建支持网络。因此，人们也认为它在应对福利和健康方面的挑战时具有巨大潜力 (Seyfang 2002, Glynos and Speed 2012)。

2010 年，英国利兹市的一群艺术家和设计师为创意专业人士开发了一个时间银行系统。这家名为利兹创意时间银行 (Leeds Creative Timebank, LCT) 的机构的成立，是面对 2008 年金融危机带来的日益深化的挑战作出的既务实又具政治性的回应。越来越明显的是，国家对视觉艺术家、演员、电影制片人和其他创造性专业人士的财政支持正在迅速消失。对设计师来说，来自客户的工作似乎也在枯竭。因此，利兹创意时间银行被设想为一种手段，通过它，这些从事创造性工作的人可以继续合作，同时消除相互支付现金的需要。因此，它与其他时间银行的明显不同之处在于，其最初的目

的是支持一个独特的专业部门，而不是更广泛的社区。其目的是通过保持利兹创意部门内部合作的机会，同时发展一种与主流模式平行的相互支持而非竞争的替代经济，来提高利兹创意部门的活力。

截至 2016 年，利兹创意时间银行已有 147 名成员，其中 136 人为活跃用户。它由外部数据库——英国时间银行 (Timebanking UK) 支持，用户登录该数据库后可以提供或搜索与其他利兹创意时间银行成员的协作。在图形、室内装饰、产品等更传统的概念中，设计可能只占其所包含的专业技能范围的一小部分，编舞、马戏技巧、文案撰写、舞台管理、讲故事和视频编辑也在其中。也就是说，几乎所有提供的 46 项专业技能都可能在某个时候激发设计师的兴趣并被其使用（Ball 2016）。此外，另一种类型的"指导或培训"只提供给那些希望通过向其他成员学习来拓宽自己基础技能的设计师。

利兹创意时间银行秉持着非现金的理念，涉及独特的价值创造，一位参与者称其生产的东西"毫无风险"（non-risky risk）。即使合作失败了，也不会有金钱上的损失，只是失去几个小时而已。这使成员们更愿意以开放的方式与其他学科进行实验，形成新的工作方式或新的媒体组合。反过来，这可能会产生一种时间银行内部的试验性经济。与此同时，成员的核心技能（他们通常获得报酬的活动）并不总是在时间银行内充分发挥作用。如果没有其他工作，他们可能会选择利用核心技能，但在利兹创意时间银行中，他们更愿意使用那些对自己来说更外围的技能（Briggs et al. 2016）。

根据以上观察，认识到一个创意时间银行所产生的具体品质是很重要的。首先，它使参与者团结一致，因为他们秉

持着分享技能和专业知识的信念。其次，这也为更具试验性的创新实践创造了空间，而这些创新实践的成果可能超出了主流经济坚持的商品化。最后，将它纯粹作为一种替代经济来看，它并没有脱离现金经济主体，相反，可能会导致二者之间的复杂纠葛 (Day et al. 2014)。

小结

回顾本章呈现的四个案例研究，似乎设计在非正规经济和替代经济中占有不同的地位。

在山寨案例中，我们看到了设计源于复制，但是这种复制是以故意甚至讽刺的方式进行的。然后，它被深深地植入产品开发、生产、分销和维修系统，以至于很难单独定义它。复制、创新和设计之间的界限是流动的。知识产权的边界也很宽松，山寨依赖于开放创新。因此，创造力在这里呈现出一种独特的品质：它更多地建立在修修补补和分享的理念之上，而不是基于西方关于原创性和个人作者身份的观念。此外，我们可能会认为山寨及设计在其中扮演的角色承载着可能与经济发展背道而驰的深厚文化内涵。近年来，中国的经济政策试图使其与全球新自由主义在知识产权和创意产业方面的主流说法保持一致，因此，这其中的矛盾变得越来越成问题。设计，无论是在默认或明确的意义上，此时似乎都位于非正规和正规经济的交汇处。

在节俭创新的案例中，设计也占据了一个存在问题的位

置。在印度，它似乎正从草根阶层的适应和修补升级为消费产品。因此，本文提出了节约型创新的必要性，这也预示着整个经济将如何蓬勃发展。非正规经济中由于物质匮乏而产生的大量创意巧思和冒险精神被普遍视作为正规经济提供了一条可遵循的路径。然而，节俭创新中"快速修复"问题的想法可能过于简化了设计在现实中的作用。

就"水平主义"而言，阿根廷的经济和政治危机导致了存在于平等主义、以社区为基础的市场和工业系统中的激进主义。尽管与国家正在进行的新自由主义经济进程相比规模有限，但它仍提供了一个有趣的空间，可供替代经济进行试验。重要的是，这个空间的特点是通过明确的情感诉求的语言来表达。它的关键特征可以说是它的情感政治，而不是任何有计划的行动方针。在这里，积极的设计是一种慷慨的行为，而不是为了商业利益。其中一种方法是设计工具和系统，帮助其他人在资源稀缺的情况下生存。另一种方法是重新思考设计工作的价值和评估方法。

最后，英国的创新时间银行的案例表明，可以制造一个独立于主流经济之外并与主流经济相关联的并行经济。然而，作为经济危机和公共资金削减背景下保护创意从业者生计的一种方式，在时间银行框架内开展的工作被视为功能和目的不同于其在正常商业环境中。这导致时间银行成员之间的合作中存在更大的风险。

这些例子在地理位置、经济和政治背景上都有很大的差异。与此同时，所有这四种情况与主流经济相比，很明显设计都具有不同的功能和实践形式。进一步来讲，非正规经济和替代经济中的设计都重新定义了设计工作，并引发了不同的审美感受，人们可以借此来做判断。这可能是设计所处的

特定文化背景导致的。但它也表明，对某一事物所含价值的认知意识在不断发生变化。

第 八 章

公共部门创新

2008年金融危机之后,许多国家的公共部门资金削减激起了人们对利用设计重新配置其服务的兴趣。由此,强调用户体验的设计方式有了新的发展。这些发展在多大程度上再现了商业正统观念?或者,这是否为公民参与公共生活提供了新思路?第八章研究了不断变化的治理方法以及设计实践在其中扮演的不同角色。

144

到目前为止，这本书的关注点几乎完全集中在设计的商业环境。但有几个原因迫使我们讨论设计在公共部门的运作方式，以及随着经济和治理进程的发展，这种情况发生了怎样的变化。

坦白来说，第一个问题是规模问题。公共部门是设计的一个重要组成部分，但往往被忽视。在经济合作与发展组织（简称经合组织，OECD）国家，2013 年公共部门就业人数占总就业人数的 21.3%，丹麦和挪威达到 35%(OECD 2015: 84)。同年，英国国民健康服务体系（UK National Health Service）拥有 170 万名员工，是全球第五大雇主，美国国防部（US Department of Defense）是第一大雇主，拥有 320 万名员工（McCarthy 2015）。公共部门代表了广泛而多样的工作、管理和开支领域。2013 年，经合组织成员国公共部门的商品和服务生产成本平均占 GDP 的 21.3%（OECD 2015: 80）。公共部门是设计活动的主要使用者和推动者。

第二，公共部门绝不独立于私营部门、商业部门或其他外部机构。这种联系在很大程度上是通过将政府职能外包给私营部门供应商以及外部自愿的、慈善的和 / 或非营利的组织而建立的。2013 年，经合组织国家的政府外包产值平均占 GDP 的 8.9%。其中，比利时、日本、德国和荷兰将 60% 以上的支出用于将服务外包给第三方（OECD 2015: 80）。这刺激了供应商之间的竞争，进而创造了设计机会。

第三，教育、卫生和国防等许多公共部门职能为研究、创新和发展提供了基础，这些随后被投入商业应用。2008 年，美国联邦政府承担了 26% 的研发资金。给我们带来苹果 iPod、iPhone 和 iPad 的技术的产生，得益于美国政府的

投资支持，这一支持优先考虑军事策略、政府采购和学术科研方面的研究（Mazzucato 2013: 60and 93-5）。

第四，也是本章的重点所在，即政府对公共部门的管理中产生的发展、政策的制定方式、服务的提供方式以及政府与公民之间关系如何让位于一种增长了的设计中心性。其核心是设计思维和许多相关设计方法的兴起。正如我们将看到的那样，这是由对公共预算的财政约束（也称为财政紧缩）以及对公共服务不断增长的需求所推动的。设计，尤其是其以人为中心的方法，已被纳入公共部门的创新和决策制定之中。因此，我们必须研究顺应治理方面变化的设计实践的发展，以及成为公民意味着什么。在这方面，公共部门和私营部门的关系日益复杂，其中所采用的设计框架和方法也是如此。

下面一节将直接进入对2008年以来公共部门在设计方面发生的重要变化的讨论，揭示设计实践的表现形式和未来展望的发展过程。在建立了当代场景后，接下来的几节将回顾20世纪80年代以来公共部门形成方式的嬗变。它们表明，公共部门已逐渐受到来自私营部门的思想的限制，这随后对设计和设计方法也产生了重要的影响。本章的后半部分讨论了某种程度上说是通过设计产生的不同的公民概念。在此，它超越了新自由主义关于公民是公共服务"消费者"的概念，转向对归属和身份认同更复杂的考虑。

公共部门创新设计的新对象

我们已经习惯了遍及流行的设计杂志和网站页面的一种独特的设计表现语言：太空中飘浮着奇异的产品，只有椅子和它自己的影子，无上下文语境的品牌标识、海报或包装，清空了杂乱的人和物品的室内设计成品。这些东西似乎从天而降，它们神奇的存在似乎与生产它们的大批创意工作者、企业家、工厂工人、码头工人、卡车司机、零售商，当然还有设计者全然无关。

但在 2005 年前后，另一种视觉语言开始在博客、推特网上的帖子和 PDF 格式的机构报告中传播。这些媒介上充满了真实设计场景的照片：贴在墙上的便利贴描绘着顾客的旅程；火柴盒、橡皮泥、细绳、记号笔的标注以及街区模型；A1 纸上的草图笔记揭示了关于"问题"的网络；心系社会的公民组成的临时小组讨论他们关心的问题，而会务员在忙着做记录；公务员和服务使用者的角色扮演。

欢迎来到由服务设计难题、政策原型设计日和设计冲刺构成的新世界。具象化设计对象的旧世界并没有消失，但从 2000 年前后开始，一种全新的设计风格开始崭露头角。在这里，过程中的透明度和包容性占主导地位，因此才有了那些工作室或实验室的真实照片。这些图像也暗示了从作为名词的"设计"（过程的输出）到作为动词的"设计"（过程本身）的转变。它们表明了一种持续的转变状态，其所代表的物质文化中充满了各种指针和探索设备——这些承载着未来的原型被视为"尚未完全成为对象的事物"（Corsín Jiménez 2013: 383）。

第八章 公共部门创新

　　了解最近在公共部门的设计实践中发挥作用的工具，对理解设计在这里的定位至关重要。它们在使用中对设计的模拟常常指向两个方向。一个是对产品或服务的当前实践、经验或观点进行建模。利用人类学研究、用户观察、焦点小组或其他调查方式，这些提供了有助于理解运作中的人和事所构成的网络的描绘。另一个是发挥诱导的作用。这创造出了可信但临时的见解和可能性（Reichertz 2010, Kimbell 2014, 2015）。因此，它超越了单一的设计对象，通过一系列相遇组成的服务来映射用户旅程。这就是设计过程的新物质文化在工作中的映射，比如便利贴和培乐多彩泥。因此，可以使用此映射来了解服务在当下的存在方式，或者对未来的可能性进行原型设计。无论哪种情况，它都关注系统或服务中的人、物、空间和时间关系。换句话说，至少在理论上，它关注的是如何处理日常生活中的现实问题，无论这些现实是实际存在还是推测的。

图 8.1 英国政府内阁公务人员对全科医生诊所的患者体验进行原型设计（图片：Lucy Kimbell）

　　从概念上讲，这里的价值定位发生了变化。如果你喜欢传统的和 20 世纪的设计观念的话，那时设计被认为是在给对象增加价值（通过使它更有吸引力、更实用或两者兼

而有之)。而现在,一种基于证据的方式被用来理解"使用价值"(Kimbell 2014: 154)。这些映射设备充当服务、物品、人员及其关系的原型,以便理解它们是如何构成的,或者在未来的情况下将如何构成。服务涉及许多不同类型的参与者以及多种环境和对象。

这种对价值的理解的转向有着丰富的理论背景。尤其值得关注的是,肖夫(Shove)等人(2005)借鉴了拉图尔(2005)的行为网络理论及舍茨基(Schatzki, 1996)和莱克维茨(Reckwitz, 2002)的实践理论,认为价值并不存在于对象本身,而是可移动的,与其背景相关。使用价值或交换取决于相关物质人工制品的组合(Molotch 2003)。其产生是社会进程的结果,正如它会融入日常生活。价值不能休眠,而是以设计本身所设定的行为方式出现。这种观察在空间和时间上加大了与设计对象相关的价值的背景偶然性。价值只在正确的时间和地点产生。

简而言之,这种设计方法的典型特征是将其过程公开,转向更加严谨地思考关于应用的社会实践,并以此为基础,将对未来可能性的原型开发的使用作为一种生产证据基础的方式。

顾问和政府驱动的公共部门创新

在最广泛的语境中,这些(不完全)对象不仅属于"设计思维"领域,还属于服务设计流程、共同创造、参与性设

计、社区设计、设计行动主义、社会创新设计和政策设计。与其根据不同的设计标题来区分这些方法的不同用法和细微差别（考虑到它们之间的相互联系，这可能是一项不可能完成的任务），还不如观察它们的整体、应急能力，并考虑产生它们的精确条件。它们同时发生在商业和非商业环境中，稍后我们将在本章中看到，它们在这两种环境中的发展并不是没有关联的。

147

到 2015 年，一些小规模的设计咨询公司已经开始专门从事公共部门创新。英国的 Innovation Unit、FutureGov、Design Affects、Snook 和 Uscreates，荷兰的 STBY，比利时的 Nahman 和 Yellow Window，以及美国的 Greater Good Studio 等咨询公司正在为公共部门开发新的服务形式。这主要是因为它们有服务设计的背景和为当地政府服务的经验。在规模的另一端，大型设计公司 IDEO 在 21 世纪前十年越来越多地进入面向全球客户的公共部门创新领域。

在上游，政府资助的单位都采用了设计方法来制定政策，如丹麦的 MindLab、澳大利亚的 TACSI、英国的 PolicyLab、纽约的 Public Policy Lab 或法国的 La 27e Région。2015 年，全球大约有 100 家这样的创新实验室在运作。其中呈现出了一定的多样性：一些专注于未来的场景建筑，另一些侧重核心设计，而第三种则更强调数据、技术或行为经济学 (Nesta 2015a)。

其中，MindLab 作为一个有影响力的开拓者尤其值得注意。了解它的发展有助于理解政府中以设计为主导的治理方法在不同层面所能发挥的作用。MindLab 于 2002 年在丹麦政府的商务部内成立，旨在通过设计方法将政策、定性研究和创新结合在一起。随后，它在推动政策制定方面发挥了

超出政府的更大作用，它将关注重点放在众多执行者、使用者和利益相关者身上，而这些人可能同时也会对传统的公共部门官僚机构造成破坏。

图 8.2 Uscreates 与医疗保健专家共同探索挑战和变革（图片：Uscreates）

MindLab 在发展过程中经历了三个累积阶段。在第一个阶段，MindLab 作为一个引导部门，或者说是一个"创造性的平台"。例如，它为部门会议提供了图形工具和表现形式，使它们能够看到参与政策制定的行动者网络。在第二个阶段，即 2006 年开始，MindLab 更明显地成为一个将用户研究整合到政府政策制定过程中的创新部门。2011 年，MindLab 进入了第三个阶段，开始更加重视各政府部门内部的组织变革，以培育一种接纳和支持联合创新方法的文化。大约从 2012 年开始，MindLab 的另一项主要任务是在其他国家开展类似的实验室培训与开发 (Carstensen and Bason 2012)。因此，它同丹麦政府一起发展出了日益精细和复杂的角色和方法。

在设计咨询工作室和政府资助的实验室周围，我们还发

现了一些智库和创新团体，它们通常通过捐赠或赞助以获得资金。这些机构包括英国的 Nesta 和青年基金会，纽约的 GovLab 和多伦多的 MaRS。此外，半官方或独立的设计推广机构，如英国设计委员会或欧盟的 SEE 平台，一直积极发展和支持将设计用于公共部门创新的想法。

因此，21世纪以来，专业的商业咨询公司、政府创新实验室和其他通过多种方式融资的机构迅速崛起。它们共同构成了一个由会议、赛事、线上出版和实时网络事件（如服务或社会设计的困境）支持的全球生态系统。此外，就人员和项目而言，这些咨询公司和实验室之间的运动经常是流动的，其中一个成为另一个的训练场，反之亦然。

然而，这些机构之所以能够如此迅速地发展，是因为它们对新自由主义时代公共部门的若干发展实践作出了反应。下一节我们将回顾公共部门改革的开端，以便为后续治理模式变化的背景下的设计讨论奠定基础。

新公共管理模式

20 世纪 80 年代以来，公共部门的组织已经从一种"公共管理"方法转向所谓的新公共管理 (New Public Management,NPM,McLaughlin et al. 2002)。"公共管理"模式在 1945 年前后存在的福利国家概念中得到了最好的描述。在这里，公民在照顾老年人或维护公共空间等方面的需求几乎完全由国家来满足。然而，大多数资本主义国家，特

别是在欧洲和大洋洲，新自由主义时代的公共服务改革越来越多地以市场原则的应用为基础，不论是在医疗卫生、教育、行政部门、警察力量还是社会服务方面。事实上，新公共管理作为成为欧盟等跨国协定成员的一个必要条件，已成为了一种协同项目 (Metcalfe 1994，Blum and Manning 2009)。

新公共管理包含实现"最佳价值"的要求，以确保税收贡献得到谨慎使用。这意味着要不断改善公共部门职能的行使方式 (Martin 2000)。因此，绩效评估和评级、对公共需求的响应能力以及外包的竞争性招标使公共服务的文化逐渐贴近私营机构文化 (Whitfield 2006)。

以较低的即时成本提供基础设施的公共部门策略利用的是公私合作关系 (public-private partnerships, PPPs)，这种策略在英国、西班牙、澳大利亚和新西兰尤其得到推广。这涉及与商业公司合作进行的公共部门项目或服务。建筑项目可以通过被称为私人融资计划 (private finance initiatives, PFIs) 的私人融资方式获得资金。一般来说，此类项目包括学校、医院或交通基础设施，此外，政府机构通常还会签订一份 25 年至 30 年有效期的协议购买或租赁这些开发项目。房地产开发商将组织融资，通常是以第六章所讨论的类似方式从机构投资者那里筹集资金。在其他一些情况中，地方政府实际上是把自己的建筑卖给了房地产公司，然后再把它们租回来。英国政府承诺，到 2004 年，私人融资将达到 355 亿英镑，完成 563 笔交易。而在澳大利亚，大约同时有 200 亿澳元被私人融资活动套牢 (Hodge and Greve 2007: 546)。虽然私人融资计划主要与构建环境而非设计本身有关，但它们常常对设计产生间接影响，因为在私人融资活动合同期间，建筑物会被锁定在特定的使用模式和层级结构中。私

人承包商和公共部门供应商之间可能会产生冲突，他们会就如何最有效地利用空间以及服务应该被怎样设计而产生争论 (Gesler et al. 2004)。

对于设计而言，新公共管理更直接地为设计咨询公司提供了创建省钱系统的机会。名为企业文件服务（Corporate Document Services）的英国图形公司就是一个例子。该公司提供印刷管理服务，帮助地方当局降低成本和发布流程的效率 (CDS 2008)。如果这里出现了设计的新角色，并不一定是其专业机构向公共服务靠近的重大调整的结果，而更多的是公共部门使自己更接近商业导向的设计实践和规范的结果。

公共部门的市场化与消费

公共服务的市场化也创造了一个更加密集的管理环境，甚至创造了设计机会。服务的提供可以通过地方当局社会服务项目、半公共机构和志愿部门的联盟来发展和管理。这些都属于惠特菲尔德（Whitfield，2001, 2006）所提出的"代理人化"（agentification）。例如，惠特菲尔德（2006）展示了在授权给代理人之前，学校的管理是如何简单地与地方当局互动的。之前，学校通过分包给各类机构提供所有辅助服务，这些分包机构包括私立学校膳食供应商、建筑和设施维修公司、课后看护志愿团体、外包学校交通系统、信息通信技术系统、特殊教育需求资源和教师供应机构。在新公共管理模型中，如图表 8.1 所示，学校和地方当局有效地充当

外部供应商的代理，配置并承包它们的服务，使学校能够有效运转。

服务的市场化要求学校与外部机构建立更多的联系，并且需要学校管理者更频繁地做出决策。它还在由更多的标识、更多的企业文件、更多面向公共部门的产品、更多的关系构成的体系中创建了越来越多的代表自己的分包商组织。因此，对设计师来讲，公共部门在这一时期的重要性日益剧增也就不足为奇了。2006 年至 2007 年，英国的公共部门和非政府组织为大约一半的设计机构提供了工作，从而成为设计机构第四或第五最重要的客户（British Design Innovation，BDI，2006, 2007）。

从 1945 年起处于主导地位的福利国家模式到 20 世纪 80 年代的新公共管理模式的转变，不仅意味着设计师有了更多的就业机会，还从根本上改变了公民与国家服务之间的关系。除了更加强调公共部门的管理主义做法和术语外，新公共管理还包括在提供服务时推广"选择"的概念。在对公共服务的叙述中，新公共管理越来越强调关注服务的"使用者"及其需求。随着供应商之间争夺承包商，市场化意味着在供应端创建一个具有竞争力的领域。在用户端，公民被重塑为这些服务的消费者（Clarke 2007，Clarke and Newman 2007，Moor 2009）。

与仅使用公共服务相反，这种趋向公共服务消费的转变也有赖于对消费者的塑造。去看医生、打扫街道或让孩子们完成学业可能需要做出选择（哪个诊所？哪所学校？），或者至少对服务质量监控（街道有多干净？）。这里有一个交换的概念，即支付税款的同时期望得到一定程度的服务。但同时，这也涉及对公民的规训，让他们为自己做出的选择承

图表 8.1 学校教育市场化（Whitfield 2006）

担责任（Malpass et al. 2007）。他们通过自己的选择积极地塑造自己的日常生活，包括福利服务、教育或地方环境。因此，相应地，获得正确的信息并知道自己选择的是什么已成为履行公民责任的一部分。

公共部门的创新不仅聚焦于服务的重新设计，还集中体现在对公众的重构上，它涉及在提供者和使用者之间塑造多种形式的关系。通过不断尝试重新设计公共部门的程序和职能，使用者已被重新塑造为消费者、合作伙伴和积极的公民。

对新公共管理的回应

对新公共管理的批评并不难提出。例如，新公共管理可以被解读为对本质上是公共资产的私人商业流程和利益的不必要应用。在这种观点下，所有的善意和服务意识被视为公共部门必要但却无法衡量的方面，都被贬低了。同时，将国家职能外包的倾向把责任转移给了那些首先对投资者负责而非对公众负责的公司。在国家职能范围内，管理人员将更多精力用于采购和协调服务，而不是确保产出的质量。新公共管理还基于这样一种假设，即外包服务会带来更高的服务价值、更好的质量和更多的创意，这种假设在一定程度上来自一种刻板印象：国家公职人员与之相反。

从设计的角度来看，新公共管理有三个明显缺陷。首先，正如我们所看到的，新公共管理将公共部门服务的用户重新定位为了解选择的概念并有做出选择的责任的消费者。因为这些服务通过各种方式对公民或政府专员产生吸引力，这可能导致不同的服务名录。与此同时，我们必须问一问，服务的用户是否真的希望被当作消费者来对待。他们是否希望设计和其他投入完全专注于优化服务的核心（Clarke and Newman 2007，Moor 2009）？

新公共管理在设计方面的第二个批评是，它可能会让管理者过多地关注交付改进，而忽略了在使用时考虑服务本身的质量问题（Christensen 2013）。专注于采购、物流或从供应商那里获得最大价值都是很好的做法，但这可能会有损于确保交付的服务本身没有拙劣的构思和设计。这种强调可能不是特别以人为中心的，因为它主要关心的是已经配置的系

第八章 公共部门创新

统管理,而不是选择何种最佳功能并从那里开始工作。

第三,对展示价值的严格要求创建了一个对过程和结果进行持续测量和审计的体系。这导致了一种行为修正,即服务的安排方式满足度量标准,而不是将其设计视为服务市民的最佳方式。矛盾不断发挥作用,公务员在执行中央下发目标并履行责任的同时,还被要求具有创造力、创新性和灵活性(Gallop 2007,Parker and Bartlett 2008,Hill and Julier 2009)。在这个新公共管理环境中,冒险、尝试新想法或构建新的可能性(设计的核心)并不容易。

关于这些议题,一些政府组织的言论从大约2010年开始就转向了围绕结果导向型预算(outcome based budgeting,OBB)或结果导向型委托(outcome based commissioning,OBC)思考公共服务交付的重新配置(KPMG 2011,Law 2013)。这使得服务的实际排序超越了新公共管理。在这里,结果导向型预算没有从组织和财务的角度来考虑交付系统的运作,而是着眼于用户端所要实现的目标。因此,它以用户为中心进行考量,强调服务的预期结果(例如,更健康的公民、受照顾的老年人、有读写能力的儿童),并由此展开"逆向工程",考虑如何最好地实现这些目标,即通过组织、部门和机构能够最好地(通常也是最便宜地)提供相关解决方案。结果导向型预算可以被解读为一种具有设计性的方法,这种方法从始至终贯穿着其解决问题的精神内核。

这种想法让我们回想起曼齐尼(Manzini)和杰古(Jégou,2005)关于"结果"驱动设计的概念,其中对问题的响应并不是根据设计结果的类型预先确定的,而是寻求最有效和最适当(特别是在环境和社会方面)的反应。它要求对设计的

目标、过程和结果进行彻底的重新概念化。通过将结果置于实现这些目标的手段之上，设计可以立即脱离"图形""内部""产品"等子学科结构。当"最适合这份工作的工具"胜过预先确定的专业方法时，它就成了媒体的不可知论者。

同样，结果导向型预算可能会颠覆传统的公共部门官僚机构和流程：公园和休闲部门可能会成为健康和福祉目标的一部分，或者可能需要创建全新的管理形式。无论哪种方式，它都可能推动公共行政进入更具创新性和灵活性的模式。此外，它高度务实、注重结果的做法是在公共预算承受压力的背景下发展起来的。这种财政紧缩和公共部门创新的结合将在下一节中阐述。

财政紧缩

2007 年至 2008 年的金融危机对全球贸易和投资产生了较大冲击。这自然导致国营部门的收入减少：随着失业率的上升和营业周转率的下降，税收收入减少。许多国家的政府，尤其是欧洲各国政府，为应对这一局面而启动了财政紧缩计划，同时，它们也在清理不断上升的国家债务，尤其是在危机爆发前的几年里。对这一"官方"路线的另一种看法是，危机被用作进一步缩小国家规模的借口，以便继续推进市场化，并赋予私营企业对国家职能的特权 (Whitfileld 2012, Fraser et al. 2013)。应该补充的是，后危机时代的财政紧缩政策也可仅被视为自 20 世纪 80 年代以来公共预算持续紧缩

的延伸 (Peters 2012)。

无论哪种对财政紧缩的解释最为准确，人们都会很快就清楚地认识到，随整个欧洲的公共开支削减而来的将是失业、工资冻结以及某些服务的削减或取消。例如，在人事方面，第一波裁员计划削减公共部门雇员人数，包括：爱尔兰计划裁员 12%，荷兰 15%，希腊 20%，英国（中央政府公务员）23% (Lodge and Hood 2012: 80)。2010 年至 2014 年，爱尔兰、波罗的海国家、匈牙利、西班牙和英国的公共支出将分别削减至 GDP 的 40%、20%、15%、12% 和 11.5% (Leschke and Jepsen 2012)。一线福利服务如何继续应对这些挑战？

削减预算对许多公共部门的利益产生了影响，为了生存下去，它们需要对提供的服务进行大规模重新设计。一系列以政策为导向的智库、基金会和机构在它们的大量报告中都声称，采用更加以研究为主导、以用户为中心的方法来设计服务，可以提高效率和效力 (e.g. Lehki 2007, Design Commission 2012, Bason 2013, Design Council 2013, SEE Platform 2013)。2008 年，英国设计协会 (UK Design Council) 的杂志发起了一场题为"我们能用更少的钱提供更好的公共服务吗？"的讨论 (Bichard 2008)。后信贷危机时代，国家债务不断上升，可以预见公共部门支出将受到挤压，在这种背景下，这场辩论是恰当的。服务设计团队"生活 | 工作"（Live|Work）的主管本·莱斯（Ben Reason）说："我们需要改变我们与公共服务的关系，从一个我们只期望事情会在我们身边发生的关系，转变为一个我们更专注于确保我们不需要它们，或者通过它们来管理我们的生活方式关系 (Reason, quoted in Bichard 2008)。"因此，避免"不必要地"使用服务并在其中做出明智的选择也是节省公共资金

的一种方式。

许多专门从事这一领域的咨询设计机构都在宣传它们在为自己省钱方面取得的成果。例如，总部位于伦敦的创新单元(Innovation Unit)是一家从英国政府教育部门中剥离出来的专门从事公共部门创新的咨询机构，它提出了"激进效率"（radical efficiency）和"少花钱多办事"（more for less）的理念(Innovation Unit 2015)。它们的目标是通过关注服务用户来开发服务交付，彰显新的洞察，并了解如何重新配置和重新使用公共部门组织内部及外部的资源。与此同时，它们也有意影响公共部门机构的核心程序。一种通过建立长期的研究关系来生产"一种创新文化"以提高其内部效能的方法被寄予期望。因此，它们不仅在表面上参与寻找更廉价、更有效的服务形式，而且在内部也参与其公共部门客户的能力培养。

这里存在一种与社会创新交叠的策略，即研究如何利用那些未被充分利用的资产来实现社区凝聚力、街道安全或邻里关怀等功能。例如，社会企业 Participle 的"朋友圈"（Circle）系统提倡老年人之间点对点的帮助(Cottam and Dillon 2014)，设计咨询机构 FutureGov 推出的社区项目"砂锅俱乐部"(Casserole Club) 网络为邻居们提供家庭烹饪的食物(Nesta 2015b)。这两个案例都是在寻找创造性的方法，以期利用公民的空闲时间和技能创造社会效益。在这两个案例中，咨询公司都设计了数字化的模拟工作网络和系统，以达到点对点的支持。

这些发展是否真的会为公共部门节省预算一直是人们热议的话题。Participle 的"朋友圈"系统于 2009 年在伦敦的萨瑟克（Southwark）区首次推出，随后在城市和农村地区

又建立了六个"朋友圈"。这些"朋友圈"在50岁以上的人群中建立起社交网络，包括学习活动、资源求助热线以及来自义工的低层次实践支持。这些项目最初由地方议会拨款支持：萨瑟克区项目资助100万英镑，萨福克（Suffolk）区项目资助68万英镑（Brindle 2014）。虽然这些"朋友圈"每年收取20或30英镑的会员费，但随着核心支持资金的终止，这两家公司到2014年都已关闭。与此同时，对该计划的影响的评估显示，该计划创造了8.5万个新的社会关系，70%的成员表示参与的社会活动增加了，15%的人感觉不那么不舒服了，13%的人去看医生的次数减少了（Cottam and Dillon 2014）。

因此，"朋友圈"系统没有直接提供医疗支持，但确实节省了医疗费用。同样，它在家庭维护等实际问题上的点对点帮助意味着地方议会的关爱服务成本的降低。在这种情况下，为此类创新提供资金支持是复杂且具有挑战性的。它对更注重数量的投入和产出的僵化的传统会计制度提出了质疑。尽管如此，财政紧缩背景下出现的这类公共部门创新活动在重新思考公民身份和治理方面有着深刻的背景。

网络化治理

不管紧缩经济带来的财政压力有多大，公共部门都需要做出改变，以建构其与公民之间的关系。事实上，一些关于新公共管理之后会发生什么的理论早于财政紧缩政策，甚至

在新公共管理刚刚开始的时候就出现了。布赖森(Bryson)和克罗斯比(Crosby)的一篇开创性的文章确定了国家和公民之间协同工作的必要性。他们写道：

> 我们生活在一个没有人"负责"(in charge)的世界。没有任何一个组织或机构有足够的合法性、权力、权威或智慧能够支持它们在重大公共问题上独当一面，并在解决威胁我们所有人的问题上取得实质性进展……我们生活在一个"共享权力"的世界，在这个世界里，组织和机构必须共享目标、活动、资源、权力或权威，以实现集体收益或将损失降至最低。(Bryson and Crosby 1992, cited in Quirk 2007: 48)

在这段引语中，我们看到了国家，或者实际上任何其他组织，在宣布拥有统治权这一观念上的放弃。接下来，协同合作、合作生产或其他的共同创造模式是解决复杂的当代问题的唯一可行途径。

这种公共部门方面转向"共同创造"的趋势存在于对国家、民众以及后工业化、新自由主义经济背景的更长期的思考轨迹中。克劳斯·奥菲(Claus Offe 1985)在分析经济变化与政治改革之间的关系时，以对政治与行政行为之间关系的讨论作为其著作《无组织化的资本主义》(*Disorganized Capitalism*)的结论。首先，他指出了行政管理的不协调，即波动的需求体系中需要行动的标准规范。他认为，为了充分发挥职能，政府的行政管理部门必须与社会经济环境相一致，反之亦然。例如，僵化的国家官僚机构只有在为同样僵化的经济和社会服务时才有意义。

另一方面，就无组织化资本主义中的自由民主而言，某些规范仍是必要的，然而，行政行为的"目标导向"要明确得多。需求、就业、汇率等方面的波动对行政管理提出了具体而又无规律可循的要求。因此，政府的重点是成功的管理制度，而不是坚决执行意识形态的优先事项。在此，政治和行政之间的关系部分地发生了逆转，政府越来越多地对后者的要求做出反应，而讨价还价和合作是必要的。在这方面，奥菲进一步指出，在国家组织的服务的生产过程中，"消费"和"生产"之间的区别是模糊的 (Offe 1985: 311)。用户在"富有成效的互动"中与代理人建立伙伴关系。

从 2000 年左右开始，许多学者、实践者和组织都开始关注、采纳并进一步发展这种"富有成效的互动"。对英国政府政策具有特别影响的是查理斯·里德比特 (Charles Leadbeater)，他也是公共服务创新机构 Participle 的联合创始人之一 (Lcadbcatcr 2008)。这种"富有成效的互动"会出现在许多其他标题之下，如"联合制作"(Brandsen and Pestoff 2006)、"数字时代治理"(Dunleavy et al. 2005)、"合作状态"(Parker and Gallagher 2007) 和"关系状态"(Cooke and Muir 2012)。作为一个总括性的术语，我们可以把它们都归入"网络化治理"（networked governments）或"新公共治理"(new public governance, NPG) 的标题之下。从概念上讲，顾名思义，网络化治理基于社会中的所有参与者（公民、公务员、组织等）依赖相互支持的系统的构想。管理结构（即国家、区域或地方政府）参与网络的管理，其方式包括行动者之间的相互依赖，以实现共同的目标。因此，伙伴关系、合作和协作成为创建、生产和维护公共服务系统的方式 (Christensen 2013)。

虽然它们的背景和抱负可能有细微的差异，但所有这些术语都可能受到指责，即认为它们不过是"政策的号召人"(Hodge and Greve 2007, Christensen 2013)。设想更民主、更开放的治理模式是很好的，在这种治理模式下，公民和公务员在制定政策和服务方面进行合作，"公民参与"不仅限于投票，但是，在公共管理和问责有时必然十分艰难的世界中，实际执行这些任务可能过于有野心了。此外，这种公共管理和学术术语实际上可能只是一套政策"语言游戏"，其目的是混淆视听 (Teisman and Klijn 2002)，即国家放弃对福利和其他公共服务的责任。

在要求享有公民代表权、主张开放和民主治理方面，仍然还存在其他困境。我们如何确定那些"代表"(representing)或被代表的公民究竟代表了谁的特殊利益（Swyngedouw 2005）？其结果是如何包括或排除了该社会成员中的某些个人和团体？有时，在公民身份意义方面，设计是如何被用来消除差异或异见的（Fortier 2010）？政府的利益可能使某些网络享有特权。虽然它看起来似乎是在自己的官僚机构之外进行决策和设计，但人们必须考虑自己要选择哪些群体，而不是其他的。哪些以前通过其他系统代表的群体现在被排除在网络化治理之外？

网络化治理中的设计

这里出现的围绕网络化治理的棘手问题可能被视为永远

不会消失的挑战。这些都是我们应该时刻保持警惕的事情，在我们解决这些问题的同时，它们也在不断地形成新的问题。可以说，在政府、政策制定者及其设计师对他们所面临的高层级挑战的持续思考中，这些问题产生了。与此同时，各种各样的复杂问题必须得到解决。

虽然我已经在本章的前半部分强调了经济紧缩对公共部门创新的驱动、向网络化治理的转向，但由于发达国家都遭受到了一系列挑战，对政府需求的加剧也缓解了公共部门预算的压力。除了气候变化（影响整个世界的因素），医疗保健也是最重要的因素之一。虽然20世纪中期对健康的主要关注是急性疾病，但今天却是慢性病和"生活方式疾病"。例如，在英国，糖尿病占国民健康服务（National Health Service）预算的9%，预计到2020年将增至25%（Parker 2007: 178）。在护理方面，人口老龄化、养老金危机以及全职工作的男女人数增长，都对正规护理部门造成了不可想象的需求。老龄化的定时炸弹不仅存在于西方。2009年，中国60岁以上的人口为1.67亿，约占总人口的十分之一；到2050年，这一数字预计将达到4.8亿，约占总人口的三分之一（Branigan 2012，Sun 2014）。

从广义上讲，网络化治理解决此类问题的潜力在理论上已经得到承认，但没有实际应用和测试。例如，英国政府的白皮书"创新国家"（"Innovation Nation"，Department for Innovation, Universities and Skills 2008）将气候变化、人口老龄化、全球化和公共部门用户的更高期望列为提供服务需要的创新方法的驱动力。它提出了一种可能，即向配置、提供它的部分公共部门工作人员灌输一种创新和自主意识，并将最终用户包含在它们的共同创造和操作过程中，从而提

升地方一级的服务供应能力。然而，直到 2014 年，英国内阁办公室（UK Cabinet Office）才成立了它的政策实验室(PolicyLab)，该实验室的宗旨是通过政策设计方法来进行工作方式的实验(Kimbell 2015)。

因此，设计已成为关注公共部门社会创新、变革的组织所编写的灰色文献报告和其他出版物的中心。这些机构包括公共政策研究所 (Institute of Public Policy Research, e.g. Rogers and Houston 2004)、Demos (e.g. Parker and Gallagher 2007) 和 Nesta (e.g. Murray et al. 2010)。然而，这一举动也可能被视为更长的设计史的一部分。在英国，20 世纪 90 年代初的经济衰退导致了设计委员会的彻底改革。品牌公司纽厄尔－索雷尔（Newell and Sorrell）的董事长约翰·索雷尔 (John Sorrell) 为该公司撰写了一份政策回顾文件 (Sorrell 1994)，该文件推出了一个精简版。他还将全国范围内的 200 名员工缩减至仅 40 名，他们在伦敦新设的一间办公室工作。展示"好设计"（good design）范例的设计中心（Design Centre）已关闭。而设计委员会更像是一个传播设计新知识的智囊团，它也更加强调它在公共部门中的作用。

作为新知识的智库，它建立了一种特殊的方法来处理设计的过程和使用方法，这种方法与公共部门话语的变化密切相关。在 2004 年至 2006 年间，设计委员会设立了 RED，一个通过设计主导的创新来解决社会和经济问题的单位。RED 在其主管希拉里·科塔姆 (Hilary Cottam) 的带领下（她后来成为 Participle 的负责人）为健康、学校和监狱等公共服务的设计开发了一些共同创造的方法。这些项目强调了设计在民众和国家之间可能发挥的中介作用。这种思维方式在

第八章 公共部门创新

2004 年 RED 的《论国家》（*Touching the State*）文件中得到了阐述。它认为：

> 毕竟，设计不只是生产有效和有吸引力的东西。设计……接受培训，以分析和改进顾客与产品、客户与服务或者潜在的公民和国家之间的流程、交流和接触。它们应该着眼于更大的图景，并确定一个物品或过程在用户生活中的位置……在大多数情况下，政府机构不会以这种方式看待公民交往。似乎没有人去思考公民的经历，哪怕只是在一次遭遇中（从陪审团送达的第一封传票，到最后的告别），更不用说整个生命历程了。

这段话反映了服务设计重要性的日益增长被作为一项专门研究。事实上，服务设计的主要支持者，如服务机构引擎服务设计（Engine Service Design）和生活 | 工作，从 2000 年起就与许多设计委员会的项目有着密切的关系。

无论如何，为什么总会出现一种特别的设计方法来解决这类政策挑战的问题？为什么如此多的以设计为导向的创新实验室会成为一种近乎标准化的回应呢？克里斯蒂安·巴森（Christian Bason）列出了三个可能的原因。首先，设计研究可以揭示"问题架构"，即构成挑战的不同组件如何融合在一起。民族志、定性、以用户为中心的研究、通过原型设计解决方案进行实验和探索、数据可视化，设计师的这些工具有助于理解这一点。其次，他声称，设计能激发团队创造力。在决策者、利益团体、游说团体以及公民和企业代表之间，设计师能够运用他们的工具提供有用的交汇点。最后，设计师可以清晰地阐明政策，以便理解和参与用户体验（Bason

2014:4-5）。因此，它允许政府和决策伙伴之间建构全新的混合空间 (Bailey et al. 2016, Kimbell 2016)。

正如本章开头所述，这也是所有服务用户的旅程映射，所有培乐多彩泥和便利贴发挥作用的地方。

设计可以被看作是在为新自由主义治理下国有部门收缩而产生的结构性问题提供的一种廉价而快速的解决方案。然而，一些设计干预引发了实质性的变化以及关于国家、公众及其关系可能是什么的重新想象。

虚拟主义

在网络化治理的设计叙述中，还有两个相关的困难需要讨论。首先，它会导致这样一种看法，即以设计为主导的公共部门在创新过程中掺杂了过多的工作坊和便利贴，而它们的成果却很少能得到落实。换句话说，它对流程和协作的强调，对客户体验的映射，或者对工作坊、编程马拉松和小组竞赛挑战的频繁使用，都让它看起来促成了一种虚拟主义。在这种虚拟主义中，事物真实存在，但却并不真实 (Miller and Carrier 1998)。在这种情况下，对社会和经济活动的抽象描述就会成为人们公认的事物应该如何发展的模型，不管它们将如何在混乱的现实摩擦中发挥作用。在公共部门的官僚机构和权力系统，甚至是新公共管理的遗产和它的审计文化中协商一个项目，当然会带来挑战，正如我们已经在"朋

第八章 公共部门创新

友圈"项目中看到的,设计师必须理解和克服这些挑战。

第二个困难与虚拟主义的概念相关,在于给以设计为导向的公共部门创新提供了发声的渠道的制度性基础设施。我们注意到了一些组织,它们或者作为基金会依靠捐赠支持,或直接由政府支持,都在致力于发展和推动这一专业研究。这里存在一种危险,即正统观念就像文化基因一样在其间穿梭流动,缺少对其他可能性的关注,甚至是政治理想。肯特郡社会创新实验室(Social Innovation Lab for Kent,SILK)的创始人之一索菲娅·帕克(Sophia Parker)针对上述两种困难指出:

> 感觉有点像同一群人在谈论同样的想法,太喜欢便利贴和彩纸,而没有足够的关注影响……对于任何在这个领域工作的人来说,真正的挑战是确保在项目开始时,你就能明确自己不仅仅是在创造一件伟大的作品,还在预测变化将如何发生。你需要排谁的队?如何调整支出方向,又由谁来决定?除非我们关注影响以及它是什么样子的,否则实验室的工作就有可能成为某个地方墙上的漂亮便利贴(Parker 2015)。

尽管在以设计为导向的公共部门创新中存在这些内部挑战,但网络化治理的语境指明了价值和未来的特殊关系。在某种意义上,它创造了设计经济,其中的价值是与公民和其他利益相关者共同生产的(Sangiorgi 2015)。这可以简单解读为挖掘公民中存在的未充分利用的资源,有时被通俗地称为"汗水资产"(sweet assets)。正如前面的"朋友圈"和"砂锅俱乐部"的例子所示,设计师和公务员希望通过发展通信和工作基础设施,充分利用对社会整合与实践的推动或调整

来造福社会。在这方面,普遍的方法及其工具展现了某种未来感。他们指望事物就是它们可以成为的样子,原型服务复制了使用物品的价值。

在本章的最后几节中,我们分析了设计是如何在两种截然不同的环境中被调动和实现的。其中一种环境注定会影响到非常私人的行为习惯。另一种环境采用基于地点的方法,唤起了一种"设计公民身份"。

行为改变

在许多面向公共部门的设计咨询公司的建言中,行为改变即使不是核心修辞,也经常出现。例如,总部位于芝加哥的"大好工作室"(Greater Good Studio)在其网站上宣布:"我们相信研究改变设计,设计改变行为,行为改变世界。"(Greater Good Studio 2015)尽管"改变世界"的想法显得相当野心勃勃,但所传递的信息是明确的,即他们的工作是为了影响个人生活方式。作为一家专注于社会影响的咨询公司,他们正在采纳实际上源自经济学研究的行为变化概念,并将它引入日常实践的非商业领域。

行为改变起源于20世纪中期的思想,尤其是在美国,围绕"效用最大化"的局限展开(Sent 2004)。后一种模式假设,公民将完全理性地花钱,以最大限度地做好日常生活支出。从这一假设出发,我们开始研究看似不理性的行为是如何使消费者做出违背效用最大化的行为的。此外,专注于

描述个人行为的实际经验的行为经济学的专门研究逐渐发展起来。在商业广告和设计方面，利用这种明显的"非理性"一直是他们实践和专长的一个重要方面。的确，它可以说是诸如造型和高级设计等理念的核心，这些理念试图捕捉消费者的主观，甚至异想天开的欲望（Haug 1986, Julier 2014: chs 5 and 6）。泰勒（Thaler）和桑斯坦（Sunstein）所著的《助推：如何做出有关健康、财富与幸福的最佳决策》（*Nudge: Improving Decisions about Health, Wealth and Happiness*，2008）一书对此概念进行了延伸，产生了巨大的影响。正如标题所暗示的，书中使用"助推"一词作为行为改变的另一个术语，行为经济学的目标被扩展到个人如何提升他们的幸福指数，有关环境责任的行为，以及其他符合公共政策关注点的行为。

　　泰勒和桑斯坦的"助推"思维中存在这样一种观点，认为人们在决策过程中会反复犯错，往往缺乏信息，而且容易冲动。在此基础上，他们产生了提供"选择体系结构"的想法，这是一系列结构化的可能选项，市民可以通过这些选项指导自己的行动。实际上，这与在超市货架上展示产品或通过购物网站展示产品的商业运作相差不远（Leggett 2014）。在此，人们想象着可以通过拥有选择权而获得权力，但这却带来了整体上的改善。因此，泰勒和桑斯坦声称，"助推"提供了第三条道路，既不专横地实行中央集权，也不受制于市场的开放。他们将这第三条道路称为"家长制自由主义"（libertarian paternalism, Thaler and Sunstein 2008: 14）。

　　2004年以来，英国政府内部一直在讨论行为改变的概念（Halpern et al. 2004）。2010年，随着行为洞察小组（Behavioural Insights Team）的成立，"助推理论"在政

府的核心领域得到了实践（Dolan et al. 2010）。它也在澳大利亚新南威尔士州政府内得到实践。

在设计方面，许多旨在改变行为的项目都是在健康领域内进行的，其目的是预防而不是治疗。其中一个例子是咨询机构 Uscreates 在 2009 年开发的一个项目，该项目旨在提高伯明翰市 15 至 24 岁人群对衣原体检测的意识和检测率（当时这个年龄段的衣原体感染率为 10%）。这一行为改变项目包括广告和社交媒体宣传活动，随后还分发了数千套自我测试工具。该项目反映出了在沟通与支撑信息的良好运行且可用的服务相联系的情况下，宣传活动更有效（Cook 2011）。

利用行为改变设计可以理解为将行为经济学的主流市场机制直接转移到政策和社会领域，秉持将个人看作消费者的规范概念来工作。可能的情况是，各国政府在部署行为改变方法时，正在使用源自市场领域的技术来干预人们的微观决策。与此同时，它可能对它所处理的个人的社会背景缺乏充分的了解。也许，它看起来是在回避一些需要考虑的因素，比如特定社区、家庭或宗教中的共同的社会文化习俗。此外，莱格（Leggett，2014）认为行为本身是环境及其思想和实践的历史形成的结果。它们也创造了一种环境。将行为与环境脱钩，说起来容易做起来难。

进一步的问题在于，"助推"本身成为一个目标。行为改变设计可能会提高对国家优先事项的参与度，比如正确填写税单、按时缴纳罚款、明智地使用医疗服务。但当这一目标得以实现且正常化运转之后，谁又能说这一"新常态"不会成为有待改进的新基础呢？邓利维（Dunleavy，2016）认为，有这样一种危险，过去的创新可能会"逐渐消失""变得过于熟悉"。这意味着政府必须利用公民的意

识不断地推销自己。通过这种方式,行为改变设计可以再次进入注意力经济中的私营部门概念,在这种经济中,占主导地位的是市场营销和传播,而非巩固和深化其自身的过程和理解。

这些挑战表明,行为改变设计必须是缓慢的,包括对发生行为变化的背景进行深入理解和分析。事实上,任何形式的公共部门创新,只要涉及网络化治理的协同生产过程,都可以这么说。由于这些项目中有许多涉及公共领域中的非常具体的问题,因此很难看出这些项目可以如何加在一起构成一个更广泛的社会或政治方案。下一节将讨论的一个示例中,采用了一种程序化的方法来解决这个问题,以期实现我所提到的"设计公民身份"。

设计公民身份

设计公民身份并不是一个"官方"术语,它并不是"城市愿景"的"核心目标",学校和大学也不会讲这种课程。它可以被理解为日常生活的物质和非物质特征以及产生这些特征的过程、创造和毁灭公民的一种方式(Weber 2010: 11)。与考虑城镇建筑形式和功能安排的自上而下的空间规划过程相比,设计公民身份从日常实践的体验开始。设计公民身份是关于存在和行为的各种模式,在这些模式中,人们认为人工领域(包括物质与非物质)是活跃的并为之付诸行动。那么,如果这些措施得到贯彻,它的参与者就可以回过

头来理解甚至改变构成这些措施的更大的体系、官僚机构或规章制度。换句话说，设计公民身份也可能引发参与性的、共同创造的网络化治理过程。

科灵（Kolding）是一个鲜为人知，但具有纲领性的例子。在这里，人们试图通过设计政策来复兴一座城市。科灵是一座拥有约57600名居民的小城，位于日德兰半岛（Jutland）上丹麦部分的东南海岸。虽然科灵拥有丹麦两所专门的设计院校中的一所，以及一个主要从事设计相关研究的大学校区和一所国际商业学院，但该市4500名学生中很少有人定居在科灵，他们的老师也大多往返于哥本哈根、奥尔胡斯（Aarhus）或欧登塞（Odense）之间。由于有技能的年轻公民基本上离开了这座城市，这里的人口出现了老龄化现象。这座城市是一个重要的物流枢纽，它拥有广阔的海港和良好的连接德国北部的高速公路。然而，2008年开始的全球经济危机对该行业产生了负面影响。此外，20世纪90年代初在城市郊区建设的一个6.2万平方米、拥有120家店铺的购物中心导致了城市中心的空心化。许多街道两旁都有挂着"招租"标志的商店，夜间经济明显很安静。一项对该市人口的调查显示，20%的受访者不会建议其他人在那里生活或工作（Jungersen and Hansen 2014）。我们必须对此做点什么。

鉴于这次危机，思考的结果可能会证明这是一个设计导向城市更新的真实教训。2012年，科灵市议会一致通过了一项关于城市和市政的新愿景："通过创业、社会创新和教育，共同设计更美好的生活。"在随后的一个更短的版本中，它变成了"科灵——为生活而设计"。在一个十年计划内，设计将成为所有城市发展活动的中心。

科灵——为生活而设计

通过创业、社会创新和教育，共同设计更美好的生活

主题	1. 设计和品牌				2. 企业家精神		3. 社会创新		4. 教育	
战略目标	作为社区的国际灯塔				国内先行者		福利创新和公共-私人创新的先行者		设计、创业和社会创新教育的先行者	
倡议	1. 国际化	2. 视觉识别	3. 科灵设计周	4. 品牌推广和市场营销	5. 设计商务中心	6. 科灵创业模式	7. 生活设计实验室	8. KK 领先	9. 从尿布到博士	10. 一个对学生来说充满活力的城市
主席斯特林（Stiring）委员会	市政当局 CEO	城市发展部门主管	城市发展部门主管	市政当局 CEO	科灵商务 CEO	科灵商务 CEO	社会、健康部门高级主管	市政当局 CEO	教育部门主管	教育部门主管
设计秘书处	乌尔里克（Ulrik）玛琳（Malene）	乌尔里克	玛琳乌尔里克	乌尔里克	乌尔里克玛琳	乌尔里克安妮	安妮乌尔里克	乌尔里克	玛琳	玛琳
目标	2022 年目标：科灵市政府是设计、创业和社会创新领域的国际灯塔。市民和游客都可以探索作为设计社区的科灵。公民是科灵的骄傲大使。到 2022 年，我们将有 100000 名公民（预计 95000）。				2022 年目标：通过设计方法的使用，使科灵市政府成为丹麦最具进取精神和创业精神的。		2022 年目标：科灵市政府通过合作伙伴关系和赋权来设计福利。		2022 年目标：科灵市政府的教育系统、知识和研究成为社会创新和企业家精神的代表。	

图 8.3 丹麦科灵的主要购物街，许多带"招租"标志的购物空间之一，公民参与为科灵提出新的愿景，"科灵——为生活而设计"的战略图（图片由作者、Stagis 和科灵市政府提供）

这一新的愿景是经过了一个提炼过程产生的，它为今后的政策和战略发展指明了方向。一家总部位于哥本哈根的私人咨询公司 Stagis 受雇指导创建新愿景的过程。这本身就被视为一个设计的过程，它包括：一次人类学绘图分析，一些与当地政治家和来自商业、教育、公共机构、文化休闲协会的当地代表进行的创意工作坊，最后还有两场为本市所有公民举办的大型社区集会，吸引了约 900 人参加。Stagis 的方法基于这样一个原则：为了创造一个强有力的愿景，一个使"科灵"区别于其他城市和地区的愿景，有必要从内部识别特定的地理、历史、文化、社会或经济特征，用 Stagis 的术语来说，这些特征描述了真正的优势并以此构成了当地的身份 (Stagis 2012)。

对这一愿景的详细阐述导致了一系列具体战略的产生，这些战略旨在发展企业家精神、社会创新和教育这三个主题，每一个主题的中心都是设计思维。第四个主题是设计和品牌推广，它更多是国内导向的，目的是提高当地对该计划的认识。其部分是通过任命来自当地商业、教育、文化和社区协会的 50 名公民演员参与科灵设计网络 (Design Network Kolding) 来运作的 (Julier and Leerberg, 2014)。他们将成为这一愿景和网络的大使，为其倡议的发展和执行作出贡献。这样，一种在设计专家之外发展设计思维和意识的策略被采纳了。此外，有 25 名市政雇员参加了一个包括可视化、原型设计和用户研究的创新课程 (Jungersen and Hansen 2014)。到 2015 年，科灵市政府声称，该战略已经每年为该市节省 660 万欧元 (Kolding Municipality 2015)。

这一战略特别值得注意的是，它会持续十年以上，一开始就将覆盖两个市政选举周期。其发展的相对缓慢和参与性

在某种程度上确保了公民、政治家和其他利益攸关方对其做出更广泛和更深入的承诺。另一方面，这制造了一种维持背景稳定性的方法，使长期举措成为可能。例如，在这一进程的产出方面，建立了一个连接大学、设计学院和当地中小企业的创新中心。设计成为全市中小学的一门必修课，还建立了一个面向青少年的国际设计夏令营。该过程中还创建了"城市生活战略"和"户外战略"，并利用设计干预将其文化基础设施、体育活动、城市领域和福利联系了起来 (Højdam 2015)。

在科灵这个例子中，设计概念的转变是完全通过其对象表现出来的。换句话说，设计在某种程度上被看作一种技能、态度，甚至是一种可能嵌入组织的性格 (Michlewski 2008)。这些概念与创新和组织绩效之间的关系已从商业实体的角度进行了研究 (Press and Cooper 2003，Boland and Collopy 2004)。在公共领域，它通过广泛呼吁创造力和创新来支持城市发展 (Stevenson 2004, Evans 2009, UNESCO 2015)。然而，科灵的例子展示的是一种更集中的尝试，即通过将设计作为一种技能和视角，通过其公民和利益相关者之间的私人和公共渠道，来获得一种使命感和身份认同。实现这些首先是要在市政当局内部部署设计技能并获得理解，但同时也要怀有在城市的市民生活中通过多种渠道来贯彻它们的抱负。因此，它们的目的是在商业活动、各种形式的福利提供过程中开展课程，并作为各级教育和培训的中心。它们被期待参与到超越单一组织的多机构、多参与者和多层次的利益中。

将上一节讨论的行为改变方法与设计公民身份的概念进行对比，我们可以看到前者是如何试图远离公共部门创新的，

而公共部门创新与私营部门有着较久远的历史渊源,并且在很大程度上将公民视为非社会性的存在。相对来说,设计公民身份的方法提出了一些构成一个地方的背景性社交网络、观点和实践,同时考虑到了制度上和商业上的联系。尽管如此,它仍有可能使公民从纯粹的商业利益主导转向对集体的、社会的关切,这些关切也与本土化的设计经济纠缠在一起,反之亦然。

163

小结

设计处于政府和公民的交汇点上。它提供了政府接触人民的渠道和人民了解自我并作为公民行事的物质文化。有人甚至会说,设计塑造了公众,创造了不同的环境和尺度,人们在其中发现自己与社会的联系。设计与公共部门不同的管理方式纠缠在一起,反映出政治经济学不同的正统观念。

在当代资本主义中,公共部门在很大程度上被所谓的新公共管理模式所主导。这样,它被迫采用私营部门的许多准则,试图实现效率目标,广泛地将供应外包给私营或志愿者组织,并受到审计和度量制度的约束。在这种模式下,公民可以被重新定义为公共服务的消费者。这也刺激了咨询设计,同时造成了国家职能的分散,可以说也限制了构思和配置服务的创新机会。

这些批评,再加上财政紧缩政策造成的预算压力,已导致政府试图从新公共管理转向公共部门服务的联合生产。在

这方面，设计师，特别是从事扩展服务设计程序的设计师越来越积极地与市民、公务员和利益相关者组织紧密合作，重新思考服务，进而重新思考政府与市民的关系。这是在将网络化治理的雄心付诸实践。与标准的新公共管理相比，这种设计工作的规模和体积都相对较小。跨越了公共部门中的许多传统官僚部门，使得这种设计工作的成效难以展露。然而，它确实使国家和公民之间形成了一系列新的经济安排。与此同时，我们应该认识到，这种做法也是由智囊团和基金会推动的，它得到的推广远远超过了实际的实施。

最后，本章提出"设计公民身份"的概念，作为这些挑战的可能结果。在这里，对设计的理解已经超越了专业人士的范畴，进入了市政官员的工具箱，开始融入市民的性情和日常生活中，并通过关键的文化、教育和创业获得支持。它也来自对一个地方已有资产的深入、深思熟虑的研究和分析。它并非没有自身的困难，但这种雄心壮志令人兴奋。然而，这可能意味着要让公民生活重新得到控制。

第九章

对设计经济的研究

如何借助有意义且有效的方式研究设计经济？如何通过设计项目的小规模案例研究在更广泛的层面上理解经济过程？可以使用哪些学科工具帮助我们应对这些挑战？首先，本章讨论了设计管理研究对理解设计运作的各种环境所施加的种种限制。接着详细阐述了为进一步了解这些限制，为什么要从设计文化和经济社会学的角度进行思考，而非设计管理的角度。最后回顾了本书背景介绍中提出的一些核心问题，包括设计如何同时以功利主义和象征主义的方式在经济中运作，如何产生某种经济行为以及如何实现金融物质化。

166　　　新自由主义的表现方式多种多样,涉及持续的变化过程,在这些过程中新技术、公众、资源和关系被重新定义。同时,设计是区分活跃于经济中的商品和服务的关键因素 (Doyle and Broadbridge 1999, Grinyer 2001)。设计致力于填补利基市场,跨越国界划分消费者群体,创造独特的商业模式或新颖的投资场所。设计在传播正在发生变化的过程中也扮演了符号学角色。设计塑造事物,也帮助我们了解事物。

本书大部分内容关注的是设计在不同经济规模、位置以及关系中发挥作用的具体运作方式。这样会有一定的危险,即本书中的分析会被简化为无数的案例研究。虽然追求"特殊的尊严"(Stark 1998) 可能是一项崇高而重要的事业,但建立一些广泛的理解也是富有成效的行为,这样一个更广泛的框架不仅仅是为了理解那些案例研究。

研究设计经济面临着一个关键挑战。一方面,我们必须理解对日常世界及其设计产生影响的宏观经济过程。该过程可能涉及利率波动、商品价格、关于知识产权和跨国贸易协议的国内和国际法律框架的影响。另一方面是实际发生的微观经济实践,其中包括设计师、生产者和消费者的具体表现。这些实践可能包括如何孕育和发挥企业家精神,如何在特定地方整合资源,或如何在地方层面实施政府政策。随着我们对这一特定领域的深入研究,设计的作用变得越来越明显。我们有必要将这些观察结果与更广阔的背景结合起来。如果没有这一结合过程,解释就将变得零零碎碎,毫不完整。

本章将讨论如何以最好的方式利用设计经济定义的两个层次。首先是批判一些在设计管理学术领域发挥作用的正统观念。虽然这种专门研究主要着眼于分析当前的实践,以便为未来的设计行动提供指导,但它对设计经济作用的关注,

第九章 对设计经济的研究

应该为深入理解二者联系提供理论途径。但是，案例研究分析和一般化之间的联系似乎存在问题。因此，我们转向"设计文化"的新兴学科领域，该领域提供了一种新方式，可以使人们了解设计、生产和消费之间的经济相互作用。在此基础上，又讨论了设计文化与经济社会学的潜在联系，重点探索了设计的宏观经济和微观经济背景之间的关系。

最后三节专门探讨了前面几章中的三个基本问题。第一个问题非常简单：为什么设计和新自由主义在一起结合得如此"好"？第二个问题侧重于我们如何在设计的定性功能方面来谈论经济学。第三个问题是如何通过设计实现金融物质化。回答这些问题时，我概括了不同章节提出的一些关键案例。希望通过将这些案例结合在一起，为后续研究提供一些思路。

超越设计管理

设计管理学充斥着各种倡议和出版物，这些倡议和出版物拥护在公司的战略方向上使用设计，在设计和商业框架内，运作方式是已知的。换言之，设计管理主要呈现了设计和管理的传统含义。但是，设计管理研究中很少有人对"商业成功"的定义进行公开的审视。

例如，总部设在美国的设计管理协会（DMI）是一个将设计领域的研究人员、设计师和商人聚集在一起的会员协会。设计管理协会将设计管理定义为："试图将设计、创新、技术、

管理和消费者联系起来，并提供跨越经济、社会/文化和环境因素三重底线的竞争优势"（DMI 2015）。然而，设计管理协会的刊物《设计管理》（*Journal of Design Management*）上发表的绝大多数文章关注的都是第一重底线，即经济因素。也许在设计管理协会的定义中，它们重点关注的关键词是"提供竞争优势"。这里，社会/文化和环境领域的这种"竞争优势"如果不与其在获取商业成功中扮演的角色联系起来，就会让人很难理解。因此，将设计管理置于特定经济和意识形态框架之中来理解是无可非议的。

从大学已开设的设计管理课程及其学术会议和出版内容来看，它们的主要动机是为成功的设计提供技巧。这里呈现了三种重复出现的研究形式。一种是深入考察与设计相关的商业实践或商业从业者对设计的看法，从中创建集合特征的分类法，这种分类通常会转化为总结性图表（e.g. Stoll 1991, Bohemia and Harman 2008）。在某种意义上，此举旨在为其他设计管理者提供未来行动的框架。另一种形式是通过定义特定的概念术语，这些术语通常会转化为首字母缩略词，如 PDL（personal design leadership，个人设计领导力，Bianchini and Maffei 2012）或 DDA（design-driven approach，设计驱动方法，Lee and Evans 2012）。这些都是为了引导设计管理者优先考虑他们与企业打交道的方式，而不是为其他目的，如市场营销。第三种形式是调查设计的特定形式方面的有效性。例如，分析品牌商标中对称的使用及其商业效果（Orth and Malkewitz 2008;Marsden and Thomas 2013）。在这些方法中，研究人员正在寻求将研究的现实情况综合成理想模型。如此一来，他们就总是缺乏摩擦，这种摩擦是组织、机构和公共生活中发生的行为、情感

和基于事物的主观性的一部分。

换言之，要考虑设计实践、设计生产和设计消耗所处的位置 (Deserti and Rizzo 2014)，这一点非常重要。设计实践是众多特征的特定组合的产物，包括设计场所和设计方式方面的材料限制和机会，可用的技术和知识，设计团队之间话语和态度上的标记，与客户、支持设计实践的投资人和其他专家等外部参与者的互动等。设计实践还受到各种框架的限制，例如不同国家的知识产权法规定的不同法律参数，环境、健康和安全的标准，以及后勤问题。

人们可能会将经济动机视为驱动各种品牌、产品、服务以及设计工作室之间实现差异化的持续动力，但同时，正是设计实践的情境性使其过程充满了无穷无尽的变化，进而产生了不同结果。相比之下，许多设计管理研究似乎更多地围绕设计的规范性理解而进行。这些研究或许可以有力地支撑商学院的各种讲座，但是它们的抽象概念却忽略了商业中存在的混乱突发事件。

设计管理研究中的设计分析有助于提供可以与日常行为进行比较的结构。这种分析在了解制造产品或开发服务的各种起点和终点时会有所帮助，也能给寻找组织、机构和日常生活文化中的细微差别提供基线，并为如何以设计师的方式表达这些差异提供便利。但是为了超越这种分析的抽象性，我们应该转向设计文化研究。

设计经济依赖许多可观察但难理解的变量——由于太难理解而无法有力地支撑"最佳实践"模型和图表的抽象确定性。

设计文化研究

设计文化描述了一个对象，一门学科和一种实践（Julier 2014:ch.1）。作为一个对象，我们可以将其视为一种生态，以设计师的经济工作、设计生产（包括调解和流通）和设计消费之间的相互作用为特征，设计人工制品在其中非常活跃。作为一门学科，我们可以利用它来学习社会科学和人文学科的一系列相关学术领域，借此研究和理解这些生态学。作为一种实践，我们可以将其作为干预世界的一种方式，自知其在这一行动发生的生态系统中的地位和影响。在设计文化框架内研究设计经济，强调的是框架内的特定参与者。

图表9.1展示了透过设计文化研究设计经济的一些切入点。实际上，每个节点（设计师、生产、消费）的实践都比这里介绍得更复杂。毕竟设计师和在生产中工作的人都是消费者。知识产权除了影响产品，也会影响设计师和消费者。"消费"的节点是有争议的，因为它意味着公民行为被简化为市场内的交易而不是更广泛的个人和集体活动，这种活动涉及参与公民社会的公共程序以及日常例行的行为与实践。因此，灵活地解释和运用这种结构非常重要。

所有这些都受到宏观经济和微观经济格局的影响并成为其中的一部分。通货膨胀、税收水平、失业率、利率、汇率、股票市场、增长，这些是在宏观经济学中被放在一起研究的重大特征。这些特征影响货币的供应和充裕程度、购买力、可借贷的金额以及我们日常生活的许多其他方面。宏观经济环境的变化意味着我们可以购买的东西，我们消遣闲暇时间的地点，或者我们在职业生涯中的表现都会发生变化。因此，

第九章 对设计经济的研究

产品设计、酒吧和餐馆设计、电子游戏或公司手册的设计都与此密切相关。

对小规模经济实践的研究被非常明确地称为微观经济

图表9.1 设计文化的领域和设计因素的经济性

学。微观经济主要包括个人消费者决策、家庭管理、企业活动，或者市场本土化过程的出现。在微观经济中，重点往往从谈论宏观经济学中的统计数据转向微观经济学中的行为。在宏观经济学中，按下某些按钮可以改变整个经济的过程。中央银行降低利率、政府增加税收、按照商定的价格买卖股票，所有这些都与图表、指数和百分比有关，这些总是被以历史的眼光看待，因为它们通常随着时间而变化。在某种程度上，微观经济学研究了这些变化对人们真实的日常生活有何影响。设计在积极地帮助塑造这些影响。

在这一点上，我们首先可以看到，在国家的和全球的政策和金融进程大框架中，宏观经济学对设计具有全局影响，而在微观经济学的研究中我们发现，在较小的范围内，设计本身则更具影响力。然而，世界中也存在个人和社会行为以及日常实践，它们甚至可能独立于更大的经济框架而存在，或者刻意尝试创建自己的经济框架（我们在第四章城镇转型和慢城市运动中看到了这一点）。在这种情况下，理解经济社会学的目标为探索设计的经济提供了有用的基础。

经济社会学

自 20 世纪 80 年代中期以来，学术界重新燃起了探索经济活动中的社会进程的兴趣。这源于迪尔凯姆 [Durkheim, 1933（1893）]、韦伯 [Weber, 2002（1905）] 和齐美尔 [Simmel, 2004（1900）] 在 20 世纪之交所做的研究。然

而，在 20 世纪的大部分时间里，这一领域的研究主要集中在工业社会、劳动关系和资本主义经济对社会生活的影响上（Dobbin 2004）。到 20 世纪中叶，这些研究主要强调大规模制造、官僚机构、管理系统和阶级的问题。而 20 世纪 80 年代经济社会学的复兴将其重新定位于更加多样化的课题。例如，这些研究涵盖了性别关系（e.g. England and Folbre 2005）、中小规模的商业关系（e.g. Piore and Sabel 1986）和企业家精神（e.g. Burt 1992）。20 世纪早期的方法有时被称为"旧经济社会学"，而其复兴则被称为"新经济社会学"（Granovetter 1990）。

新经济社会学从卡尔·波兰尼 [Karl Polanyi，1957（1944）] 的研究中得到启示，波兰尼创造了"嵌入性"（embeddedness）一词。非嵌入性假定市场没有任何"背景"并且有自己的逻辑——它们会超越甚至破坏社会进程和结构。波兰尼实际上并没有频繁使用"嵌入性"这个术语，但该术语被后人重新解释并重复使用，尤其是格兰诺维特（Granovetter，1985）。从经济角度来说，"嵌入性"指的是制度的社会约束和可供性。例如，这些可能是在组织经济活动中发挥作用的宗教、亲属关系或非正式的社会结构。由此，应该注意到，经济与社会的关系是双向的——市场也会产生社会关系（Beckert 与 Streeck 2008）。此外，为了创造经济利益，社会性的发展将会被有意推动。

20 世纪 80 年代经济社会学的复兴从某种程度上解释了资本主义背景下经济和社会生活的组织中出现的一些深刻变化。正如我们在第二章所看到的，这种复兴也恰好与设计文化的变化大致同步，并与设计活动的变化格外一致。这里简要总结一下，在新自由主义的经济实践中，该内容包括国家

资源、机构和资产的私有化程度加深，金融和工业流程中法律限制的放宽，以及竞争力的提高。这些宏观经济变化为 20 世纪 80 年代出现的微观经济实践提供了一些框架，特别是在创意产业和设计方面。因而，一种特殊的设计文化应运而生，它在自己的专业领域和公众之间建立了越来越紧密的关系，并愈加"契合"。

综合看，这也是保罗·罗默（Paul Romer 1986）和罗伯特·卢卡斯（Robert Lucas 1988）提出"内生增长理论"的时刻。在这里，对经济发展（或者说，外生增长）的广泛技术性解释被简化为重点关注人力资本，这导致其技能、知识、动机和社会关系在任何背景下都可以使用。这进一步加强了对政策领域的强调，例如在知识经济概念中的教育、研究和对经济部门的补贴等。这两种情况都不意味着技术问题不重要。相反，它们试图表明技术问题与其他因素的复杂纠缠。

因此，设计文化的经济社会学为相关领域的研究提供了有用的探索。第一，它提醒我们在解释设计和设计师如何开展经济工作的时候，要超越市场本身和利润动机，因为与此同时，还有其他社会力量也在起作用。第二，它激发我们探索设计在创造社会性中发挥的作用以及这些与经济活动的关系。第三，它鼓励我们进行多种规模的研究，可能涉及设计、生产和/或日常生活的各个方面。第四，它与设计运作其中的经济实践的广度和灵活性相符合。

设计如何依从经济世界中某些工作和思考方式，积极地塑造社会共享的依从性？

最后一点，有人甚至可能超越主流经济实践的观点来看

待设计师有时会工作其中的其他经济框架。这些框架可能包括循环经济、绿色经济、社会经济、女权主义经济以及许多其他经济形式和经济组织，它们优先考虑存在的问题，而不是商业利益之外的问题。新经济社会学促使我们放弃古典经济学方法的抽象概念——投入/产出或投资/利润概念占主导地位，以便探讨经济活动的多种动机和形式，在这些经济活动中还必须考虑社会、环境和文化问题。

本书后半部分进一步提出了更详细的、非正统的设计经济的主题，如循环经济、绿色经济、社会经济、女权主义经济。非主流活动的非正统经济学研究有其自己的方法和应用 (Lee 和 Cronin 2016）。第七章中关于水平主义和时间银行的讨论开始向这个方向发展。继续研究设计在类似情况中的作用将有助于揭示设计塑造非正统经济实践的多种方式。与此同时，让我们在本章的剩余部分，通过重申设计经济学的一些核心问题，转向设计与新自由主义、经济学的定性要素以及实现金融物质化三个背景问题。这使我们从上述关于方法和学科的问题转向一系列综合前面章节而得出的推测和建议。

设计与新自由主义

为何设计与新自由主义结合得如此之"好"？在第一章和第二章中，我建立了自 20 世纪 80 年代以来设计兴起与经济转向新自由主义之间的联系。这可以划分为四个组织要素：去监管化、新经济、金融化和财政紧缩。它们彼此密切相关，

但我们也可以如下简要地逐个分析它们。

去监管化增强了竞争力。随着国有企业的私有化和市场化，类似商品和服务（例如家用能源）的提供商之间的竞争意味着，为了区分它们提供的产品，设计开始发挥作用。由于监管企业活动的规则已经放宽，因此越来越需要企业自己来证明自己，因而更加重视产品和服务的差异化和品牌化。另一方面，正如第三章所解释的那样，设计行业本身在市场竞争中加快了脚步。这种竞争主要体现在处理项目的速度以及管理复杂事务和向客户传递、展示其价值的能力等方面。

新经济赋予了生产和消费之间关系更大的灵活性和更快的速度。特别是，新经济提升了分包程度，这部分是由信息技术推动的，但更广泛、更有效的全球运输系统也功不可没。如第四章所述，设计、生产和消费结果之间的迭代加快了。因此，新经济内能够完成更多的设计工作。

金融化涉及对未来价值来源的搜索和投资。企业和"外行的"（lay）投资者寻找能够让他们的资金赚取利润的地方。设计可以增加这些投资点（建筑物、技术、原生资源等）的价值，例如使它们更具吸引力、更新颖、更具可使用性或成本更低。但设计也是以一种象征性的方式运作，通过信号告知我们正在发生的变化。我们在第五章中看到，住宅和购物中心的设计方式是如何吸引买家或引入投资，从而提高其整体价值的。在机场、研发机构和现代旅游度假区等其他设计密集的场所中，经常可以看到资金的身影。在第六章中，我们看到了设计如何参与知识产权的投资与发展并创造未来价值，从而支持行业垄断。知识产权成为另一种资产。

财政紧缩是国家进一步后撤的表现。这在一定程度上是政府为了应对经济危机而削减开支的方式。在极端情况下以

及如第七章所述,替代经济可能填补国家后撤留下的空白。设计可以在这里积极地重新配置劳动关系,或者更简单地说,设计是支撑日常生活的工具。第八章展示了设计如何成为公共部门快速削减开支、节省成本的解决方案。但财政紧缩也可能被视为会循环回到去监管化,因为去监管化是增加私营部门提供公共服务比重的一个方面。无论哪种方式,设计生意都会成为赢家。

质量经济

大量报告证明了设计对 GDP 的贡献 (e.g. Europe Economics 2015),设计对股东利益的影响 (e.g. Design Council 2007),以及设计在公共部门创新中的作用 (e.g. Thomas 2008)。我们有数据和案例。然而,在回顾前面讨论的新经济社会学的影响时,卡隆等人(2002)认为经济学家不是唯一被邀请来分析经济实践的人。卡隆等人指出,近来经济学家发现,自己是在与人类学家、社会学家、政治学家和其他人一起进行学术研究。而且,他们的工作与营销专家、设计师、商人和其他参与经济建设的人的"外行的"(lay)的专业知识相结合。简而言之,他们的定性特征和过程受到人们关注。那么,我们如何从设计的定性功能方面谈论经济学呢?

卡隆等人在题为"质量经济"(The Economy of Qualities)的文章中继续从个别化和忠诚度的方面谈论这一

点。首先,商品在市场上并非是独立存在的。基于张伯伦(Chamberlin, 1946)的研究,他们指出,商品是连续体的一部分。该连续体包括"品牌、包装、特殊接收者以及特定销售条件,如地点、卖方声誉或销售人员与客户之间的个人关系"(Callon et al. 2002: 200)。这些因素以及许多其他因素的集合定义并区分了商品,并因此使商品奇特(或以其他方式定义商品的唯一性),而不仅仅是物品本身决定了这些。其次,消费者的拥护是这些集体特征的结果,也受到了消费者自身社会实践和判断过程的影响。

尽管他们的论证有些费解,但仍然介绍了构成质量经济的复杂、微妙和偶发的特征。不仅仅是得出"没有物体是一座孤岛"的结论,这些特征还作为一系列现象的组合体的一部分发挥作用,我们可以感受到一种"推拉",这种推拉构成了生产者与消费者实践之间的微调关系,而设计经常在两者之间发挥作用。

我们还有其他几种通过设计来讨论经济学的定性功能的方式。虽然以货物的转移作为论证的起点,但卡隆及其同事的主张对其他经济关系来说也具有普遍意义。例如,我们应该记得,设计可以用来服务几个"社交世界"或者公共场所。通过第五章中的购物中心案例,我们看到了购物中心的设计和调整是如何被规划以吸引购物者、该项目计划的投资者,提升公众兴趣并给相关人群施加压力的。在这方面,经济关系是多向度的,正如设计的委托人承担着多重责任。

许多关于创意和文化产业的文献都描述了这些行业中的专业人士作为经济代理人的作用 (e.g. Caves 2000; Scase and Davis 2000; Hartley 2005)。这可能涉及对文化活动如何引发经济活动的考量,或者可能侧重于利用创造性资本获

第九章 对设计经济的研究

取经济利益的具体战略举措。卡隆等人（2002）并不一定是在谈论这些因果关系，他们的重点是经济过程中的文化活动。借助"文化"，他们不仅仅谈论其专业倡导者（设计师、艺术家、手工艺人等），还谈论消费者日常社会实践中存在的文化过程，实际上还有生产和消费之间的文化交汇点。因此，他们的兴趣在于市场营销、设计等专业人士的文化知识和思维与人们"外行的"、日常的文化世界之间的联系。

除了商品的生产和消费之外，我们还可以进一步理解经济学中文化过程的运作。本书通过对新自由主义生活一般倾向的文化建构以及设计在其中的作用来对此进行思考，在资本积累制度对房屋所有人的约束中就可以发现这一点。这一定程度上是通过媒体活动完成的，例如家居装饰的电视节目及其相关物品背景网络，如 DIY 知识和商店。在这里，"专家"（例如电视节目主持人，家庭改造书籍的作者，DIY 商店的工作人员）参与其中。此外，专业知识同样也在致力于家居装饰的房主的文化和社会实践中被部署。设计可以实现这一目标，同时，正在进行的实现过程（绘制墙面、选择家具、安装照明等）也是新自由主义的实践。

或者，我们也可以根据设计在塑造对经济生活的某些态度时所起的文化作用去思考。城市品牌推广计划、城市复兴、创造力和创意社区的倡导都是在向地方表明创新和增长的发展轨迹 (Julier 2005)。这些都是在第一章被确定为"文化政治经济学"的一部分 (Best and Paterson 2010, Sum and Jessop 2013)。设计在新自由主义转型过程中的符号化作用可以通过杰索普 (Jessop) 的"经济假想"（economic imaginaries）概念来解释：代表更广泛的经济变革的实践，甚至是对象，特别是当这种变革复杂而无序时，实际上当代

资本主义经常如此（Jessop 2004）。

> 设计塑造产品、环境或形象。它也进行"经济假想"。

这些只是我们在经济学定性维度中研究设计作用的众多方式中的一小部分。这里的关键是要意识到，这些过程或其他过程没有哪个是毫无摩擦、毫不费力或连续一致的。设计对象在经济和人的联系中提供了一个阻力矩。必须在该阻力矩上进行工作，或与之一起工作。在不同的地点、时间和方式下，它会有不同的表现。因此，谈论多种质量经济比谈论一种质量经济更有用。

物质化与金融

一个有趣的说法被反复提及：设计是一种泻药，有助于让食物更快地通过系统（Reavley 1998）。例如，我们在第七章中看到亚马逊的"一键式"（1-click）界面设计加速了在线购买流程。但设计并不总是与速度有关。配置一些零售空间可能是为了减慢人们的速度，让他们浏览其他内容并可能购买计划外的商品。与"一键式"相比，这里故意引入了一定的摩擦。无论在哪种情况下，设计师都在关注消费者的微观实践，培养引发金融运动的习惯。

关于本书的几个重要观点，我提请读者注意现代资本主义内部的全球金融流动。我们已经谈到跨越国界的金融流动

第九章 对设计经济的研究

数量的增加，调整政策和法律以允许货物和金融的流动，以及集装箱或光纤布线等技术，这些举措都鼓励了全球金融流动。但是除了这些手段，通过设计来实现金融物质化，还有其他方式吗？

要思考这个问题，有必要扩展我们对生产所包含的内容的看法。典型情况下，我们可能会想到工厂或工作室。然而，我们也可能扩展到所有那些在对设计人工制品更广泛的塑造中运营的代理商，包括那些通过中间渠道（如广告、包装或设计刊物）参与意义生产的代理商。或者，我们可以把将物品或符号从一个地方移动到另一个地方的分配网络视为生产的一部分。设计工作之后，到人们接受之前的一切流程都属于生产领域。

在思考设计经济时，我们可以进一步考虑属于生产领域的经济利益和财务流程。在这里，货币为商业或公共部门提供投资以开展业务，这不仅仅是关于基本事实的一个案例。投资结构和投资预期可以在塑造人工制品方面发挥作用。这在第五章中体现得最为明显。我们在第五章研究了如何进行家居装修和设计购物中心以符合对投资回报的特殊关注。更广泛地说，这些都属于哈维（1989b，2001）的空间修复概念。它们为剩余资本提供投资节点。设计是现金的转换器。

金融的物质化也可以以其他方式通过设计实现。改进后的住宅或新购物中心可以被视为租赁资产或权益类资产，而如第六章所述，专利、设计注册或商标等形式的知识产权同样如此。这些就是会导致"延展"而被称为"强度"的东西。换句话说，密集的设计输入使得人工制品可以通过其授权、系列再生产或特许经营来提供未来价值。

不过，这不仅仅是一条单行道。设计也可以在投资缩

减和财政紧缩的环境中发挥作用。与此相关的一个例子是城市缩小的现象。新自由主义的正统观念经常利用城市中心的再生计划吸引外来投资。这可能包括一些城市设计的项目，如更换新的街道照明和道路铺设以恢复萎靡不振的城镇中心，并鼓励新企业在那里入驻。或者，在一些可能受制于退化作用的地方，新的设计功能建立了起来，这通常是由于社群活动和地方政府规划的交互作用而形成的（Giorda 2012, Walker 2015）。例如，底特律以发展城市农业，重新分配人口减少和工业衰退留下的空间而闻名。又或者，可以采用文化干预措施、经济规划和空间规划来控制衰退，德国东部萨克森－安哈尔特州（Saxony-Anhalt）的19个城市就是如此做的（Altrock and Huning 2014）。至于更加本土化的方式，社会创新战略可以采用填堵来自附近街区的资金漏洞的方式，创造更具弹性和自给自足的生活场所（New Economics Foundation 2008, Unsworth et al. 2011）。

设计或类似设计的活动通常会填补投资缩减、财政紧缩或衰退留下的空白。它们可以在新自由主义宏观经济过程形成的裂缝中发挥作用。这些可能涉及激进主义者试图构想替代性经济空间和实践的尝试。与此相对的是，将设计作为一种快速解决方案，用来重建地方或解决经济衰退、财政紧缩带来的社会矛盾。设计也为资金流入创造了新的空间。这可能存在于城市化的过程中，通过其在塑造投资空间中的作用而实现，可能是通过其在特定创造性强度中的作用而实现，例如，将设计和生产安排在同一地点或以其他方式重新定位。正如我们在第四章中所看到的那样，这已经出现在快时尚的新全球格局中。

无论是在新自由主义的松散间隙还是集中节点上，都会

发生物质化以起到填补作用。这种"填补"（filling out）还涉及摩擦和阻力。随着许多生产齿轮的转动，这些摩擦和阻力会带来进一步的金融热度。更糟糕的是，设计工作涉及正在进行或尚未完成的变革，例如我们正在谈论的受制于不断升级换代的产品或在全球市场中争夺旅游、购物或外来商业投资份额的各个地区。

结语

与经济学一样，设计工作中也不可避免地存在着变化的成分。生活的其他方面，例如社会或宗教习俗，可能大致保持不变，但设计和经济学将使人们深思熟虑地做出改变。因此，随之而来的是，尽管本书主要侧重于设计经济的当代表现形式，但介入历史角度也是必需的。

自20世纪80年代以来，新自由主义就一直在其成熟的意义上不断发展。然而，2008年全球经济危机以来，一直有人在谈论我们进入了一个后新自由主义的新时期。1989年柏林墙的倒塌与2008年主要金融机构和程序的崩溃之间存在相似之处(Peck et al. 2009)。不久之后，有人认为世界主要经济大国进入了一个"僵尸资本主义"（zombie capitalism）时期，新自由主义基本上已经死亡，但仍在继续抽搐和蹒跚前进(Harman 2010)。然而，所有迹象表明，这些经济大国的主要支持者、领导者和机构都能够像最终产生的设计一样持续存在。

1989年和2008年的事件的一个关键区别是柏林墙的倒塌和欧洲共产主义的崩溃在很大程度上是外界人士无法预见的。相比之下，新自由主义的危机在其诞生之初以及2008年金融危机前不久都曾被计算和预见到（e.g. Meadows et al. 1972, 2004）。正如新自由主义不断计算其定量和定性机制以及资产，计算和分析也可以揭示其局限性、贪婪、不真实和暴力（e.g. Dorling et al. 2008）。

设计实践可能塑造出置身于当代资本主义主流之外的产品、生活方式和关系。这样的例子有很多，本书已经详细介绍了一些。然而，令人惊讶的是，其中不少另类实践的根源来自20世纪70年代新自由主义正统学说形成的时候。1971年，维克多·帕帕奈克（Victor Papanek）的《为真实的世界设计》（Design for the Real World）首次在英语世界中出现，该书呼吁设计去满足实际需求，而不是被制造出来的欲望。1973年，舒马赫的《小的是美好的》（*Small is Beautiful*）首次亮相，呼吁本土化的创造、有弹性的人类和物质生态。默立森（Mollison）和霍姆格伦（Holmgren）在1978年出版了《朴门永续设计一》（*Permaculture One*）一书，其中也有关于创造可持续食品和生命系统的论述。人们可能还会提及这一时期的社区建筑和规划以及适当技术运动的兴起。这些都是激进主义者共同关注的问题，将普通人的尊严和需求融入设计之中。

新自由主义的正统观念和这些替代途径同时出现，都是对20世纪70年代早期大规模经济危机的反应。当时，资本主义的危机或者更为普遍的经济衰退似乎刺激了设计中的新的、政治化的方向。它们也激发了资本主义自身的重新启动。三十年后，金融资本主义的世界似乎开始步履蹒跚，一

种激进主义设计的新动力出现了（Fuad-Luke 2009，Thorpe 2012，Julier 2013）。总的来说，无论是在 20 世纪 70 年代还是在 21 世纪初，这些途径都可以被视为稳定日常生活的尝试，为对抗资本主义的动荡和全球化进程提供连续性和地方特色。

设计中重新出现激进主义思想可能会导致日常生活出现新安排，要么保持其独立性，要么可能被改变并逐渐纳入资本主义的主流进程。然而，设计实践和话语还有另一个作用，它不一定直接参与日常生活的建构。这可能是为了展示存在的内容，阐明在经济中起作用的系统。

一般而言，隐瞒和混淆常常贯穿于资本主义的策略，特别是金融化。它们解释了避税港的阴暗诡计（Urry 2014），提供了时而滴水不漏的全球银行业务的语言（Lanchester 2015）。设计在这里也能发挥作用。资金有时可能以难以破译的方式流动，但它必须流向某个地方或某个事物。这些地方和事物都是为这种流动而塑造的。然而，这些地方和事物不仅仅是要填充的容器，还是这种流动的嬗变，它们将资金转化为其他可计算的价值形式。

设计的经济永远不是静止的，它们是不断变化的。但这并不意味着它们可以自治。它们是明确的、默契的协议以及使之继续变化和发展的行动的结果。设计的经济也不是同质的，展示它们的差异是贯穿本书的主题之一，揭示这种差异背后的原因及其驱动因素也是一项关键任务。这种揭示过程可以通过诸如此类的文本进行。使物质基础设施和信息基础设施、权力系统或设计经济的财务逻辑可视化、透明化，这可能也是设计实践本身的任务之一。

参考文献

Abrams, Fran and Astill, James (2001) 'Story of the Blues', *Guardian*, 29 May (www.theguardian.com/g2/story/0,,497788,00.html, accessed 26/10/15).

AHRC Newton Fund (2016) 'China's Creative Communities: making value and the value(s) of making' (https://chinascreativecommunities.wordpress.com/2016/04/18/about-the-project/, accessed 04/08/16).

Akrich, Madeleine (1995) 'The de-scription of technological objects', in W.E. Bijker and J. Law (eds), *Shaping Technology/Building Society – Studies in Sociotechnical Change*. Cambridge, MA: MIT Press. pp. 205–24.

Allegro, Sander and de Graaf, Rob (2008) 'Innovation and strategy implementation: the key challenge in today's competitive atmosphere', in M. Olsen and J. Zhao (eds), *Handbook of Hospitality Strategic Management*. Oxford: Elsevier. pp. 407–24.

Allon, Fiona (2010) 'Speculating on everyday life: the cultural economy of the quotidian', Journal of Communication Inquiry, 34(4): 366–81.

Altrock, Uwe and Huning, Sandra (2014) 'Cultural interventions in urban public spaces and performative planning: insights from shrinking cities in Eastern Germany', in C. Tornaghi and S. Knierbein (eds), *Public Space and Relational Perspectives: New Challenges for Architecture and Planning*. London: Routledge. pp. 148–66.

Anders, George (2013) 'Amazon's 1,263 patents reveal retailing's high-tech future' (www.forbes.com/sites/georgeanders/2013/11/14/amazons-1263-patents-reveal-retailings-high-tech-future, accessed 22/05/15).

Anderson, Ben (2009) 'Affective atmospheres', *Emotion, Space and Society*, 2(2): 77–81.

Anderson, Chris (2006) *The Long Tail: How Endless Choice is Creating Unlimited Demand*. London: Random House Business Books.

Andonov, A., Kok, N. and Eichholtz, P. (2013) 'A global perspective on pension fund investments in real estate', *Journal of Portfolio Management*, 39(5): 32.

Antia, K.D., Zheng, X. and Frazier, G.L. (2013) 'Conflict management and outcomes in franchise relationships: the role of regulation', *Journal of Marketing Research*, 50(5): 577–89.

Appadurai, Arjun (1990) 'Disjuncture and difference in the global cultural economy', *Theory, Culture and Society*, 7: 295–310.

Armstrong, Leah (2015) 'Steering a course between professionalism and commercialism: the Society of Industrial Artists and the Code of Conduct for the Professional Designer 1945–1975', *Journal of Design History*, epv038.

Arrighi, Giovanni (2006) 'Spatial and other "fixes" of historical capitalism', *Journal of World-Systems Research*, 10(2): 527–39.

Arsenault, Mike (2012) 'How valuable is Amazon's 1-click patent? It's worth billions' (http://blog.rejoiner.com/2012/07/amazon-1clickpatent, accessed 19/05/15).

Ash, James (2010) 'Architectures of affect: anticipating and manipulating the event in processes of videogame design and testing', *Environment and Planning D: Society and Space*, 28(4): 653–71.

Ash, James (2012) 'Attention, videogames and the retentional economies of affective amplification', *Theory, Culture and Society*, 29(6): 3–26.

Aspara, Jaakko (2010) 'How do institutional actors in the financial market assess companies product design? The quasi-rational evaluative schemes', *Knowledge, Technology and Policy*, 224: 241–58.

Aspara, Jaakko (2012) 'The influence of product design evaluations on investors' willingness to invest',

Design Management Journal, 6(1): 79–93.

Augé, Marc (1995) *Non-places: An Introduction to an Anthropology of Supermodernity* (trans. J. Howe). New York: Verso.

Autor, David H. and Dorn, David (2013) 'The growth of low-skill service jobs and the polarization of the US labor market', American Economic Review, 103(5): 1553–97.

Bagwell, Susan (2008) 'Creative clusters and city growth', *Creative Industries Journal*, 1(1): 31–46.

Bailey, J., Lloyd, P. and Julier, G. (2016) 'The introduction of design to policymaking: Policy Lab and the UK government', paper presented at the Design Research Society Conference, University of Brighton.

Bakshi, H., Freeman, A. and Higgs, P. (2013) 'A dynamic mapping of the UK's creative industries' (report). London: NESTA.

Baldwin, Richard (2011a) '21st century regionalism: filling the gap between 21st century trade and 20th century trade rules', *CEPR Policy Insight*, No. 56.

Baldwin, Richard (2011b) 'Trade and industrialisation after globalisation's 2nd unbundling: how building and joining a supply chain are different and why it matters', National Bureau of Economic Research, Working Paper 17716 (www.nber.org/papers/w17716, accessed 31/03/16).

Ball, Sue (2016) Founder of Leeds Creative Timebank; communication with the author, 12 February.

Barberis, Peter and May, Timothy (1993) *Government, Industry and Political Economy*. Buckingham: Open University Press.

Bardi, Ugo (2009) 'Peak oil: the four stages of a new idea', *Energy*, 34(3): 323–6.

Bason, Christian (2013) *Powering European Public Sector Innovation: Towards a New Architecture Report of the Expert Group on Public Sector Innovation*. Luxembourg: Publications Office of the European Union.

Bason, Christian (2014) 'Introduction: the design for policy nexus', in C. Bason (ed.), *Design for Policy*. Farnham: Gower. pp. 1–7.

Batchelor, Ray (1994) *Henry Ford, Mass Production, Modernism, and Design*. Manchester: Manchester University Press.

Bathelt, Hareld and Schuldt, Nina (2010) 'International trade fairs and global buzz. Part I: Ecology of global buzz', *European Planning Studies*, 18(12): 1957–74.

Bathelt, Hareld and Schuldt, Nina (2011) 'International trade fairs and global buzz. Part II: Practices of global buzz', *European Planning Studies*, 19(1): 1–22.

Baudrillard, Jean (1995 [1968]) *The System of Objects*. London: Verso.

Baum, Tom (2007) 'Human resources in tourism: still waiting for change', *Tourism Management*, 28(6): 1383–99.

Bauman, Zygmunt (2000) *Liquid Modernity*. Cambridge: Polity Press.

Beckert, Jens and Streeck, Wolfgang (2008) 'Economic sociology and political economy: a programmatic perspective', MPIfG Working Paper 08/4. Cologne: Max Planck Institute for the Study of Societies.

BEDA (Bureau of European Design Associations) (2014) 'Positioning paper BEDA: Supporting innovation and opportunity in EU design IPR'. Brussels: BEDA. (www.beda.org/resources/position-papers/supporting-innovation-and-opportunity-in-eu-design-ipr.html, accessed 11/02/15).

Beebe, Barton (2014) 'Shanzhai, sumptuary law, and intellectual property law in contemporary China', *University of California Davis Law Review*, 47: 849–74.

Bell, David and Hollows, Joanne (2005) 'Making sense of ordinary lifestyles', in D. Bell and J. Hollows (eds), *Ordinary Lifestyles: Popular Media, Consumption and Taste*. Maidenhead: Open University

Press. pp. 1–18.

Bellamy, Robert and Walker, James (1996) *Television and the Remote Control: Grazing on a Vast Wasteland*. New York: Guilford Press.

Berman, Bruce (ed.) (2006) *Making Innovation Pay: People who Turn IP into Shareholder Value*. Hoboken, NJ: Wiley.

Best, Jacqueline and Paterson, Matthew (eds) (2010) *Cultural Political Economy*. London: Routledge.

Bhabha, Homi (1984) 'Of mimicry and man: the ambivalence of colonial discourse', *Discipleship: A Special Issue on Psychoanalysis*, 28: 125–33.

Bianchini, Massimo and Maffei, Stefano (2012) 'Could design leadership be personal? Forecasting new forms of "Indie Capitalism"', Design Management Journal, 7(1): 6–17.

Bichard, Martin (2008) 'Can we deliver better public services for less money?', *Design Council Magazine*, 4: 16–21.

Birtchnell, Thomas (2011) '*Jugaad* as systemic risk and disruptive innovation in India', *Contemporary South Asia*, 19(4): 357–72.

Birtchnell, Thomas and Urry, John (2012) '3D, SF and the future', *Futures*, 50(June): 25–34.

Birtchnell, Thomas and Urry, John (2013) 'Fabricating futures and the movement of objects', *Mobilities*, 8(3): 388–405.

Birtchnell, T., Urry, J., Cook, C. and Curry, A. (2013) 'Freight miles: the impact of 3D printing on transport and society' (report), University of Lancaster (http://eprints.lancs.ac.uk/66198/1/Freight_Miles_Report. pdf, accessed 01/11/15).

Blackwell, Lewis (1986) 'Question marks over AGGI Hall', *Design Week*, 3 October, p. 8.

Blessi, G.T., Grossi, E., Sacco, P.L., Pieretti, G. and Ferilli, G. (2016) 'The contribution of cultural participation to urban well-being: a comparative study in Bolzano/Bozen and Siracusa, Italy', *Cities*, 50: 216–26.

Blum, Jürgen and Manning, Nick (2009) 'Public management reforms across OECD countries', in T. Bovaird and E. Loffler (eds), *Public Management and Governance*, 2nd edn. London: Routledge. pp. 41–58.

Boards of Appeal of the European Patent Office (2011) 'Datasheet for the decision of 27 January 2011' (www.epo.org/law-practice/case-law-appeals/recent/t071244eu1.html, accessed 19/05/15).

Bobel, Ingo (2012) 'Jugaad: a new innovation mindset', *Journal of Business and Financial Affairs*, 1(3): 4.

Bochner, Arthur and Bochner, Rose (2007) *The Totally Awesome Money Book for Kids*. New York: Newmarket Press.

Bohemia, Erik and Harman, Kerry (2008) 'Globalization and product design education: the global studio', *Design Management Journal*, 3(2): 53–68.

Boland, Richard and Collopy, Fred (eds) (2004) *Managing as Designing*. Stanford, CA: Stanford University Press.

Boulard, Denis (2013) 'Domino's Pizza en guerre avec ses franchisés', *L'Obs*, 2 January (http://tempsreel.nouvelobs.com/societe/20130102.OBS4158/domino-s-pizza-en-guerre-avec-ses-franchises.html, accessed 02/06/15).

Bound, Kirsten and Thornton, Ian (2012) *Our Frugal Future: Lessons from India's Innovation System*. London: Nesta.

Bourdieu, Pierre (1984a) *Distinction: A Social Critique of the Judgement of Taste* (trans. Richard Nice). Cambridge, MA: Harvard University Press.

Bourdieu, Pierre (1984b) *The Field of Cultural Production: Essays on Art and Literature*. New York: Columbia University Press.

Bowman, Paul (2007) *Post-Marxism versus Cultural Studies: Theory, Politics and Intervention*. Edinburgh: Edinburgh University Press.

Brands, Raina (2014) 'Why women are fighting an uphill battle on military language', *Guardian*, 24 March (www.theguardian.com/women-in-leadership/2014/mar/24/why-women-are-fighting-an-uphill-battle-on-military-language, accessed 27/05/15).

Brandsen, Taco and Pestoff, Victor (2006) 'Co-production, the third sector and the delivery of public services: an introduction', *Public Management Review*, 8(4): 493–501.

Branigan, Tania (2012) 'China faces "timebomb" of ageing population', *Guardian* (www.theguardian.com/world/2012/mar/20/china-next-generation-ageing-population, accessed 23/12/15).

Briggs, J., Lury, C. and Teasley, S. (2016) 'Creative temporal costings: a collaborative study of Leeds Creative Timebank' (https://protopublics.files.wordpress.com/2015/05/creative-temporal-costings-academic-report.pdf, accessed 01/01/16).

Brindle, David (2014) 'London elderly scheme's closure fuels row over care-gap crisis', *Guardian* (www.theguardian.com/society/2014/apr/24/london-elderly-scheme-closure-care-gap-crisis, accessed 23/12/15).

British Design Innovation (BDI) (2004) 'The British Design Industry valuation survey – 2003 to 2004' (report). Brighton: BDI.

British Design Innovation (BDI) (2005) 'The British Design Industry valuation survey – 2004 to 2005' (report). Brighton: BDI.

British Design Innovation (BDI) (2006) 'The British Design Industry valuation survey – 2005 to 2006' (report). Brighton: BDI.

British Design Innovation (BDI) (2007) 'The British Design Industry valuation survey – 2006 to 2007' (report). Brighton: BDI.

Bryson, John (1997) 'Obsolescence and the process of creative reconstruction', *Urban Studies*, 34(9): 1439–1458.

Bryson, John and Crosby, Barbara (1992) *Leadership for the Common Good: Tackling Problems in a Shared-power World*. San Francisco, CA: Jossey-Bass.

Bryson, John and Rusten, Grete (2010) *Design Economies and the Changing World Economy: Innovation, Production and Competitiveness*. Abingdon: Routledge.

Bryson, John R., Daniels, Peter W. and Warf, Barney (2004) *Service Worlds: People, Organisations and Technologies*. London: Routledge.

Buchanan, Richard (1992) 'Wicked problems in design thinking', *Design Issues*, 8(2): 5–21.

Buderi, Charles (1986) 'Conflict and compromise: the Shipping Act of 1984', *International Taxation and Business Law*, 3(2): 311–44.

Burnard, Pamela and White, Julie (2008) 'Creativity and performativity: counterpoints in British and Australian education', *British Educational Research Journal*, 34(5): 667–82.

Burt, R.S. (1992) *Structural Holes: The Social Structure of Competition*. Cambridge, MA: Harvard University Press.

Business Ratio Plus (1998) *Design Consultancies*. London: ICC Business Publications.

Butler, Judith (1997) *Excitable Speech: A Politics of the Performative*. London: Routledge.

Cachon, Gérard and Swinney, Robert (2011) 'The value of fast fashion: quick response, enhanced

design,and strategic consumer behavior', *Management Science*, 57(4): 778–95.
CADA Design (2013) 'Our work/Domino's pizza' (www.cada.co.uk/dominos-pizza, accessed 01/06/15).
Cairncross, Frances (2001) *The Death of Distance: How the Communications Revolution is Changing Our Lives*. Boston, MA: Harvard Business Press.
Callon, Michel and Law, John (2005) 'On qualculation, agency and otherness', *Environment and Planning D: Society and Space*, 23(5): 717–33.
Callon, M., Méadel, C. and Rabeharisoa, V. (2002) 'The economy of qualities', *Economy and Society*, 31(2):194–217.
Campbell, Beatrix and Wheeler, Wendy (1988) 'Filofaxions', *Marxism Today*, 32(12): 32–3.
Campbell, Colin (1987) *The Romantic Ethic and the Spirit of Modern Consumerism*. Oxford: Basil Blackwell.
Carstensen, Helle Vibeke and Bason, Christian (2012) 'Powering collaborative policy innovation: can innovation labs help?', *The Innovation Journal: The Public Sector Innovation Journal*, 17(1): 1–26.
Caves, Richard E. (2000) *Creative Industries: Contracts between Art and Commerce*. Cambridge, MA: Harvard University Press.
CDS (2008) 'CDS wins Essex local authorities print framework contract' (www.cds.co.uk/news.asp#essex, accessed 22/12/10).
Chamberlin, E.H. (1946) *The Theory of Monopolistic Competition: A Reorientation of the Theory of Value*, 5th edn. Cambridge, MA: Harvard University Press.
Chambers, M., Garriga, C. and Schlagenhauf, D. (2009) 'Accounting for changes in the home ownership rate', *International Economic Review*, 50(3): 677–726.
Chaney, David (1996) *Lifestyles*. London: Routledge.
Chang, Shaun (2009) 'Great expectations: China's cultural industry and case study of a government-sponsored creative cluster', *Creative Industries Journal*, 1(3): 263–73.
Chatterton, Paul (2014) *Low Impact Living: A Field Guide to Ecological, Affordable Community Building*. London: Earthscan.
Chatzky, Jean (2010) *Not Your Parents' Money Book: Making, Saving, and Spending Your Own Money*. New York: Simon and Schuster.
Chesbrough, Henry William (2003) *Open Innovation: The New Imperative for Creating and Profiting from Technology*. Boston, MA: Harvard Business Press.
Christensen, Jesper (2013) 'The irrealities of public innovation: exploring the political epistemology of state interventions and the creative dimensions of bureaucratic aesthetics in the search for new public futures', PhD dissertation, University of Aarhus.
Chronopoulos, Themis (2006) 'The cartoneros of Buenos Aires, 2001–2005', *City*, 10(2): 167–82.
Chubb, Andrew (2015) 'China's Shanzhai culture: "grabism" and the politics of hybridity', *Journal of Contemporary China*, 24(92): 260–79.
Cidell, Julie (2012) 'Flows and pauses in the urban logistics landscape: the municipal regulation of shipping container mobilities', *Mobilities*, 7(2): 233–45.
Cietta, Enrico (2008) *La Rivoluzione del Fast Fashion: Strategie e modelli organizzativi per competere nell industrie ibride*. Milan: FrancoAngeli.
Cittaslow (2015) 'Cittaslow International Network: 201 Città presenti in 30 Paesi nel Mondo' (www.cittaslow. org/download/DocumentiUfficiali/CITTASLOW_LIST_october_2015.pdf, accessed 20/10/15).
City of London Corporation (2011) 'Insurance companies and pension funds as institutional investors: global investment patterns' (www.cityoflondon.gov.uk/business/support-promotion-and-advice/

promoting-the-city, accessed 18/11/15).

Clarke, John (2007) 'Unsettled connections: citizens, consumers and the reform of public services', *Journal of Consumer Culture*, 7(2): 159–78.

Clarke, John and Newman, Janet (2007) 'What's in a name? New Labour's citizen-consumers and the remaking of public services', *Cultural Studies*, 21(4–5): 738–57.

Clemons, Eric and Weber, Bruce (1990) 'London's big bang: a case study of information technology, competitive impact, and organizational change', Journal of Management Information Systems, 6(4): 41–60.

Coates, Nigel (1988) 'Street signs', in J. Thackara (ed.), *Design after Modernism: Beyond the Object*. London: Thames and Hudson. pp. 95–114.

Coates, Nigel (2012) *Narrative Architecture*. Chichester: Wiley.

Cochoy, Franck (2008) 'Calculation, qualculation, calqulation: shopping cart arithmetic, equipped cognition and the clustered consumer', Marketing Theory, 8(1): 15–44.

Cochrane, Ian (2010) Managing Director, Fitch 1979–1990, interview with the author, 29 October.

Colliers International (2014) 'A rising tide stirs cautiously optimistic markets' (www.colliers.com/-/media/files/global/pdf/global-retail-highlights-2014.pdf?campaign=Global-Retail-Report-2014-PDF, accessed 18/11/15).

Communities and Local Government (2009) 'Housing statistics live table 801: tenure trend' (www.communities.gov.uk/documents/housing/xls/141491.xls, accessed 21/06/12).

Concilio, Grazia and Rizzo, Francesca (eds) (2016) *Human Smart Cities: Rethinking the Interplay between Design and Planning*. Basel: Springer.

Constant, Amelie (2014) 'Do migrants take the jobs of native workers?', *IZA World of Labor* (http://wol.iza.org/articles/do-migrants-take-the-jobs-of-native-workers/long, accessed 27/10/15).

Cook, Mary Rose (2011) 'Opportunities to design "sustainable communities": an investigation into an emerging design market, shaped by the UK Government's "Sustainable Communities" Agenda', *Design Principles and Practices: An International Journal*, 4(6): 209–19.

Cooke, Graeme and Muir, Rick (eds) (2012) *The Relational State: How Recognising the Importance of Human Relationships Could Revolutionise the Role of the State*. London: IPPR.

Cooke, Philip and Lazzeretti, Luciana (eds) (2008) *Creative Cities, Cultural Clusters and Local Economic Development*. Aldershot: Edward Elgar.

Cooperativa de Diseño (2013) Interview with the author, 22 October.

Corsín Jiménez, Alberto (2013) 'Introduction: the prototype, more than many and less than one', *Journal of Cultural Economy*, 7(4): 381–98.

Cottam, Hilary and Dillon, Cath (2014) 'Learning from London Circle' (www.participle.net, accessed 18/12/15).

Court of Justice of the European Union (2014). 'Press Release No. 98/14: The representation of the layout of a retail store, such as an "Apple" flagship store, may, subject to certain conditions, be registered as a trade mark' (http://curia.europa.eu/jcms/upload/docs/application/pdf/2014-07/cp140098en.pdf, accessed 27/05/15).

Coyle, Diane (1999) *The Weightless World: Strategies for Managing the Digital Economy*. Cambridge, MA: MIT Press.

Creative Industries Task Force (CITF) (2001) *Creative Industries Mapping Document*. London: Department of Culture, Media and Sport.

Cresswell, Tim (2010) 'Mobilities I: catching up', *Progress in Human Geography*, 35(4): 550–58.

Cross, Nigel (2001) 'Designerly ways of knowing: design discipline versus design knowledge', *Design Issues*, 17(17): 49–55.
Cross, Nigel (2006) *Designerly Ways of Knowing*. London: Springer.
Crowley, David (1992) *Design and Culture in Poland and Hungary, 1890–1990*. Brighton: University of Brighton.
Currah, Andrew (2003) 'Digital effects in the spatial economy of film: towards a research agenda', *Area*, 35(1): 64–73.
Currah, Andrew (2007) 'Hollywood, the internet and the world: a geography of disruptive innovation', *Industry and Innovation*, 14(4): 359–84.
Dalton, M.M. (2004) *The Hollywood Curriculum: Teachers in the Movies*. New York: Peter Lang.
Darby, Michael and Karni, Edi (1973) 'Free competition and the optimal amount of fraud', *Journal of Law and Economics*, 16(1): 67–88.
Day, S., Lury, C. and Wakeford, N. (2014) 'Number ecologies: numbers and numbering practices', *Distinktion: Scandinavian Journal of Social Theory*, 15(2): 123–54.
Department for Culture, Media and Sport (DCMS) (2014) 'Creative industries economic estimates, January 2014, statistical release' (report). London: DCMS.
Department for Innovation, Universities and Skills (2008) *Innovation Nation*. London: HMSO.
Deserti, Alessandro and Rizzo, Francesca (2014) 'Design and the cultures of enterprises', *Design Issues*, 30(1): 36–56.
Design Commission (2012) *Restarting Britain 2: Design and Public Services*. London: Policy Connect.
Design Council (1998) *Design in Britain 1998–9: Facts, Figures and Quotable Quotes*. London: Design Council.
Design Council (2003) *Design in Britain 2003–2004*. London: Design Council.
Design Council (2007) *The Value of Design Factfinder Report*. London: Design Council.
Design Council (2010a) *Design Industry Research 2010*. London: Design Council.
Design Council (2010b) *International Design Research*. London: Design Council.
Design Council (2013) *Design for Public Good*. London: Design Council.
Design Council (2015) *The Design Economy 2015: The Value of Design to the UK*. London: Design Council.
Design Industry Voices (2013) 'Design Industry Voices 2013: how it feels to work in British digital and design agencies right now' (www.designindustryvoices.com, accessed 29/01/15).
Design Management Institute (2015) 'What is design management?' (www.dmi.org/?What_is_Design_Manag, accessed 18/08/16).
Design Skills Advisory Panel (2007) 'High level skills for higher value' (report). London: Design Council and Creative and Cultural Skills.
Design Week (2002) 'Attack is the only form of defence' (www.designweek.co.uk/news/attack-is-the-only-form-of-defence/1103750.article, accessed 07/02/15).
Dezeen (2013) 'Milan is a breeding ground for people who copy our products' (www.dezeen.com/2013/04/22/milan-is-a-breeding-ground-for-people-who-copy-our-products, accessed 02/06/15).
Dinerstein, Ana Cecilia (2014) *The Politics of Autonomy in Latin America: The Art of Organising Hope*. London: Palgrave Macmillan.
Dobbin, Frank (2004) 'The sociological view of the economy', in F. Dobbin (ed.), *The New Economic Sociology: A Reader*. Oxford: Princeton University Press. pp. 1–45.

Docquier, F., Lowell, B.L. and Marfouk, A. (2009) 'A gendered assessment of highly skilled emigration', *Population and Development Review*, 35(2): 297–321.

Doctorow, Cory (2009) *Makers*. London: HarperCollins.

Dolan, P., Hallsworth, M., Halpern, D., King, D. and Vlaev, I. (2010) MINDSPACE: *Influencing Behaviour through Public Policy*. London: Cabinet Office and Institute for Government.

Dorland, AnneMarie (2009) 'Routinized labour in the graphic design studio', in G. Julier and L. Moor (eds), *Design and Creativity: Policy, Management and Practice*. Oxford: Berg. pp. 105–21.

Dorling, D., Newman, M. and Barford. A. (2008) *The Atlas of the Real World: Mapping the Way We Live*. London: Thames and Hudson.

Doyle, Stephen and Broadbridge, Adelina (1999) 'Differentiation by design: the importance of design in retailer repositioning and differentiation', *International Journal of Retail and Distribution Management*, 27(2): 72–83.

Drake, Graham (2003) '"This place gives me space": place and creativity in the creative industries', *Geoforum*, 34(4): 511–24.

Drèze, Jacques and Sen, Amyrata (2013) *An Uncertain Glory: India and Its Contradictions*. Princeton, NJ: Princeton University Press.

Du Gay, Paul (1996) *Consumption and Identity at Work*. London: Sage.

Du Gay, Paul and Pryke, Martin (eds) (2002) *Cultural Economy: Cultural Analysis and Commercial Life*. London: Sage.

Dubois, G., Peeters, P., Ceron, J. P. and Gössling, S. (2011) 'The future tourism mobility of the world population: emission growth versus climate policy', *Transportation Research, Part A: Policy and Practice*, 45(10): 1031–42.

Dunleavy, Patrick (2016) '"Big data" and policy learning', in G. Stoker and M. Evans (eds), *Methods that Matter: Social Science and Evidence-Based Policymaking*. Bristol: Policy Press. ch. 8.

Dunleavy, P., Margetts, H., Bastow, S. and Tinkler, J. (2005) 'New public management is dead – long live digital-era governance', *Journal of Public Administration Research and Theory*, 16(3): 467–94.

Durkheim, Émile (1933 [1893]) *The Division of Labor in Society*. New York: Macmillan.

Dzidowski, Adam (2014) 'The map and the territory: sensemaking and sensebreaking through the organisational architecture', Problemy Zarzadzania, 12(4): 29–44.

easyHotel (2014) 'Franchising – how does it work?' (www.easyhotel.com/franchising/how_does_it_work.html, accessed 16/05/14).

Ehrman, John (2006) *The Eighties: America in the Age of Reagan*. New Haven, CT: Yale University Press.

Elzenbaumer, Bianca (2013) 'Designing economic cultures: cultivating socially and politically engaged design practices against procedures of precarisation', PhD dissertation, Goldsmiths College, University of London.

England, Paula and Nancy Folbre (2005) 'Gender and economy in economic sociology', in N.J. Smelser and R. Swedberg (eds), *The Handbook of Economic Sociology,* 2nd edn. Princeton, NJ: Princeton University Press. pp. 627–49.

Europe Economics (2015) *The Economic Review of Industrial Design in Europe* – Final Report. London: Europe Economics.

European Commission (2010) 'Green Paper: Unlocking the potential of cultural and creative industries' (report). Brussels: COM.

Evans, Graham (2009) 'Creative cities, creative spaces and urban policy', *Urban Studies*, 46(5–6):

1003–40.

Exeter City Council (2008) 'A summary of the redevelopment in Exeter's city centre' (report). Exeter: Exeter City Council.

Express and Echo (2012) 'Princesshay tracks shoppers via mobile phones' (www.exeterexpressandecho.co.uk/Princesshay-tracks-shoppers-mobile-phones/story-14334332-detail/story.html, accessed 31/03/16).

Fairs, Marcus (2005) 'Dead end at the Design Museum', *Evening Standard* (www.standard.co.uk/home/dead-end-at-the-design-museum-7439381.html, accessed 11/11/15).

Fallan, Kjetil (2008) 'De-scribing design: appropriating script analysis to design history', *Design Issues*, 24(4): 61–75.

Featherstone, Mike (1991) *Consumer Culture and Postmodernism*. London: Sage.

Fejos, Zoltan (2000) 'Coca-Cola and the Chain Bridge of Budapest: a multi-ethnographic experiment', *Ethnologia Europaea*, 30(1): 15–30.

Ferdows, K., Lewis, M.A. and Machuca, J.A. (2005) 'Zara's secret for fast fashion', *Harvard Business Review*, 82(11): 98–111.

Findeli, Alain (2001) 'Rethinking design education for the 21st century: theoretical, methodological, and ethical discussion', *Design Issues*, 17(1): 5–17.

FindLaw (2008) 'One-click or two? The war over business method patents' (http://corporate.findlaw.com/intellectual-property/one-click-or-two-the-war-over-business-method-patents.html, accessed 22/05/15).

FIRJAN (2014) 'Mapeamento Da Indústria Criativa No Brasil' (report). Rio de Janeiro: Sistema FIRJAN.

Fitch, Rodney and Knobel, Lance (1990) *Fitch on Retail Design*. London: Phaidon.

Fladmoe-Lindquist, Karin and Jacque, Laurent (1995) 'Control modes in international service operations: the propensity to franchise', *Management Science*, 41(7): 1238–49.

Fletcher, Kate, Grose, Lynda and Hawken, Paul (2012) *Fashion and Sustainability: Design for Change*. London: Laurence King.

Flew, Terry (2011) *The Creative Industries: Culture and Policy*. London: Sage.

Flood, Chris (2013) 'Pension funds drawn to property', *Financial Times*, 13 January.

Folkmann, Mads Nygaard (2013) *The Aesthetics of Imagination in Design*. Cambridge, MA: MIT Press.

Foord, Jo (2009) 'Strategies for creative industries: an international review', Creative Industries Journal, 1(2): 91–113.

Fortier, Anne-Marie (2010) 'Proximity by design? Affective citizenship and the management of unease', *Citizenship Studies*, 14(1): 17–30.

Foster, Hal (ed.) (1985) *Postmodern Culture*. London: Pluto.

Foster, John and McChesney, Robert (2012) *The Endless Crisis: How Monopoly-finance Capital Produces Stagnation and Upheaval from the USA to China*. New York: NYU Press.

Foster, John and Szlajfer, Henryk (eds) (1984) *The Faltering Economy: The Problem of Accumulation under Monopoly Capitalism*. New York: Monthly Review Press.

Foucault, Michel (1988) 'Technologies of the self', in L.H. Martin, H. Gutman and P.H. Hutton (eds), *Technologies of the Self: A Seminar with Michel Foucault*. Amherst, MA: University of Massachusetts Press. pp. 17–49.

Foucault, Michel (1998 [1976]) *The History of Sexuality, Vol. 1: The Will to Knowledge*. London: Penguin.

Foucault, Michel (2008) *The Birth of Biopolitics: Lectures at the Collège de France 1978–1979* (ed. M. Sennelart, trans. G. Burchell). Basingstoke: Palgrave.

Fraser, A., Murphy, E. and Kelly, S. (2013) 'Deepening neoliberalism via austerity and "reform": the case of Ireland', *Human Geography*, 6(2): 38–53.

Freeman, Alan (2011) 'Current Issues Note 33: London's creative industries 2011 update' (report). London: GLA Economics.

Friedenbach, Miki (2013) Interview with the author, 21 October.

Friedman, Ken (2003) 'Theory construction in design research: criteria, approaches and methods', *Design Studies*, 24(6): 507–22.

Friedman, Thomas (2006) *The World is Flat: The Globalized World in the Twenty-first Century*. London: Penguin.

Frith, Simon and Horne, Howard (1987) *Art into Pop*. London: Routledge.

Froud, J., Haslam, C., Johal, S. and Williams, K. (2000) 'Shareholder value and financialization: consultancy promises, management moves', *Economy and Society*, 29(1): 80–110.

Froud, J., Johal, S., Leaver, A. and Williams, K. (2006) *Financialization and Strategy: Narrative and Numbers*. London: Routledge.

Fuad-Luke, Alastair (2009) *Design Activism: Beautiful Strangeness for a Sustainable World*. London: Earthscan.

Gabriel, Yiannis (2003) 'Glass palaces and glass cages: organizations in times of flexible work, fragmented consumption and fragile selves', *Ephemera*, 3(3): 166–84.

Gallop, Geoff (2007) 'Strategic planning: is it the new model?', *Public Administration Today*, 10: 28–33.

Galloway, Susan and Dunlop, Steward (2007) 'A critique of definitions of the cultural and creative industries in public policy', *International Journal of Cultural Policy*, 13(1): 17–31.

Gardner, Gareth (2007) 'The Princess and the maze', *BD Magazine*, Issue 6.

Garnham, Nick (1990) *Capitalism and Communication – Global Culture and the Economics of Information*. London: Sage.

Garriga, C., Gavin, W. and Schlagenhauf, D. (2006) 'Recent trends in homeownership', *Federal Reserve Bank of St. Louis Review*, 88(5): 397–412.

Gemser, Gerda and Wijnberg, Nachoem (2001) 'Effects of reputational sanctions on the competitive imitation of design innovations', *Organization Studies*, 22(4): 563–91.

Gerth, Karl (2010) *As China Goes, So Goes the World: How Chinese Consumers are Transforming Everything*. New York: Hill and Wang.

Gesler, W., Bell, M., Curtis, S., Hubbard, P. and Francis, S. (2004) 'Therapy by design: evaluating the UK hospital building program', *Health and Place*, 10(2): 117–28.

Gibson, Lisanne and Stevenson, Deborah (2004) 'Urban space and the uses of culture', *International Journal of Cultural Policy*, 10(1): 1–4.

Gilbert, David (2013) 'A New World Order? Fashion and its capitals in the twenty-first century', in S. Bruzzi and P. Church Gibson (eds), *Fashion Cultures Revisited: Theories, Explorations and Analysis*. Abingdon: Routledge. pp. 11–30.

Giorda, Erica (2012) 'Farming in Motown: competing narratives for urban development and urban agriculture in Detroit', in A. Viljoen and J. Wiskerke (eds), *Sustainable Food Planning: Evolving Theory and Practice*. Wageningen: Wageningen Academic Publishers. pp. 271–81.

Glasmeier, A., Thompson, J. and Kays, A. (1993) 'The geography of trade policy: trade regimes and

location decisions in the textile and apparel complex', *Transactions of the Institute of British Geographers*, 18: 19–35.

Global Language Monitor (2015) 'Paris towers over world of fashion as top global fashion capital for 2015' (www.languagemonitor.com/category/fashion/fashion-capitals, accessed 02/11/15).

Glynos, Jason and Speed, Ewen (2012) 'Varieties of co-production in public services: time banks in a UK health policy context', *Critical Policy Studies*, 6(4): 402–33.

Goffman, Erving (1959) *The Presentation of Self in Everyday Life*. New York: Double Day Anchor.

Gordon, I., Travers, T. and Whitehead, C.M. (2007) *The Impact of Recent Immigration on the London Economy*. London: London School of Economics.

Granovetter, Mark (1985) 'Economic action and social structure: the problem of embeddedness', *American Journal of Sociology*, 91(3): 481–510.

Granovetter, Mark (1990) 'The old and the new economic sociology: a history and an agenda', in R. Friedland and A.F. Robertson (eds), *Beyond the Market Place: Rethinking Economy and Society*. New York: Aldine de Gruyter. pp. 89–112.

Grattan, Robert (2002) *The Strategy Process: A Military–Business Comparison*. London: Palgrave Macmillan.

Greater Good Studio (2015) 'Theory of change' (www.greatergoodstudio.com/theoryofchange, accessed 08/12/15).

Grimshaw, Mike (2004) '"Soft modernism": the world of the post-theoretical designer' (www.ctheory.net/articles.aspx?id=418, accessed 21/06/12).

Grinyer, Clive (2001) 'Design differentiation for global companies: value exporters and value collectors', *Design Management Journal (Former Series)*, 12(4): 10–14.

Grodach, Carl and Seman, Michael (2013) 'The cultural economy in recession: examining the US experience', *Cities*, 33: 15–28.

Grubbauer, Monika (2014) 'Architecture, economic imaginaries and urban politics: the office tower as socially classifying device', *International Journal of Urban and Regional Research*, 38(1): 336–59.

Hadjimichalis, Costis (2006) 'The end of the third Italy as we knew it', *Antipode*, 38: 82–106.

Hall, Kevin (2010) 'A chronology of the Filofax' (www.philofaxy.com/files/filofax-chronology.pdf, accessed 17/09/15).

Hall, Stuart (1988) '*Brave new world*', *Marxism Today*, 32(12): 24–30.

Halpern, D., Bates, C., Mulgan, G. and Aldridge, S. with Beales, G. and Heathfield, A. (2004) *Personal Responsibility and Changing Behaviour: The State of Knowledge and its Implications for Public Policy*. London: Prime Minister's Strategy Unit.

Hannam, K., Sheller, M. and Urry, J. (2006) 'Editorial: Mobilities, immobilities and moorings', *Mobilities*, 1(1):1–22.

Hanson, Gordon and Slaughter, Mathew (2002) 'Labor-market adjustment in open economies: evidence from US states', *Journal of International Economics*, 57(1): 3–29.

Haraway, Donna (2006 [1985]) 'A cyborg manifesto: science, technology, and socialist-feminism in the late 20th century', in J. Weiss, J. Nolan, J. Hunsinger and P. Trifonas (eds), *The International Handbook of Virtual Learning Environments*. Dordrecht: Springer. pp. 117–58.

Hardie, Michael and Perry, Frederick (2013) 'Economic review, May 2013' (report). London: Office for National Statistics.

Harman, Chris (2010) *Zombie Capitalism: Global Crisis and the Relevance of Marx*. Chicago, IL:

Haymarket.

Harper, Krista (1999) 'Citizens or consumers? Environmentalism and the public sphere in postsocialist Hungary', *Radical History Review*, 74: 96–111.

Harrison, Bennett (1994) *Lean and Mean: The Changing Landscape of Corporate Power in the Age of Flexibility*. New York: Basic Books.

Hartley, John (ed.) (2005) *Creative Industries*. Oxford: Blackwell.

Hartley, John, Wen, Wen and Li, Henry Siling (2015) *Creative Economy and Culture: Challenges, Changes and Futures for the Creative Industries*. London: Sage.

Hartwich, Oliver Marc and Razeen, Sally (2009) 'Neoliberalism: the genesis of a political swearword', Occasional Paper 114. Sydey: Centre for Independent Studies.

Harvey, David (1989a) *The Condition of Postmodernity: An Enquiry into the Origins of Cultural Change*. Oxford: Basil Blackwell.

Harvey, David (1989b) *The Urban Experience*. Oxford: Basil Blackwell.

Harvey, David (2001) 'Globalization and the "spatial fix"', *Geographische Revue*, 2(3): 23–30.

Harvey, David (2003) *The New Imperialism*. Oxford: Oxford University Press.

Harvey, David (2005) *A Brief History of Neoliberalism*. Oxford: Oxford University Press.

Harvey, David (2010) *The Enigma of Capital and the Crisis of Capitalism*. London: Profile.

Haug, W.F. (1986) *Critique of Commodity Aesthetics: Appearance, Sexuality and Advertising in Capitalist Society*. London: Polity Press.

Haughton, G., Deas, I. and Hincks, S. (2014) 'Making an impact: when agglomeration boosterism meets antiplanning rhetoric', *Environment and Planning A*, 45(2): 265–70.

Healy, Stephen (2009) 'Alternative economies', in N. Thrift and R. Kitchin (eds), *The International Encyclopedia of Human Geography*. Oxford: Elsevier. pp. 338–44.

Hebdige, Dick (1985) 'The impossible object: toward a cartography of taste', *Block*, 12: 13–14.

Hebdige, Dick (1988) *Hiding in the Light: On Images and Things*. London: Comedia.

Hennessey, William (2012) '*Deconstructing Shanzhai*-China's copycat counterculture: catch me if you can', Campbell Law Review, 34(3): 609–60.

Herod, Andrew (1997) 'From a geography of labor to a labor geography: labor's spatial fix and the geography of capitalism', Antipode, 29(1): 1–31.

Heskett, John (2008) 'Creating economic value by design', *International Journal of Design*, 3(1): 71–84.

Hesmondhalgh, David (2007) The Cultural Industries, 2nd edn. London: Sage.

Hilbert, Martin and López, Priscila (2011) 'The world's technological capacity to store, communicate, and compute information', *Science*, 332(60): 60–65.

Hill, Katie and Julier, Guy (2009) 'Design, innovation and policy at local level', in G. Julier and L. Moor (eds), *Design and Creativity: Policy, Management and Practice*. Oxford: Berg. pp. 57–73.

Hirsch, R.L., Bezdek, R. and Wendling, R. (2005) 'Peaking of world oil production', in ASPO, *Proceedings of the IV International Workshop on Oil and Gas Depletion*. Evora: Centro de Geofísica de Évora. pp. 19–20.

Hochschild, Arlie Russell (2003 [1983]) *The Managed Heart: Commercialization of Human Feeling*. Berkeley, CA: University of California Press.

Hodge, Graeme A. and Greve, Carsten (2007) 'Public–private partnerships: an international performance Public Administration Review, 67(3): 545–58.

Højdam, Jonny (2015) 'Design Community Kolding' (https://prezi.com/rlgfcwfzgpqg/design-community-kolding-en-final, accessed 23/12/15).

Hopkins, Rob (2008) *The Transition Handbook: From Oil Dependency to Local Resilience*. Totnes: Green Books.

Horolets, Anna (2015) 'Finding one's way: recreational mobility of post-2004 Polish migrants in West Midlands, UK', *Leisure Studies*, 34(1): 5–18.

Howkins, John (2001) *The Creative Economy: How People Make Money from Ideas*. London: Penguin.

Hozic, Aida (1999) 'Uncle Sam goes to Siliwood: of landscapes, Spielberg and hegemony', *Review of International Political Economy*, 6(3): 289–312.

Hsu, Tiffany (2013) 'See's, Topshop, Topman opening at the Grove in February', *LA Times*, 5 February (www.latimes.com/business/la-fi-mo-sees-topshop-grove-20130204-story.html, accessed 31/03/16).

Hurdley, Rachel (2006) 'Dismantling mantelpieces: narrating identities and materializing culture in the home', *Sociology*, 40(4): 717–33.

Huyssen, Andreas (1986) *After the Great Divide: Modernism, Mass Culture, Postmodernism*. Chicago, IL: Indiana University Press.

IFIClaims® (2015) 'IFI CLAIMS® 2014 Top 50 US patent assignees' (www.ificlaims.com/index.php?page=misc_top_50_2014, accessed 27/05/15).

Innovation Unit (2015) 'Different, better, lower cost: innovation support for public services' (www.innovationunit.org, accessed 01/04/15).

Insurance Europe and Oliver Wyman (2013) 'Funding the future: insurers' role as institutional investors' (www.insuranceeurope.eu/sites/default/files/attachments/Funding%20the%20future.pdf, accessed 31/03/16).

Intellectual Property Office (2012) 'Copyright protection for designs: final impact assessment' (www.gov.uk/government/uploads/system/uploads/attachment_data/file/31970/12-866-copyright-protectiondesigns-impact-assessment.pdf, accessed 21/04/16).

Intellectual Property Office (2015) Registered Designs Act 1949. Newport: IPO (https://www.gov.uk/government/uploads/system/uploads/attachment_data/file/498821/Registered_Designs_Act_1949.pdf, accessed 11/08/16).

IP Australia (2008) *Protect Your Creative: A Guide to Intellectual Property for Australia's Graphic Designers*. Victoria: IP Australia.

Jansson, Johan and Power, Dominic (2010) 'Fashioning a global city: global city brand channels in the fashion and design industries', *Regional Studies*, 44(7): 889–904.

Jeffcutt, Paul and Pratt, Alex (2002) 'Managing creativity in the cultural industries', *Creativity and Innovation Management*, 11(4): 225–33.

Jessop, Bob (2004) 'Critical semiotic analysis and cultural political economy', *Critical Discourse Studies*, 1(2): 159–74.

Jessop, Bob (2006) 'Spatial fixes, temporal fixes, and spatio-temporal fixes', in N. Castree and D. Gregory (eds), *David Harvey: A Critical Reader*. Oxford: Blackwell. pp. 142–66.

Johnson, Stephen (2015) *Guide to Intellectual Property: What it is, How to Protect it, How to Exploit it*. London: The Economist.

Julier, Guy (1991) *New Spanish Design*. London: Thames and Hudson.

Julier, Guy (2005) 'Urban designscapes and the production of aesthetic consent', *Urban Studies*, 42(5–6):

869–88.

Julier, Guy (2010) 'Playing the system: design consultancies, professionalisation and value', in B. Townley and N. Beech (eds), *Managing Creativity: Exploring the Paradox*. Cambridge: Cambridge University Press. pp. 237–59.

Julier, Guy (2013) 'From design culture to design activism', *Design and Culture*, 5(2): 215–36.

Julier, Guy (2014) *The Culture of Design*, 3rd edn. London: Sage.

Julier, Guy and Leerberg, Malene (2014) 'Kolding – we design for life: embedding a new design culture into urban regeneration', *The Finnish Journal of Urban Studies*, 52(2): 29–56.

Jungersen, Ulrik and Hansen, Poul (2014) 'Designing a municipality', in M. Laakso and K. Ekman (eds), *Proceedings of Norddesign 2014 Conference*. Aalto: Aalto University. pp. 610–19.

Kar, Dev and Spanjers, Joseph (2014) *Illicit Financial Flows from Developing Countries: 2003–2012*. Washington, DC: Global Financial Integrity.

Kasarda, John and Lindsay, Greg (2011) *Aerotropolis: The Way We'll Live Next*. London: Macmillan.

Kasperkevic, Jana (2015) 'McDonald's franchise owners: what they really think about the fight for $15', *Guardian*, 14 April (www.theguardian.com/business/2015/apr/14/mcdonalds-franchise-owners-mini-mum-wage-restaurants, accessed 02/02/15).

Katatomic (2015) 'SUBWAY® The largest sandwich franchise in the world' (www.katatomic.co.uk/our-work/subway, accessed 02/06/15).

Kaygan, Harun (2016) Ankara-based design historian; communication with the author, 10 April.

KEA European Affairs (2006) 'The economy of culture in Europe' (report) (http://ec.europa.eu/culture/library, accessed 13/01/15).

Keane, Michael (2007) *Created in China: The Great New Leap Forward*. London: Routledge.

Keane, Michael (2009) 'Creative industries in China: four perspectives on social transformation', *International Journal of Cultural Policy*, 15(4): 431–43.

Keane, Michael (2013) *Creative Industries in China: Art, Design and Media*. Cambridge: Polity Press.

Keith, M., Lash, S., Arnoldi, J. and Rooker, T. (2014) *China Constructing Capitalism: Economic Life and Urban Change*. London: Routledge.

Kelly, Kevin (1999) *New Rules for the New Economy*. London: Penguin.

Kent, Anthony and Stone, Dominic (2006) 'Retail design management: the creation of brand value', in *Proceedings of D2B: The 1st International Design Management Symposium*, March 2006, Jiao Tong University, Shanghai, China.

Kerr, Hui-Ying (2016) 'Envisioning the bubble: creating and consuming lifestyles through magazines in the Japanese bubble economy (1986–1991)', PhD dissertation, Royal College of Art.

Kim, Tae K. (2010) 'How Nintendo's NES console changed gaming' (www.pcworld.idg.com.au/article/367375, accessed 07/11/14).

Kimbell, Lucy (2014) *The Service Innovation Handbook: Action-oriented Creative Thinking Toolkit for Service Organisations*. Amsterdam: BIS.

Kimbell, Lucy (2015) *Applying Design Approaches to Policy Making: Discovering Policy Lab*. Brighton: University of Brighton.

Kimbell, Lucy (2016) 'Design in the time of policy problems', paper presented at the Design Research Society Conference, University of Brighton.

Knorr Cetina, Karin (1997) 'Sociality with objects: social relations in postsocial knowledge societies', *Theory, Culture and Society*, 14(4): 1–30.

Knorr Cetina, Karin (2001) 'Objectual practice', in T.R. Schatzki, K. Knorr Cetina and E. Von Savigny (eds), *The Practice Turn in Contemporary Theory*. London: Routledge. pp. 184–96.

Knorr Cetina, Karin (2003) 'From pipes to scopes: the flow architecture of financial markets', *Distinktion: Scandinavian Journal of Social Theory*, 4(2): 7–23.

Knorr Cetina, Karin and Bruegger, Urs (2000) 'The market as an object of attachment: exploring postsocial relations in financial markets', *Canadian Journal of Sociology/Cahiers canadiens de sociologie*, 25(2): 141–68.

Knorr Cetina, Karin and Preda, Alex (eds) (2004) *The Sociology of Financial Markets*. Oxford: Oxford University Press.

Knox, Paul and Mayer, Heike (2013) *Small Town Sustainability: Economic, Social, and Environmental Innovation*, 2nd edn. Basel: Birkhäuser.

Kolding Municipality (2015) 'EPSA Ansøgning' (internal document).

Koskinen, Ilpo (2005) 'Semiotic neighborhoods', *Design Issues*, 21(2): 13–27.

KPMG (2011) 'Making the transition: outcome-based budgeting: a six nation study' (www.kpmg-institutes.com/content/dam/kpmg/governmentinstitute, accessed 23/12/15).

Kuehn, Kathleen and Corrigan, Thomas (2013) 'Hope labor: the role of employment prospects in online social production', *Political Economy of Communication*, 1(1): 9–25.

Laclau, Ernesto and Mouffe, Chantal (1985) *Hegemony and Socialist Strategy: Towards a Radical Democratic Politics*. London: Verso.

Lanchester, John (2015) *How to Speak Money*. London: Faber and Faber.

Land Securities (2007) 'Princesshay launches in Exeter' (press release) (www.landsecurities.com/website files/Princesshay_launch_200907.pdf, accessed 18/11/15).

Land Securities (2013a) 'Investor tour of Trinity Leeds – presentation and QandA' (www.land securities.com/documentlibrary/Trinity_Leeds_tour_presentation_transcript_with_QA.pdf, accessed 18/08/15).

Land Securities (2013b) 'Tour of Trinity Leeds' (www.landsecurities.com/documentlibrary/Trinity_Leeds_investor_tour_-_WEBSITE_FINAL.PDF, accessed 18/08/15).

Land Securities (2014) 'Land Securities exits Princesshay, Exeter and takes full control of Buchanan Galleries, Glasgow' (press release) (http://landsecurities.com/media/press-releases?MediaID=1861, accessed 31/03/16).

Land Securities (2015) 'Annual Report 2015' (http://annualreport2015.landsecurities.com/pdf/Full_Report. pdf, accessed 18/08/15).

Lash, Scott (2002) *Critique of Information*. London: Sage.

Lash, Scott (2010) *Intensive Culture: Social Theory, Religion and Contemporary Capitalism*. London: Sage. Lash, Scott and Urry, John (1987) The End of Organized Capitalism. London: Polity Press.

Latour, Bruno (2005) *Reassembling the Social: An Introduction to Actor-Network Theory*. Oxford: Oxford University Press.

Law, Jennifer (2013) 'Do outcomes based approaches to service delivery work? Local authority outcome agreements in Wales'. University of South Wales: Centre for Advanced Studies in Public Policy (http://caspp.southwales.ac.uk/media/files/documents/2013-06-24/publication-local-authority-outcome.pdf, accessed 27/02/15).

Lawson, Julie and Milligan, Vivienne (2007) 'International trends in housing and policy responses', report for the Australian Housing and Urban Research Institute No. 110. Sydney: Sydney Research Centre.

Lazzarato, Maurizio (1996) 'Immaterial labour', in M. Hardt and P. Virno (eds), Radical Thought in Italy: *A Potential Politics*. Minneapolis, MN: University of Minnesota Press. pp. 133–47.

Leadbeater, Charles (2008) *We-think: The Power of Mass Creativity*. London: Profile.

Ledesma, María (2015) 'Empoderamiento y horizontalidad en nuevos emergentes en el diseño social', *Inventio*, 24(11): 41–7.

Lee, Frederic and Cronin, Bruce (eds) (2016) *Handbook of Research Methods and Applications in Heterodox Economics*. Cheltenham: Edward Elgar.

Lee, Younjoon and Evans, Martyn (2012) 'What drives organizations to employ design-driven approaches? A study of fast-moving consumer goods', *Design Management Journal*, 7(1): 74–88.

Lees, L., Slater, T. and Wyly, E. (2013) *Gentrification*. Abingdon: Routledge.

Leggett, Will (2014) 'The politics of behaviour change: nudge, neoliberalism and the state', *Policy and Politics*, 42(1): 3–19.

Lehki, Rohit (2007) *Public Service Innovation: A Research Report for The Work Foundation's Knowledge Economy Programme*. London: The Work Foundation.

Leonard, Andrew (2014) 'Amazon's ridiculous photography patent makes Mark Cuban happy', Salon, 9 May (www.salon.com/2014/05/09/amazons_ridiculous_photography_patent_makes_mark_cuban_happy, accessed 22/02/16).

Lerner, Fern (2005) 'Foundations for design education: continuing the Bauhaus Vorkurs vision', *Studies in Art Education*, 46(3): 211–26.

Leschke, Janine and Jepsen, Maria (2012) 'Introduction: crisis, policy responses and widening inequalities in the EU', *International Labour Review*, 151(4): 289–312.

Levitsky, Steven and Murillo, María Victoria (2003) 'Argentina weathers the storm', *Journal of Democracy*, 14(4): 152–66.

Lewis, Justin (1990) *Art, Culture and Enterprise: The Politics of Art and the Cultural Industries*. London: Routledge.

Li, David (2014) 'The new Shanzhai: democratizing innovation in China', *ParisTech Review* (www.paristechreview.com/2014/12/24/shanzhai-innovation-china, accessed 01/04/16).

Li, David (2016) CEO of Shenzhen Open Innovation Lab; conversation with the author, 14 March.

Liao, Lit and Li, David (2016) Founder of Litchee Lab, Shenzhen, and CEO of Shenzhen Open Innovation Lab. Interventions in MadLab, Manchester roundtable event, 20 April.

Lin, Yi-Chieh Jessica (2011) *Fake Stuff: China and the Rise of Counterfeit Goods*. London: Routledge.

Lindtner, Silvia (2014) 'Hackerspaces and the internet of things in China: how makers are reinventing industrial production, innovation, and the self', China Information, 28(2): 145–67.

Lindtner, Silvia and Greenspan, Anna (2014) 'Shanzhai: China's collaborative electronics-design ecosystem', The Atlantic (www.theatlantic.com/technology/archive/2014/05/chinas-mass-production-system/370898/, accessed 20/04/16).

Lindtner, Silvia and Li, David (2012) 'Created in China: the makings of China's hackerspace community', *Interactions*, 19(6): 18–22.

Lipton, Jacqueline (2009) 'To © or not to ©? Copyright and innovation in the digital typeface industry', *University of California Davis Law Review*, 43: 143–82.

Lodge, Martin and Hood, Christopher (2012) 'Into an age of multiple austerities? Public management and public service bargains across OECD countries', *Governance*, 25(1): 79–101.

Lucas, Robert (1988) 'On the mechanics of economic development', *Journal of Monetary Economics*,

22(1): 3–42.

Lury, Celia (2004) *Brands: The Logos of the Global Economy*. Abingdon: Routledge.

Lyotard, Jean-François (1987) *The Postmodern Condition: A Report on Knowledge* (trans. G. Bennington and B. Massumi). Manchester: Manchester University Press.

MacKenzie, Donald (2008) *Material Markets: How Economic Agents are Constructed*. Oxford: Oxford University Press.

MacKenzie, Donald (2014) 'At Cermak', *London Review of Books*, 36(23): 25.

MacLaren, Andrew (ed.) (2014) *Making Space: Property Development and Urban Planning*. Abingdon: Routledge.

Maeckelbergh, Marianne (2013) 'What comes after democracy?', *Open Citizenship*, 4(1): 74–9.

Mair, James (2015) Managing Director, Viaduct Furniture, London; correspondence with the author, 24 June.

Malpass, A., Barnett, C., Clarke, N. and Cloke, P. (2007) 'Problematizing choice: responsible consumers and sceptical citizens', in M. Bevir and F. Trentmann (eds), *Governance, Consumers and Citizens: Agency and Resistance in Contemporary Politics*. Basingstoke: Palgrave Macmillan. pp. 231–56.

Manyika, J., Bughin, J., Lund, S., Nottebohm, O., Poulter, D., Jauch, S. and Ramaswamy, S. (2014) 'Global flows in a digital age: how trade, finance, people, and data connect the world economy' (www.mckinsey.com/mgi, accessed 20/03/16).

Manzini, Ezio (2015) Design, When Everybody *Designs: An Introduction to Design for Social Innovation*. Cambridge, MA: MIT Press.

Manzini, Ezio and Jégou, François (2005) *Sustainable Everyday: Scenarios of Urban Life*. Milan: Edizione Ambiente.

Marsden, Jamie and Thomas, Briony (2013) 'Brand values: exploring the associations of symmetry within financial brand marks', *Design Management Journal*, 8(1): 62–71.

Marres, Noortje (2014) 'Introduction to "Inventing the Socials"', Inventing the Social Conference, Centre for the Study of Invention and Social Process, Goldsmiths College, University of London, 29–30 May.

Marsh, Peter (2012) *The New Industrial Revolution: Consumers, Globalization and the End of Mass Production*. New Haven, CT and London: Yale University Press.

Marshall, Ben (2011) 'Property shows: room for improvement?', Guardian, 10 August.

Martin, Craig (2013) 'Shipping container mobilities, seamless compatibility, and the global surface of logistical integration', *Environment and Planning A*, 45(5): 1021–36.

Martin, Randy (2002) *Financialization of Daily Life*. Philadelphia, PA: Temple University Press.

Martin, Steve (2000) 'Implementing "best value": local public services in transition', *Public Administration*, 78(1): 209–27.

Mau, Bruce (2004) *Massive Change: A Manifesto for the Future of Global Design Culture*. London: Phaidon.

Mayer, Heike and Knox, Paul (2006) 'Slow cities: sustainable places in a fast world', *Journal of Urban Affairs*, 28(4): 321–34.

Mazzucato, Mariana (2013) *The Entrepreneurial State: Debunking Public vs. Private Sector Myths*. London: Anthem Press.

McAlhone, Beryl (1987) 'British design consultancy' (report). London: Design Council.

McCarthy, Niall (2015) 'The world's biggest employers', Forbes Business (www.forbes.com/sites/niallmc

carthy/2015/06/23/the-worlds-biggest-employers-infographic, accessed 09/12/15).

McCormack, Derek (2008) 'Engineering affective atmospheres on the moving geographies of the 1897 Andree Expedition', *Cultural Geographies*, 15(4): 413–30.

McCormack, Lee (2005) *Designers are Wankers*. London: About Face.

McCurdy, Howard E. (2001) *Faster, Better, Cheaper: Low Cost Innovation in the US Space Program*. Baltimore, MD: Johns Hopkins University Press.

McDowell, L., Batnitzky, A. and Dyer, S. (2007) 'Division, segmentation, and interpellation: the embodied labors of migrant workers in a greater London hotel', *Economic Geography*, 83(1): 1–25.

McLaughlin, Kate, Osborne, Stephen P. and Ferlie, Ewan (eds) (2002) New Public Management: Current Trends and Future Prospects. London: Routledge.

McLuhan, Marshall (1964) *Understanding Media: The Extensions of Man*. New York: McGraw-Hill.

McMurdo, George (1989) 'Filofax, personal organizers and information society', *Journal of Information Science*, 15(6): 361–4.

McRobbie, Angela (2002) 'Clubs to companies: notes on the decline of political culture in speeded up creative worlds', *Cultural Studies*, 16(4): 516–31.

McRobbie, Angela (2004) '"Everyone is creative": artists as pioneers of the new economy?', in T. Bennett and E. Silva (eds), Contemporary Culture and Everyday Life. London: Routledge. ch. 4.

Meadows, D.H., Meadows, D.L. and Randers, J. (2004) Limits to Growth – the 30 Year Update. London: Earthscan.

Meadows, D.H., Meadows, D.L., Randers, J. and Behrens, W.W. (1972) *The Limits to Growth: A Report for the Club of Rome's Project on the Predicament of Mankind*. New York: Universe Books.

Metcalfe, Les (1994) 'International policy co-ordination and public management reform', *International Review of Administrative Sciences*, 60(2): 271–90.

Michaëlis, Sabina (2013) Assistant Manager to Tom Ressau Design; personal interview 30 September in Kolding, Denmark.

Michaëlis, Sabina (2015) Correspondence with the author, 5 June.

Michlewski, Kamil (2008) 'Uncovering design attitude: inside the culture of designers', *Organization Studies*, 29(3): 373–92.

Miekle, Jeffrey (2005) *Design in the USA*. Oxford: Oxford University Press.

Migration Advisory Committee (2014) 'Migrants in low-skilled work: the growth of EU and non-EU labour in low-skilled jobs *and* its impact on the UK' (www.gov.uk/government/uploads/system/uploads/attachment_data/file/333083/MAC-Migrants_in_low-skilled_work__Full_report_2014.pdf, accessed 29/10/15).

Miller, Daniel (1987) *Material Culture and Mass Consumption*. Oxford: Blackwell.

Miller, Daniel and Carrier, James G. (eds) (1998) *Virtualism: A New Political Economy*. Oxford: Berg.

Ministry of Foreign Affairs of Denmark (2012) 'Design originals and intellectual property issues surrounding replica product from the UK' (unpublished report).

Minton, Anna (2012) *Ground Control: Fear and Happiness in the Twenty-first-century City*. London: Penguin.

Mollison, Bill and Holmgren, David (1978) *Permaculture One: A Perennial Agriculture for Human Settlements*. Perth: Corgi.

Molotch, Harvey (2003) *Where Stuff Comes From: How Toasters, Toilets, Cars, Computers and Many Other Things Come to Be as They Are*. London: Routledge.

Mommaas, Hans (2004) 'Cultural clusters and the post-industrial city: towards the remapping of urban cultural policy', Urban Studies, 41(3): 507–32.

Money, Annemarie (2007) 'Material culture and the living room: the appropriation and use of goods in everyday life', *Journal of Consumer Culture*, 7(3): 355–77.

Montgomery, Angus (2015) 'Design's value to UK economy soars' (www.designweek.co.uk/news/designs-value-to-uk-economy-soars/3039636.article, accessed 13/01/15).

Montgomery, Lucy (2010) *China's Creative Industries: Copyright, Social Network Markets and the Business of Culture in a Digital Age*. Cheltenham: Edward Elgar.

Montgomery, Lucy and Fitzgerald, Brian (2006) 'Copyright and the creative industries in China', International Journal of Cultural Studies, 9(3): 407–18.

Moon, Christina (2014) 'The slow road to fast fashion', *Pacific Standard*, 17 March (www.psmag.com/business-economics/secret-world-slow-road-korea-los-angeles-behind-fast-fashion-73956, accessed 17/10/15).

Moor, Liz (2009) 'Designing the state', in G. Julier and L. Moor (eds), *Design and Creativity: Policy, Management and Practice*. Oxford: Berg. pp. 23–39.

Moor, Liz (2012) 'Beyond cultural intermediaries? A socio-technical perspective on the market for social interventions', *European Journal of Cultural Studies*, 15(5): 563–80.

Moreno, Louis (ed.) (2008) *The Architecture and Urban Culture of Financial Crisis*. London: Bartlett School of Architecture.

Morgan, Louise and Birtwistle, Grete (2009) 'An investigation of young fashion consumers' disposal habits', *International Journal of Consumer Studies*, 33(2): 190–98.

Moulaert, Frank and Swyngedouw, Erik (1989) 'Survey 15: a regulation approach to the geography of flexible production systems', Environment and Planning D: Society and Space, 7(3): 327–45.

Murphy, David and Hall, Charles (2011) 'Energy return on investment, peak oil, and the end of economic growth', *Annals of the New York Academy of Sciences*, 1219(1): 52–72.

Murray, Feargus (1987) 'Flexible specialization in the "Third Italy"', *Capital and Class*, 11(3): 84–95.

Murray, R., Caulier-Grice, J. and Mulgan, G. (2010) The Open Book of Social Innovation. London: Nesta.

Myerson, Jeremy (1986) 'In with the in crowd', *Design Week*, 26 September, pp. 20–21.

Myerson, Jeremy (2011) Founding Editor, *Design Week* 1986–1989; interview with the author, 19 January.

Nainan, Shihn (2010) *The Water Margin: The Outlaws of the Marsh* (trans. J.H. Jackson). North Clarendon, VT: Tuttle.

NDTV (2011) 'The "Mitticool" revolution: fridge for the poor' (www.ndtv.com/india-news/the-mitticool-revolution-fridge-for-the-poor-459588, accessed 10/01/16).

Nederveen Pieterse, Jan (1995) 'Globalization as hybridization', in M. Featherstone, Scott Lash and R. Robertson (eds), *Global Modernities*. London: Sage. pp. 45–68.

Neff, G., Wissinger, E. and Zukin, S. (2005) 'Entrepreneurial labor among cultural producers: cool jobs in hot industries', *Social Semiotics*, 15(3): 307–34.

Negus, Keith (2002) 'The work of cultural intermediaries and the enduring distinction between production and consumption', *Cultural Studies*, 16: 501–15.

Neidik, Binnur and Gereffi, Gary (2006) 'Explaining Turkey's emergence and sustained competitiveness as a full-package supplier of apparel', *Environment and Planning A*, 38(12): 2285–303.

Nelson, Harold and Stolterman, Erik (2003) *The Design Way: Intentional Change in an Unpredictable World: Foundations and Fundamentals of Design Competence*. Trenton, NJ: Educational Technology.

Nesta (2015a) 'World of labs' (www.nesta.org.uk/blog/world-labs, accessed 08/12/15).

Nesta (2015b) 'Casserole Club building networks and saving money through community meal-sharing' (www.nesta.org.uk/casserole-club, accessed 30/03/15).

Neuwirth, Robert (2011) *The Stealth of Nations: The Global Rise of the Informal Economy*. New York: Anchor.

New Economics Foundation (2005) *Clone Town Britain: The Survey Results on the Bland State of Britain*. London: NEF.

New Economics Foundation (2008) *Plugging the Leaks: Local Economic Development as if People Matter*. London: NEF.

Nixon, Sean (2003) *Advertising Cultures: Gender, Commerce, Creativity*. London: Sage.

Nonini, Donald (2008) 'Is China becoming neoliberal?', *Critique of Anthropology*, 28(2): 145–76.

Norman, Donald (2010) *Living with Complexity*. Cambridge, MA: MIT Press.

North, Peter (2005) 'Scaling alternative economic practices? Some lessons from alternative currencies', *Transactions of the Institute of British Geographers*, 30(2): 221–33.

North, Peter (2010) 'Eco-localisation as a progressive response to peak oil and climate change – a sympathetic critique', *Geoforum*, 41(4): 585–94.

O'Connor, Justin and Xin, Gu (2006) 'A new modernity? The arrival of "creative industries" in China', *International Journal of Cultural Studies*, 9(3): 271–83.

Oakley, Kate (2004) 'Not so cool Britannia: the role of the creative industries in economic development', *International Journal of Cultural Studies*, 7(1): 67–77.

OECD (2009) *Is Informal Normal? Towards More and Better Jobs*. Paris: OECD.

OECD (2015) *Government at a Glance 2015*. Paris: OECD (www.oecd-ilibrary.org/governance/government-at-a-glance-2015_gov_glance-2015-en, accessed 03/08/16).

Offe, Claus (1985) *Disorganized Capitalism*. Oxford: Polity Press.

Office for National Statistics (2010) *Social Trends 40*. Basingstoke: Palgrave Macmillan.

Oltermann, Philip and McClanahan, Paige (2014) 'Tata Nano safety under scrutiny after dire crash test results', *Guardian* (www.theguardian.com/global-development/2014/jan/31/tata-nano-safety-crash-test-results, accessed 10/01/16).

Ondaatje, Michael (2012 [1987]) *In the Skin of the Lion*. Toronto: Random House.

Ouellette, Laurie and Hay, James (2009) 'Makeover television, governmentality and the good citizen', in T. Lewis (ed.), *TV Transformations: Revealing the Makeover Show*. London: Routledge. pp. 31–44.

Orth, Ulrich and Malkewitz, Keven (2008) 'Holistic package design and consumer brand impressions', *Journal of Marketing*, 72(3): 64–81.

Pang, Laikwan (2012) *Creativity and its Discontents: China's Creative Industries and Intellectual Property Rights Offences*. Durham, NC and London: Duke University Press.

Papanek, Victor (1971) *Design for the Real World: Human Ecology and Social Change*. London: Thames and Hudson.

Papanek, Victor (1995) *The Green Imperative: Ecology and Ethics in Design and Architecture*. London: Thames and Hudson.

Parker, Simon and Bartlett, Jamie (2008) *Towards Agile Government*. London: Demos.

Parker, Simon and Gallagher, Naimh (2007) *The Collaborative State: How Working Together Can Transform Public Services*. London: Demos.

Parker, Sophia (2007) 'The co-production paradox', in S. Parker and N. Gallagher (eds), The Collaborative

State. London: Demos. pp. 176–87.

Parker, Sophia (2015) 'Lab Notes interview with Sophia Parker, founder of Social Innovation Lab for Kent'(www.nesta.org.uk/blog/lab-notes-interview-sophia-parker-founder-social-innovation-lab-kent#sthash.7exkK6Hy.dpuf, accessed 22/12/15).

Parkins, Wendy and Craig, Geoffrey (2006) *Slow Living*. Oxford: Berg.

Pawley, Martin (1998) *Terminal Architecture*. London: Reaktion.

Peck, Jamie (2013) 'Explaining (with) neoliberalism', *Territory, Politics, Governance*, 1(2): 132–57.

Peck, Jamie and Tickell, Adam (2007) 'Conceptualizing neoliberalism, thinking Thatcherism', in H.Leitner,J. Peck and E. Sheppard (eds), *Contesting Neoliberalism: Urban Frontiers*. New York: Guilford Press.pp. 26–50.

Peck, J., Theodore, N. and Brenner, N. (2009) 'Postneoliberalism and its malcontents', *Antipode: A Radical Journal of Geography*, 41(6): 94–116.

Peri, Giovanni (2012) 'The effect of immigration on productivity: evidence from U.S. states', *Review of Economics and Statistics*, 94(1): 348–58.

Perry, Grayson (2014) *Playing to the Gallery: Helping Contemporary Art in its Struggle to be Understood*. London: Particular Books.

Peters, John (2012) 'Neoliberal convergence in North America and Western Europe: fiscal austerity, privatization, and public sector reform', *Review of International Political Economy*, 19(2): 208–35.

Pfiffner, Pamela (2002) I*nside the Publishing Revolution: The Adobe Story*. San Jose, CA: Adobe.

Picard, Kezia (2013) 'The uniqueness of late capitalism: biopower and biopolitics', in T. Dufresne and C. Sacchetti (eds), *The Economy as Cultural System: Theory, Capitalism, Crisis*. London: Bloomsbury. pp. 141–52.

Pickles, John and Smith, Adrian (2011) 'Delocalization and persistence in the European clothing industry: the reconfiguration of trade and production networks', *Regional Studies*, 45(2): 167–85.

Piketty, Thomas (2014) *Capital in the Twenty-first Century*. London: Belknap Press.

Pine, Joseph and Gilmore, James (1999) *The Experience Economy: Work is Theatre and Every Business a Stage*. Boston, MA: Harvard Business Press.

Piore, Michael J. and Sabel, Charles (1986) *The Second Industrial Divide: Possibilities for Prosperity*. New York: Basic Books.

Polanyi, Karl (1957 [1944]) *The Great Transformation*. Boston, MA: Beacon Press.

Pollert, Anna (1988) 'Dismantling flexibility', *Capital and Class*, 12(1): 42–75.

Portas, Mary (2011) *The Portas Review: An Independent Review into the Future of Our High Streets*. London: Department for Business, Innovation and Skills.

Power, Dominic and Jansson, Johan (2008) 'Cyclical clusters in global circuits: overlapping spaces in furniture trade fairs', *Economic Geography*, 84(4): 423–48.

Power, Dominic and Scott, Allen (2004) *Cultural Industries and the Production of Culture*. London: Routledge.

Prahalad, Coimbatore Krishnarao and Mashelkar, Raghunath Anant (2010) 'Innovation's holy grail', *Harvard Business Review*, 88(7–8): 132–41.

Press, Mike and Cooper, Rachel (2003) The Design Experience: *The Role of Design and Designers in the Twenty-first Century*. Aldershot: Ashgate.

PriceWaterhouseCoopers (2005) 'Lifestyle hotels survey' (report). London: Price WaterhouseCoopers.

PriceWaterhouseCooper (2015) 'UK economic outlook' (www.pwc.co.uk/assets/pdf/ukeo-jul2015.pdf,accessed 05/11/15).

Quirk, Barry (2007) 'Roots of cooperation and routes to collaboration', in S. Parker and N. Gallagher (eds), Our Collaborative Future: *Working Together to Transform Public Services*. London: Demos. pp. 48–60.

Quito, Anne (2014) 'Casting Jessica Walsh', Intern, Summer Issue (2): 22–53.

Radjou, Navi, Prabhu, Jaideep and Ahuja, Simone (2012) *Jugaad Innovation: Think Frugal, Be Flexible, Generate Breakthrough Growth*. Chicago, IL: Wiley.

Rai, Amit (2015) 'The affect of Jugaad: frugal innovation and postcolonial practice in India's mobile phone ecology', *Environment and Planning D: Society and Space*, 33(6): 985–1002.

Rantisi, Norma (2004) 'The designer in the city and the city in the designer', in D. Power and A. Scott (eds), *Cultural Industries and the Production of Culture*. London: Routledge. pp. 91–109.

Raustiala, Kal and Sprigman, Christopher (2006) 'The piracy paradox: innovation and intellectual property in fashion design', *Virginia Law Review*, 92(8): 1687–777.

Reavley, Gordon (1998) 'Inconspicuous consumption', paper presented at *Design Innovation: Conception to Consumption*, 21st International Annual Conference of the Design History Society, University of Huddersfield.

Reckwitz, Andreas (2002) 'Toward a theory of social practices: a development in culturalist theorizing', *European Journal of Social Theory*, 5(2): 243–63.

RED (2004) *Touching the State*. London: Design Council.

Reich, Robert (2002) *The Future of Success: Working and Living in the New Economy*. London: Vintage.

Reichertz, Jo (2010) 'Abduction: the logic of discovery of grounded theory', in A. Bryant and K. Charmaz (eds), *The SAGE Handbook of Grounded Theory*. London: Sage. pp. 214–28.

Reimer, S., Pinch, S. and Sunley, P. (2008) 'Design spaces: agglomeration and creativity in British design agencies', Geografiska Annaler: Series B, Human Geography, 90(2): 151–72.

Reinach, Simona Segre (2005) 'China and Italy: fast fashion versus prêt-à-porter: towards a new culture of fashion', *Fashion Theory*, 9(1): 43–56.

Rinallo, D., Borghini, S. and Golfetto, F. (2010) 'Exploring visitor experiences at trade shows', *Journal of Business and Industrial Marketing*, 25(4): 249–58.

Ritzer, George (2000) *The McDonaldization of Society*. Thousand Oaks, CA: Pine Forge Press.

Rogers, Ben and Houston, Tom (2004) *Re-inventing the Police Station: Police–Public Relations, Reassurance and the Future of the Police Estate*. London: Institute of Public Policy Research.

Rolnik, Raquel (2013) 'Late neoliberalism: the financialization of homeownership and housing rights', *International Journal of Urban and Regional Research*, 37(3): 1058–66.

Romer, Paul (1986) 'Increasing returns and long-run growth', Journal of Political Economy, 94(5): 1002–37.

Rosenberg, Buck Clifford (2005) 'Scandinavian dreams: DIY, democratisation and IKEA', *Transformations*, 11 (www.transformationsjournal.org/issues/11/articles_02.shtml, accessed 01/12/16).

Rosenberg, Buck Clifford (2011) 'Home improvement: domestic taste, DIY, and the property market', *Home Cultures*, 8(1): 5–24.

Ross, Andrew (2009) *Nice Work If You Can Get It: Life and Labor in Precarious Times*. New York: New York University Press.

Rossi, Ugo (2013) 'On life as a fictitious commodity: cities and the biopolitics of late neoliberalism', *International Journal of Urban and Regional Research*, 37(3): 1067–74.

Rozentale, Ieva and Lavanga, Mariangela (2014) 'The "universal" characteristics of creative industries revisited: the case of Riga', *City, Culture and Society*, 5(2): 55–64.

Ruddick, Susan (2010) 'The politics of affect: Spinoza in the work of Negri and Deleuze', *Theory*, Culture and Society, 27(4): 21–45.

Ryan, John (2012) 'Design talk: Guy Smith, head of design, Arcadia' (www.retail-week.com/stores/design-talk-guy-smith-head-of-design-arcadia/5038247.article, accessed 31/03/16).

Ryan-Collins, J., Stephens, L. and Coote, A. (2008) The New Wealth of Time: *How Timebanking Helps People Build Better Public Services*. London: NEF.

Saad-Fiho, Alfredo and Johnston, Deborah (2005) 'Introduction', in A. Saah-Fiho and D. Johnston (eds), *Neoliberalism: A Critical Reader*. London: Pluto Press. pp.1–6.

Sabel, Charles (1982) *Work and Politics: The Division of Labor in Industry*. Cambridge: Cambridge University Press.

Salone del Mobile (2014) 'Exhibition factsheet' (http://salonemilano.it/en-us/VISITORS/Salone-Internazionale-del-Mobile/Exhibition-fact-sheet, accessed 04/06/16).

Sangiorgi, Daniela (2015) 'Designing for public sector innovation in the UK: design strategies for paradigm shifts', *Foresight*, 17(4): 332–48.

Sapsed, J., Camerani, R., Masucci, M., Petermann, M. and Rajguru, M. (2015) 'The BrightonFuse2: freelancers in the creative digital IT economy' (www.brightonfuse.com/wp-content/uploads/2015/01/brighton_fuse2_online.pdf, accessed 17/11/15).

Sassen, Saskia (2003) 'Reading the city in a global digital age: between topographic representation and spatialized power', in L. Kraus and P. Petro (eds), *Global Cities: Cinema, Architecture and Urbanism in a Digital Age*. New Brunswick, NJ: Rutgers University Press. pp. 15–30.

Saunders, Joel (2016) 'Projects: EasyHotel' (http://joelsandersarchitect.com/project/easyhotel, accessed 25/02/16).

Saunders, Tom and Kingsley, Jeremy (2016) *Made in China: Makerspaces and the Search for Mass Innovation*. London: Nesta.

Scafidi, Susan (2006) 'Intellectual property and fashion design', in P.K. Yu (ed.), *Intellectual Property and Information Wealth: Issues and Practices in the Digital Age*. Westport, CT: Praeger. pp. 115–31.

Scase, Richard and Davis, Howard (2000) *Managing Creativity: The Dynamics of Work and Organization*. Milton Keynes: Open University Press.

Schatzki, Theodore (1996) *Social Practices: A Wittgensteinian Approach to Human Activity and the Social*. London: Routledge.

Scheltens, Harm (2015) Director of Pastoe 1981–2006; conversation with the author, 25 June.

Schiuma, Giovanni, (2012) 'Managing knowledge for business performance improvement', *Journal of Knowledge Management*, 16(4): 515–22.

Schlosser, Eric (2002) Fast Food Nation. London: Penguin.

Schmidt, Florian (2015) 'The design of creative crowdwork: from tools for empowerment to platform capitalism', PhD Dissertation, Royal College of Art, London.

Schneider, Friedrich (2014) 'In the shadow of the state – the informal economy and informal economy labor force', *DANUBE: Law and Economics Review*, 5(4): 227–48.

Schneider, Friedrich and Enste, Dominik (2013) *The Shadow Economy: An International Survey*. Cambridge: Cambridge University Press.

Schoenberger, Erica (2004) 'The spatial fix revisited', *Antipode*, 36(3): 427–33.

Scholz, Trebor (2012) *Digital Labor: The Internet as Playground and Factory*. New York: Routledge.

Schor, Juliet (2004) *Born to Buy: The Commercialized Child and the New Consumer Culture*. New York: Simon and Schuster.

Schumacher, E.F. (1993 [1973]) *Small is Beautiful: A Study of Economics as if People Mattered*. New York: Vintage.

Scott, Allen (2002) 'Competitive dynamics of Southern California's clothing industry: the widening global connection and its local ramifications', *Urban Studies*, 39(8): 1287–306.

Scott, Allen (2007) 'Capitalism and urbanization in a new key?: The cognitive-cultural dimension', *Social Forces*, 85(4): 1465–82.

SEE Platform (2013) 'An overview of service design for the private and public sectors' (www.seeplatform.eu/docs, accessed 01/04/15).

Sent, Esther-Mirjam (2004) 'Behavioral economics: how psychology made its (limited) way back into economics', *History of Political Economy*, 36(4): 735–60.

Seth, Sarang (2014) 'Indian psyche and Jugaad: the Gabbar and Mogambo to modern design in India' (https://medium.com/@sarangsheth/indian-psyche-jugaad4b6dd1d1caf5#.3ig63h975, accessed 01/04/16).

Seyfang, Gill (2002) 'Tackling social exclusion with community currencies: learning from LETS to time banks', *International Journal of Community Currency Research*, 6(1): 1–11.

Shaughnessy, Adrian (2005) *How to be a Graphic Designer without Losing Your Soul*. London: Laurence King.

Sheller, Mimi and Urry, John (2006) 'The new mobilities paradigm,' *Environment and Planning A*, 38(2): 207–26.

Shelter (2013) 'Shelter reveals unaffordable housing costs' (http://england.shelter.org.uk/news/february_2013/shelter_reveals_unaffordable_housing_costs, accessed 17/08/15).

Shepherd, Jessica (2010) 'China's top universities will rival Oxbridge, says Yale president', Guardian (www.theguardian.com/education/2010/feb/02/chinese-universities-will-rival-oxbridge, accessed 04/11/15).

Shepherd, William G. (1997) *The Economics of Industrial Organization*. Prospect Heights, IL: Waveland Press.

Shih, P.C., Bellotti, V., Han, K. and Carroll, J. (2015) 'Unequal time for unequal value: implications of differing motivations for participation in timebanking', *Proceedings of the 33rd Annual ACM Conference on Human Factors in Computing Systems*, 18–23 April, Seoul. pp. 1075–84.

Shove, E., Watson, M. and Ingram, J. (2005) 'The value of design and the design of value', *Joining Forces International Conference on Design Research*, Helsinki (www.lancaster.ac.uk/fass/projects/dnc/wkshpsjan06/papers/12-13th/shove.pdf, accessed 04/01/16).

Siegle, Lucy and Burke, Jason (2014) *We Are What We Wear: Unravelling Fast Fashion and the Collapse of Rana Plaza*. London: Guardian Shorts.

Silver, Jonathan Derek (2007) 'Hollywood's dominance of the movie industry: how did it arise and how has it been maintained?', PhD Dissertation, Queensland University of Technology.

Simmel, Georg (2004 [1900]) *The Philosophy of Money* (ed. David Frisby). London: Routledge.

Singh, Ramendroa, Gupta, Vaibhav and Mondal, Akash (2012) '*Jugaad* – from "making do" and "quick fix" to an innovative, sustainable and low-cost survival strategy at the bottom of the pyramid', *International Journal of Rural Management* 8(1–2): 87–105.

Sinha, Vivek (2014) 'Mitticool: son of the soil keeps things cool with his "desi gadget"' (www.hindustantimes.com/india/mitticool-son-of-the-soil-keeps-things-cool-with-his-desi-gadget/story-GqdAuKJNOOEoU7kfObZJoK.html, accessed 10/01/16).

Sitrin, Marina (ed.) (2006) Horizontalism: Voices of Popular Power in Argentina. Edinburgh: AK Press.

Skov, Lise (2006) 'The role of trade fairs in the global fashion business', Current Sociology, 54(5): 764–83.

Sleigh, A., Stewart, H. and Stokes, K. (2015) Open Dataset of UK Makerspaces: A User's Guide. London: Nesta (www.nesta.org.uk/publications/open-dataset-uk-makerspaces-users-guide, accessed 23/02/16).

Sorrell, John (1994) The Future Design Council: A Blueprint for the Design Council's Future: Purpose, Objectives, Structure and Strategy. London: Design Council.

Southerton, Dale (2003) '"Squeezing time": allocating practices, coordinating networks and scheduling society', *Time and Society*, 12(1): 5–25.

Southgate, Paul (1994) *Total Branding by Design: How to Make Your Brand's Packaging More Effective*. London: Kogan Page.

Space Caviar (ed.) (2014) *SQM: The Quantified Home*. Zurich: Lars Muller.

Sparviero, Sergio (2013) 'The business strategy of Hollywood's most powerful distributors: an empirical analysis', *Observatorio (OBS*) Journal*, 7(4): 45–62.

Staal, Gert and Van der Zwaag, Anne (2013) *Pastoe: 100 Years of Design Innovation*. Rotterdam: nai010 Publishers.

Stagis, Nikolaj (2012) *Den autentiske virksomhed*. Copenhagen: Gyldendal.

Standing, Guy (2011) *The Precariat*. London: Bloomsbury Academic.

Standing, Guy (2014) *A Precariat Charter: From Denizens to Citizens*. London: Bloomsbury Academic.

Stark, Tracey (1998) 'The dignity of the particular Adorno on Kant's aesthetics', *Philosophy and Social Criticism*, 24(2–3): 61–83.

Statista (2015) 'Number of worldwide active Amazon customer accounts from 1997 to 2014 (in millions)' (www.statista.com/statistics/237810/number-of-active-amazon-customer-accounts-worldwide, accessed 19/05/15).

Sternberg, Carolina Ana (2013) 'From "cartoneros" to "recolectores urbanos": the changing rhetoric and urban waste management policies in neoliberal Buenos Aires', *Geoforum*, 48: 187–95.

Stevenson, Deborah (2004) '"Civic gold" rush: cultural planning and the politics of the third way', *International Journal of Cultural Policy*, 10(1): 119–31.

Stewart, Kathleen (2011) 'Atmospheric attunements', *Environment and Planning D: Society and Space*, 29(3): 445–53.

Stiegler, Bernard (2010) *For a New Critique of Political Economy*. Cambridge: Polity Press.

Stoll, H.W. (1991) 'Design for manufacture: an overview', in J. Corbett, M. Dooner, J. Meleka and C. Pym(eds), *Design for Manufacture: Strategies, Principles and Techniques*. Wokingham, UK: AddisonWesley. pp. 107–29.

Suchman, Lucy (1987) *Plans and Situated Actions: The Problem of Human–Machine Communication*. Cambridge: Cambridge University Press.

Sull, Donald and Turconi, Stefano (2008) 'Fast fashion lessons', *Business Strategy Review*, 19(2): 4–11.

Sullivan, Oriel and Gershuny, Jonathan (2004) 'Inconspicuous consumption work-rich, time-poor in the

liberal market economy', *Journal of Consumer Culture*, 4(1): 79–100.

Sum, Ngai-Ling and Jessop, Bob (2013) *Towards a Cultural Political Economy: Putting Culture in its Place in Political Economy*. Cheltenham: Edward Elgar.

Sun, Wanning (2014) 'Regimes of healthy living: the reality of ageing in urban China and the cultivation of new normative subject', *Journal of Consumer Culture*, October: 1–18.

Sunley, P., Pinch, S., Reimer, S. and Macmillen, J. (2008) 'Innovation in a creative production system: the case of design', *Journal of Economic Geography*, 8(5): 675–98.

Sutton, Damian (2009) 'Cinema by design: Hollywood as network neighbourhood', in G. Julier and L. Moor (eds), *Design and Creativity: Policy, Management and Practice*. Oxford: Berg. pp. 174–90.

Swivel (2015) 'Designers' (www.swiveluk.com/uk/designers.html, accessed 02/06/15).

Swyngedouw, Erik (2005) 'Governance innovation and the citizen: the Janus face of governance-beyond-the-state', *Urban Studies*, 42(11): 1991–2006.

Teisman, Geert and Klijn, Erik-Hans (2002) 'Partnership arrangements: governmental rhetoric or governance scheme?', *Public Administration Review*, 62(2): 197–205.

Thackara, John (2006) *In the Bubble: Designing in a Complex World*. Cambridge, MA: MIT Press.

Thaler, Richard H. and Sunstein, Cass (2008) *Nudge: Improving Decisions about Health, Wealth and Happiness*. New Haven, CT: Yale University Press.

The Economist (2005) 'Global housing boom: in come the waves', 16 June (www.economist.com/node/4079027, accessed 17/08/15).

Thomas, Emily (2008) *Innovation by Design in Public Services*. London: Solace Foundation.

Thornton, Sarah (2009) *Seven Days in the Art World*. London: Granta.

Thorpe, Ann (2012) *Architecture and Design versus Consumerism: How Design Activism Confronts Growth*. London: Earthscan.

Thrift, Nigel (2000) 'Performing cultures in the new economy', *Annals of the Association of American Geographers*, 87(4): 674–92.

Thrift, Nigel (2004) 'Movement-space: the changing domain of thinking resulting from the development of new kinds of spatial awareness', *Economy and Society*, 33(4): 582–604.

Thrift, Nigel (2005) *Knowing Capitalism*. London: Sage.

Thrift, Nigel (2008) *Non-Representational Theory: Space, Politics, Affect*. London: Routledge.

Tien, James (2012) 'The next industrial revolution: integrated services and goods', *Journal of Systems Science and Systems Engineering*, 21(3): 257–96.

Timebanking UK (2015) (www.timebanking.org, accessed 20/12/15).

Tokatli, Nebahat (2008) 'Global sourcing: insights from the global clothing industry – the case of Zara, a fast fashion retailer', *Journal of Economic Geography*, 8(1): 21–38.

Tokatli, Nebahat and Kizilgün, Ömür (2004) 'Upgrading in the global clothing industry: Mavi jeans and the transformation of a Turkish firm from full-package to brand-name manufacturing and retailing', *Economic Geography*, 80(3): 221–40.

Tokatli, Nebahat and Kizilgün, Ömür (2009) 'From manufacturing garments for ready-to-wear to designing collections for fast fashion: evidence from Turkey', *Environment and Planning A*, 41(1): 146–62.

Tokatli, N., Wrigley, N. and Kizilgün, Ö. (2008) 'Shifting global supply networks and fast fashion: made in Turkey for Marks and Spencer', *Global Networks*, 8(3): 261–80.

Topman (2015) 'About Topman' (www.topman.com/en/tmuk/category/about-us-2706679/

home?geoip=noredirect, accessed 17/08/15).

Törmikoski, Ilona (2009) 'Interview', in G. Julier and L. Moor (eds), *Design and Creativity: Policy, Management and Practice*. Oxford: Berg. pp. 241–51 and 243–55.

Towers Watson (2013) 'Global pension assets study' (www.towerswatson.com/en/Insights/IC-Types/Survey-Research-Results/2013/01/Global-Pensions-Asset-Study-2013, accessed 18/11/15).

Townley, Barbara and Beech, Nic (eds) (2010) *Managing Creativity: Exploring the Paradox*. Cambridge: Cambridge University Press

Townsend, A., Jeffery, L., Fidler, Devin and Crawford, M. (2011) 'The future of open fabrication' (www.iftf.org/member/OpenFab, accessed 08/02/16).

Transition Network (2015) 'Transition initiatives directory' (www.transitionnetwork.org/initiatives, accessed 12/10/15).

Turkle, Sherry (1984) *The Second Self: Computers and the Human Spirit*. London: Granada.

Umbral, Francisco (1987) *Guia de la Posmodernidad*. Madrid: Temas de Hoy.

UNCTAD (2010) 'Creative economy: a feasible development option' (report). Geneva: UNCTAD.

UNESCO (2015) 'Creative cities network: why cities?' (www.unesco.org/new/en/culture/themes/creativity/creative-cities-network/why-cities, accessed 27/02/15).

Unsworth, R., Ball, S., Bauman, I., Chatterton, P., Goldring, A., Hill, K. and Julier, G. (2011) 'Building resilience and well-being in the margins within the city: changing perceptions, making connections, realising potential, plugging resources leaks', *City*, 15(2): 181–203.

Urry, John (2007) *Mobilities*. Cambridge: Polity Press.

Urry, John (2014) *Offshoring*. Chicago, IL: Wiley.

Väliaho, Pasi (2014) *Biopolitical Screens: Image, Power, and the Neoliberal Brain*. Cambridge, MA: MIT Press.

Verganti, Roberto (2013) *Design Driven Innovation: Changing the Rules of Competition by Radically Innovating What Things Mean*. Boston, MA: Harvard Business Press.

Victorino, L., Ekaterina K. and Rohit V. (2009) 'Exploring the use of the abbreviated technology readiness index for hotel customer segmentation', *Cornell Hospitality Quarterly*, 50(3): 342–59.

Von Hippel, Eric (2005) *Democratizing Innovation*. Cambridge, MA: MIT Press.

Votolato, Gregory (1998) *American Design in the Twentieth Century: Personality and Performance*. Manchester: Manchester University Press.

Walker, Samuel (2015) 'Urban agriculture and the sustainability fix in Vancouver and Detroit', *Urban Geography*, July: 1–20.

Wallis, Cara and Qiu, Jack Linchuan (2012) 'Shanzhaiji and the transformation of the local mediascape in Shenzhen', in W. Sun and J. Chio (eds), *Mapping Media in China: Region, Province, Locality*. London: Routledge. pp. 109–25.

Walsh, James (2012) 'Mass migration and the mass society: Fordism, immigration policy and the post-war long boom in Canada and Australia, 1947–1970', *Journal of Historical Sociology*, 25(3): 352–85.

Wang, David and Ilhan, Ali O. (2009) 'Holding creativity together: a sociological theory of the design professions', Design Issues, 25(1): 5–21.

Weber, Cynthia (2010) 'Introduction: design and citizenship', *Citizenship Studies*, 14(1): 1–16.

Weber, Max (1978) *Economy and Society: An Outline of Interpretive Sociology*. London: University of California Press.

Weber, Max (2002 [1905]) *The Protestant Ethic and the Spirit of Capitalism: And Other Writings*.

London: Penguin.

Weisbrot, Mark and Sandoval, Luis (2007) 'Argentina's economic recovery: policy choices and implications', *Center for Economic and Policy Research*, 1: 1–17.

Weisselberg, Lindsey (2009) 'Sui generis genius: how the design protection statute could be amended to include entertainment pitch ideas', *The John Marshall Review of Intellectual Property Law*, 9: 184–201.

Wells, John (1989) 'Uneven development and de-industrialisation in the UK since 1979', in F. Green (ed.), *The Restructuring of the UK Economy*. Hemel Hempstead: Harvester Wheatsheaf. pp. 25–64.

Whitfield, Dexter (2001) *Public Services or Corporate Welfare: Rethinking the Nation State in the Global Economy*. London: Pluto Press.

Whitfield, Dexter (2006) *New Labour's Attack on Public Services: Modernisation by Marketisation? How the Commissioning, Choice, Competition and Contestability Agenda Threatens Public Services and the Welfare State: Lessons for Europe*. Nottingham: Spokesman Books.

Whitfield, Dexter (2012) *In Place of Austerity: Reconstructing the Economy, State and Public Services*. Nottingham: Spokesman Books.

Whitson, Risa (2011) 'Negotiating place and value: geographies of waste and scavenging in Buenos Aires', *Antipode*, 43(4): 1404–33.

Wilkinson, Adrian and Balmer, John (1996) 'Corporate and generic identities: lessons from the Co-operative Bank', *International Journal of Bank Marketing*, 14(4): 22–35.

Winograd, Terry and Flores, Flores (1986) *Understanding Computers and Cognition: A New Foundation for Design*. London: Intellect Books.

World Intellectual Property Organisation (WIPO) (2014) *World Intellectual Property Indicators*. Geneva: WIPO (www.wipo.int/edocs/pubdocs/en/wipo_pub_941_2014.pdf, accessed 12/02/15).

Wittel, Andreas (2001) 'Toward a network sociality', *Theory, Culture and Society*, 18(6): 51–76.

Witz, A., Warhurst, C. and Nickson, D. (2003) 'The labour of aesthetics and the aesthetics of organization', *Organization*, 10(1): 33–54.

Wood, Phil (1999) 'Cultural industries and the city: policy issues for the cultural industries at the local level', keynote speech to the *Cultural Industries and the City Conference*, Manchester Metropolitan University, 13–14 December.

Woodward, Ian (2001) 'Domestic objects and the taste epiphany: a resource for consumption methodology', *Journal of Material Culture*, 6(2): 115–36.

Work Foundation (2007) 'Staying ahead: the economic performance of the UK's creative industries' (report). London: The Work Foundation.

World Bank (2016) 'Global economic prospects – forecasts' (http://data.worldbank.org/country/india, accessed 08/12/16).

World Trade Organisation (WTO) (2013) *World Trade Report 2013 – Factors Shaping the Future of World Trade*. Geneva: WTO.

Zucman, Gabriel (2014) 'Taxing across borders: tracking personal wealth and corporate profits', *Journal of Economic Perspectives*, 28(4): 121–48.

Zukin, Sharon (1989) *Loft Living: Cultural and Capital in Urban Change*. New Brunswick, NJ: Rutgers University Press.

索引

下列页码为原版页码，即本书边码。
插图和表格的页码用黑体加粗表示。

Adobe Systems 27
advertising 42, 44, 158
Allied International Designers 25
alternative economies 123–4, 171
　　see also Argentina, horizontalidad; China, shanzhai; India, jugaad
Amazon's '1-click' system 106–9, **107**, 174
Apple 107, 108, 124, 126
Arcadia Group 90, 92
architecture 5, 39, 42
　　banks 26
　　bars and restaurants 28–29
　　community architecture 176
　　and home improvement 83–6
　　hotels 74–5
　　retail 87, 88, 91, 92
Argentina
　　Buenos Aires 136, 137
　　economic depression and poverty 134–5, 136–7
　　emigration of designers 135
　　horizontalidad 122, 134–8, 140, 171
　　　　activist design 135–**6**
　　　　Cooperativa de Diseño **137**–8
Arribas, Alfredo 28
art and design: differences 39–40
'atmosphere' 29
Auction Squad (tv) 85
austerity 9, 10–11, 12, 152–3, 172
Australia 85, 147, 148, 149, 159

Baldwin, Richard 63, 65
banks
　　architecture 26
　　deregulation 26
Barcelona: Network Café 28
Bason, Christian 157
Baudrillard, Jean 29
Bauhaus model 39, 83
Beeny, Sarah 84
behaviour change 158–60, 162
　　and 'nudge' 158–9
Behavioural Insights Team 159
Belgium 144, 147
Benetton 64–5
BenQ 72

Big Bang 23, 24, 25
Birmingham 159
Black VM 90
Bochner, Ambur abd Bechner, Rose 20
branding 6, 10, 12, 111
　　brand image 109
　　fashion 66, 92
　　and globalisation 62
　　retail 89, 90, 91, 92–4
Branson Coates 28
Brazil 41
Bretton Woods agreement 7
Bryson, John and Crosby, Barbara 154
Budapest 33–4
Building Societies Act (1986) 26
Bush, George W. 82
Business Design Centre 24
Butler, Judith 46

CADA design **112**
Caffè Bongo, Tokyo 28
Cahn, Edgar 138
Cairncross, Frances 62
Callon, M. et al 172–3
Canada Pension Plan Investment Board 93
capital
　　and spatial fix 94–5
　　strength of 81
capital allocation 94–5
capitalism
　　and biopower 33
　　commodities/commodity relations 13
　　cultural circuit 11, 12
　　and disparities 15, 81
　　monopoly capitalism 103–4
　　new spatial forms 13–14
　　organised/disorganised 22, 154
　　platform capitalism 54–5, 56
　　see also financialisation; neoliberalism
Catzky 20
Central Europe 11, 60
Changing Rooms (tv) 84
Chaplin, Charlie 72, 73
Chapman Taylor Architects 87, 88

Chartered Society of Designers (CSD) 24, 45
Chicago 158
Chile 8
China
 ageing population 155
 design industries 62
 economy 8, 22, 61, 140
 fashion 64, 65, 66
 growth in trade 62
 intellectual property (IP) 101, 129–30, 139–40
 neoliberalism 130,140
 shanzhai 69, 122,124–30, 139–40
 concept of creaivity,129–30
 creativity and copying 127–8, 129, 139–40
 distribution 126
 Huaqiangbei electronics market 125, **126**
 mobile phone production 125
 and post-shanzhai model **127**
 scale 125–6
 see also Shanghai
Circle system 153
Cisco 123
cities
 clone towns 86–7
 shrinking cities 175
 see also retail spaces
clothes see fashion
Coates, Nigel 28
Coca Cola 33–4, 136
cognition 32
Cologne 116, 117
commodities, new forms of 13
commoditisation of knowledge 46
computers 6, 13
 and cognitive processes 32 development of 26–8
 gaming 27
 graphics 27, 28
 hardware-software relationships 27
 Macintosh computers 27, **28**
computers *cont.*
 online shopping 107
 printers 27
consultancies 24–5, 146–8, 153
consumerism 28, 64, 126
consumers

attachment 173
and behaviour change 158–60
consumer choice 106
consumer culture 73, 130, 173
consumer habits 89, 118
and cultural processes 173
and design culture studies 168–9
householders as 85
of public services 145, 150, 151, 163
sovereignty 81
consumption 168
consumption-production blur 154
containerisation 61–2, 75
Copenhagen 117
copying 113–14, 116–17
 in China 121, 124, 125, 127, 128, 129
Corporate Document Services (CDS) 149
Cottam, Hilary 156
Coyle, Diane 62
Creative Industries Task Force (CITF) 41
creative quarters 53
creative/cultural industries 40–4, **43**
 crowdsourcing platfroms 54–5
 definitions 42, 100
 and economic fluctuations 48–50
 economic geographies 53–4
 economic importance of 41
 'flexible accumulation' 51–2
 flexible working 9, 10, 23, 32, 52
 freelance work 38, 50, 52
 and informal economy 51–2
 job in/security 50, 52
 network sociality 52–3
 types 42
creativity
 in China 129–30 a
 nd originality 129
'credence goods' 42
crowdsourcing platforms 54–5
crowdSPRING 54
cultural circuit 11, 13
cultural processes 173

Denmark 115, 144, 147
 see also Copenhagen; Kolding

Chartered Society of Designers (CSD) 24, 45
Chicago 158
Chile 8
China
 ageing population 155
 design industries 62
 economy 8, 22, 61, 140
 fashion 64, 65, 66
 growth in trade 62
 intellectual property (IP) 101, 129–30, 139–40
 neoliberalism 130, 140
 shanzhai 69, 122, 124–30, 139–40
 concept of creaivity, 129–30
 creativity and copying 127–8, 129, 139–40
 distribution 126
 Huaqiangbei electronics market 125, **126**
 mobile phone production 125
 and post-shanzhai model **127**
 scale 125–6
 see also Shanghai
Circle system 153
Cisco 123
cities
 clone towns 86–7
 shrinking cities 175
 see also retail spaces
clothes see fashion
Coates, Nigel 28
Coca Cola 33–4, 136
cognition 32
Cologne 116, 117
commodities, new forms of 13
commoditisation of knowledge 46
computers 6, 13
 and cognitive processes 32 development of 26–8
 gaming 27
 graphics 27, **28**
 hardware-software relationships 27
 Macintosh computers 27, 28
computers cont.
 online shopping 107
 printers 27
consultancies 24–5, 146–8, 153
consumerism 28, 64, 126
consumers

attachment 173
and behaviour change 158–60
consumer choice 106
consumer culture 73, 130, 173
consumer habits 89, 118
and cultural processes 173
and design culture studies 168–9
householders as 85
of public services 145, 150, 151, 163
sovereignty 81
consumption 168
consumption-production blur 154
containerisation 61–2, 75
Copenhagen 117
copying 113–14, 116–17
 in China 121, 124, 125, 127, 128, 129
Corporate Document Services (CDS) 149
Cottam, Hilary 156
Coyle, Diane 62
Creative Industries Task Force (CITF) 41
creative quarters 53
creative/cultural industries 40–4, **43**
 crowdsourcing platfoms 54–5
 definitions 42, 100
 and economic fluctuations 48–50
 economic geographies 53–4
 economic importance of 41
 'flexible accumulation' 51–2
 flexible working 9, 10, 23, 32, 52
 freelance work 38, 50, 52
 and informal economy 51–2
 job in/security 50, 52
 network sociality 52–3
 types 42
creativity
 in China 129–30 a
 nd originality 129
'credence goods' 42
crowdsourcing platforms 54–5
crowdSPRING 54
cultural circuit 11, 13
cultural processes 173

Denmark 115, 144, 147
 see also Copenhagen; Kolding

deregulation 9, 10, 12, 22, 171–2
 in clothing and textiles 64
 and globalisation 51–2, 61
 and intellectual property (IP) 100
deregulation *cont*.
 London Stock Market 23
 and monopolies creation 104
Design Business Association (DBA) 24, 45
design citizenship 161–3
 Kolding 160–2, **161**
Design Council 114, 148, 152, 156
design culture 20–35, 166
 Budapest: Chain Bridge makeover 33–4
 changes in 1980s 21–6
 human-machine interaction 30–1
 neoliberal sensorium 31–3
 object environments 26–30
 post-Fordism 21, 22
 postmodernism 21
design education see students; studying economies of design
design knowledge 44
 and commoditisation of knowledge 46
design management 167–8
Design Management Institute (DMI) 167
design profession 44–5
Design Week **23**, 25
DesignCrowd 54
Detroit 175
Dixon, Tom 114
DIY SOS(ty) 84
do-i-yourself DIY 83
Doctorow, cory 69
Domino's pizza franchise 112
Dreyfuss, Henry 48
Duchamp, Marcel 40

Eastern Europe 11, 60, 95
easyHotel 74, **75**
economic fluctuations 48–50
 and design services 49
 recession in UK 49
economic sociology 169, 170–1
economies of qualities 172–4
employment in design 24

freelance work 38, 50, 52
endowment mortgages 83
environment 159
environmental sustainability 6
Erak 66
European Patent Office 101, 107
European Union 101, 148
 creative industries 41
 SEE Platform 148
Exeter (Princesshay Shopping Quarter) 86–8, **87**, 89
exporters **4**

Fab Labs 69
Facebook 52
Fair Trade 123
fashion 59, 60, 63–5, 76
 branding 92
 copying 114
 full-package supply (Turkey) 65–7
 and migration 71–2
 retail 92
 trade fairs 118
 world fashion centres 64
fast food 73–4
Filofax 32–3
finance flows 20
financial crisis (2008) 8, 10–11, 48, 152, 176
financialisation 9, 10, 12, 31, 79–96, 172
 dominance of 81
 and homes 81–6
 retail spaces 87–95
Fitch 25, 26
flexible working 83
 creative/cultural industries 9, 10, 23, 32, 52
 see also freelance work
Fordism 72, 73
Foucault, Michel 33
France 82, 101, 147
 see also Paris
franchises 111–13
 films 110–11
 social beratits 113
freelance work 38, 50, 52
Friedenbach, Miki 135, **136**

furniture 114–15, 116
future value 86, 89, 96
FutureGov: 'Casserole Club' 153

Gap 86, 94
Germany 65, 82, 101, 115, 144, 167
 see also Cologne
Glasgow 88
global trade 60–2
 reasons for growth 61
globalisation 51–2, 59–76
 extensities and intensities 60, 70, 74, 75
 fashion 63–7, 92
 film franchises 110
 homogenisation and diversity 60, 62–3
 and intellectual property (IP) 119
 and local goods 63
 mobilities 70–5
 relocalisation 67–70
 Slow City movement 67–8, 70
 trade 60–2
 Transition Towns network 67, 68–9, 70
Google 48
graphic design growth 80
Greater Good Studio, Chicago 158
Greece 95, 101, 152
Gropius, Walter 39
Ground Force (tv) 84

H&M 64, 65
habitus 31
Hall, Stuart 22
Hannam, K. et al 63
Haraway, Donna 30
Harvey, David 8, 51, 67, 94
 The Urban Experience 95
health and care 155, 159
Help! My House is Falling Down (tv) 84
Helsinki 116
Hertie 65
Hollywood entertainment industries 109–11
 franchises 110
 tent-pole movies 110
homes 80, 81–6
 buying/selling tv programmes **84**

cost of housing 82
home improvement 83–4, 85–6
homeownership 82–3
 as investment 83
 show homes 82
Homes Under the Hammer (tv) 84
Homogenisation and diversity 60, 62–3
horzontalidad 122, 124, 134–5
hotels 74–**5**
 workers 75
human-machine interaction 30–1
Hungary 152
 see also Budapest

IFIClaims 109
IKEA 85
immobile platforms 63
India 61
 economic growth 133
 jugaad 122, 131–4, 140
 Mitticool **131**, 133 s
 ocial inequalities 133
Indonesia 61
Industrial Designers Society of America (IDSA) 44
informal economies 51–2, 122–3
 size 123
 within formal economies 123
 see also alternative economies
innovation labs 156–7
Innovation Unit 153
institutional investors 93
intellectual property (IP) 7, 10, 46, 63, 99–119, 168
 Amazon's '1-click' system 106–9, **107**
 in China 129
intellectual property (IP) *cont.*
 copying 113–14, 116–17, 124, 125, 129
 and designers 113–14
 and economic practices 101, **103**
 fashion and furniture 114–15
 forms of protection **102**
 franchises 111–13
 and globalisation 119
 Hollywood entertainment industries 109–11
 and informal economies 123

and monopolies 103, **105–6**, 108–9
and piracy 129
registration 101–3, 114
and reputation 109
intensities and extensities 15, 60, 70, 76, 101, 175
in franchises 111–12
interior design 5, 24
banks 26
bars and restaurants 28
home improvements 83–4, 85–6
and IP 108
retail 112
Intern (magazine) 51
International Organisation for Standardisation (ISO) 61
internrt
development of 9–10
teade fairs 117–18
internshios 50–1
Invertu 115
investment 80, 89, 93, 94–5
influence of design 80, 174–5
institutional 93
pensions 93
Iran 101
Ireland 152
Italy 72
Itten, Johannes 39
Iturralde, Xavier 55

Jackson, J.H. 125
Japan 28, 101, 144
see also Tokyo
Jessop, Bob 174
job in/security 50, 52
Journal of Design Management 167
jugaad 122, 131–4, 140

Karstadt 65
Kasarda, John and Lindsay, Greg 62
Katatomic 113
Kaufhof 65
Keane, Michael 127, 129
Kelly, Kevin 62
Kent, Anthony and Stone, Dominic 90

Knorr Cetin, Karin 31, 32
Kolding 160–2, **161**
main shopping street **161**

Labour Government (1997) 41
Laclau, Ernesto and Mouffe, Chantal 22
Land Securities 87
Lash, Scott 28, 111
Latin America 82
Latin America, democratisation 22
Latour, Bruno 146
Leadbeater, Charles 154
Leavy, Laura 135, **136**
Leeds
Trinity 88, 89, 92
Leeds Creative Timebank 138–9
Li, David 128
lifestyle 84, 85
Lin, Yi-Chieh Jessica 125
LinkedIn 52
Livingston Eyre Associates 87
localised design 68
Loewy, Raymond 48
London
100Design trade fair (2016) **116**
1980s 23–6
creative industries, 53
as global city 72
Southwark Circle 153
London Stock Market 23
Los Angeles 71, 72
Lucent 123
Lyotard, Jean-François 46

McCormack, Lee 45–6
McDonaldization 73–4
McDonald's 111, 112
MacKenzie, Donald 31
McLuhan, Marshall 30
macro/micro economics 166, 168, 169
magazines **23**, 39, 75–6
Magnavox 27
MahMouhd's 113
Maker Movement 69
Manchester 53

Mango 64
manufacturing decline 25–6
Manzini, Ezio and Jégou, François 151
Marks and Spencer 66, 94
Marxism Today 22
Mavi 66, **67**
MeccaWay 113
Media Tek 126
metadata 110
Mexico 135
Mexx 65
Michael Peters Group 25
microproductivity 69
Midland bank 26
migration 71–4
 and Fordism 72
 and global design centres 72, 75
 in hospitality industry 75
 and McDonaldization 73–4
 skilled and unskilled labour 71
 statistics 71
Milan 117
Milan Furniture Fair 116
mind 30, 31
mind-body split 30, 32
MindLab 147
mobile phones 15, 80, 89, 125, 126, 127
mobilities 70–6
 migration 70, 71–4
 mobile object environments 74–5
Modern Times (film) 72, 73
modernity 129–30
Mollison, Bill and Holmgren, David 176
monopolies 103, **105–6**, 108–9
morocco 101
Moscow 116
Multi-Fibre Arrangement 64

National Health Service 144, 155
'needs production' 42
'neoliberal brain' 29
neoliberalism 1, 3, 7–9, **12**, 22, 35
 in China 130
 and design 171–2
 and globalisation 8

key features 8
neoliberal objects 20, 25, 26–33
 cognitive effects **29**–30
 human-machine interaction 30–1
 neoliberal sensorium 31–3
Netherlands 144, 147, 152
networked governance 153–8
 citizen representation 155
 and design 155–7
 virtualism 157–8
New Economics Foundation 86
New Economy 9, 10, 12, 62, 75, 172
New Look 64
New York 117, 148
New Zealand 148
Newsweek 9
Nick Havanna, Barcelona 28
Nintendo Entertainment System 26–7, 124
Nixon, President 7
Norway 144
'nudge theory' 158–9

Offe, Claus 154
oil production 68
Ondaatje, Michael 73
open innovation 123, 128
Oris, Grace 55
outsourcing 13

Pan, Eric 127
Panter Hudspith 87
Papanek, Victor 176
Paris 117
Parker, Sophia 157–8
Participle 153, 154
Pastoe 115, 118
patent applications 101
Peak Oil 68
Peck, Jamie 8–9
pension funds 93
performativity 15, 38, 46, 47, 56
personal digital assistant (PDA) 32–3
Piketty, Thomas 71
lpatform capitalism 54
FllcyLadb, 156

Potas, Mary 86
Portugal 95
post-Fordism 21, 22
postmodernism 21
PostScript programming language 27
Prajapati, Mansukh **131**
Printemps 65
privatisation 9
　of spaces 95
'productive interactions' 154, 174
productivity 48
professional designers 5
profit-motive 25
property development 80, 87–9, 91, 92–3, 96
　in public sector 148–9
Property Ladder (tv) 84
Property Snakes and Ladders (tv) 84 public sector
　austerity 152–3
　　downsizing figures 152
　changes in design practice 145–6
　consultancies 146–8, 153
　demand for designers 149
　innovation groups 147–8
　market principles 148
　networked governance 153–8
public sector cont.
　New Public Management (NPM) 148–9, 163
　　marketisation 149–50, 152
　　　consumers 150, 151
　　　criticism 150–1
　　　school education **150**
　outcome based budgeting (OBB) 151–2
　outsourcing to private sector 144
　performativity 151
　private finance initiatives (PFIs) 148–9
　property development 148–9
　public-private partnerships (PPPs) 148
　research and innovation 144
　size of public sector 144
　value 146, 148, 151
public spending cuts 152

qualculation 32

Raustiala, Karl and Sprigman, Christopher 114

Reagan, Ronald 8, 9, 104
Real Estate Investment Trusts (REIT) 87
Reason, Ben 152–3
Reckwitz, Andreas 146
Red 156
regulatory frameworks 52
Reich, Robert 62
Republic at Korea 104
resules-driven desgin 151–2
retail spaces 22, 87–95, 96, 173
　brands 92, 94
　de-specialisation 92
　design characteristics **90**
　economic cycles 94
　Exeter 86–8, **87**, 89
　independent shops 89–90, 92
　key stakeholders **91**
　Kolding, Denmark 160–3
　Leeds 88, 89
　mergers 92
　planning 89–91
　rental 92
　Stockholm, Sweden 93
River Island 86
Rosenberg, Buck Clifford 85
Ross, Andrew 52
Rüstow, Alexander 7

Samsò, Eduardo 28
Sarkozy, Nicolas 82
Sarmiento, Alejandro 135
Saunders, Joel 74
Scheltens, Harm 118
Schumacher, E.F. 176
Scott, Allen 64
ScrapLab 136
screens 31
second unbundling 63
Seeed Studio 127, **128**
self-identity 22
senses and devices 31–3
service sector growth 25–6
Seth, Sharang 133
Shanghai 116
shanzhai 69, 122, 124–30, 134

Shenzhen Open Innovation Lab 128
Shepherd, William G. 104–6
shopping see retail
situatedness of design practice 167, 168
60 Minute Makeover (tv) 84
Slow City movement 67–8, 70, 169
Slow Food movement 67–8
'social design' 11
Social Innovation Lab for Kent (SILK) 157
social networking 52–3
soft-modernism 85
Sony 110, 124, 126
Sorrell, John 156
South Korea 101
South-East Asia 95
South-East England 53
Southwark 154
Soviet Union 22
Spain 95, 148, 152
spatial fix 94–5
spatial forms 13, 14
specialisms **5**, 13
Stagis 160–1
Stewart, Kathleen 29
stockbroking 31
Stockholm (Kista Galleria) 93
Stockholm 117
students 39–40, 45
 transition to real world 45–6
studios 46, 46–8
 distance from consumer base 72
 division of tasks 48
 visits by clients 47
 workflow and tracking 47
StudioXAG 90
studying economies of design
 case studies and generalisation 166
 design culture studies 168–9
 design management studies 167–8
 economic sociology 169, 170–1
 macro/micro-economic
 processes 166, 168, 169
style magazines 75–6
Subway 113
Suchman, Lucy 30–1

Super Marios Bros. 26–7
Sweden 93

Taiwan 126
Tato Nano 133
Teague, Walter Dorwin 48
technology of self 20
television
 buying/selling property programmes 84
 home improvement programmes 84
 remote control 27, 28
Thaler, Richard H. and Sunstein, Cass 158–9
Thatcher, Margaret 8, 9, 23, 82, 104
3D printing 69
Thrift, Nigel 3, 11, 13, 32
TIAA Henderson Real Estate 88
time 33
Time Warner 109, 110 t
imebanking 138–9, 140
Toffler, Alvin 138
Tokyo 28
Topman 90
Topshop 64, 90
Toronto 148
trade fairs 99, 115–18, **116**, **117**
Transition Town 67, 68–9, 70, 169
Trinity Leeds 88, 89, 92
Turkey
 full-package supply 65–7
 IPR 101
Turkle, Sherry 38
Twitter 52
Type Library 27

Uber 54
Ukraine 101 UNCTAD 4
urban planning 54
urbanisation 95
USA
 Department of Defense 144
 design profession 44
 fast food industry 73–4
 homeownership 82
 insurance and pension funds 93
 IPR 101, 107, 108

Ocean Shipping Act (1984) 61
service sector growth 26
state investment in research 144
see also Detroit; Los Angeles; New York
Uscreates 159

Valencia 116
Väliaho, Pasi 29–30
value, concept of 146
video games 26–7, 28, 29–30
Village SOS (tv) 84
Vissers, Caspar 114
Vitsoe 115
Wallpaper (magazine) **85**
Wang, David and Ilhan, Ali O. 44, 45
Warren, Josiah 138
Weber, Max 48
WH Smith 86
White Paper: 'Innovation Nation' 156 Whitfield, Dexter 149
Wilinson Eyre 87
Winograd, Terry and Flores,
 Flores 30, 31
Woolworths 86
World Peace Industrial (WPI) 128

Zara 64, 65, 86

著作权合同登记号　图字：01-2018-3177
图书在版编目（CIP）数据

设计的经济 /（英）盖伊·朱利耶（Guy Julier）著；郭嘉，王紫薇译．— 北京：北京大学出版社，2023.5
（未名设计译丛）
ISBN 978-7-301-33595-6

Ⅰ．①设… Ⅱ．①盖… ②郭… ③王… Ⅲ．①设计－研究 Ⅳ．① J06

中国版本图书馆 CIP 数据核字（2022）第 225535 号

Economies of Design
© Guy Julier 2017
First published 2017
本书简体中文版专有翻译出版权由 SAGE Publications Ltd. 授予北京大学出版社

书　　　名	设计的经济 SHEJI DE JINGJI
著作责任者	[英] 盖伊·朱利耶（Guy Julier）著　郭嘉　王紫薇　译
责 任 编 辑	路倩　赵维
标 准 书 号	ISBN 978-7-301-33595-6
出 版 发 行	北京大学出版社
地　　　址	北京市海淀区成府路 205 号　100871
网　　　址	http://www.pup.cn　新浪微博 :@ 北京大学出版社
电 子 邮 箱	pkuwsz@126.com
电　　　话	邮购部 010-62752015　发行部 010-62750672 编辑部 010-62750577
印 刷 者	北京市科星印刷有限责任公司
经 销 者	新华书店
	965 毫米 × 1300 毫米　16 开本　22.5 印张　263 千字 2023 年 5 月第 1 版　2023 年 5 月第 1 次印刷
定　　　价	128.00 元

未经许可，不得以任何方式复制或抄袭本书之部分或全部内容。
版权所有，侵权必究
举报电话：010-62752024　电子信箱：fd@pup.pku.edu.cn
图书如有印装质量问题，请与出版部联系，电话：010-62756370